田野归去来——人类学实证研究丛书
彭兆荣 主编

"厦门大学繁荣哲学社会科学计划"资助
国家社科基金项目（批准号：09BMZ021）成果

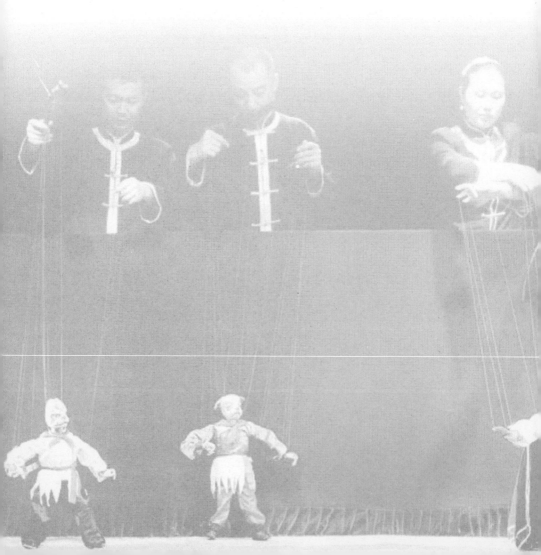

Ga Le's Memory
The Study of Heritage Identity of Quanzhou Marionette Show

加礼的记忆
泉州提线木偶戏的遗产认同研究

魏爱棠 著

图书在版编目(CIP)数据

加礼的记忆：泉州提线木偶戏的遗产认同研究/魏爱棠著．—北京：北京大学出版社，2015.6

（田野归去来——人类学实证研究丛书）

ISBN 978-7-301-25863-7

Ⅰ.①加… Ⅱ.①魏… Ⅲ.①提线木偶戏—研究—泉州市 Ⅳ.①J827

中国版本图书馆 CIP 数据核字(2015)第 109075 号

书　　　名	加礼的记忆：泉州提线木偶戏的遗产认同研究
著作责任者	魏爱棠　著
责 任 编 辑	陈相宜
标 准 书 号	ISBN 978-7-301-25863-7
出 版 发 行	北京大学出版社
地　　　址	北京市海淀区成府路 205 号　100871
网　　　址	http://www.pup.cn　　新浪微博：@北京大学出版社
电 子 信 箱	ss@pup.pku.edu.cn
电　　　话	邮购部 62752015　发行部 62750672　编辑部 62753121
印 刷 者	北京大学印刷厂
经 销 者	新华书店
	650 毫米×980 毫米　16 开本　22.75 印张　327 千字
	2015 年 6 月第 1 版　2015 年 6 月第 1 次印刷
定　　　价	58.00 元

未经许可，不得以任何方式复制或抄袭本书之部分或全部内容。
版权所有，侵权必究
举报电话：010-62752024　电子信箱：fd@pup.pku.edu.cn
图书如有印装质量问题，请与出版部联系，电话：010-62756370

田野归去来

(丛书总序)

彭兆荣

田野作业是人类学的"商标"。以今天的眼光看,没有田野,便没有人类学这一学科。人类学对这一商标的确认曾经历过一个历史性认知过程,无论马林诺夫斯基和博厄斯所开创的田野范式是否构成对"太师椅式"问学方式的"范式转型",人类学界对于这些学理问题的讨论已经很多,很充分,此处不予赘述。

"田野"首先是一个异乡地理空间和人文空间的完整实体,民族志者只有离开自己所熟悉的环境和由母体养育所形成的文化惯习场域,才谈得上对"异文化"的观察、认识和研究。"归去来"不啻为形象描述;它已非陶公《归去来兮辞》中"三径就荒,松菊犹存"独善其身式的隐居,而是人类学学科的公共规约。

"田野归去来"表现为一个身体践行的组合行为,其目的和目标具体而切实,它不是乡村旅游,也不是生态旅游,而是人类学者通过最为简单的"归去来"方式,一方面参与观察对象的文化全景,另一方面"朝圣"般地奉行学科旨意,"炼狱"般地进行身体考验和心灵拷问,最终通过"主位—客位"的双重考试。

田野作业同时也是民族志所通行的"质性研究"的简编版本。费孝通先生以"解剖麻雀"予以概括,生动而贴切。麻雀虽小,五脏俱

全;长时间深度观察和研究一个小社会、小族群,本质上与研究复杂社会、复杂人群有共通之处,仿佛细胞之于身体机能。

人类学"小社会"的实地研究决定了其"在日常生活中发现异常和非常,在平凡中体会不凡和非凡"的特点,这使得人类学者不仅能体验到"地方性知识"中的"地方感",习得田野作业的技巧和技能,获得对"异文化"的认知,也体现了人类学整体研究的旨意。因此,"现场"成为一个关键词,它是"田野"的根据地。

"现场"表现为特殊的结构场域,包含历史、传统、文化、生态、民俗等"历时—共时"全景,是特殊人群、族群生活的场所;遂为民族志者最基本的"工作作坊"。甚至人类学家也在某种程度上参与了这一"现场"性历史和文化叙事的建构工作。所以,"我者的现场"与"他者的现场"语义叠加,色泽交映。

于是,"实证"便成为一个有限性概念,它关乎用"客观"的手段和技术寻找所谓的"原真性"。而二者皆由人完成。天下之事皆为"事实",观察到的、感受到的、体验到的主体是人,因此对"事实"作判断必然言人人殊。对于任何人文学科来说,"实证"的最大公约数是学者们对"真实性"判断所呈现的启示录。

借此又将当今民族志范式的转型和实验民族志带回到民族志是"科学的"还是"艺术的"原生性层面,也带出了"实证"之重在于获取可资验证的"事实",还是"事实之后"的阐释诸热话题;逻辑性的,人作为实证工作的主体和介体,即"身体理论"也就顺理成章地进入到研究视域。"每个人都是典型",是谓也。

回眸"本土"实景,人类学"舶来"中国已近百年,中国的人类学者一直在这一学科的历史"引渡"中苦苦求索"中国化"的生长机理。然而,这一外来"物种"在中国"百年孤独"的际遇,致使其直至今日仍给人以在"西装"和"长衫"的组合中未及"美美与共"之境,尽管其中不乏偶尔精彩的亮相。

窃以为,中国人类学研究需重"三线组合工程",即人类学知识谱系与国际人类学同步伸展,探索符合中国国情的学科特色之机理和

进行扎实的田野个案研究。人类学界有"大/小人类学(家)"之说,"大"者,侧重建构"文化语法","小"者专事民族志的精致案例。彼"大/小"非此"大/小",没有高下类分。

窃以为,中国人类学在当下的研究要注重全球化视野中地方、族群与民族国家互动所生成的新的文化质丛(英文为 cultural complex,意思是文化元素的集结和组合)、新的文化样态以及跨文化对话与理解。毕竟,传统"不变的社区"已越来越少,即使有,也越来越难以存续。如何在多维视角中保持民族志范式和法典,各种实证、实验和实践已属必然态势。

本丛书即是"田野归去来"的果实,呈现出人类学研究在面对当代社会文化事象时所激发出新的阐释力、理解力和方法论。全面贯彻以上"三实"(实证、实验、实践)的原则,既遵循传统民族志范式的基本义理,又兼顾现代快速变迁的社会所生成的新景观,以中国的文化"语法"进行独立自主的探索工作。

本丛书分为三个子系统,分别是"人类学与乡土仪式""人类学物质研究"以及"人类学、遗产与旅游",从三个研究视域出发,管窥人类学特色,展示国内一批年轻学者立足人类学理论进行跨学科研究的最新努力,也较为集中地体现了我国人类学研究的一个发展趋势。

本丛书所有作品的作者都是本人近十年来带出来的博士(博士后),但我不敢"专美",因为那都是他们辛勤劳作的结果。作品以实证为据探讨人类学学理、学问和学术。丛书部分体现了本人的学科理念、学术专长和教学风格,更是作者们个性化的呈现。其中有些弟子受到过人类学大师的指点。他们是正在成长的一代。

任何实验和实践都包含摸索的意义,无论成功与否,都将带给读者各种各样的启发;这些启发可以在人类学学科之内,也可以在诸学科交叉领域,还会对那些未入行的蓄势待发者产生影响;这种启发包含着激发新一辈对"小地方,大事务"乡土社会的关注,并产生对人类学图景的憧憬和"入行"的热情。

任何事业都是代际性的，因此，顺利的代际交接是保证一个学科事业永续发展的根本。从某种意义上说，这套丛书是对这一代"导师"教学效果的测试，同时也是中国人类学学科在特定、特殊历史时期发展的一部分，是中国特色的人类学教学之于特定时期教育体制的历史反映。我们没有理由和能力超越历史。

中华文明浩浩汤汤，中华文化博大精深。她多元、多样、多彩，成形于"多元一体"的自在与自觉；成就于"自我的他性"的实在与实体。"田野归去来丛书"正是对这一集中国知识、中国智慧、中国经验为一体的探索和思考、实验和实践的集体献演。让我们为之喝彩吧！

2012年五四青年节于厦门大学海滨寓所

前　言

　　泉州提线木偶戏，俗称"加礼"，亦称"嘉礼"或"傀儡戏"，是流行于中国闽南、台湾以及东南亚地区华人社会的一种地方戏曲文化遗产，也是泉州地方仪式生活重要的文化内容。20世纪50年代初，泉州提线木偶戏与其他地方戏曲艺术一起被国家确认为"民族文化遗产"，开始了其作为国家遗产的历程。2006年，泉州提线木偶戏再次被认定为国家级"非物质文化遗产"，从此泉州提线木偶戏进入了第二次成为国家遗产的过程。

　　本书关注遗产的表述，围绕半个多世纪以来泉州提线木偶戏成为国家遗产的过程中所展开的一系列表述权力争夺，来探讨泉州提线木偶戏遗产记忆与遗产持有者群体认同的变迁过程。过去我们探讨遗产保护问题很少关注到：遗产不仅仅是过去历史的遗存，也是一个承载了时代的、政治的、权力的多重价值的社会再生产的产品。当某一特定族群的遗产被选定为国家保护的"文化遗产"时，族群或地缘性的历史记忆就不再是其遗产表述的唯一主题，遗产所属时代的、社会历史的因素已经深深地镌刻在遗产的记忆中，构成了遗产表述不可磨灭的印痕，也使遗产在保护的过程中呈现出各种复杂的关系图景。本研究借助于历史记忆的理论框架，以泉州提线木偶戏从第一次成为国家遗产到第二次成为国家遗产的转变过程为切入点，重点探讨以下内容：泉州提线木偶戏遗产记忆表达的意义是什么？是

谁在表述这个遗产记忆?为何他们如此表述这个遗产记忆?泉州提线木偶戏遗产记忆包含的认同网络结构如何?泉州提线木偶戏遗产记忆所包含的认同网络关系是如何发生的?泉州提线木偶戏成为国家遗产的过程与泉州提线木偶戏遗产记忆变迁之间的关系如何?它对我们今天非物质文化遗产保护的意义在哪里?

在经历半个多世纪的国家遗产化过程之后,泉州地方的"加礼戏"变身为"提线木偶戏",成了一种具有地方性的国家遗产。在这个成为国家遗产的过程中,泉州加礼戏作为一种地方性仪式象征符号的历史记忆被彻底地"遗忘"了。"神明"逐渐退出了加礼戏的遗产记忆,"人"成了泉州提线木偶戏演出的唯一焦点。泉州提线木偶戏逐渐从地方性的说唱表演与仪式象征符号转变为以形象动作表演为主的现代剧场艺术和国家的文化象征。传统的泉州提线木偶戏遗产记忆在侨乡独特的文化传统结构中静静地等待着重新发现与复活。直到改革开放之后,随着侨乡经济的发展与地方资源的聚集,活跃于地方仪式情境的民俗性泉州提线木偶戏遗产记忆被重构出来。尽管民俗性遗产记忆是传统泉州提线木偶戏遗产记忆在新的社会历史环境中的一种重构,但是,随着老一辈加礼艺人接连逝去,民俗性遗产记忆与剧场化遗产记忆一样,越来越反映出当下环境的背景特征,构成了当代泉州提线木偶戏遗产记忆的一体两面。

与此同时,泉州提线木偶戏遗产持有者群体的认同结构逐渐发生裂变,遗产意义的解释日益分化,联结遗产主体不同部分的记忆纽带日趋松弛,泉州提线木偶戏遗产面临前所未有的严峻的存续危机。一方面,专业剧团逐渐跨越了传统泉州戏曲关系的认同边界,重建了"正班"与"土班"的认同区分,传统"大班""中班""小班"之间的柔性界限逐渐凝固,改变了这一遗产持有者群体内部原有的流动本质,降低了遗产持有者群体内部相互激发创造的传承生命力。另一方面,遗产认同之"现在"与"过去"的决裂,造成了遗产持有者群体代与代之间的隔阂与区分,进一步瓦解了遗产持有者认同网络的整体性,也造成了遗产越来越脱离其地方性的知识系统与文化结构,丧失

了其在地方传承的社会基础,泉州提线木偶戏遗产的传承面临着断裂的危险。

非物质文化遗产保护的启动,为泉州提线木偶戏遗产持有者群体带来了新的希望。然而,民俗性遗产记忆表述的边缘性地位并没有因此改变。现代的、剧场化的遗产记忆成了泉州提线木偶戏作为非物质文化遗产唯一合法的表述,民间的提线木偶戏遗产持有者依然被排斥在非物质文化遗产保护利益范围之外,民俗性的遗产记忆表述仍旧被非物质文化遗产的保护主体所遗忘。

从深层次上说,泉州提线木偶戏遗产记忆与认同网络的结构变迁,其实反映了遗产持有者群体在特定的遗产表述权力关系背景中对其历史记忆的表述选择。泉州提线木偶戏第一次成为一种国家遗产,是发生在20世纪50年代中国新政权通过建构新的国家遗产体系以建立新政权合法性的背景之下,是发生在中国现代民族主义者致力于以启蒙的历史观来创造一个不断向现代演进的民族国家历史叙述结构的过程中。新中国采取了一种与过去决裂以获得重生的方式,来再造新的国民认同。泉州提线木偶戏被认定为国家遗产,正是国家以民族文化遗产的形式来实现对戏曲艺术作为民间宗教信仰文化遗产的历史终结,是国家以民族国家的叙述结构来重构传统文化资源和构建现代公共文化的行动策略。

也正是由于这样一个全球化现代性意识形态背景控制了中国国家遗产体系的话语实践,使中国国家遗产的实践变成了以现代性的意识形态来取代中国文化传统的过程,造成了中国文化遗产传统历史记忆的大量丧失,遗产的文化意义在这一实践过程中不断发生转移和转换。世界"非物质文化遗产实践"恰恰反映了东西方在遗产概念实践上的冲突与妥协,提供了一个反思和重构中国国家遗产体系的机会。然而,在缺乏对中国既有国家遗产体系概念反思的前提下所开展的国家非物质文化遗产保护实践,依然充斥着现代性追求的惯性冲动。

因此,本书提出以下三个基本观点:其一,遗产认同不是一个完

全由原生性情感纽带或文化特征维系的结果,也不是纯粹外在情境决定的记忆重构过程。遗产认同本质上就是一组相对位置的暂时性关系,从来没有一个所谓本原的、一成不变的遗产"真实性"。遗产的"真实性"表述就是一个在当下社会历史情境中,地方族群与超地方遗产主体之间相互竞争与协商各自遗产记忆的动态过程。现代遗产的实践过程其实是一个超地方遗产主体不断增强其对地方族群和遗产持有者等遗产原生主体影响的过程。保护的过程事实上就是包括遗产持有者和地方族群在内的遗产原生主体与包括国家在内的各种超地方主体争夺和协商遗产表述权力的过程。

其二,非物质文化遗产保护需要倡导对国家遗产体系建立过程的意识形态反思,需要超越非物质文化遗产作为"遗留物"的认知,重视非物质文化遗产作为当地族群活生生的日常生活实践的本质,确立非物质文化遗产持有者群体和地方社区作为最重要保护主体的认识。政府作为非物质文化遗产保护的最重要主体,应致力于建立一个有助于差异性遗产记忆和解与合作的对话平台,扮演非物质文化遗产持有者群体和地方社区的文化赋权者和促进者的角色,支持遗产持有者群体和地方社区自己传承自己的文化。

其三,在非物质文化遗产保护中,应重视以"记忆社区"作为基本操作概念。当代非物质文化遗产传承所呈现出来的种种困境,从根本上说,是一个集体记忆断裂的问题。在非物质文化遗产保护实践中,我们应该重点关注作为集体记忆的非物质文化遗产是如何传承的,以及如何去修复和弥合已经存在的集体记忆断裂的问题,而不是把个体记忆的传承作为我们遗产保护的核心。"记忆社区"代表了一个汇聚了丰富互动记忆的群体关系网络。当前的非物质文化遗产保护,特别是对于那些经历过国家遗产化的非物质文化遗产项目,当务之急是要从历史记忆层面上去修复和弥合"记忆社区"的认同断裂,重建遗产持有者群体的互动网络。

目 录

第一章 导论 / 1

 第一节 遗产运动中的政治与认同 / 2

 第二节 作为历史记忆的遗产认同：一种历史人类学的视角 / 14

 第三节 木偶戏研究的回顾与反思 / 29

 第四节 研究方法与本书架构 / 42

第二章 泉州的自然生态与人文历史 / 53

 第一节 泉州的自然地理与人文生态 / 53

 第二节 泉州社会的历史与文化 / 59

第三章 泉州木偶戏遗产主体的原生认同 / 73

 第一节 遗产命名背后的记忆与遗忘 / 73

 第二节 遗产"记忆社区"的解体与重构 / 91

 第三节 遗产政治过程中的结构与情感 / 112

第四章 泉州提线木偶戏遗产认同的重生与转换 / 130

 第一节 家园遗产的根基性纽带 / 131

 第二节 民族国家情境中重生的木偶戏遗产 / 166

第五章　泉州提线木偶戏遗产认同的延续与保持 / 193
　　第一节　记忆的传承与遗产认同的养成 / 194
　　第二节　记忆的权力与"原生态"遗产保护 / 218

结　论 / 242

参考文献 / 281

附　录 / 301
　　附录一：泉州部分世家传承的民间提线木偶剧团简介、谱系与剧目传承 / 301
　　附录二：泉州南安官桥提线木偶剧团2001—2010年演出记录统计 / 313
　　附录三：泉州晋江声艺提线木偶剧团2006—2012年演出记录统计 / 316
　　附录四：1952年《闽南戏曲调查资料》之《傀儡戏（线戏）》/ 318
　　附录五：泉州市人民文化馆编《泉州的木偶戏》（时间可能在1952—1953年间）/ 325
　　附录六：1956年泉州木偶实验剧团资料室编《闽南傀儡戏介绍》/ 329
　　附录七：原晋江提线木偶剧团《相公簿》/ 331
　　附录八：部分泉州提线木偶戏图片 / 338

后　记 / 349

第一章 导 论

近年来,"遗产"似乎在一夜之间成为热点。伴随着一波波的"遗产"申报行动,"世界遗产""自然遗产""文化遗产""非物质文化遗产"这些陌生又拗口的名词开始成为街谈巷议的话题。政府直接推动的遗产保护工程,更为学界的遗产研究开辟了新的领地。文化遗产保护的研究,也从20世纪乏人问津的"冷点"一跃成为万众瞩目的"焦点"。从中国知网的检索可以清楚地看到,2000年以前,与"文化遗产"相关的研究不过300余篇,而2001—2011年这十年间相关主题论文增长了20倍。

反观遗产保护的实务领域,这十年也可谓是硕果纷呈。2001年,联合国教科文组织公布了第一批人类口述和非物质文化遗产代表作名单,中国昆曲入选。2003年,联合国教科文组织第32次大会通过了《保护非物质文化遗产公约》,随后颁布了第二批人类口述和非物质文化遗产代表作名单,中国古琴艺术入选。2004年,我国文化部、财政部正式推动实施"中国民族民间文化保护工程"。2005年,联合国教科文组织公布了第三批人类口述和非物质文化遗产代表作名单,中国新疆维吾尔木卡姆艺术和蒙古族长调民歌入选,同年中国国务院办公厅发布了《关于加强我国非物质文化遗产保护工作的意见》。2006年,联合国教科文组织的《保护非物质文化遗产公约》正式生效,同年,中国政府公布了第一批国家级非物质文化遗产名录。2008年,中国政府公布了第二批国家级非物质文化遗产名录、第一批国家级非物质文化

遗产扩展项目名录以及第一、第二批传承人名单。2009年,联合国教科文组织公布了第五批人类口述和非物质文化遗产代表作名单,中国南音等22项非物质文化遗产入选。至2011年,我国已有29个项目列入人类非物质文化遗产代表作名录,7个项目列入急需保护的非物质文化遗产名录。

第一节 遗产运动中的政治与认同

从上述一系列的实务行动中清晰可见,在这十年中,中国的"遗产热"经历了巨大的转变。在这个转变过程中,联合国教科文组织和政府分别是国际与国内两种重要的推力,它们的交互作用带动了地方、学者乃至普通民众共同投入和参与建构中国的"遗产热"。因此,不能不说,中国当前的"遗产热"是发生在国际遗产运动的语境之中的,这一语境对中国文化遗产的建构过程产生了极其重要的影响。

一、遗产运动作为一种国家公共资源政治的表述

然而,溯及国际遗产运动的渊源,却并不是这短短十年历史可以写尽的。现代意义上的"遗产"的观念,诞生于18世纪末的法国大革命。法国大革命的血与火将原本属于国王、教会和逃亡贵族私人财产的艺术品转变为公共收藏,从而建立起了公共博物馆。① 可以说,现代公共博物馆从诞生之初就依循把原属个人或家庭、家族的"遗产"转变为公共资源的发展路径。原初作为"父辈传下的财富"的"遗产"开始被重新表述为"国家的遗产",表明从此之后代表国家的政府成了保护艺术和建筑杰作的首要主体。"国家遗产"的概念从此成了现代遗

① 李军:《什么是文化遗产——对一个当代观念的知识考古》,陶立璠、樱井龙彦主编:《非物质文化遗产学论集》,北京:学苑出版社2006年版,第15—16页。

第一章 导 论

产保护实践的核心理念。① 时至今日,"遗产"是一种表述,这已是国际遗产研究的共识。②

第二次世界大战后,英国等西方国家的新博物馆、遗产中心和国家公园迅速发展起来。表面上看,它是一种经历战争浩劫和现代化大规模城市建设破坏后文化自觉的结果。然而,学者的研究却发现,实际上,二战后几十年的遗产努力都是致力于拯救地主贵族和上层阶级的遗产,那些被纳入遗产名单的往往是有钱人收藏的名贵艺术品和他们的大庄园。③ 尽管不断延烧的"收藏热"使收藏品的名单从名贵艺术品逐渐扩展至照片甚至是明信片,然而,那些传统的弱势群体并没有因此受益。他们被迫从那些他们无力维修的旧茅屋搬出,而这些茅屋在经过富有的新主人的重新维修后却成了值得收藏的"遗产"。当茅屋被赋予"遗产"价值时,贫穷的旧主人却被排斥在了"遗产"所有者之外。因此,"遗产工业"被认为是政府与富有阶层的一种"共谋",以劝服人民大众为少数人的娱乐买单。④

遗产的动机理论则揭示了蕴藏在"国家遗产"背后的政治合法性

① 除了李军之外,李春霞在《遗产源起与规则》一书里也系统地梳理了"国家遗产"概念的源起与意义。今天文化遗产保护理念形成的一个重要转变就是遗产从私人领域扩展到公共领域。"国家遗产"的概念出现于法国大革命,指的是官方承担保护艺术和建筑杰作的责任,它最终奠定了今天世界遗产运动的理念基础。"国家遗产"不是一个单纯的概念,它蕴含着丰富的政治历史,这也使得它成为国际遗产理论研究重要的关注焦点,目前主要的遗产理论都建立于对"国家遗产"概念探讨的基础之上。

② 遗产不仅作为实物形态(包括特殊的"非物"形态)来说明它代表什么、表达什么和包含什么。实际上,遗产的意义表述还会受到遗产相关和所属的社会、历史、时代、族群、地缘等因素的影响,特别是在现代背景中,由于阶级、阶层、民族主义、商业利益等因素的卷入,遗产往往还会被赋予大量的附加性、再生性和延伸性的意义,从而使遗产在保护过程中呈现出各种复杂的关系图景。因此,遗产的表述已经成为当今国际遗产研究最为关注的内容。

③ R. Hewison, "The Heritage Industry: Britain in a Climate of Decline" in P. Howard, ed., *Heritage: Management, Interpretation, Identity*, (New York: Continuum International Publishing Group, 2002), p.37.

④ R. Samuel, "Theatres of Memory: Volume 1. Past and Present in Contemporary Culture", in P. Howard, ed., *Heritage: Management, Interpretation Identity*, (New York: Continuum International Publishing Group, 2002), p.38.

冲动。人们发现无论是经过大革命的法国还是俄国新政府,都没有彻底地摧毁旧帝国的宫殿及其收藏,而是重新赋予它以"国家博物馆"的意义。包括那些殖民地国家也都从宗主国复制了一个类国家博物馆,甚至在它们独立之后仍旧保留着这一建制并使之成为新国家的一种象征。① 因此,"国家遗产"的诞生本身也昭示着新政权谋求统治权威的合法化和正统性,以获得一种历史延续感。尤其对于那些曾经是殖民地的新国家来说,这些国家象征既是历史延续性的一种标志,也可以是新国家、新形象的一种宣称。它以社会记忆的旧形式强调了旧统治权威的"死亡"和新"祖国"的建立。

发端于20世纪六七十年代的、以联合国教科文组织为代表的"世界遗产"保护运动,不仅把"遗产"概念的内涵极大地扩展为"全人类共同的财富",更由于它强调透过"全球性协作保护"的途径②,从而强化了"国家"作为"遗产"所有者的角色。在"现代世界遗产体系"中,"国家主体"与"普遍价值""世界遗产"和"专家认证"一起构成了它最核心的四个要素。③ 在此,"遗产"再次被确认为国家拥有的一种"公共资源"。"遗产"只有在被确认为一种国家"公共资源"的表述后才有资格成为"世界遗产",同时,成为"世界遗产"的"国家公共资源"则进一步向世界延伸了它的"公共性"。遗产的公共资源化过程带有强烈的政治色彩,亚当斯(K. M. Adams)明确指出,世界遗产的出现并不是一个自然的过程,而是当地团体、国家和国际实体之间复杂交换、竞争与合作的结果。换句话说,世界遗产其实是作为一种公共资源进入到权力政治过程中的,并表现为这种权力政治的产物。④

① P. Howard, ed., *Heritage: Management, Interpretation, Identity*, (New York: Continuum International Publishing Group, 2002), p.41.
② 顾军、苑利:《文化遗产报告》,北京:社会科学文献出版社2005年版,第1—15页。
③ 李军:《什么是文化遗产——对一个当代观念的知识考古》,《非物质文化遗产学论集》,第8页。
④ K. M. Adams, "Commentary Locating Global Legacies in Tana Toraja, Indonesia", in D. Harrison and M. Hitchcock, eds., *The Politics of World Heritage: Negotiating Tourism and Conservation*, (Clevedon & Buffalo: Channel View Publication, 2005), pp.153-155.

从另一个角度上说,作为一种国家公共资源的"象征财产"(symbolic estate)①,"遗产"从来就不是一个"既定物",而是一个被权力化的象征符号,是一个被赋予了时代的、政治的、权力的多重价值的社会再生产的产品②。"遗产"的出现,本身就带有鲜明的选择性。没有遗产能自动地成为"遗产",只有被人们认知为"遗产"的遗产才会成为"遗产"。③ 而这个认知和选择的过程,本质上却是一个众多群体和机构较量影响和力量的过程。在这个较量过程中,决定"遗产"最终选择的往往是社会上的某个重要群体。④ 因此,从这个意义上说,"遗产"过程实际上就是一种遗产经历公共资源化的政治过程。

"遗产"虽然在形式上表现为过去的"遗留物"(survivals)⑤,但其真正的价值却在于现在和将来。遗产总是随着时代的发展而过时、破坏甚至消失,任何时代的"遗产"都反映着那个时代的品味与社会的价值取向。⑥ 随着时代品味的变化,"遗产"价值也在不断地发生变化。当国家成为"遗产"的所有者后,对于国家而言,"国家遗产"所体现的时代与社会价值,正是国家所试图引领的潮流和趋势。正因如此,"遗产"具有了社会教育和教化的功能,众多的"国家遗产"单位扮演着社会教育基地的角色,发挥着意识形态教育的功能。

应该说,"遗产"作为一种国家公共资源的政治表述,是现代遗产最重要的特征。遗产运动,从根本上说,是一场遗产公共资源化的表述运动。透过"国家主体"的遗产保护行动,"遗产"被转化为一种国

① N. H. Graburn, "Learning to Consume: What is Heritage and When is it Traditional?", in N. ALSayyad, ed., *Consuming tradition, Manufacturing Heritage*, (New York: Routledge, 2001), pp. 68-89.

② 彭兆荣:《遗产反思与阐释》,昆明:云南教育出版社2008年版,第12—24页。

③ P. Howard, ed., *Heritage: Management, Interpretation, Identity*, pp. 148.

④ D. Harrison, "Introduction Contested Narratives in the Domain of World Heritage", in D. Harrison and M. Hitchcock, eds., *The Politics of World Heritage: Negotiating Tourism and Conservation*, (Clevedon & Buffalo: Channel View Publication, 2005), p. 5.

⑤ [英]爱德华·泰勒:《原始文化》(连树声译),桂林:广西师范大学出版社2005年版。

⑥ P. Howard, ed., *Heritage: Management, Interpretation, Identity*, p. 47.

家的公共资源,具有了国家象征的意义。如果未曾了解"遗产"是作为一种国家公共资源的表述的,就无法理解遗产是为何以及如何成为"遗产"的,就无法把握遗产自身发展的逻辑与结构,更难以对遗产进行合理的阐释与管理。

二、遗产运动作为东西方文化权力政治的表述

大量的研究已经表明,遗产运动常常是东西方文化权力的较量场,各种表述政治、话语权力的竞争汇聚于此。从某种程度上说,遗产运动是东西方文化利益冲突与妥协的历史的见证。

从西方公共博物馆诞生伊始,伴随着殖民主义的扩张,来自"第四世界"的艺术品就源源不绝地流向西方的公共博物馆。① 这些艺术品脱离了东方族群文化的原有语境和地方性知识,而作为"落后"的"他者"的展示品被赋予了新的解释,并被当成奇异的商品随意地交易买卖。至于这些文化遗产所包含的、内在的、属于特定东方族群的宗教情感、仪式价值与社会意义,则在有意无意间被遗忘了。

事实上,当前热捧的"非物质文化遗产"概念的缘起,就与东西方之间围绕西方对东方民族艺术遗产的霸权而进行的斗争与反思紧密关联。可以说,"非物质文化遗产"的概念就是东西方文化权力政治的结果。在"非物质文化遗产"这一新概念产生的过程当中,南北方的政治博弈、东西方的文化冲突诸多景象尽在其中。

袁峥嵘等人从知识产权法研究的角度发现,早在 20 世纪 50 年代,非洲、南美洲的一些发展中国家就在国际版权贸易谈判问题上提出,应在国家及国际层面上建立一种特殊制度,以对抗对民间文学艺术作品的任何不适当的利用,尤其是那些由域外人士实施的、利用民间文学艺术赚钱但却不给予其发源地人民任何回报的行为。② 1967年,在《保护文学和艺术作品伯尔尼公约》会员国讨论修正案时,印度

① 彭兆荣:《"第四世界"的文化遗产:一个艺术人类学的视野》,《文艺研究》2006 年第 4 期,第 14—22 页。
② 袁峥嵘、常丽霞、贾小龙:《非物质文化遗产语源考》,《西北民族大学学报》2009 年第 1 期,第 123—127 页。

也提出应把民间文学作品纳入著作权保护。然而,由于主张这方面权利的主要是南方的前殖民地国家,并且这些事项关涉发达国家长久以来的文化殖民与侵犯,因而最终未能在国际达成共识。1967 年,突尼斯率先把民间文学列入国内版权法的保护范畴,随后玻利维亚等南方国家纷纷效仿。1973 年,玻利维亚政府首次向联合国教科文组织正式提出建议,要求对民间艺术的保存、促进和传播作出规定,从而引发了耗时 16 年之久的关于如何保护非物质文化遗产的论战。① 直到 1989 年《保护传统文化和民俗的建议》的诞生,西方的文化遗产理念才初步接纳了东方的无形文化遗产。

同样在这半个世纪当中,"非物质文化遗产"的概念表述也经历了民俗(folklore)、非物质遗产(non-physical heritage)、民间创作(cultural tradition and folklore)、口述遗产(oral heritage)、口述和非物质遗产(oral and intangible heritage)以及非物质文化遗产(intangible cultural heritage)等诸多变化。巴莫曲布嫫认为,尽管表面上在"非物质文化遗产"概念进程中,"民俗"表述一步步地淡出了正式文本,但是实际上,所有的非物质文化遗产的概念表述仍旧是围绕着"民俗"这个关键词来铺陈的。② 这一系列的变化也映照出国际社会对"民俗"这一表述本身所蕴含的西方文化优越观念的深刻反思,是对西方文化霸权的一种反抗。甚至对于后来正式使用于国际公约的"无形文化遗产"(intangible cultural heritage)概念,仍受到许多来自非西方国家的批评,它们强调"无形文化遗产"这一表述仍然不脱西方中心主义。这种与有形的物质文化遗产并置的提法,鼓励了将有形遗产的保护利用模式移植到非西方的民俗保护上,实际上强化了"民俗"作为"物"而非"社会活动"的理念;同时也体现了西方文化传统的视觉中心主义和书写中心主义对没有记录、没有书写的非西方文化传统的僭越。③

① 巴莫曲布嫫:《非物质文化遗产:从概念到实践》,《民族艺术》2008 年第 1 期,第 6—17 页。
② 同上,第 6—17 页。
③ 李春霞、彭兆荣:《无形文化遗产遭遇的三种"政治"》,《民族艺术》2008 年第 3 期,第 7—18 页。

即便是在"世界遗产"概念的操作中,有关西方文化中心论、过度强调普遍价值的批评仍旧不绝于耳。拉斯克(T. Lask)和赫罗尔德(S. Herold)批评在世界遗产的选择过程中,存在一种过度强调全球化角度的倾向,以致忽略了当地和族群的利益,他们认为世界遗产选择过程有必要加强当地人的公众参与,把他们的意义整合进遗产政策中。① 李军在对"世界遗产"概念表述的知识考古中发现,作为"世界遗产"的核心概念之一的"普遍价值"观念,其前身却是欧洲的自由普世主义,它意味着把过去时代的伟大艺术品从私人领域和具体空间中解放出来,使之成为民族国家的遗产,因而也成为所有公民的财富。② 在这种价值观念之下,把"落后"的"他者"的艺术品从其原有的语境中抽离则成了一种合适的、必要的行为,甚至在某种意义上,它代表着西方文化对东方文化的拯救与解放。因此,李军认为,在"普遍价值"操作下产生的"世界遗产",其包含的西方中心论的前提是不言而喻的。

由上可见,国际遗产运动不仅是为后代保护遗产,也是一个东西方文化价值交流互动的平台,更是一个东西方文化交锋、妥协、斗争和反思的文化政治场域。"政治"贯穿了国际遗产运动的始终,无论是"遗产"概念的表述,抑或是"遗产"保护的行动,都镌刻着深深的"政治"印痕。因此,全球化语境下的"遗产政治"必然是也必须是遗产研究探讨的一个核心语词,关于遗产的研究离不开全球化的政治语境。

三、遗产政治中的认同因素

当我们聚焦于"遗产政治"(the politics of heritage)时,其实是将我们的视野从静止的、孤立的、作为"物"的遗产转到充满活力的、现实

① T. Lask and S. Herold,"'An Observation Station' for Culture and Tourism in Vietnam: A Forum for World Heritage and Public Participation", in D. Harrison and M. Hitchcock, eds., *The Politics of World Heritage: Negotiating Tourism and Conservation*, (Clevedon & Buffalo: Channel View Publication, 2005), pp. 119-131.

② 李军:《什么是文化遗产——对一个当代观念的知识考古》,《非物质文化遗产学论集》,第5—17页。

的、复杂的人群关系,关注遗产在当下语境中的作用以及遗产对于特定人群的社会意义。遗产的价值不仅仅在于其是过去历史的遗存,更在于其是特定族群的集体记忆和身份认同来源。遗产一定包含着认同,认同也构成了遗产政治最重要的表现内容。特别是当民族—国家作为现代国际社会的基本表述单位时,遗产便经常成为一种"民族性"的文化资本与象征,具有了非同寻常的政治共同体的符号意含,展现了巨大的文化想象空间。①

在许多国际遗产研究中,认同因素常常是遗产表述的重要主题。霍华德(P. Howard)特别指出,遗产管理实践包含着多层次的地理性认同,遗产会强化家庭、邻里、地方、国家乃至大洲、普世层次上的认同,并且,这种认同因素时常是瞬息万变的。② 在不少关于遗产认同的个案研究中,当地不同利益主体与遗产相关的价值和意义,以及这些价值与意义所反映的遗产与记忆、认同之间的复杂关系,常常是讨论的焦点。比如温特(T. Winter)通过探究与吴哥新年庆典相关的不同价值和意义,说明对于当地人来说,吴哥不仅是古代物质文化遗产,更是一种活态遗产(living heritage),当地政府和人民透过推动和参与吴哥旅游,重新表达了柬埔寨最近的历史,以获得新的国家认同。③ 汤普森(K. Thompson)发现在后殖民时代,当地政府更多地把世界遗产地位视为是地方的、国内的,而不是国际的利益,因此他提出遗产表述与解释中存在族群的多样性和民族复兴主义的潜在限制。④ 沃尔(Wall)和布莱克(Black)提出,由于遗产管理中存在一种采用自上而下的、理性综合的计划程序的趋势,结果造成了国家的、官方的文化在

① 彭兆荣:《遗产反思与阐释》,第 36 页。

② P. Howard, ed., *Heritage: Management, Interpretation, Identity*, pp. 148-152.

③ T. Winter, "Landscape, Memory and Heritage: New Year Celebrations at Angkor, Cambodia", in D. Harrison and M. Hitchcock, eds., *The Politics of World Heritage: Negotiating Tourism and Conservation*, (Clevedon & Buffalo: Channel View Publication, 2005), pp. 50-65.

④ K. Thompson, "Post-colonial Politics and Resurgent Heritage: The Development of Kyrgyzstan's Heritage Tourism Product", in D. Harrison and M. Hitchcock, eds., *The Politics of World Heritage: Negotiating Tourism and Conservation*, (Clevedon & Buffalo: Channel View Publication, 2005), pp. 66-89.

当地文化消费中占据了统治地位,与此同时,当地人却被排除出他们自己的遗产。此外,由于旅游业常常被视为引入或加剧了遗产地社会变迁的动力,旅游业与当地各利益主体的记忆、认同的关系,也受到较多的关注。① 范德阿(Van der Aa)等人以荷兰当地人、旅游业者和环境组织反对提名瓦登海作为世界遗产地的例子说明,尽管世界遗产的标签被假定是当地人拥有的一种荣誉,是平衡旅游业者和环境组织的有用杠杆,但是,实际上,由于外来者的遗产分享压力和利益代价比等因素,使当地居民、旅游业者或环境组织都可能成为其反对者。②

国内对遗产认同因素的表述多是在遗产实践反思的主题中有所涉及,不少研究者发现国内以文化行政为主导的非物质文化遗产保护行动,虽然强化了当地人的文化认同和民族身份意识,但是由于这些行动中存在脱离文化主体现实生活的倾向,使文化主体逐渐失去对其文化发展的主导权,从而沦为其文化的"他者";并且,由于缺乏当地人的文化自觉和利益参与,一些旨在保护文化的实践客观上却促进了多样性文化的"格式化",加速了当地人摆脱传统文化融入全球化的过程,带来了当地人的文化认同危机。③ 另一些研究者如刘晓春则把国内兴起的非物质文化遗产保护运动视为全球化过程中地方文化自觉的一种表现,他认为这种文化自觉,其实是地方政府、学者、媒体及商业资本为塑造地方文化形象,而运用地方文化资源来共同想象和建构

① G. Wall & H. Black, "Global Heritage and Local Problems: Some Examples form Indonesia", in D. Harrison and M. Hitchcock, eds., *The Politics of World Heritage: Negotiating Tourism and Conservation*, (Channel View Publication, 2005), pp.156-159.

② B.J.M. Van der Aa, P. D. Groote and P. P. Huigen, "World Heritage as NIMBY? The Case of the Dutch Part of the Wadden Sea", in D. Harrison and M. Hitchcock, eds., *The Politics of World Heritage: Negotiating Tourism and Conservation*, (Channel View Publication, 2005), pp. 11-22.

③ 如方李莉:《全球化背景中的非物质文化遗产保护:贵州梭嘎生态博物馆考察引起的思考》,《民族艺术》2006年第3期,第6—13页;萧梅:《谁在保护、为谁保护、保护什么、怎样保护》,《音乐研究》2006年第2期,第11—12页;吕俊彪:《非物质文化遗产的去主体化倾向及其原因探析》,《民族艺术》2009年第2期,第6—11页;朱凌飞、胡仕海:《文化认同与主体间性——文化人类学视野下的普米族非物质文化遗产》,《学术探索》2009年第6期,第57—61页。

起来的地方文化身份认同。① 此外,目前也有一些学者开始注意到遗产过程的多重认同交织与变化,比如陈志勤对"大禹祭典"的研究,他细致刻画了大禹祭祀这一在很长一段时间内已经衰退、消失的仪式,在地方经济文化的建设中,特别是在非物质文化遗产保护背景下得到再生和发展的过程,围绕着大禹祭祀成为非物质文化遗产的再创造,地方政府获得了民俗文化"所有"的正当性,姒氏宗族等民间力量提升了文化自觉,原属地方的文化一步步地被升华为民族—国家意义上的正统性认同,成为强化民族国家认同的象征。②

可以说,随着近年关于遗产本真性或真实性、原生性、遗产传承人和保护原则的反思性研究的不断深入,遗产认同的主题逐渐获得越来越多的关注,遗产背后的政治蕴涵也开始得到越来越清醒的认识。正如高丙中所言,中国当前的非物质文化遗产运动实质上是中国社会重构自己公共文化的一个重要方面,"现代性"和"全球化"是造就这一运动的基本要素,"真实性"(authenticity)和"文化认同"则构成了这一运动的主要内容。③

四、反思与讨论

综上所述,遗产政治和遗产认同构成了遗产运动的重要内涵。不论遗产以什么样的形式表述和被表述,它总是反映着当下社会政治的阴晴,为当下语境的权力政治关系所影响。当前中国方兴未艾的非物质文化遗产运动绝非历史的偶然,它的出现与全球化、现代化的过程密切相关,与中国社会重建自己文化认同紧密关联。

作为地方性知识的民俗、传统或文化遗产,本身就构成一张独特的"意义之网",深植于地方社会的各种复杂的文化与社会关系之中,

① 刘晓春:《谁的原生态?为何本真性?——非物质文化遗产语境下的"原生态"现象分析》,《学术研究》2008年第2期,第153—158页。

② 陈志勤:《非物质文化遗产的创造和民族国家认同——以"大禹祭典"为例》,《文化遗产》2010年第2期,第26—36页。

③ 高丙中:《作为公共文化的非物质文化遗产》,《文艺研究》2008年第2期,第77—83页。

并解释着这些复杂关系。在这样一张"意义之网"中,任何一项习俗、传统或遗产都不可能孤立存在,它们的意义悬于"意义之网"中,它们是当地人用以表述其世界的象征符号。所谓遗产认同,从根本上说,就是当地人如何表述这些象征符号的价值、功能与意义以及他们如何理解这些象征符号与其他地方性象征符号之间内在的逻辑关系的。然而,在中国长期的现代化过程中,这些地方性知识不断地被认同现代文化的主流群体所排斥、否定和改造,甚至被建构为一种边缘文化。① 特别是汉族地区的地方性传统或民俗,在经历不断的新文化运动之后,当它作为"非物质文化遗产"项目进入非物质文化遗产保护实践框架时,所谓的遗产"真实性"到底是什么?被视为原生性纽带的当地人遗产认同在多大程度上仍然能够与相对封闭的少数民族文化一样保持着较高的一致性?换句话说,作为地方性文化的象征符号,它们对当下的地方社会的社会群体具有什么样的意义?这些意义反映了当下的地方社会内部群体间什么样的社会关系?当地人对这些象征符号意义的表述是否具有广泛的一致性?遗产认同在地方社会是作为一个划一的整体还是作为一个意义网络而存在的?只有从历史和社会变迁、文化整体的视野来理解作为地方性知识的非物质文化遗产,我们才能真正了解非物质文化遗产作为"活态遗产"的价值与意义。

相对于民间仪式、礼俗、音乐、舞蹈及传说故事等非物质文化遗产,地方戏曲艺术被认知为民族文化遗产进而成为一种公共资源,并不是在中国当前的非物质文化遗产运动中发生和发展的。尽管在20世纪二三十年代以来接踵而至的社会运动中,各种仪式、礼俗不断地被命名为"封建迷信",而从公共空间和公共话语中排斥出去,但是,千百年来一直与仪式、民俗共生的地方戏曲却被选择为应被保护的"民族文化遗产",并通过一系列的戏改工作转变成为新中国的公共文化。可以说,地方戏曲成为现代意义上的国家遗产实际上始于新中国公共文化建立伊始,而不是重构中国公共文化的现在。那么,当地方戏曲作为"非物质文化遗产"进入当前的非物质文化遗产保护过程时,它的

① 高丙中:《作为公共文化的非物质文化遗产》,第77—83页。

遗产历史是如何影响其当下的非物质文化遗产保护过程的？遗产在特定地方、特定人群中是如何传承、演变的？特定地方群体对这类遗产的认同是如何延续、变化的？这些地方群体是怎样参与当下的非物质文化遗产保护过程的？他们是如何理解当下的非物质文化遗产保护过程的？可以说，在文化遗产实践过程中，厘清以上这些问题是极其必要和重要的。因为只有真正弄清这些问题，才能完全凸显文化遗产作为人类原生性的文化形态所固有的主体性和整体性特征，从而避免文化遗产保护仅仅停留于遗产的单一属性层面上，或只是片面强调遗产的资源性特征。

然而，当代遗产运动的政治性话语对"遗产"之所以成为遗产，在认识上存在明显的误区：即过分强调遗产的共时形态以及它的现代价值和意义，对遗产在发生与发展中所表现出的地缘性和历史脉络缺乏全面认识。

从遗产的本质属性上说，任何一个文化遗产都是属于某一个特定族群的集体表述和历史记忆的，"文化遗产"首先应被视为一种"族群性表述"和"谱系性记忆"，以强化某一族群的认同感和凝聚力。① 可是，在遗产实践的过程中，"文化遗产"却往往一再被表述为某一地方、某一民族、民族国家乃至全人类的文化遗产。尤其是在政府主导的遗产保护和管理实践中，文化遗产作为一种认同的象征，它的意义在这一实践的过程中不断发生转移和转换。

从另一个角度上说，当代的遗产实践过程，并不是一个纯粹的遗物的保护过程。历史和遗产表述被认知为一种维持和发展文化认同的基础性资源，它不仅拥有当前社会丧失的美好品质，而且，还是一种包含社会建构功能的基础性资源，能够促成文化认同的未来发展。② 虽然从表面上看，一旦某一文化事项被命名为文化遗产则保护和管理

① 彭兆荣：《遗产反思与阐释》，第68页。
② L. Marc,"Looking for the Future Through the Past", in D. L. Uzzell, ed., *Heritage Interpretation: The Natural and Built Environment Vol 1*, (London and New York: Belhaven Press. 1989), pp. 92-93.

必然涉及这个文化事项的全部。然而,值得我们进一步去探究的是,在保护实践过程中,并非所有的遗产内容最后都被认知为"文化遗产",特定"文化遗产"所蕴含的价值也不是在一开始就具备"公共资源"的含义。它为什么会被建构成为一种具有公共资源内涵的"文化遗产"?这个建构过程是如何发生的?哪些群体卷入了这一"文化遗产"建构的过程?他们是如何卷入这场运动的?他们又是如何理解自己在这场运动中的行动的?这一系列过程直接影响了这个"文化遗产"在当下的语境中是怎样被描绘和解释的,它作为遗产的价值与意义是如何被呈现与强调的。

透过对这个遗产认同变化过程的研究,不仅能够详细地呈现现代遗产符号所集结的多重关系网络,从而为进一步辨析文化遗产保护的权利与责任以达到合理的保护规划奠定基础。而且,从认同理论的角度上说,探讨遗产实践过程中所呈现出来的多重认同的关系,对于重新理解认同在不同语境下的转换过程也具有特殊的意义。此外,相对西方和前殖民地国家来说,中国有着与这些国家完全不同的历史和现实的社会文化处境,它在后殖民时代呈现出来的遗产、记忆与认同关系与那些殖民地的非西方国家之间有什么异同之处?针对这些问题的探讨将有助于扩展国际遗产研究的理论视野,为国际遗产保护实践提供有价值的参考依据。

第二节 作为历史记忆的遗产认同:一种历史人类学的视角

如上节所述,遗产是一种认同的反映。遗产的保护与解释,无论是有意或无意为之,其结果总是为家庭、群体或国家提供认同。遗产的核心是人,它只有在被特定的族群认同之后,才进入到遗产的过程中。换言之,没有认同,遗产也就不成为遗产。反过来说,遗产的创造过程也是一个认同的创造过程,透过遗产的保护与解释,遗产认同也随之发生重构与改变。而从遗产认同的本质属性来看,遗产认同其实

就是特定族群的集体记忆,就是人们如何去记忆过去、解释过去对于现在的意义。遗产所承载的丰富的情感与记忆,构成了遗产意义的本质。因此,在近年的遗产认同研究中,记忆理论成了探索遗产认同的重要视角。

一、记忆与认同

记忆,是一个相当宽泛的概念。记忆研究领域是一个极其繁杂多元的领域,容纳了来自神经科学、心理学、社会学、人类学、历史学等多学科的学者。这里所讨论的记忆主要是社会学意义上的记忆,许多社会科学研究者把它定义为集体记忆、历史记忆、社会记忆、文化记忆、共享记忆、传统、惯习、神话、历史等等,然而,不论他们的界定侧重哪个方面,根本上都强调记忆是社会群体关于过去的、有组织的、明确的表述。最早把记忆作为一个社会学上的概念提出来的是法国社会学家莫里斯·哈布瓦赫(M. Halbwachs)。在1925年出版的《记忆的社会框架》一书中,他提出集体记忆是一个社会建构的概念,我们依靠集体记忆来重建关于过去的意象。因此,过去并不是像化石那样被完整地保存下来的,而是在现在的基础上,根据集体记忆的框架而重新建构出来的。正是这些不断再现的集体记忆,创造了一种连续性,使我们的认同感得以长存。① 时至今日,集体记忆是一种认同的依据,这一观念早已成为学界的共识。美国人类学家卡特尔(M. G. Cattell)和克利莫(J. J. Climo)在其主编的《社会记忆与历史:一种人类学的视角》一书中也开宗明义地提出,"记忆是自我和社会的基础。我们总是'泡在记忆'里的,没有记忆就没有了自我,也失去了认同,这个世界也就停止了有意义的存在。"②卡特尔和克利莫认为,记忆之所以能够成为

① [法]莫里斯·哈布瓦赫:《论集体记忆》(毕然、郭金华译),上海:上海人民出版社2002年版,第71页。

② M. G. Cattell and J. J. Climo, "Introduction: Meaning in Social Memory and History: Anthropology Perspective", in M. G. Cattell and J. J. Climo, eds. , *Social Memory and History: Anthropological Perspectives*, (Walnut Creek & Oxford: Altamira Press,2002), p. 1.

认同的来源,是因为"任何地方的人都从过去寻求意义,记忆塑造、创造和保持着意义,那些意义说明着现在,并引导着未来。"①认同正是人类对意义追寻的体现,因此透过对记忆与历史的探讨,能够呈现出认同赖以存在与变化的基础。

近年来,对记忆与认同关系的探讨大多立足于对族群认同和民族主义遗产的后现代反思之上。毫无疑问,族群和民族主义就是一种典型的文化遗产,对民族认同的反思能够很好地说明记忆与认同的关系。目前在这一议题的探讨中,较有代表性的著作如班纳迪克·安德森(Benedict Anderson)的《想象的共同体》、厄内斯特·盖尔纳(Ernest Gellner)的《民族与民族主义》、杜赞奇(P. Duara)的《从民族国家拯救历史》、王明珂的《华夏边缘》等。安德森把民族定义为一种"想象的政治共同体"(imagined community),一种"特殊类型的文化人造物"。②而构筑这种民族共同体想象的途径则是记忆的建构与重构,是记忆想象和创造了民族主义。安德森认为印刷术与资本主义市场使阅读不再成为少数人的专利,从而使小说和报纸的发行能够建构出一种前所未有的同时性的、有边界的、共享性的集体记忆,并造成了文字神圣性的解构,这一后果以及殖民地政府主导的人口调查、地图绘制和博物馆建立这一系列的实践行动,进一步重构了原本建立在宗教共同体和王朝基础上的集体记忆,使民族主义有限的、主权的想象成为可能。因此,在民族主义起源的过程中,记忆与遗忘构成了它最基本的特征。厄内斯特·盖尔纳在他的《民族与民族主义》中提出,民族主义并不是神秘的、古老的、自然的力量的觉醒和确认,而是一种新的社会组织形式的结果,它只是利用了从前民族主义时代继承过来的文化、历史和其他方面的遗产,并把这些文化遗产改头换面,从而创造了

① M. G. Cattell and J. J. Climo, "Introduction: Meaning in Social Memory and History: Anthropology Perspective", in M. G. Cattell and J. J. Climo, eds., *Social Memory and History: Anthropological Perspectives*, (Walnut Creek & Oxford: Altamira Press, 2002), p. 2.

② [美]班纳迪克·安德森:《想象的共同体:民族主义的起源与散布》(吴叡人译),台北:时报文化出版公司1999年版,第9—10页。

民族认同。① 遗产或历史记忆构成了民族主义的原材料。然而，并非所有的这类文化遗产都会成为民族认同的基础，民族主义总是透过自己的遗忘与选择来改造文化遗产所蕴含的历史记忆，使之适合于现在的需要。

杜赞奇则进一步解释，民族认同不仅不是一种古老的、原初的历史记忆，也不是一种纯粹现代的自觉创造。事实上，即便在前现代社会，也并不缺乏"想象的共同体"的历史记忆，民族认同更类似于相对于"他者"的一种"自我"界定的暂时性关系，而划分"他者"与"我者"的关键则在于群体源流的叙事结构②。相关群体的知识分子或政治家往往使用"承异"（discent）③的叙事结构，利用现存的关于群体历史的表述如语言、宗教、种族（以及压抑其他）等原则来对历史记忆进行裁剪、重组、扭曲成形，并赋予新义，从而达到改变群体认同的边界和提高群体自觉性的目标。与此同时，很多差异性的历史记忆或叙事结构会在这个过程中散失或被改造，但是，这些原有的、多元的、总体化表述的历史记忆并不总会消失，而且，由于这种记忆的定期复活，它常常会成为新群体动员以实现边界改变的有效材料。因此，民族认同只是在相互竞争的多重表述网络中取得的暂时性主导地位的一种叙事结构，它与其他的叙事结构之间是可以互变互换的。在此基础上，杜赞奇提出我们必须关注叙事的政治，要探讨异质性的、散失的历史记忆的意义，并揭示占主导地位的叙事结构是如何扭曲并动员象征与实践的意义的。他称之为"复线的历史"（bifurcated history）。④

与杜赞奇的观点类似，王明珂也坚持主张必须关注对历史记忆中

① ［英］厄内斯特·盖尔纳：《民族与民族主义》（韩红译），北京：中央编译出版社2002年版，第64—65页。

② 这种叙事结构本身其实就是一种集体记忆的表述。

③ ［美］杜赞奇：《从民族国家拯救历史：民族主义话语与中国现代史研究》（王宪明译），北京：社会科学文献出版社2003年版，第55页。

④ 同上书，第3页。

有关"异例"(anomalies)①的研究,透过对"异例"的情境化,来探索文本背后的资源分配和竞争背景以及相应的人类社会认同和区分体系及其背后的权力关系。在此,王明珂把深藏于集体记忆中的"异例"看作解开族群认同维持与改变之谜的开门之匙。他的《华夏边缘》就是一个探究历史记忆中"异例"的范例性研究。他透过对"谁是华夏""谁是羌人"的历史记忆之异例的分析解释,反映出在特定的资源竞争环境中,不同的族群通过创造或强化某些文化特征来宣称自己作为"华夏"族群的历史记忆,从而使华夏族群认同的边界不断漂移变迁。因此,族群认同是一个因历史记忆不断重构而边界不断改变的动态过程,记忆的建构与重构则根源于特定历史环境下族群之间的资源竞争关系。王明珂认为,历史记忆能够呈现人群对于当前族群状态的理性化解释,通过诠释"为何他们要留下这些记忆"以及"为何失忆",可以帮助我们获得当时人的认同与认同变迁的讯息。②

概言之,遗产认同作为一种历史记忆,它不是一成不变的,而是一个在当下资源环境背景中不同记忆表述相互竞争与协商的动态过程。历史记忆总是与特定的分类或群体相关,总是被社会、经济和政治环境、信仰和价值、对立与抵抗所形塑,总包含着表述权力的斗争、对话与冲突。实际上,认同就是作为这样一组主导与从属的暂时性权力关系而存在的。在这组权力关系形成的过程中,历史记忆的记住与遗忘、斗争与压制、再现与修正、发明或再发明构成了认同的主要标志和争夺的焦点。透过对多重记忆表述网络的探究,寻找边缘性的、矛盾性的记忆异例,探索它们是在一个怎样的社会文化背景中被选择、创造、保存或压抑、扭曲、遗忘的,以及它究竟具有什么样的功能性解释意义,能够为我们提供一个更好地理解认同变迁的途径。

① 王明珂:《历史事实、历史记忆与历史心性》,《历史研究》2001年第5期,第134—147页。

② 王明珂:《华夏边缘:历史记忆与族群认同》,台北:允晨文化实业股份有限公司1997年版,第41—60页。

二、记忆的再现与传承

既然认同是一种历史记忆,那么,历史记忆的形成、保持和延续的社会过程是怎样发生的呢?或者说,一个社会的成员拥有何种手段或社会实践以表达和保存自己的过去观念?历史记忆的传承与断裂(遗忘)是如何可能的?

哈布瓦赫认为,过去是由社会机制存储和解释的,只有通过阅读或听人讲述,或者通过周期性的节日和庆典仪式,使人们能够聚在一起,共同回忆共享群体成员的事迹和成就时,集体记忆才能被间接地激发出来。否则,过去就会在时间的迷雾中慢慢飘散。① 他以家庭记忆为例指出,"只有当我的亲属群体的观念,而非某个特定地点的观念启发了我记起的意象时,这个意象才具有了家庭记忆的形式。"② 可见,在集体记忆中,最重要的是这一群体内部的关系,这种关系启发我们回溯群体生活中的标志性事件和人物,重新合成并重演了这个群体生活的某个场景,从而反思重构出集体记忆。群体正是在这样的记忆反复重构的过程中,不断地强化了其群体认同。因此,群体成员不断交流而形成的关系纽带构成了再现集体记忆的前提,只有在群体成员对连接他们彼此的关系纽带有所意识的情况下,人们日常的生活记忆才能以集体记忆的形式呈现出来。

安格拉·开普勒(A. Keppler)认为,记忆的维持需要某些可以让回忆凝固于它们的标志,例如某些日期和节日、名字和文件、象征物和纪念碑甚至是日常物品等。除此以外,社会记忆还需要一定的回忆媒介,比如文字传承的文本、绘画、图片、口头故事、雕塑、建筑等等,但其中最关键的还是人们之间的交往沟通,特别是讲故事,更是支持记忆、

① [法]莫里斯·哈布瓦赫:《论集体记忆》,第43页。
② 同上书,第110页。

保存过去、激活以往体验乃至构建集体认同的一个根本要素。① 哈拉尔德·韦尔策(H. Winzer)同样相信"讲故事"在集体记忆呈现中的作用。他认为在群体沟通的过程中,进行共同的对话回忆(conversational remembering)实践,大家一起回忆(co-remembering),不仅仅是个单纯将过去的经历和事件现实化并传承下去的过程,而且它还是一种重复性的集体实践,正是这种集体实践把这个对话群体定义为一个有着自己特殊历史的集体。在此基础上,韦尔策总结了四种记忆媒介:互动、文字记载、图片和空间。②

克鲁姆利(C. L. Crumley)、科恩(M. Cohen)和卡特尔进一步强调空间上的"记忆场所"(memory place)、"记忆的景致"(memoryscapes)③作为记忆标记的意义。在他们看来,这些地点或景致并非纯粹的物理空间,而是汇聚了互动记忆和群体智慧的位置。克鲁姆利以景致为例,说明村落景致如家庭花(菜)园、牧场、森林凝固了许多跨代之间、邻里之间的情感互动记忆,许多关于地方土壤、气候、温度、湿度的社区生态知识甚至阶级的观念、邻里的观念、生命的意义、宇宙的观念,都是在这样的共同实践过程中,透过日常的口头互动、身体力行的做事风格、可能性的选择和工作的节奏等等,有意无意地传承给年轻一代的,这些地点或场所实际上扮演着地方性知识和家庭及社区文化认同传承教室的角色。④ 卡特尔和克利莫一致认为记忆的地点可以成为那些连接记忆的标志,帮助人们穿越时间去重建"记忆社区"

① [德]安格拉·开普勒:《个人回忆的社会形式》,[德]哈拉尔德·韦尔策主编:《社会记忆:历史、回忆、传承》(季斌、王立君、白锡堃译),北京:北京大学出版社 2007 年版,第 87—93 页。

② [德]哈拉尔德·韦尔策:《在谈话中共同制作过去》,[德]哈拉尔德·韦尔策主编:《社会记忆:历史、回忆、传承》(季斌、王立君、白锡堃译),北京:北京大学出版社 2007 年版,第 105—119 页。

③ M. G. Cattell & J. J. Climo, "Introduction: Meaning in Social Memory and History: Anthropological Perspectives", p.21.

④ C. L. Crumley, "Exploring Venues of Social Memory", in M. G. Cattell & J. J. Climo, eds., *Social Memory and History: Anthropological Perspectives*, (Walnut Creek & Oxford: Altamira Press, 2002), pp.39-52.

(communities of memory)①,从而获得一种历史连续感。科恩特别看重"记忆场所"作为一种凝聚过去情感的地点。他认为,那些以重建的形式出现的地点,包括那里重建的建筑、形象和其他的物体,即便它声称能够代表过去,甚至是建基于可能最好的学术研究之上,如果它缺乏情感的凝聚,都无法建立基于整体性的记忆真实性。正如卡特尔和克利莫所说,记忆的真实性不在于它包含多少客观事实,而在于它是否被人们认为对于他们是重要的、有意义的。② 科恩以华盛顿的越战老兵纪念墙为例说明,尽管这个地点不具有任何历史意义,但是,它作为一个象征物却能够唤起对那场战争死者的深刻情感回忆,参观者的情感赋予这个记忆场所以真实性。③ 卡特尔强调,这种对记忆场所的亲近,是与特定环境因素、其中发生的事件、人和一些在现在重新记起或活跃的东西相关的。作为记忆资源的地点其实包含着关系和便利,当围绕这个地点的过去被重新记起(re-memembering)时,呈现出来的则是回忆者个人与其他人过去与现在的关系,而便利更代表了适合于回忆者现在物理能力的机会,这种重新记起强化了共享的社区感。④

而保罗·康纳顿(P. Connerton)则重视从具体化的仪式性表演、日常的身体实践,比如行为举止、衣着习惯等社会空间的构成方面来说明社会空间框架对于集体记忆维持与传递的意义。保罗·康纳顿解释法国大革命之所以会以仪式性操演的形式把国王路易十六送上断头台,根本的原因就在于革命者清楚地认识到,只有通过回溯回忆用以塑造帝制合法性的社会空间,才可能真正达到摒弃旧原则、识别描

① M. G. Cattell & J. J. Climo, "Introduction: Meaning in Social Memory and History: Anthropological Perspectives", p. 5.

② Ibid., p. 27.

③ M. Cohen, "It Wasn't a Woman's World: Memory Construction and the Culture of Control in a North of Ireland Parish", in M. G. Cattell & J. J. Climo, eds., *Social Memory and History: Anthropological Perspectives*, (Walnut Creek & Oxford: Altamira Press, 2002), pp. 53-64.

④ M. G. Cattell, "Remembering the Past, Re-Membering the Present: Elder's Constructions of Place and Self in a Philadelphia Neighborhood", in M. G. Cattell & J. J. Climo, eds., *Social Memory and History: Anthropological Perspectives*, (Walnut Creek & Oxford: Altamira Press, 2002), pp. 81-94.

述新经验,以重构社会空间、重建社会记忆的目的。他认为有关过去的意象与知识是通过程式化的、不断重复的、陈规化的仪式性表演来维系和传承的,因此,唯有借助于仪式表演这样的社会空间重塑和重释过程,才可能再造和重构新的社会记忆。①

不同于上述学者热衷于探讨哪些因素支持了集体记忆的维持与呈现,另一些学者则特别关注记忆传承的具体发生过程。比如社会记忆的传承机制是如何发生作用的?记忆的断裂又是如何形成的?

芬特雷斯(J. Fentress)和威克姆(C. Wickham)认为,社会记忆传承的过程受制于它能否被明确化和概念化。社会记忆是明确的,它通过言语、仪式、身体实践等实际行动,并在这些行动的过程中来获得形式化。一个社会明确的记忆能否有效传递,取决于这个社会文化陈述语言的方式,取决于它在多大程度上依赖言语作为当下社会情境表达沟通的工具。一个社会行动上的习惯特征能够抹去先前的集体记忆。另一方面,社会记忆的概念化过程恰恰就是社会记忆在传承中改变的过程。除非一个社会拥有文本这样可以凝固过去的传承方式,不然,在口传传统中,社会记忆的组织传承需要依靠概念化的时空地图。记忆必须被概念化,并被凝固进一个内在的情境,然后,记忆的传承实际上是从一种情境转换到另一种情境。当记忆从一种情境传承到另一种情境中时,需要对最初的记忆进行再解释和再安排。正是在这样的再概念化过程中,正在改变的社会视角自然地被组织进新的情境类型,从而带动了记忆本身的一系列改变。因此,作为经验信息,社会记忆是不稳定的,它总是倾向于隐匿那些对于现在没有意义或与现实相抵触的过去的集体记忆,插入或替换那些看起来更合适的或更能够保存他们世界观的方面。反过来说,记忆再情境化过程中发生的群体视角部分改变,也表明了群体怎样试图在改变着的环境中理解他们的

① [美]保罗·康纳顿:《社会如何记忆》(纳日碧力戈译),上海:上海人民出版社2000年版,第5—40页。

传统。①

哈拉尔德·韦尔策认为,在记忆传承的过程中,真正影响记忆传承的是传承过程中累积起来的情感,而不是那些具体的认知知识。容易得到传承的内容往往更多的是记忆包含的情感和气氛,具体到记忆发生的环境场合、因果关系、过程等内容要素却可任人随意改变。记忆传承的过程是根据组装原则进行的,在这个过程中,形形色色的叙事性的和生动的"活动布景"(它们各有不同的历史的和主观的时代内核)被依次组装起来。因此,他主张历史记忆的传承,不是对有限的、固定的过去材料进行建筑,而是在对话回忆的框架之内,听者通过自己的再导演和杜撰,不断地续写、组装和补充的过程。②

三、记忆与社会文化变迁

社会文化变迁常常是记忆研究中的重要焦点,许多记忆研究的著述都热衷于剖析社会文化变迁与记忆的关系。哈布瓦赫、萨林斯、布迪厄等人认为记忆传承的结构性框架在实践中的策略性重构与转换,是社会文化变迁呈现出渐进的、平稳发展过程的实质性影响因素。

当考察记忆传承如何支持贵族阶级传统变迁时,哈布瓦赫指出,贵族阶级传统价值体系的核心内容其实经历了从头衔、个人品性到职能的转变过程,实际上,传统上支撑贵族阶级价值体系的集体记忆是由拥有头衔的家族具体的个人或祖辈的品性、英勇无畏的行为及其家族对这些行动的记忆建构起来的,职能只不过是贵族表现其品性、地位的方式。因此可以说,贵族的家族史及不同贵族家族之间的相互关联,构成了贵族阶级集体记忆的基础。然而,这样的集体记忆只是贵族阶级所共享的,当拥有过去的集体记忆的那一代人或群体不复存在时,这些集体记忆也就烟消云散了。随着18或19世纪大量贵族家族

① J. Fentress & C. Wickham, *Social Memory*, (Oxford & Cambridge: Blackwell Publishers, 1992), pp.4-81.

② [德]哈拉尔德·韦尔策:《在谈话中共同制作过去》,《社会记忆:历史、回忆、传承》,第118—119页。

穷困没落、征伐死亡,贵族阶级逐渐衰亡,他们的集体记忆也随之泯没。但是,在它基础之上建立起来的社会组织结构并不随着那些集体记忆的消失而消失,以履行各种职能为特征的贵族等级体系仍旧存在。并且,它会以相同的方式并依循同样的途径来重建这个框架,从而使新的结构以这种方式在旧结构的阴影中被建构起来。新兴的市民阶级正是借助于贵族体系中的职能特性获取了贵族的头衔与地位。从表面上看,原有的社会结构以及支持这一结构存在的集体记忆仍在延续,但实际上,重构的记忆本质上与原来的记忆已完全不同,构成这一集体记忆的主要内容变成了原本属于贵族阶级外在形式上的职能,而不是界定其内部关系的头衔与品性。当这种加入原来记忆框架的新因素越来越多并成为规律之后,整个社会就不得不调整自己,并设法找到一种方式,以适应这些反常的现象,从而促成了其记忆框架的重组与修改。在此,哈布瓦赫把社会文化的变迁视为一个长期持续的、形式上稳定的、累积性的记忆重构过程。①

马歇尔·萨林斯(M. Sahlins)则把这种隐藏于旧的社会框架下的新因素的闯入过程称为"神话现实"(mythical realities)中的"历史隐喻"(historical metaphors)。萨林斯通过分析夏威夷人神话与西方库克(J. Cook)船长的传说这两种不同的历史记忆形式,阐明了夏威夷社会的历史记忆是如何通过形式上的再生产来描述和解释外来的差异性因素,以确保其记忆框架的连续性的,与此同时,这种记忆的框架却在不断的"实践冒险"中被分解和重组,最终导致了夏威夷人的仪式、政治乃至整个社会结构发生了相当戏剧性的变迁。因此,萨林斯得出结论:"行动只有在它代表先在秩序的实现、代表现存文化范畴的陈规的再生产时才会被人描述。""文化会为历史过程设定条件,但它也在物质实践中被分解和重组,结果使历史以社会的形式成为人们置于实践的(文化)策略的现实化。"②

① [法]莫里斯·哈布瓦赫:《论集体记忆》,第 212—227 页。
② M. Sahlins, "Historical Metaphor and Mythical Realities", (Michigan: The University of Michigan Press, 1995), pp.6-9.

皮埃尔·布迪厄(P. Bourdieu)进一步把历史记忆形塑与建构社会世界和个人行动的逻辑阐述为"惯习",强调"惯习"与特定的情境——"场域"相适应,惯习把场域建构为一个充满意义的世界,场域则反过来形塑着惯习。他认为,社会秩序的再生产不是一个机械的自动转化过程,而是行动者凭借他们的惯习体会场域,并以实践的方式创造出与这种场域相适应的行动策略,从而再生产出他们的惯习结构。因此,在布迪厄看来,尽管惯习是稳定持久的,但是,特定场域中的"实践"却成为作为历史记忆的惯习结构改变的动力性因素。① 相比之前的记忆研究者,布迪厄更强调行动者的主观"实践"在记忆传承和社会结构变化中所起的客观作用。

另一些学者则关注在社会出现剧烈变迁的背景下,社会群体如何运用记忆来处理历史决裂带来的记忆传承问题。比如休·特雷弗-罗珀(H. Trevor-Roper)在探讨苏格兰高地人衣着传统时发现,苏格兰高地人所谓的独特文化传统其实是一种追溯性的发明(retrospective invention),它是这个族群在重建其族群认同的过程中,为弥合历史记忆的断裂而发明出来的新"传统"(invented tradition)。透过这样的记忆重建方式,这一族群的爱尔兰人历史记忆被扭曲和遗忘了,然而,历史的连续感却被重新创造出来。② 杜赞奇在谈到中国近代的历史决裂问题时提出,中国的民族主义者在处理民族国家与历史决裂带来的连续性问题时,采取了一种渲染决裂时刻的做法。过去的记忆在此不是被遗忘,而是以翻身诉苦的方式被重新记起,并被强调为一个与过去记忆决裂的再生时刻,记忆的断裂以重生的形式再生产出历史的连续性。③

不论怎样,社会文化变迁表现为历史记忆在传承上的转换、遗忘与重构,历史记忆的传承必然也带来或隐或显的社会文化变迁。这种

① [法]皮埃尔·布迪厄、华康德:《实践与反思:反思社会学导引》(李猛、李康译,邓正来校),北京:中央编译出版社1998年版,第157—186页。

② [英]休·特雷弗-罗珀:《传统的发明:苏格兰的高地传统》,[英]E.霍布斯鲍姆、T.兰格:《传统的发明》(顾杭、庞冠群译),南京:译林出版社2004年,第18—54页。

③ [美]杜赞奇:《从民族国家拯救历史:民族主义话语与中国现代史研究》,第94页。

变迁的过程也必将是记忆的框架在行动者的实践冒险过程中不断与新情境相适应的过程。无论是选择或忘却过去记忆中的哪些材料,都是行动者为了现在的目的,而对记忆进行重新组织和重新解释的过程。从某种程度上可以说,记忆的动力过程就是稳定性或历史连续性与革新或改变之间的对话过程。①

四、记忆与人类学研究

历史记忆或社会记忆、集体记忆之所以具有界定现在和指向未来的力量,是因为它提供了一整套的知识分类,使群体能够以无意识的方式经验它周遭的世界。因此可以说,记忆与历史、文化其实都是相似的现象,记忆总是依靠文化工具来表达,也总是立足于情境的。②虽然对于人类学来说,如何看待记忆与历史对于文化研究的意义,确实经历了一个长期的、充满纠结的过程,"非历史"早已构成了现代人类学的一个无法烙平的印痕。然而,纵观人类学的发展史,记忆与历史的观念并非完全绝迹于人类学。事实上,早期的进化论学派人类学一直致力于运用非西方民族的资料来构建一种宏大的历史叙事。当然,这一范式早已在后继人类学家实地的田野调查经验中遭到了彻底的否定与抛弃。随后以博厄斯(F. Boas)为代表的美国历史学派,仍旧把历史作为人类学研究的最终目标,只不过,此时的人类学已不再关注宏大的历史叙事,而是注重生产"记忆的文化描述",桑杰克(R. Sanjek)则称之为"记忆文化"(memory cultures)③。他们强调通过从文化整体上透视某一有限的地理、历史区域,来研究其历史过程的深度与地理分布的广度。他们试图从特定文化的生物、地理、历史、心理等多方面来解释一个文化的起源和发展。

① J. Fentress & C. Wickham, *Social Memory*, p.15.
② M. G. Cattell & J. J. Climo, "Introduction: Meaning in Social Memory and History: Anthropological Perspectives", p.10.
③ R. Sanjek, "Anthropology's Hidden Colonialism: Assistants and Their Ethnographers", *Anthropology Today*, Vol.9, 1993, pp.13-18.

20世纪20年代至60年代,以马林诺夫斯基(D. Malinowski)和拉德克利夫-布朗(A. Radcliffe-Brown)为代表的英国功能学派以及以列维-斯特劳斯(C. Lévi-Strauss)为代表的结构主义人类学的研究范式,成了许多学者批评人类学否认历史、把田野工作的对象变为孤立的无时间社区的主要依据。然而,从另一个角度上说,虽然这些民族志研究者采用的方法和论证的标准不同于历史学家撰写的历史,但是他们都关注研究社区当下的社会历史与变迁。特别是他们创立的民族志研究方法,本身就建立在探究社会记忆和历史意义的基础之上,他们运用长时间在特定社区进行田野工作的方法去揭示记忆,记录记忆是怎样被创造和流传的,解释记忆在人们建构过去和处置现在中的角色和重要性,使这些民族志直接成为特定社区历史展开过程的见证。因此,卡特尔和克利莫认为,记忆在人类学研究中扮演着主要的角色,人类学家不仅将自己的田野记忆作为其民族志写作分析的素材,并且也深刻依赖他人的记忆以为我们提供关于现在和过去的信息,包括已经改变或消失的习俗。他们非常赞同奥坦伯格(Ottenberg)把没有写作的田野记忆称作"头脑笔记"(headnotes)的说法,并指出头脑笔记是人类学家田野经验存在于头脑中的直观感受,这种感受完全体现了记忆难以捉摸的变化与扭曲,但是,这些头脑笔记在形塑民族志理解中却扮演着重要角色。①

20世纪60年代以后出现的解释人类学越来越清楚地意识到,人类学家的实践实际上是在政治经济和历史情境中展开的,民族志必须能够更为精确地反映其研究对象的历史情境,强调关注文化的生产或实践的过程。在这样的背景下,"历史""记忆"成了人类学者民族志叙述框架的中心要素,民族志的历史化成为人类学表述的一种重要趋势。② 越来越多的人类学家发现人类学在记忆研究领域具有独特的

① M. G. Cattell & J. J. Climo,"Introduction:Meaning in Social Memory and History:Anthropological Perspectives", pp.8-11.

② [美]乔治·E.马尔库斯、米开尔·M.J.费彻尔:《作为文化批评的人类学:一个人文学科的实验时代》(王铭铭、蓝达居译),北京:生活·读书·新知三联书店1998年版,第113—157页。

优势。卡特尔和克利莫指出,人类学这种跨文化和文化敏感的方法在建构过去版本上非常有价值,它有利于纳入不同的群体认同,发现群体之间的相互依赖,从而支持创造一个能够促进和解的未来版本。①另一方面,人类学家认识到记忆不仅是历史的产物,也是一个文化过程。人类学的理论与方法能够很好地展示记忆,记述记忆是怎样被创造和流传的,解释记忆在人们建构过去和处置现在中的角色及其意义。特别是解释人类学、文本人类学的发展,使记忆的研究更类似于"文化的解释"过程。比如阿伯克龙比(T. A. Abercrombie)把殖民文本当作一种"人类学再阅读",强调过去对于现在人们的意义。② 20世纪80年代之后,不少当代的民族志研究者在田野工作和参与观察的过程中,开始综合运用口述史、物的民族志、综合档案研究、参与式行动研究、田野问卷等方法,致力于探讨档案文件、媒体影像、照片、写作文本、戏剧表演、公共空间的仪式实践甚至博物馆展示等多方面资料中所包含的记忆表述。纳茨默(C. Natzmer)称这些记忆媒介为"创造性表达"(creative expression),她把"创造性表达"视作一种记忆物化的工具,来阐释物质性表述形塑的方式以及它被记忆形塑的方式。③

总而言之,现代人类学已经深深地融入记忆研究领域,记忆研究也成为人类学新兴的发展趋势。记忆研究的主要议题如认同、传承与变迁,也向来是人类学家前赴后继醉心探究的主题。随着"记忆是一种社会真实"的观念越来越成为记忆研究的基础,记忆研究与人类学研究之间的界限也逐渐模糊。特别是遗产,作为一种历史记忆,以其强烈的现实感,成了探索记忆表述意义的完美素材。因此,记忆理论

① M. G. Cattell & J. J. Climo, "Introduction: Meaning in Social Memory and History: Anthropological Perspectives", p. 36.

② T. A. Abercrombie, "Pathways of Memory and Power: Ethnography and History among an Andean People", (Madison: University of Washington Press. ,1998), in M. G. Cattell & J. J. Climo, eds., Social Memory and History: Anthropological Perspectives, (Walnut Creek & Oxford: Altamira Press, 2002), p. 11.

③ C. Natzmer, "Remembering and Forgetting: Creative Expression and Reconciliation in Post-Pinocher Chile", in M. G. Cattell & J. J. Climo, eds., Social Memory and History: Anthropological Perspectives, (Walnut Creek & Oxford: Altamira Press,2002), pp. 161-179.

为人类学遗产研究提供了一个独特的视角，使人类学能够穿透田野中各种各样的记忆储存器，来读懂丰富多元的记忆表述之下所包含的认同与权力关系。

第三节　木偶戏研究的回顾与反思

木偶戏，我国亦称傀儡戏，是一种历史悠久的戏剧艺术形式，也是流传极其广泛的小传统民俗文化的重要样式。据研究，早在西汉时期木偶戏已经广泛用于丧乐及宾婚嘉会中，到唐代时它已经发展成为一种能够敷演故事的成熟的表演艺术。① 到宋代以后，木偶戏的品种愈加丰富，出现了悬丝傀儡（提线木偶）、掌中木偶（布袋戏）、杖头木偶、铁枝木偶、肉傀儡、药发傀儡、水傀儡等多种多样的形态，声腔表演更是五花八门，繁杂多样。直到今天，我国大部分地区如福建、四川、江苏、陕西、广西、湖南、贵州、江西等地仍然保存了大量的木偶戏民俗文化。特别是福建地区，木偶戏不仅流行于泉州、漳州等闽南地区，甚至遍布闽西、闽东和闽北地区，剧种形式丰富，包括提线、掌中、杖头、铁枝、肉傀儡、烟花傀儡等，涉及声腔剧种有泉腔、兴化腔、大腔、四平、高腔、词明、平讲和乱弹等几十种。福建泉州地区的木偶戏更是以其悠久的历史、精湛的表演技艺和深厚的文化底蕴而在全国木偶戏表演艺术界中独领风骚，屡屡代表福建以至中国参与中外文化交流，并获得很高的赞誉。木偶戏研究专家叶明生评价福建傀儡戏是中国傀儡艺术的标志。②

一、"艺术"——木偶戏的传统研究策略

然而，相比其他各类戏曲形式来说，木偶戏研究长期以来却是一个门可罗雀的冷室僻地。虽然早在20世纪二三十年代木偶戏研究就

① 可参见廖奔：《傀儡戏略史》，《民族艺术》1996年第4期，第87—105页；傅起凤：《傀儡艺术》，北京：中国文联出版社2011年版。

② 叶明生：《福建傀儡戏史论》（上），北京：中国戏剧出版社2004年版，第1—2页。

已引起中国学者的注意,然而直到90年代中国社会急剧转型,传统文化遭遇外来文化冲击与涵化的种种压力,非物质文化遗产保护意识开始觉醒之后,"木偶戏"才作为一个研究议题逐渐得到越来越多的重视。纵观木偶戏研究的发展,多元化的主题探讨与专门化的深度分析,日益成为这一领域研究的主要趋势。大致上看,我国的木偶戏研究可以2000年为界,分为前后两个阶段,各个阶段呈现出不同的研究特点。

2000年以前,"艺术"构成了木偶戏研究的关键词。在这一时期,木偶戏研究文献讨论的主题涉及以下四个方面:

(1) 木偶戏史研究。这一时期不少学者都致力于木偶戏史研究,其中最受关注的是木偶戏的来源。代表性的观点分为两派:一派以孙世文为代表,认为木偶戏源于殡葬明器"俑"①;另一派以孙楷弟、黄强为代表,提出木偶戏源于祭祀礼仪,其中孙楷弟把木偶戏归源为丧葬祭祀中表演的方相②,而黄强则认为木偶戏源于祭祀中的神像表演③。此外,木偶戏的历史发展以及中国现代木偶戏的滥觞,都是重要的讨论内容。④

(2) 关于木偶戏的美学内涵。主要从剧本文学、舞台空间、造型设计、表演动作等方面来探讨木偶戏作为戏剧艺术的审美效果。比如丁世博对壮族木偶戏脸谱审美特征的探讨⑤,黄连金对泉州木偶偶头雕刻的研究⑥,熊国安对木偶戏舞台表演空间的分析⑦,陈炎森对漳州

① 孙世文:《傀儡戏起源于"俑"考——兼及"傩"与傀儡戏起源之关系》,《东北师大学报》1980年第1期,第52—57页。

② 孙楷弟:《傀儡戏考原》,北京:上杂出版社1952年版。

③ 黄强:《木偶戏之起源研究》,《民族艺术》1991年第2期,第61—77页。

④ 可参见许地山:《梵剧体例及其在汉剧上的点点滴滴》,转引自廖奔:《傀儡戏略史》,《民族艺术》1996年第4期,第87—105页;廖奔:《傀儡戏略史》,《民族艺术》1996年第4期,第87—105页;丁言昭:《中国木偶史》,上海:学林出版社1991年版;丁言昭:《陶晶孙与中国现代木偶》,《新文学史料》1992年第4期,第175—177页。

⑤ 丁世博:《壮族民间木偶戏现状及其发展》,《民族艺术》1996年第1期,第93—100页。

⑥ 黄连金:《泉州木偶头雕刻的艺术特色和传承创新》,《中国戏剧》2005年第1期,第30—31页。

⑦ 熊国安:《木偶戏舞台表演空间探微》,《艺海》1997年第2期,第46—49页。

布袋木偶戏表演及人物塑造的探索①等等。

（3）关于地方木偶戏的状况。这一阶段虽然有不少以地方木偶戏为主题的文献,涉及福建、广东、广西、四川、贵州、浙江、江苏等地的木偶戏,木偶戏的地方性特色以及它与地方文化的关系得到了初步的认识,但是,在这些研究中,介绍性、感受性的文章居多,论述性质的研究较少。② 在这一阶段的地方木偶戏研究著述中,最有代表性的当属黄少龙的《泉州傀儡艺术概述》③。他开创了一个专注于某一地方木偶戏类别进行深入综合研究的范例,完整地呈现了泉州提线木偶戏的发展轨迹和艺术特点。

（4）关于现代木偶戏的创新发展。在50年代掀起的木偶戏大变革的浪潮下,这一阶段出现了不少关于现代木偶戏发展与创新的文章,比如黄少龙的《泉州傀儡艺术概述》、叶林的《刻木提线为小观众服务》④、封保义的《木偶艺术创新的思考》⑤、钟信仲的《论现代木偶艺术的创新与发展》⑥、何明孝的《木偶音乐现状初探》⑦等,从木偶戏的造型艺术、演出形式、演出题材、音乐声腔等多个角度,来分析木偶戏在这五十年发展中的创新意义,强调现代木偶艺术的发展必须推陈出新,因应观众尤其是儿童观众审美的需要。

此外,这一阶段也开始出现一些探讨木偶戏与地方戏曲的关系的

① 陈炎森:《在偶人世界中追求——浅析布袋木偶戏表演及人物塑造》,《中国戏剧》2004年第6期,第37—39页。

② 可参见虞哲光:《泉州木偶剧团的提线艺术》,《上海戏剧》1960年第1期,第21—22页;文谨:《四川木偶古今谈》,《四川戏剧》1994年第1期,第60—62页;喻帮林:《石阡木偶戏浅谈》,《贵州文史丛刊》1992年第4期,第76—77页;易云:《广东的木偶戏与皮影戏》,《广东艺术》1997年第2期,第35—42页。

③ 黄少龙:《泉州傀儡艺术概述》,北京:中国戏剧出版社1996年版。

④ 叶林:《刻木提线为小观众服务——从木偶戏"大闹天宫"看木偶艺术的发展》,《中国戏剧》1978年第6期,第45—48页。

⑤ 封保义:《木偶艺术创新的思考——扬州木偶艺术发展的三部曲解析》,《中国戏剧》2003年第5期,第21—29页。

⑥ 钟信仲:《论现代木偶艺术的创新与发展》,《戏文》2000年第6期,第10页。

⑦ 何明孝:《木偶音乐现状初探》,《四川戏剧》1991年第6期,第35—36页。

文章,比如丁世博以及蒙秀峰对南路壮剧与木偶戏关系的研究①。

总体上说,2000年以前的木偶戏研究讨论基本上都是关注艺术本体,特别是艺术史、艺术审美以及艺术特点的。因此,"艺术"成为当时木偶戏研究的主要视角。与此同时,值得注意的是,这一时期的木偶戏研究已经开始运用一些田野调查和口述史的方法来搜集资料,特别是在木偶戏史研究领域,历史学、考古学等多学科资料的运用已经相当普遍。另一方面,透过对木偶戏中目连戏的研究和对木偶戏传统剧本的搜集呈现,木偶戏与民间信仰和仪式文化之间的关系开始受到关注,如日本"目连傀儡"研究会主编的《"泉州目连傀儡"相关情况调查研究会论文集》②、叶明生著的《闽东傀儡艺术的一枝奇葩——写在〈福建寿宁四平傀儡戏奶娘传校注〉出版的日子里》③等。

二、木偶戏研究中的人类学与遗产取向

2000年以后,木偶戏研究在原有的"艺术"研究之外,呈现出更加多元的样态。这一时期最令人耳目一新的发展是:随着人类学对戏剧研究影响的深入,木偶戏艺术背后的信仰体系、仪式文化以及社会组织开始成为新的研究关注点。这方面的研究以叶明生为代表,他在2000年之后出版了一系列以木偶戏为主题的论著,其中包括《福建傀儡戏史论》④《上杭木偶戏与白砂田公会研究文集》⑤《梨园教,一个揭

① 丁世博:《从木偶戏与壮剧关系看民族戏曲的创建与发展》,《民族艺术》1990年第2期,第78—85页;蒙秀峰:《南路壮剧与靖西提线木偶戏的亲缘关系》,《民族艺术》1991年第2期,第17—23页。
② 日本"目连傀儡"研究会:《"泉州目连傀儡"相关情况调查研究会论文集》,1997年版。
③ 叶明生:《闽东傀儡艺术的一枝奇葩——写在〈福建寿宁四平傀儡戏奶娘传校注〉出版的日子里》,《福建艺术》1999年第1期,第13—14页。
④ 叶明生:《福建傀儡戏史论》,北京:中国戏剧出版社2004年版。
⑤ 叶明生、梁伦拥主编:《上杭木偶戏与白砂田公会研究文集》,福州:海潮摄影艺术出版社2010年版。

示古代傀儡与宗教关系的典型例证》①《傀儡戏的宗教文化生活与非物质文化遗产保护》②《福建民间傀儡戏的祭仪文化特质》③《古愿傀儡——悠远神奇傀儡戏》④等。这一系列研究超越了木偶戏作为"戏曲艺术"的传统研究定位,重新提出了木偶戏作为"活"的民间"文化"的根本内涵,它不仅是一种供人欣赏的艺术,更是仍在实实在在地影响着民间生活的一整套思维模式与生活方式。叶明生首次提出,必须重视潜藏在木偶戏中的宗教功能,认为木偶戏的文化内涵"自然不是用单一的戏剧学、宗教学所能破译,而用文化人类学的观点和方法,才能解开这个历史文化之谜。"⑤并且,叶明生也身体力行地运用人类学田野调查的方法,针对福建傀儡戏艺术形态、艺人的家族及其社区人文环境、民间信仰、社会组织、祭仪活动等方面作了多侧面、全方位的调查。此外,对平阳、石阡等地的木偶戏的研究也开始关注其与戏神之间的关系以及木偶戏班的组织与传承。⑥

另一方面,2000年以后,"文化遗产"特别是"非物质文化遗产"的概念也开始成为木偶戏研究中的一个流行概念,关于木偶戏遗产的存续与保护的主题成了一个重要的研究热点。

在"非物质文化遗产"的概念背景下,各地民间的木偶戏调查文献显著增加,除那些具有较大影响力的木偶剧团所在的地区之外,在那些过去不被认为是木偶戏流行的地区,许多保存于民间小传统文化中的木偶戏资料也越来越多地被发掘出来,比如福建闽东、闽西及闽北地区、江西兴国地区、安徽岳西地区、甘肃张掖地区的木偶戏等,极大

① 叶明生:《梨园教,一个揭示古代傀儡与宗教关系的典型例证》,《中华戏曲》2002年第2期,第17—53页。
② 叶明生:《傀儡戏的宗教文化生活与非物质文化遗产保护》,《文化遗产》2009年第1期,第38—49页。
③ 叶明生:《福建民间傀儡戏的祭仪文化特质》,《福建艺术》2010年第3期,第36—40页。
④ 叶明生:《古愿傀儡——悠远神奇傀儡戏》,福州:海潮摄影艺术出版社2010年版。
⑤ 叶明生:《福建傀儡戏史论》,第4—5页。
⑥ 可参见张应华:《石阡木偶戏的戏班组织与传承》,《贵州大学学报》2006年第9期,第106—113页;徐兆格:《田公元帅与平阳木偶戏》,《戏文》2002年第6期,第35页。

地扩展了中国木偶戏所被认知的流行范围。

其次,木偶戏传统研究的内容也愈加丰富。2000年以后,木偶戏史的研究更加深入,不仅出现了如叶明生的《福建傀儡戏史论》这样的地方木偶戏史专著,而且出现了更多专注于古代木偶戏史的探讨,如侯莉的《中国古代木偶戏史考述》[①]、刘琳琳的《宋代傀儡戏研究》[②]、汪晓云的《侏儒与傀儡关系探源》[③]和《傀儡戏史中的"郭郎"与"鲍老"》[④]、黎国韬的《傀儡戏四说》[⑤]等。2000年以前初露端倪的关于木偶戏与地方戏曲及佛教的关系的讨论也越来越多,如徐大军的《中国戏剧起源——傀儡戏说再思考》[⑥]、叶明生的《傀儡戏与地方戏曲关系考探——以福建傀儡戏为例》[⑦]、汪晓云的《从木偶戏演变看木偶与戏曲的原生关系》[⑧]、康保成的《佛教与中国傀儡戏发展的关系》[⑨]等。关于木偶戏艺术审美特点的研究更加广泛,涉及专门一类地方木偶戏的剧本、人物造型、表演艺术、音乐声腔、雕刻制作、乐器、配音等方方面面。如郑黎的《神凡共生——泉州木偶造型文化特性解析》[⑩]、张应华的《石阡民间木偶戏的常用唱腔音乐探析》[⑪]等。

① 侯莉:《中国古代木偶戏史考述》,中国艺术研究院硕士学位论文,2005年。
② 刘琳琳:《宋代傀儡戏研究》,首都师范大学博士学位论文,2007年。
③ 汪晓云:《侏儒与傀儡关系探源》,《中国戏曲学院学报》2004年第5期,第95—99页。
④ 汪晓云:《傀儡戏史中的"郭郎"与"鲍老"》,《山东艺术学院学报》2008年第2期,第33—37页。
⑤ 黎国韬:《傀儡戏四说》,《西域研究》2003年第4期。
⑥ 徐大军:《中国戏剧起源——傀儡戏说再思考》,《社会科学战线》2008年第8期,第247—249页。
⑦ 叶明生:《傀儡戏与地方戏曲关系考探——以福建傀儡戏为例》,《戏曲研究》2004年第3期,第224—225页。
⑧ 汪晓云:《从木偶戏演变看木偶与戏曲的原生关系》,《四川戏剧》2004年第3期,第28—29页。
⑨ 康保成:《佛教与中国傀儡戏发展的关系》,《民族艺术》2003年第3期,第58—72页。
⑩ 郑黎:《神凡共生——泉州木偶造型文化特性解析》,《郑州轻工业学院学报》2009年第6期,第36—39页。
⑪ 张应华:《石阡民间木偶戏的常用唱腔音乐探析》,《贵州大学学报》2006年第3期,第54—62页。

此外，在"文化遗产"保护运动的影响下，2000年以后，在木偶戏研究领域，开始出现一些介绍国外木偶戏遗产、分析中国木偶戏遗产民族性特点的文章，比如对韩国、日本木偶戏的介绍和比较研究，如安祥馥的《韩中傀儡戏比较研究》①、张一鸿的《日本木偶戏——文乐》②、陈世明的《从泉州提线木偶谈中国木偶艺术的民族性》③；还有一些关于中国木偶戏遗产在海外影响的文章，比如康海玲的《华语木偶戏在马来西亚》④。

概言之，2000年之后，在我国的木偶戏研究领域，"人类学"与"遗产"已经不再是一个天方夜谭式的陌生概念，人类学的"整体"观、田野调查方法和非物质文化遗产的观念开始逐渐被这一领域的学者专家所认同，促使木偶戏的研究视野从艺术本身延伸到更广泛的社会生活领域，从而带入了民间信仰、祭祀仪式、社会组织等多元化的探讨主题，也使长期被排斥在主流之外的民间木偶戏得以重新走入研究的视野。

尽管如此，我国的木偶戏研究仍然存在明显的限制。从研究策略上说，大部分研究所采取的研究策略仍然是传统的、以艺术审美为主要观照的戏剧学理论与方法，人类学理论方法在木偶戏研究领域的实践仍然只是少数人的探索与坚持。并且，囿于传统人类学共时性研究的倾向，目前已有的木偶戏人类学研究更多地从横断面来共时描写木偶戏在民间社会的社会文化面貌是什么，却较少说明木偶戏这种社会文化面貌是在何种社会文化处境中呈现的，以及这种处境性时空因素是如何影响木偶戏社会文化意义的表述的。从研究对象上说，现有的研究更多的是把木偶戏艺术作为一种纯粹的"物"的文化事项，力图呈现木偶戏在更广泛的民间文化语境中与其他文化事项之间的关系，却较少关注作为艺术活动行为主体的"人"，忽略了木偶戏艺术创作或表

① 安祥馥：《韩中傀儡戏比较研究》，《戏曲研究》2006年第1期，第85—93页。
② 张一鸿：《日本木偶戏——文乐》，《世界文化》2010年第9期，第48页。
③ 陈世明：《从泉州提线木偶谈中国木偶艺术的民族性》，《文艺理论与批评》2008年第3期，第83—86页。
④ 康海玲：《华语木偶戏在马来西亚》，《中国戏剧》2006年第12期，第53—54页。

演主体的个人情感、生活经历以及这个群体的集体记忆对木偶戏意义表述的影响。事实上,中国当下的木偶戏表演行业存在两种截然不同的建制与表演体系,专业剧团建制的木偶戏表演在组织形式、表演内容、表演场合、演出形式上与民间剧团建制的木偶戏表演差别很大。二者之间究竟是一种怎么样的关系?它是如何影响木偶戏艺术主体的文化认同的?它对木偶戏遗产的存续与发展究竟会带来怎样的影响?戏曲研究不同于村落研究,如何跳脱人类学传统"小社区"研究的限制,并运用人类学民族志调查方法来对木偶戏进行整体性研究?这确实是一个需要不断探索的过程。

三、艺术人类学视野下的木偶戏遗产研究

虽然早在19世纪的古典人类学时代,艺术已经是人类学研究的一个基本范畴,但是,相比于亲属制度、宗教信仰、仪式、政治制度、社会组织等传统范畴来说,人类学中的艺术研究一直是被严重忽视的领域。

虽然早期的人类学研究或多或少都曾涉及对无文字民族的原始艺术的考察和探讨,无论是泰勒、博厄斯还是马林诺夫斯基或列维-斯特劳斯,都撰写过关于原始艺术的一些论述,但是,这种研究往往是和巫术、仪式、文化模式、社会制度结合在一起的,倾向于把艺术看作文化的附属品,重视对艺术品进行系统的、结构的、共时的描写,尤其关注人类学博物馆收藏的雕像、面具、装饰品等器物。[①] 王建民在《艺术人类学理论范式的转换》一文中指出,这种研究的目的仍是为了达到对文化的物质、技术层面的了解,也表现出更多的描述技术形式的倾向。[②] 艾伦·P.梅里亚姆(A. P. Merriam)则指出,先前的人类学调查研究都存在把艺术直观化的倾向,艺术作品与艺术行为之间的关联被忽视了,艺术作品与使之得以创造出来的艺术行为及社会观念之间的

① 方李莉:《走向田野的艺术人类学研究——艺术人类学的方法与视角》,《民间文化论坛》2006年第5期,第25—38页。
② 王建民:《艺术人类学理论范式的转换》,《民族艺术》2007年第1期,第39—45页。

关系被割裂了。①

20世纪50年代末到60年代初，人类学家开始强调对艺术过程和艺术行为的研究，从对艺术的共时性描述转向对过程的研究。特别是随着象征人类学、符号人类学等新兴学派的兴起，人类学界开始把艺术视为文化象征体系的一个重要部分，对艺术加以象征人类学和解释人类学的分析和认识。比如格尔兹（C. Geertz）将巴厘岛场面浩大的戏剧表演艺术当作一种仪式象征符号。他认为"艺术用什么样的形式，以及何种可以导致技巧的结果来表现；怎样把它融入其他社会化活动的模式，如何使之和一些特定的生活范式的前后关联协调导入。而且，这种赋予艺术客体以文化意蕴的导入，总是一种地域性的课题。"②因此，"艺术的理论同时亦即是文化的理论。"③就如巴厘岛盛大的朗达—巴龙表演，实际上，它不仅是一般宗教观念的系统表述，也是一种权威性的经验，透过这样一个引发情绪和动机的经验过程，使人们的世界观和社会秩序得以塑造和实现。④他甚至把巴厘的文化政治视为一种剧场的表演艺术，强调艺术展现了巴厘文化的主旨，艺术的操演本身构成了巴厘的国家政治象征。⑤

20世纪80年代中期之后，随着人类学反思的进行，在研究对象上，艺术人类学研究的侧重点也逐渐从非西方简单社会的原始艺术转移到当代文明社会中的艺术，逐渐从对非西方社会原始艺术的描述转移到现代社会中这些艺术的转型和重组，更多地关注全球化、世界体系等概念因素对艺术人类学研究的影响。这一转型使人们认识到艺术与族群政治、性别角色、利益诉求、阶级象征、文化身份的展示存在

① ［美］艾伦·P. 梅里亚姆：《人类学与艺术》（郑元者译），《民族艺术》1999年第3期，第143—153页。

② ［美］克利福德·格尔兹：《地方性知识——阐释人类学论文集》（王海龙、张家瑄译），上海：上海人民出版社2000年版，第124—125页。

③ 同上书，第141页。

④ ［美］克利福德·格尔兹：《文化的解释》（纳日碧力戈等译，王铭铭校），上海：上海人民出版社1999年版，第130—136页。

⑤ ［美］克利福德·格尔兹：《尼加拉：十九世纪巴厘剧场国家》（赵丙祥译，王铭铭校），上海：上海人民出版社1999年版。

内在的、密切的联系,尤其是艺术在文化再生产和再创造中的作用等也纳入了艺术人类学的视野。艺术被赋予更多的意义,成为族群认同、身份诉求的表述途径,艺术品的生产和消费体现了不同群体、阶层、文化之间的交流和冲突,尤其是艺术品的收藏集中体现了艺术品、生产者及其所在的文化、消费者及其所在的文化之间的微妙关系,将权力话语和意识形态分析贯穿于反思的艺术人类学研究。①

可以说,近20年来,艺术人类学的研究已经跳脱以审美为导向的传统人类学艺术研究的路径,从审美角度为人类社会提供艺术观念跨文化意义的思考,已经不再是人类学艺术研究的唯一方式。艾伦·P.梅里亚姆在对艺术人类学进行反思后指出,从某种人类学的观点来看,艺术不应被看作他者文化中的孤立片段,而应被看作其本身即是进行中的社会文化子系统,因此,他强调艺术人类学研究在艺术观念和美学观念的跨文化适用性之外,还应关注对特定社会中的艺术进行描述性—分析性研究以及对艺术研究方法自身的研究;只有把艺术看作人的行为,把艺术作品视为人类艺术行为过程的结果,这种研究在本质上才是人类学的。②

具体到戏剧艺术领域,这一领域对于人类学来说几乎仍是一片等待开发的处女地。除了梅尔维尔·J.赫斯科维茨(M. J. Herskovits)、雷蒙德·弗思(R. Firth)和詹姆斯·L.皮科克(J. L. Peacock)等人的著作外,人类学的专门戏剧研究成果微乎其微。③ 大多数人类学对戏剧的研究都是与仪式的研究相结合的,把戏剧当作"一种社会语言范畴内的通过仪式"④。中国人类学对艺术的研究起步虽晚,但是,因为戏曲艺术在中国文化传统中具有悠久的历史和深厚的民间影响,构成了中国民间社会文化传统的重要一环,华人社会人类学界从俗民社会的研究中认识到"民间戏曲不但牵涉到宗教仪式与信仰体系部分,同时

① 王建民:《艺术人类学理论范式的转换》,第39—45页;方李莉:《艺术人类学的沿革与本土价值》,《广西民族学院学报》2009年第1期,第15—23页。
② [美]艾伦·P.梅里亚姆:《人类学与艺术》,第143—153页。
③ 同上。
④ 彭兆荣:《论戏剧与仪式的缘生形态》,《民族艺术》2002年第2期,第121—132页。

也与该民族构思生活的实然与应然之样态,理解宇宙存在事物与现实生活的情感反应……等各种社会文化事实和理念很密切地勾连在一起。"①

随着传统转型与现代发展的压力逐渐增加,以及艺术人类学学科的发展,人类学研究者投身戏曲艺术研究的成果也日渐增多。在近年艺术人类学学科理论建设的推动下,陆续出现了一些关于构建戏曲人类学的讨论,比如李银兵、甘代军的《试论戏曲艺术研究的人类学转向》一文批判传统的戏曲艺术研究一般把研究重点放在戏曲"纯美学"的研究上,使戏曲艺术研究陷入了形而上的"纯思的困境""美学的困境",他们提出戏曲不仅仅是一门艺术,也是一种民俗文化,戏曲艺术研究在视角和方法上需要人类学转向。② 大多数戏曲艺术方面的人类学研究集中在两个方面:一是针对戏曲发生学的人类学探讨,比如陈友峰的《从"模仿性"表达到"叙述"性渗入——人类学视野下的中国戏曲艺术生成》③《从神圣祭坛到世俗歌场——人类学视野下宗教仪式在戏曲生成中的作用》④,重点讨论宗教仪式与戏曲艺术之间的源流关系;另一类则主要运用田野调查的方法深入研究"活态"的戏曲艺术文化。比如前述叶明生对福建傀儡戏的研究、张应华对贵族石阡木偶戏的调查,还有傅谨的《草根的力量——台州戏班的田野调查与研究》⑤和张长虹的《移民族群艺术及其身份:泰国潮剧研究》⑥。

① 王嵩山:《扮仙与作戏——台湾民间戏曲人类学研究论集》,台北:稻乡出版社1988年版,第5页。

② 李银兵、甘代军:《试论戏曲艺术研究的人类学转向》,《戏曲艺术》2008年第4期,第13—16页。

③ 陈友峰:《从"模仿性"表达到"叙述"性渗入——人类学视野下的中国戏曲艺术生成》,《民族艺术》2010年第2期,第64—73页。

④ 陈友峰:《从神圣祭坛到世俗歌场——人类学视野下宗教仪式在戏曲生成中的作用》,《戏曲研究》2010年第2期,第107—128页。

⑤ 傅谨:《草根的力量——台州戏班的田野调查与研究》,南宁:广西人民出版社2001年版。

⑥ 张长虹:《移民族群艺术及其身份:泰国潮剧研究》,厦门大学中文系博士学位论文,2009年。

特别是后两者的研究,把对戏曲艺术的关注焦点直接放到了艺术表现背后的"人"上。傅谨通过对台州民间戏班的田野研究,剖析了民间戏班的内在构成与生存方式,揭示了民间戏班存在与发展的文化逻辑。张长虹则从族群认同的角度来考察泰国潮剧的流播,展现了与泰国潮剧发展相伴随的潮汕移民文化身份的建构过程。不同于大陆戏曲艺术的人类学研究主要源自人类学视角对戏剧研究的渗透,这一时期,台湾地区戏曲艺术的人类学研究则是直接来自人类学者从民俗、宗教仪式研究转入戏曲研究领域。比如王嵩山的《扮仙与作戏——台湾民间戏曲人类学研究论集》,他在开篇即强调"戏曲活动根本上即是一种社会与文化事实,将整个民间戏曲活动置于文化的整体脉络中来做讨论,不但有其必要,并可能由此呈现出若干中国社会文化、现代与传统的整合与冲突、社会结构本质的现象与问题。"① 宋锦秀从仪式象征的角度来对台湾兰阳地区的傀儡戏及其除煞演出进行研究,提出"傀儡戏"本质上是一种"祭典仪式剧"(ritual drama),是具有强制性宗教的一种"仪式表演";傀儡除煞仪式作为"宗教象征"的意义在于它透过其本身仪式象征系统和法则的操作,以及"五行名类"与"神煞系统"等重要概念意涵的呈现,而为兰阳信众提供了一套关于兰阳民间社会"文化体系"的解释框架,充分展现出兰阳民间传统宇宙观及集体精神面貌的重要内涵。②

综上所述,虽然从总体上说,目前人类学者对戏曲艺术尤其是木偶戏的研究成果仍然是凤毛麟角,但是,它们已经展示了一种实实在在的研究趋势——那就是:打破以往艺术与非艺术的界限,不再把戏曲艺术研究当作一种被抽离或悬置具体时间和空间及文化背景的"纯思"的"演绎游戏"③,而把戏曲艺术视为社会文化系统在真实情境中的生动呈现;充分重视其创作或存在过程中历史的、经济的、政治的以

① 王嵩山:《扮仙与作戏——台湾民间戏曲人类学研究论集》,第15—16页。
② 宋锦秀:《傀儡、除煞与象征》,台北:稻乡出版社1994年版。
③ 洪颖:《论作为艺术人类学对象的"艺术"》,《民族艺术》2010年第1期,第84—90页。

及地方性知识的背景性因素，真正将艺术置于特定场域和时间的文化之网上，透过"文化持有者的内部眼界"，去体验文化持有者的艺术经验及其情感和观点。另一方面，在上述研究中，艺术活动中的"人"不再仅仅是作为使艺术活动顺利展开的一个"完形"角色在场，而是明确聚焦于艺术活动与所操持人群的具体关系及意义建构问题，强调重视产生这一艺术的社会文化语境，以及创作这些艺术作品的人或群体——"他们的深邃的思想，他们丰富的情感，他们坎坷的人生经历，他们的集体意识，他们的经验世界以及他们和社会生活所形成的各种复杂的网络关系等等。"①对艺术活动"当下的"人、事、物进行"深描"，并运用社会文化理论对其加以多维解读，成为人类学艺术研究的一大特色。

　　正因为如此，我选择以木偶戏非物质文化遗产为研究对象，一方面尝试呈现木偶戏作为文化遗产的发展过程、木偶戏艺术活动与所参与人群之间的关系面貌，另一方面企图揭示这一富有民间性格的戏曲类型及其遗产认同被社会所记忆并为这种社会记忆所形塑的过程。具体来说，本研究首先从木偶戏的遗产化过程着手，进而说明木偶戏遗产的历史记忆如何在泉州现代化和全球化的语境中逐渐改变，从而促使这一遗产的文化认同在半个多世纪的现代化进程中发生显著的转变。本研究最重要的一个论题就是从历史记忆的角度来考察泉州木偶戏遗产认同的变化过程，把遗产的认同表述视为对泉州木偶戏是什么、为谁所有的历史记忆，试图透过对泉州木偶戏是什么以及怎么样的历史记忆表述，来阐释泉州木偶戏遗产所包含的文化内涵及认同意义。我认为这种研究一方面可以展现泉州木偶戏遗产实践过程中的文化生态、历史记忆和集体表述，以及影响遗产保持和发展的社会文化因素；另一方面，我们也强调应把遗产政治、历史记忆和文化认同放在一个平面上观照，突出文化遗产实践中的主体性和完整性特征，掌握泉州木偶戏相关遗产主体对于遗产内容的表述内涵，从而对木偶戏文化遗产保护寻求合适的指导性方式提供更多面性的了解。

　　① 方李莉：《艺术人类学研究的当代价值》，《民族艺术》2005年第1期，第6—13页。

第四节　研究方法与本书架构

一、田野研究过程

泉州的人文历史一直都以其独特的魅力吸引着我这个外乡人。我曾经在泉州工作生活过四年的时间,当时的我就常常徜徉于泉州的小街小巷,探究街区的历史,留恋于街头巷尾各式的祠庙,好奇为何泉州庙会仪式演戏终年不歇。离开泉州后,诧闻东街、南俊巷、北门街大规模拆迁。数年后再访泉州,曾经令我痴迷的古城记忆已经七零八落,今天的泉州已与现代化的厦门并无二致,泉州独特的文化韵味日益湮没,遗憾之感油然升起。因此,我开始思考遗产政治与遗产保护之间关系的问题。2004 年 4 月,泉州被确定为中国第二批民族民间文化保护工程综合性试点,开始在政府领导下有序地推进非物质文化遗产的保护工作。2005 年,泉州市文化局开始在全市范围内开展非物质文化遗产的全面普查工作,并积极组织申报非物质文化遗产代表作名录。2006 年,泉州南音、木偶戏等一批地方性非物质文化遗产入选国家级非物质文化遗产名录。2007 年泉州被纳入闽南文化生态保护区建设,鼓励多学科参与研究闽南非物质文化遗产。在这样的背景下,我决定选择泉州作为我遗产研究课题的田野点,我希望以人类学的理论方法来研究国家遗产化的历史是如何影响遗产解释与遗产认同的。选择泉州木偶戏作为我的研究对象主要出于以下三个考虑:

其一,我的研究问题关注的是国家遗产化的历史如何影响遗产解释与遗产认同,因此,我需要选择被国家认定的遗产项目作为我的研究对象。并且,作为一项历史人类学的研究,我的研究对象的国家遗产化历史需要足以支撑认同的变迁。而在泉州所入选的非物质文化遗产名录的地方性遗产项目中,大多数民俗类遗产都是于 2006 年首次被命名为国家遗产。但是,其中也有例外,那就是包括南音、梨园戏、木偶戏、高甲戏和惠安石雕、德化瓷器等少数戏曲音乐及手工艺项目早在 20 世纪 50 年代初就被明确认定为民族文化遗产,并据此建立

了专业剧团和国有工厂。2006年,它们被重新命名为国家级非物质文化遗产,实际上是开始了第二次的国家遗产化过程。

其二,从文献资料研究的结果来看,福建木偶戏不仅在闽南有悠久的历史,而且在闽东、闽北、闽西地区也有广泛的流传。但是,仅有流传于闽南的泉州和漳州木偶戏被认知为国家保护的"文化遗产"。并且,更有趣的是,泉州提线木偶戏是以传统戏剧的名义进入国家"文化遗产"保护名录的,而在闽南的地方文化中,提线木偶戏却更多地被认知为仪式文化的一部分,盛行于各种仪式和民俗活动中。由此,或许可以将泉州提线木偶戏视作遗产研究中的一个异例,来探讨其遗产历史对遗产认同的影响。

其三,泉州木偶戏是除南音之外另一个影响范围超出泉州的地方性遗产项目,在很大程度上,它已经成为中国展现文化软实力的一种象征。它是泉州对外交流最为频繁的地方性剧种,2005年泉州市木偶剧团被联合国南南合作网示范基地确定为"木偶艺术项目示范基地",2007年泉州木偶剧团被选为中国非物质文化遗产代表赴法国巴黎联合国教科文组织总部,参加"联合国中国非物质文化遗产艺术节"展演活动,2008年泉州提线木偶戏被选择为北京奥运会的文化展示项目。

然而,戏曲艺术对我而言,却是一个完全陌生的领域,戏曲人类学在国内也是一个少有积累的领域。而且,从民族志方法上说,人类学的民族志是情境性的(contextual),它需要在日常生活中观察作为一个整体的文化的运作过程。传统的民族志方法一般都集中描述一个边界明确的小型地方性社区或者整个的文化群体,致力于表述正在发生的、有限社区的当下文化。而我的研究问题是泉州木偶戏遗产的传承过程,不仅关注于共时层面特定"物"的文化叙事,更需要从历时的维度来观照遗产的传承与转变过程。而且,泉州木偶戏作为一种农民社会的地方社区遗产,从某种程度上说,它的国家遗产化过程也是精英的大传统文化与草根的小传统文化之间的互动过程。应该如何去呈现这一互动的过程?雷德菲尔德在其《农民社会与文化》一书中提出,农民社会的研究不应忽视外在社区历史对其文化发展的影响,人类学对农民社区的研究应重视文本研究与情境研究的结合。他强调当人

类学研究一个农民社区文化时,其情境研究应该包括那些与地方当下文化互动的大传统的元素。他建议,若研究农民社区文化的转变过程,应该做历时研究,调查大小传统之间的沟通,以及由于沟通推动的一方或双方的改变;若致力于把农民村落作为一个持续的系统来做共时研究,则最好聚焦在三代人的时间,因为这个时间段构成了系统保持发生周期性改变的一个时期。① 因此,在本研究中,我采取以地方文本及档案研究和情境中的参与观察与深度访谈相结合的具体研究策略,决定选择三代不同经历背景的一些泉州当地人作为重点报告人进行深度访谈研究。

然而,具体到泉州木偶戏田野研究的操作化过程,我仍然存在不少难点。因为不同于传统的民族志,我研究的泉州木偶戏是"物",我无法在一个有明确边界的村落开展我的研究。我应该如何确定我的田野研究范围?应该如何描述我的田野点的边界?谁应该包括在遗产主体的范围内?从人类学研究的角度上说,泉州木偶戏是"物",但是"物"实际上构成了族群特殊的文化表达。人类学的物的民族志,不仅关注于"物"的形体,归根结底,更在意对隐藏在"物"的背后的文化背景和"人"的行为的研究。② 因此,我决定从泉州木偶戏的表演者入手,聚焦泉州木偶戏表演者群体所记忆的社区共同体,把泉州木偶戏的班社组织及泉州木偶戏班社组织的分布范围作为我田野调查地点描述的边界。从以往的研究中,我发现泉州木偶戏有迹可查的班社组织主要聚集在泉州、晋江、南安一带,《德化县志》也保存有一些对木偶戏班社的记载。2008 年底,我从有限的文献研究资料中,形成了初步的田野设计。我决定以泉州城区为中心,采取多点结合的民族志研究策略。然而,由于现有的对泉州木偶戏的描述基本都聚焦于专业剧团,我对泉州地方社区层面的木偶戏的遗产状况一无所知,此时我仍然不能确定我具体应该调查多少个点。所以,2009 年初我决定以泉州

① R. Redfield, *Peasant Society and Culture: An Anthropological Approach to Civilization*, (Chicago: The University of Chicago Press, 1956), pp.91-92.

② 彭兆荣:《物的民族志述评》,《世界民族》2010 年第 1 期,第 45—52 页。

城区作为一个主要的田野点先开始田野调查,然后再考虑其他合适的田野点。在田野研究的范围上,我从已有的研究初步了解到,木偶戏不仅是一种表演艺术,也与地方的仪式生活有密切关系。于是,我决定分别从地方仪式生活和国家遗产展示两条线对泉州木偶戏遗产特质展开探索。因此,我初步选取泉州木偶戏国家遗产化后建立的两个专业木偶剧团——泉州市木偶剧团和晋江市木偶剧团作为重点研究对象,并打算在完成上述田野点调查后,再选取一个民间剧团及其所在村落进行研究,考察当地人及民间木偶戏传承人的生活,了解民间木偶戏班的生存状态、当地人对木偶戏的历史记忆、木偶戏与当下村落生活的关系。

2009年5月,我正式进入田野,选择通过前人研究所载明的泉州木偶戏传统展演场所——庙宇来了解泉州木偶戏在民俗仪式中的结构功能。我首先走访了泉州城区的一些大的庙宇,与庙宇的老人和主事交谈。令我极其意外的是,许多报告人表示不知道木偶戏,也没见过木偶戏。他们告诉我,现在泉州庙会演出的一般都是高甲戏,有时会请梨园戏、歌仔戏,但都没有木偶戏。在此后两个月的田野中,我走访了泉州城区几十座铺境庙宇,参与它们的神诞庆典活动。在这个过程中,我了解到在泉州当地方言中根本没有"木偶戏"的说法,他们把提线木偶戏叫"加礼"或"嘉礼",把掌中木偶戏叫"布袋";在庙会仪式中用的是"加礼",而不是"布袋","加礼"和"布袋"不一样;泉州很多庙宇现在已经很少演"加礼"了,五六十岁的人很多都不了解"加礼",因为很多庙宇的主事现在基本上都是五六十岁的人,他们不了解"加礼",也就不会在仪式庆典中请"加礼"了。但是,仍然有些稍年长的老人表示以前请过"加礼"演出,只是现在不好请了,所以,宫庙活动越来越少见到"加礼"戏了。之后,我决定把研究对象进一步明确限定为"泉州加礼戏"(泉州提线木偶戏),排除"布袋戏"和以"布袋戏"为业的晋江市木偶剧团。

此外,在这次田野调查中,我还走访了泉州各大博物馆、旅游展示中心、遗产表演场所,了解了泉州木偶戏的遗产展示情况及相关人员对遗产展示的解释。我发现,尽管这些展示中心都是泉州地方的遗产

展示平台，但是，透过这些展示平台，我却无法寻找到与泉州木偶戏遗产相关的社会、历史、族群与地缘性的表述，我无法了解到泉州木偶戏遗产所包含的文化背景和独特的文化特质。在这些平台上，我看到泉州木偶戏非物质文化遗产更多是作为有形的遗产——"物"来展示的，这些"物"包括了木偶、剧本、乐器、道具、舞台、剧照以及相关研究成果，甚至包括一尊戏神的木偶。特别是木偶的雕刻与造型工艺占据了遗产展示的重要地位。在零星的表演活动展示中，基本上只有专业剧团的身影，尤其是专业剧团对外交流的成果。由此带出了我一系列的疑问：为什么在木偶戏遗产展示中造型工艺会占据如此突出的位置？为什么在木偶戏遗产造型工艺的展示中会如此突出木偶雕刻，而不是木偶造型与表演之间的关系？这些木偶造型之间有什么关系？它们在木偶戏的角色行当中各自的意涵是什么？为什么提线木偶戏的戏神是戏偶的造型，而不是一般神像的造型？戏神木偶对于泉州提线木偶戏的意义是什么？泉州市木偶剧团是不是唯一的泉州地方提线木偶戏遗产主体？经过半个多世纪的国家遗产化过程，民间的提线木偶戏表演真的已经绝迹了吗？为什么展示泉州木偶戏对外交流的成果，却完全缺失了泉州木偶戏与当地民俗生活关系的情境表述？目前在博物馆中展示的泉州木偶戏是现在"活态"的文化还是过去的"遗留物"？其中有多少属于"遗留物"？多少是当下遗产内容的描述？以往的研究已经说明在过去的半个多世纪中泉州木偶戏无论在造型、舞美还是表演本身上都有许多变化和创新，这个遗产转变的过程为什么没有呈现？为什么布展者选择展示这些遗产"物"？他们是如何理解泉州木偶戏遗产的？为什么在旅游中心和遗产表演场所看到的泉州提线木偶戏表演都是以技艺性表演为主的小戏？难道泉州提线木偶戏传说中的落笼簿表演现在仅留下了戏文"遗留物"？当然，从对这些不同类型的展示中心的参与观察和对工作人员的访谈中，我也了解了在遗产管理与展示层面上，泉州提线木偶戏遗产与其他地方性艺术文化遗产之间的关系，知晓了它们与泉州民间在遗产的分类上存在的显著差异。

2009年8月至11月，我再次回到泉州。此次田野调查的重点包

括继续了解泉州地方民俗与提线木偶戏展演之间的关系、考察泉州提线木偶戏的非物质文化遗产保护实践和进入泉州木偶剧团进行实地研究。在这三个月的田野中,我选择依靠泉州市地方戏曲研究社和泉州市文化局的帮助进行我的研究。我把上述问题带进了我的田野过程,我与我的报告人一起讨论我的疑问。泉州地方戏曲研究社的郑国权、黄少龙等老先生不仅与我分享了他们多年泉州地方戏曲研究的经验以及他们对泉州提线木偶戏遗产历史的理解,还提供了很多进一步了解民间提线木偶演出的田野线索。泉州市文化局以非常开放的态度支持了我的木偶戏研究,他们不仅让我参与他们非遗保护的座谈会和非遗展示,提供了很多泉州非遗保护的地方性文献资料,还分享了他们对泉州非遗保护的经验与理解,使我对泉州的非物质文化遗产保护实践的现状有了概貌性的认识。而且,他们也积极协助我联系剧团,使我得以与泉州市木偶剧团建立关系,可以经常到剧团泡茶聊天,参与观察他们的排练和当地不同场景的表演活动以及剧团中戏神生日的祭拜活动,与剧团成员建立了较好的研究关系。同时,从泉州文化局非遗保护办我了解到,泉州市木偶剧团并不是唯一的泉州提线木偶戏遗产主体,但它却是泉州提线木偶戏非遗保护唯一的传承单位。在泉州市文化局非遗保护办的介绍引荐下,我得以结识了南安官桥提线木偶剧团①。借助于泉州市地方戏曲研究社前辈们、泉州市非物质文化遗产保护办公室工作人员和泉州市木偶剧团演员提供的信息,我重新访问了泉州城区各铺境庙宇,特别是在20世纪90年代以前曾经演出"加礼"戏的铺镜及庙宇。我很失望地发现过去经常搬演"加礼"甚至是曾经表演对台戏的铺境庙宇,"加礼"戏的演出也常常是踪迹全无。

但是,在这次走访中,我得到了两个意外收获。在泉州南门五堡

① 南安官桥提线木偶剧团是泉州民间少数规模较大的民间剧团,2008年获得泉州南安市级提线木偶非物质文化遗产的称号。同时,它也是典型的提线木偶家班传承,其祖父辈操持的班社曾是晋江县木偶实验剧团的班底,目前班主为原晋江县木偶实验剧团团长陈来饮的孙子陈建平,班底成员包括后台音乐除个别是祖父生前所传弟子和泉州木偶剧团退休演员外,其余八人全部是陈来饮与陈来塔的子孙。

四王府的神诞庙会上,我在仪式过程中认识了庙宇的主事,他告诉我因为今年是神明小生日才不请"加礼",他们在逢五逢十的大庆时节是一定会请"加礼"的,他们一般都请南门外的波司来表演,他认为陈清波是现在泉州"加礼"真正懂行的老师傅。在他的介绍下我认识了泉州城区木偶剧团的陈清波老师傅——原泉州市木偶剧团唯一健在的创团加礼名家。另一方面,我在泉州东岳行宫结识了泉州目前最高龄的民间加礼演师蔡司,了解了东岳庙加礼班社的历史以及泉州民间提线木偶表演的状况。

经过这次田野调查,我初步了解了泉州提线木偶戏以地道泉州话为表演声腔,认知到了泉州提线木偶戏遗产主体之间的结构关系,确定了泉州提线木偶戏遗产展演的基本范围、泉州提线木偶戏遗产的历史状况以及部分相关遗产主体对泉州提线木偶戏遗产的认知与情感认同。根据这次田野调查反思的结果,我重新设计了对民间剧团的田野调查计划,确定最终的田野点边界以泉州和晋江为主,兼顾南安、惠安等传统展演区域,决定通过跟团演出的形式来开展田野调查,在泉州提线木偶戏剧团演出过程中调查泉州民间提线木偶戏班的生存状态,了解泉州提线木偶戏与地方民俗之间的关系以及泉州地方社区对泉州提线木偶戏的历史记忆与文化认同,而不是把调查重点放在民间剧团所在的村落。

2010年6月至9月,我根据之前两次田野调查中发现的疑问,制定了第三次田野计划。此次调查的重点有二:一是搜集泉州地方文献,厘清泉州提线木偶戏遗产化历史过程,理解前期田野调查中不同报告人报道和参与观察中发现的差异性认识;二是确定一些关键报告人以进行深入的访谈,针对前期田野调查中的疑问进行多方检测。在这次调查中,我调阅了1951—1996年泉州市档案馆和鲤城区档案馆馆藏的泉州木偶剧团工作总结、这期间历年的文化艺术工作总结、泉州地方戏曲相关的各种活动、会议的总结以及其他相关的政府文件等档案资料,并重点访谈了在泉州木偶剧团50年发展历史中不同世代的、不同经验背景的、在团的或被下放离开的演员。在此过程中,我在

泉州市木偶剧团老演员的介绍下结识了晋江声艺提线木偶剧团①,并从陈清波老师傅那里意外了解到南音国家级传承人苏统谋先生其实除了出身南音世家外,本身还是从小学习提线木偶戏音乐的老一辈演师,他保存了泉州加礼戏现存最多的传统道白和曲牌。在陈清波老师傅的介绍下,我访问了苏统谋老师和原晋江木偶剧团的一些提线木偶演员,得以对泉州提线木偶戏遗产历史全貌有了更完整的了解。

2010年9月至12月底,我在泉州、晋江、惠安分别跟踪调查了南安官桥提线木偶剧团、晋江声艺提线木偶剧团和泉州市木偶剧团在民间仪式场合的表演,与民间剧团的演员们同吃同住,体会他们草台演出的艰苦与乐趣,了解了泉州提线木偶戏在神诞、庙宇开光、祖厝落成等不同仪式场合中的表演,参与观察了民间剧团和专业剧团的草台表演过程以及整体仪式的结构与过程,并对剧团演员和社区报告人进行了非结构的访谈。此次调查使我对民间仪式结构和过程以及泉州提线木偶戏与其他仪式参与者之间的结构关系有了更深入的认识与理解,更清楚民俗情境中的民间提线木偶剧团与传统加礼戏遗产记忆之间的关系与差异,明白了民间提线木偶剧团与专业剧团之间的情感认同关系,更真切地体会到仪式时空对于泉州提线木偶戏遗产记忆传承的意义。2011年1月,我拜访了福建艺术研究院木偶研究的专家叶明生老师,请教木偶戏与民间信仰之间的关系以及木偶戏遗产保护的相关问题,得到叶明生老师的悉心指导,并获得了叶明生老师多年木偶研究资料和经验的分享。2011年下半年至2012年上半年,我在整理上述田野资料的基础上,针对之前田野调查中未能完整说明的内容还进行了一些个别性补充调查。2012年下半年到2013年10月间,我回访了部分民间提线木偶艺人,同时,又利用周末和假期的时间,继续重点跟进了提线木偶戏在仪式情境中的一些演出,进一步厘清了民间提线木偶日常演出的情况、传承的家族谱系以及保存的剧目资料。

① 晋江声艺提线木偶剧团亦属民间家传提线木偶班,班主蔡文梯师傅可考的父祖连续5代以提线木偶为业,他与父亲至今仍经常在晋江、石狮、同安一带演出提线木偶。其班底成员除亲属外,主要是因各种历史原因下放离开泉州木偶剧团的成员。

这项研究的田野调查前后持续了五年,从步步深入的问题探讨过程中,我基本上厘清了泉州提线木偶戏经历遗产化的过程以及当下的遗产保持状况。然而,由于研究团队成员调查时间的限制,未能连续跟随剧团完成一整年周期的生活调查,这个田野调查研究过程仍然存在很多不足。首先是由于目前民间剧团演出最经常的场合都是宫庙仪式,而家户仪式可遇不可求,特别是如家户环境中的除煞仪式表演、做功德仪式场合中的表演和普度中的目连表演,在田野中已经很难遇到。2011 年和 2012 年,虽然所观察剧团曾有过一两次做功德场合的仪式表演,但是由于沟通不及时和时间上的冲突,无法完成观察。其次由于我个人的闽南方言不够熟练,影响了我在民间仪式场景里的调查过程中与所有的参与者深入交流。虽然有研究对象和团队合作者的帮助,但是,仍然对田野参与过程产生了一定的影响。特别是泉州提线木偶戏艺人在说故事时常常会用闽南民谣来比喻,由于方言理解的限制,我常常需要报告人解释意义后,方才体味其在嬉笑嗔嘲中所包含的微妙深刻的文化韵味和价值情感。再次是调查期间泉州提线木偶戏专业剧团在当地主要的演出场合都是非遗展示、行政接待,多发生于大型官方庆典仪式或对外交流活动,由于调查地点的限制,我无法对其移动后的表演情境进行参与观察,可能也会影响对专业剧团遗产真实性的理解。

二、本书的叙述框架

本书主要围绕泉州提线木偶戏的国家遗产化和公共资源化过程来讨论这一遗产的持有者群体的历史记忆与文化认同。叙述跨度始于 20 世纪 50 年代初泉州木偶戏被认可为民族戏曲文化遗产,而止于 2013 年。在 2006 年,泉州提线木偶戏被选入国家级非物质文化遗产,开始了其第二次成为国家遗产的过程。本书共分为六章。第一章"导论",主要是对研究问题和理论视角作一个系统的文献梳理,提出本研究的问题与研究意义,并说明本研究的理论分析框架。其中第一节"遗产运动中的政治与认同",主要讨论遗产研究的背景及相关研究旨

趣的发展,说明遗产政治与遗产认同已经成为当前遗产研究的主要观照,并提出本书主要的研究主题。第二节"作为历史记忆的遗产认同:一种历史人类学的视角",主要从遗产认同的角度来综述历史记忆与文化认同的相关研究传统,在此我强调遗产认同本质上是特定族群的谱系性记忆,通过梳理记忆与认同的关系、记忆传承的动力性因素、记忆与社会文化变迁的关系,揭示记忆构成了认同的存在与变化的基础,透过对特定社会文化处境中多重记忆表述网络的探究,能够为我们提供一个更好地理解认同变迁的途径。第三节"木偶戏研究的回顾与反思",主要说明木偶戏长期被当作一种纯思的审美艺术来进行研究,近年来随着艺术人类学理论的发展以及传统转型压力的增加,艺术研究包括木偶戏研究中的人类学及遗产学倾向渐次明显,并简要介绍人类学艺术研究的相关传统以及本书的研究策略与结构安排。第四节"田野工作与本书架构",主要描述田野研究的过程与本书的基本组织框架。第二章"泉州的自然生态与人文历史",分为两节,分别从自然人文生态与社会历史文化两个方面对田野点背景进行总体描述。第三章"泉州提线木偶戏遗产主体的原生认同"重点描述泉州提线木偶戏遗产的原生意义,以及原生主体的内部关系与群体认同。其中第一节"遗产命名背后的记忆与遗忘"主要讨论泉州提线木偶戏遗产的命名记忆,说明蕴含在泉州提线木偶戏不同指称背后的文化认同因素。第二节"遗产'记忆社区'的解体与重构",重点说明泉州提线木偶戏遗产所有者群体认同网络的现状,以及在经历公共资源化过程中,专业剧团的提线木偶戏遗产所有者是如何重构其历史记忆并从遗产所有者变为遗产中的"他者"的。第三节"遗产政治过程中的结构与情感",主要说明在"专业剧团"认同被逐步接受的过程中,剧团内部遗产持有者群体关系如何被改变并探寻蕴藏其中的情感性因素的根源。第四章"泉州提线木偶戏遗产认同的重生与转换"主要呈现泉州提线木偶戏遗产记忆在半个多世纪的遗产化情境中,如何从一套完整的地方性知识系统,逐步蜕变为一种现代表演艺术形式,并分析情境性因素如何影响遗产认同的变迁。其中第一节"家园遗产的根基性纽带"讨论的是作为泉州提线木偶戏与地方社会根基性纽带的泉州提

线木偶戏相公爷信仰,从象征和隐喻的角度来说明泉州提线木偶戏的相公爷信仰记忆如何在遗产化过程中被重构,并展示相公爷遗产记忆重构所带来的泉州提线木偶戏遗产地方认同的变化。第二节"民族国家情境中重生的木偶戏遗产",主要从遗产的时空记忆、表演记忆的角度来阐述泉州提线木偶戏如何一步步地从神圣仪式空间的说唱表演转化为世俗的剧场艺术。第五章"泉州提线木偶戏遗产认同的延续与保持",主要聚焦遗产的传承与保护议题,从遗产主体在遗产化情境中的策略性实践的角度,来反思遗产传承机制与保护模式的问题。其中第一节"记忆的传承与遗产认同的养成",主要说明传承制度中的要素在代际记忆传递过程中是如何发生作用的,泉州提线木偶戏遗产是如何在代际之间完成记忆的传递并凝聚群体认同的,最后提出泉州提线木偶戏遗产传承危机的根源在于遗产所有者群体认同的解体。第二节"记忆的权力与'原生态'遗产保护",主要从非物质文化遗产保护实践情境出发,展现泉州提线木偶戏遗产三种不同的记忆表述之间的权力争夺,并说明非物质文化遗产保护中真实性与完整性原则对于原生态遗产保护的意义。最后是结论,主要讨论了遗产政治与国家遗产实践的关系,回答了遗产政治过程的历史记忆与认同表述的研究问题,并对非物质文化遗产保护策略和操作概念进行了探讨。

第二章　泉州的自然生态与人文历史

泉州,得名于城北清源山的一孔清泉。清源山古称泉山,此处州治因而称泉州。泉州气候终年温暖湿润,四季如春,亦称"温陵"。五代时因在城周环植刺桐树,故而历史上也被称为"刺桐城"。

第一节　泉州的自然地理与人文生态

泉州地处福建东南部,位于北纬24°30′—25°56′,东经117°25′—119°05′,北与莆田、福州交界,南部与厦门接壤,西面毗邻漳州、三明、龙岩,东南部濒临东海,与台湾隔海相望。泉州管辖土地面积11 015平方公里,东西宽153公里,南北长157公里,辖鲤城、丰泽、洛江、泉港、晋江、石狮、南安、惠安、安溪、永春、德化和金门(待统一)12个区县。2010年末常住人口超过810万,是福建省人口最多的地区。

泉州枕山面海,素有"山川之美为东南之最"的美誉。境内山峦起伏,丘陵、河谷、盆地错落其间,其中山地、丘陵占土地总面积的五分之四,有"八山一水一分田"的说法。巍峨的戴云山脉横卧在西北部德化县境内,有"闽中屋脊"之称,主峰戴云山海拔1 856米,为福建第二高峰。其支脉和余脉向东南、南部绵延,使泉州地势从西北向东南呈阶梯状倾斜,构成由中低山向丘陵、台地至平原递变的多层状地形地貌景观。

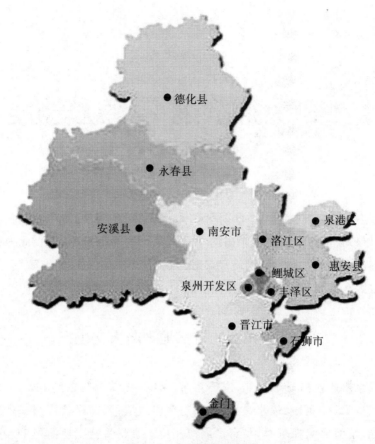

图 2-1　泉州政区示意图

根据地形结构,泉州大致可以划分为三个地貌区,即西北部中、低山区,中部低山、丘陵、河谷平原区和东南沿海丘陵、台地、平原区。西北部的中低山区,包括了德化县全部、永春及安溪县西半部,面积约占全市总面积的 45%。区内山地多由火山岩组成,平均海拔 1 000—1 200 米,地势高峻、山岭连绵、溪流纵横、盆谷众多,呈现极其鲜明的山地自然景色,是福建省著名的山区之一。中部的丘陵与河谷平原地带,包括永春和安溪县东部、南安县北部与中部、鲤城区北部和洛江区北部等,面积约占全市总面积的 34%。这些丘陵相对高度大约在 100—200 米之间,多分布在河谷两侧和一些山间盆谷平原周围。多由火山岩、花岗岩构成,坡度低缓,土质疏松。河谷平原多呈条带状,由

第二章　泉州的自然生态与人文历史

冲积物组成,地面平坦,土层深厚肥沃。东南部沿海一带多分布着台地和平原,海拔在50米以下。其中位于晋江入海口的泉州平原,面积345平方公里,为较厚的河海冲积物所组成,地面平坦,是泉州境内最宽阔的平原。这一地带包括惠安、晋江、石狮、丰泽的全部、鲤城、洛江的中南部以及南安东部和东南部,面积约占全市总面积的21%。总的来说,泉州地貌多山地、多丘陵,地面起伏大,造成交通不便、适合农业耕种的土地面积有限。泉州地方志这样记载,"泉环山带海,海滨地瘠卤,所树艺,惟粰麦、黍稷、瓜蓏之属,绝少粳稻。山氓佃作,间有腴衍地,然多凌层阜,而理钱镈耕获,所获大率以人力胜,其为上腴田土不多也。"①

泉州境内河川密布,流域面积100平方公里以上的河流达35条。发源于西北部戴云山脉的晋江,是泉州境内第一大河,也是福建省的第三大河。晋江全长302公里,贯穿泉州中部,由西北向东南流入台湾海峡,流域面积5 629平方公里,占泉州总面积的52%,被称为泉州的母亲河。泉州东濒台湾海峡,海岸线从北东向南西延伸,蜿蜒曲折,半岛突出,周围岛屿星罗棋布,大陆海岸线长达421公里,岛岸线长138公里,形成了湄洲湾、大港、泉州湾、深沪湾、围头湾和安海湾等众多的海湾。这些港湾水域广阔,水深浪平,具备相当优越的港口条件。

泉州属亚热带海洋性季风气候,全年平均气温17.5 ℃—21 ℃,全年降水量1 000—1 800毫米。相对福建其他地区来说,泉州的自然环境较为优越,光热充足,温暖湿润,雨量充沛,物产资源相当丰富。泉州植被以森林为主,四季常青,林业用地面积为1 027.95万亩,占土地总面积的62.2%。野生动物4 000多种,野生植物1 127种,动植物类型繁多。泉州土壤类型中分布最广的土壤为红壤,次为水稻土及砖红壤性红壤。耕地多属一、二级,面积213.5万亩,土壤较肥沃。境内还蕴藏较丰富的矿产资源,主要有煤、铁、黄金、花岗岩、石灰石、石英砂、高岭土等,以"砂、石、土"为主的非金属矿产资源是泉州市具有地方特

① 清·周学曾等纂修:《晋江县志·田赋志》(道光版),福州:福建人民出版社1990年版。

色的优势矿产。但是,由于季风活动的不稳定,泉州历来旱、涝、台风等自然灾害较为频繁。

由于地形和气候的影响,泉州的内山与沿海地区形成了略有差异的人文生态。泉州东南沿海的台地平原地带是泉州社会经济最发达的地区,也是泉州人口最为稠密的地区。1990 年泉州人口普查资料显示,泉州平均人口密度达每平方公里 521 人,分布于沿海的县区人口密度全部超过泉州平均人口密度,其中晋江、石狮、惠安、鲤城的人口密度远远超过分布于山区的安溪、永春、德化三县的三倍以上。特别是位于泉州东南沿海的石狮、晋江的人口密度高于 1 400 人/平方公里,而与此同时,位于泉州西北部山区的德化的人口密度仅为 124 人/平方公里。

表 2-1 泉州市四次人口普查人口密度情况表

单位:人/平方公里

地 区	1953 年		1964 年		1982 年		1990 年	
	人口数	人口密度	人口数	人口密度	人口数	人口密度	人口数	人口密度
全 市	2 429 166	220	3 144 051	285	4 816 551	437	5 734 441	521
鲤城区	96 577	182	215 415	406	410 229	774	493 442	931
惠安县	463 027	475	595 475	611	936 228	960	1 091 616	1 120
晋江县	616 383	764	735 859	910	989 908	1 224	931 315	1 435
南安县	597 837	294	743 744	365	1 067 665	525	1 271 003	625
安溪县	341 551	115	447 343	151	750 912	253	901 951	304
永春县	208 597	142	269 063	183	425 577	290	494 157	337
德化县	105 194	47	137 152	61	236 032	106	277 910	124
石狮市①							273 047	1 707

资料来源:泉州市地方志编纂委员会编:《泉州市志·人口》,北京:中国社会科学出版社 2000 年版。

由于泉州东南沿海地貌以海退剥蚀台地和海积平原为主,水利条

① 第一至第三次人口普查因石狮市尚未分立,人口密度情况包含在晋江县内。

第二章 泉州的自然生态与人文历史

件差,高坡地带主要依靠天然降水。加上地少人多,灾害频仍,水土流失严重,泉州沿海居民不得不与海争地,围垦造田,但仍不足以充饥饱。道光年间的《晋江县志》曾记载,"晋地斥卤而瘠,趋海多,力田少。其力田者水旱不时,水淫则成巨浸,旱熯则尽石田。巨浸而泄水莫停,石田而忧旱孔急。"①但占据着海岸线曲折、良港众多的天然优势,使其得以"鱼虾蠃蛤多于羹稻"②,因此,泉州沿海诸县居民往往"以网罟为耕耘……经商行贾力于徽歙,入海贸夷,差强赘用"③,商贾之风盛行。特别是晋江县④从事第三产业的人口最多,民国35年(1946年)从事商业、服务、交通运输等第三产业的人口占总人口的48.90%。⑤而相对来说,泉州中部的丘陵河谷平原气候条件佳,降水充沛,不易受旱,土壤肥沃,农业相对发达。并且,由于区内山地坡度小,草山草坡面积大,适宜种植茶果等经济作物以及发展畜牧业。西北部的山区由于山高多寒,平均气温在16℃—18℃,许多地方不宜耕种,可耕地多是山坡田和梯田,作物仅一年一熟。但是,因为当地森林资源和地下矿藏丰富,使西北部山区林业和工矿业相对发达。从1990年普查的各县区农业人口与非农人口分布来看,泉州沿海诸县从事第二、第三产业的人口比例远高于内陆山区诸县。

另一方面,泉州的族群分布也明显地体现了沿海与山区差异性生计模式的影响。世居于泉州的回族、满族基本上都聚居在工商业发达的东南部沿海的晋江、惠安和鲤城、石狮一带,而畲族则大多散布在中部和西北部的山区。泉州的汉族人口虽然广泛分布于东南沿海和中、西北部的山区,但是,大量由单一宗族姓氏聚族居住形成的村庄都分

① 清·周学曾等纂修:《晋江县志·风俗志》(道光版),福州:福建人民出版社1990年版。
② 明·何乔远编撰:《闽书·风俗志》,福州:福建人民出版社1994年版。
③ 同上书。
④ 民国时期晋江县的统计资料实际包括了今天的晋江、石狮以及鲤城、丰泽及洛江等区县。
⑤ 泉州市地方志编纂委员会编:《泉州市志·人口》,北京:中国社会科学出版社2000年版。

布在靠近东南沿海的晋江、惠安、南安,西北部山区的永春、德化则相对稀少。1990年人口普查资料显示,晋江县、南安县全部乡镇都有宗族姓氏聚居村庄,全市宗族姓氏聚居村庄达712个,其中鲤城区42个,石狮市12个,晋江县111个,惠安县108个,南安县124个,安溪县227个,永春县35个,德化县53个。聚族村数量最多的是晋江县龙湖乡,全乡45个村庄中聚族村达29个。泉州全市除鲤城区城区外,129个乡镇中,全为杂姓居住的乡镇仅13个。①

表2-2 1982年、1990年泉州市各县(区、市)在业人口状况表

单位:人、%

地区别	1982年				1990年			
	在业人口	第一产业人口占在业人口比例	第二产业人口占在业人口比例	第三产业人口占在业人口比例	在业人口	第一产业人口占在业人口比例	第二产业人口占在业人口比例	第三产业人口占在业人口比例
合计	2 267 049	71.92	18.76	9.32	2 837 857	65.94	21.67	12.39
鲤城区	222 057	53.33	28.20	18.47	272 828	46.64	28.22	25.14
惠安县	476 727	62.24	29.49	8.27	565 193	57.95	31.57	10.48
晋江县	428 531	67.94	20.39	11.67	439 273	51.40	33.62	14.98
南安县	531 590	75.98	13.52	10.50	654 550	72.55	17.27	10.18
安溪县	337 235	86.18	8.04	5.78	419 705	87.84	5.60	6.56
永春县	179 423	77.93	13.28	8.79	263 895	81.83	9.46	8.71
德化县	91 486	77.40	12.90	9.70	122 120	77.40	12.07	10.53
石狮市					100 293	36.66	35.42	27.92

资料来源:泉州市地方志编纂委员会编:《泉州市志·人口》,北京:中国社会科学出版社2000年版。

此外,泉州重要的侨乡乡镇大多数分布在沿海县(区、市),山区重

① 泉州市地方志编纂委员会编:《泉州市志·人口》,北京:中国社会科学出版社2000年版。

点侨乡乡镇数相对较少。1990年,泉州市辖各县(区、市)有150个乡镇、街道办事处和农(盐、茶果)场,其中重点侨乡100个,沿海各县(区、市)就占了66个。从下表也可以看出,重点侨乡在沿海的晋江、石狮、南安、鲤城和惠安所占的比例远远高于山区的安溪、永春和德化三县。

表2-3 泉州市重点侨乡数量分布表

县(区、市)别	辖乡镇(街道、场)数量	重点侨乡镇(街道、场)数量	比例
鲤城区	16	13	81.3%
惠安县	19	13	68.4%
晋江县	15	15	100%
石狮市	4	4	100%
南安县	22	21	95.5%
安溪县	34	15	44.1%
永春县	22	12	54.5%
德化县	18	7	38.9%

资料来源:根据《泉州市志·建置》和《泉州市志·华侨》中的"泉州市重点侨乡分布表"整理。

第二节 泉州社会的历史与文化

泉州是中国著名的历史文化名城之一,是古代"海上丝绸之路"的起点,是宋元时期"世界东方第一大港",又是著名侨乡和台湾汉族同胞主要祖籍地。既保留中原文化的传统,又吸纳海洋文化的气息,文化积淀深厚,流播广远,被誉为"海滨邹鲁""世界宗教博物馆"。

泉州建置始于三国吴永安三年(公元260年),当时的吴国以会稽南部都尉辖地为建安郡,析侯官县地置东安县,治所设在今南安县丰州镇,辖今泉州除德化外四区六县及厦门、莆田及漳州部分属地。晋太康三年(公元282年),建安郡分为建安、晋安两郡,改东安县为晋安县,泉州属晋安县。南朝梁天监年间(公元502—519年),再次从晋安

郡析置南安郡，下领三县——晋安、龙溪、兰水，郡治设于晋安（今南安丰州），泉州地属南安郡晋安县。南朝陈光大二年（公元568年），晋安郡置丰州（治所在今福州），南安郡属之。隋开皇九年（公元589年），改丰州为泉州（治所在今福州），历史上首次出现"泉州"之名，但是此"泉州"实指今天的福州，今泉州地属其辖下南安郡。唐嗣圣初（公元684年），析泉州（今福州）之南安、莆田、龙溪三县置武荣州，治所仍设于今南安丰州镇。唐久视元年（公元700年），迁武荣州治所到今泉州鲤城区，下辖南安、莆田、龙溪、清源（今仙游）四县。唐景云二年（公元711年），原闽县所置之泉州改称闽州，武荣州改为泉州，此后凡称"泉州"，即谓今之泉州。唐开元六年（公元718年），南安县析出晋江县，泉州领南安、晋江、龙溪、莆田、清源五县。唐开元二十九年（公元741年），龙溪县改隶漳州。唐贞元十九年（公元803年）、长庆二年（公元822年）、咸通五年（公元864年），先后析南安县地立大同场（今厦门同安）、桃林场（今永春县）、小溪场（今安溪县）。五代后晋天福四年（公元941年），泉州领南安、晋江、莆田、仙游、永春、同安六县。五代后汉乾祐二年（公元949年），泉州改名清源军，德化划归清源军（今泉州）。宋太平兴国三年（公元978年），复名泉州，太平兴国四年（公元979年）析莆田、仙游置兴化军，太平兴国六年（981年），析晋江县东北置惠安县。至此，泉州领七县：南安、晋江、同安、德化、永春、清溪（今安溪）、惠安。元明清三朝大致维持这一建置。到清雍正十二年（1734年），永春县升为直隶州，德化县划归延平府大田县。至乾隆四十年（1775年），泉州府领晋江、南安、惠安、同安、安溪五县及马巷厅。民国元年（1912年），晋江、南安、同安、惠安、安溪、永春、德化全部归属南路道（即厦门道）。民国24年（1935年）到新中国成立前，今泉州所属七县除德化外，基本上都归第四区。1950年晋江区专员公署成立以后，辖晋江、南安、同安、惠安、安溪、永春、德化、莆田、仙游、惠安、金门（待统一）十县，并以晋江县城及城郊八个乡设立泉州市（县级）作为晋江专署所在地，原晋江县人民政府迁往青阳。1956年，福清、平潭、永泰、大田也划归晋江专区，晋江专区此时计领一市十四县。至1963年，同安、福清、平潭、永泰、大田划出，晋江专区复辖泉州、晋江、

第二章　泉州的自然生态与人文历史

南安、惠安、安溪、永春、德化、莆田、仙游、金门一市九县。1970年,莆田、仙游划归闽侯专区,同安仍归晋江专区,全区辖有泉州市及晋江、惠安、南安、同安、安溪、永春、德化、金门八县。1971年,晋江专区更称晋江地区。1973年,同安县仍划归厦门市管辖。1985年,晋江地区撤地建市,泉州市升为地级市,原泉州市建制改设鲤城区。1985年12月31日,鲤城区人民政府成立。1986年1月,泉州市人民政府正式成立。1988年,析晋江县石狮、永宁、蚶江三镇和祥芝乡成立石狮市,归泉州市代管。1992年晋江撤县设市,1993年南安撤县建市,均归泉州市代管。① 1997年,由鲤城区析出丰泽、洛江二区。2000年,由惠安县析出泉港区。至今为止,泉州实际辖鲤城、丰泽、洛江、泉港四区和晋江、石狮、南安三个县级市及惠安、安溪、永春、德化四县。

　　泉州是福建较早开发的地区,早在一万年前的旧石器时代就已经有人类在这片土地上生息繁衍。春秋战国时期,生活在晋江流域的闽越族已经能够"水行而山处,以船为车,以楫为马"②,过着渔猎农耕的生活。大约在东汉、三国时期,北方汉族开始大批迁入闽南。西晋永嘉之乱,衣冠南渡,沿江而居,晋江因而得名。唐末五代,中原战乱,大批北方人口南迁福建,使泉州人口迅速增长。然而,由于泉州地区土地贫瘠,大量人口的聚居也造成了物产相对不足,人口压力与日增长而趋于极限。因此,唐以后泉州的海上贸易不断发展,成为与交州、广州和扬州齐名的中国南方四大港口之一。宋元时期,政府在泉州设立市舶司,对泉州的海上贸易采取鼓励和支持的态度,促进了泉州海上贸易的进一步繁荣。这一时期,泉州成了"海上丝绸之路"的起点,与海外构成了一个联系紧密的网络。不仅泉州民间商人的足迹遍及朝鲜、日本、东南亚、印度、西亚甚至是非洲与欧洲地区,从海外带来了大量的金银、香料等财富,而且,各国商人也云集泉州,许多阿拉伯人、波

　　① 泉州市地方志编纂委员会编:《泉州市建置志》,福州:海峡文艺出版社1993年版。
　　② 东汉·袁康:《越绝书·越绝外传记地传第十》(乐祖汉点校),上海:上海古籍出版社1985年版,第57页。

斯人都陆续到泉州定居,使泉州出现了一个"市井十洲人"①的盛况。明清以后,由于海禁、倭患、迁界、水旱等人祸天灾的影响,泉州港逐渐衰落。但是,由于泉州地狭人稠、田不足耕的压力和海上贸易的传统,泉州人仍然保持着不惧风险的传统,漂洋过海寻求生路。

泉州人很早就开始了移民垦殖的历史。早在唐代就已经有泉籍华侨因为贸易、取经旅居在桑多邦(闽南人称"山猪墓")、文莱和印度等地。② 宋元时期,由于海上贸易的发展和纵横海上的华舶为东南沿海人民提供了谋生机会,许多泉州人因战乱、住番经商、受雇乃至仕禄、婚娶而留居南洋,与当地人杂处繁衍子孙。明清时期,虽然当时的政府实行海禁,但是,由于草创的殖民政权采取招徕华侨开荆辟棘、繁荣商贸的政策,加上倭寇屡犯泉州,战乱频仍,灾荒饥馑,以及迁界导致了大量沿海居民流离失所,逃生海外日多。鸦片战争以后,清政府取消了海禁,在整个世界资本主义开发激起的劳力需求的刺激下,又形成了中国海外移民的高潮,其中数量众多的都是泉州人。③ 到20世纪以后,在东南亚、美洲、欧洲、日本等大量华人移居地已经形成了规模可观的、具有一定经济基础的泉州海外华侨社会。时至今日,分布在世界129个国家和地区的泉州籍华侨华人720万,旅居香港同胞70万人,旅居澳门同胞6万人,三者合占全省人口的60%以上。此外,泉州市有归侨、侨眷300多万,占福建省归侨、侨眷总数的50%以上,占全市总人口的53.9%。④ 另一方面,随着台湾的开发和统一,还有数量众多的泉州人以驻军、战乱逃亡、贸易、垦荒等原因迁居台湾,先后出现了三次移民高潮。据调查,台湾汉族同胞中44.8%、约900万人

① 唐·张循之:《送泉州李使君之任》,清·彭定求编:《全唐诗》(扬州诗局本),http://www.360doc.com/content/11/0107/11/1671603_84678647.shtml. 2012-02-11。
② 泉州市地方志编纂委员会编:《泉州市志·华侨》,北京:中国社会科学出版社2000年版。
③ 吴凤斌主编:《东南亚华侨通史》,福州:福建人民出版社,1993年版,第9—281页。
④ 泉州市地方志编纂委员会编:《泉州市志·华侨》,北京:中国社会科学出版社2000年版。

祖籍泉州,全市现有台属近16万人。①

长期以来,侨汇一直是泉州地区经济社会发展的重要资源。据综合分析,泉州地区侨汇总量在20世纪初,相当于全省可统计(厦门和福州)侨汇量的95%,20年代后半期为94%弱,30年代前半期约为90%,至民国27年为70%强。泉州地区侨汇在抗日战争以前的民国20年达7 200万元,民国21—24年年均4 000多万元,民国25—26年略多,民国27年增至5 300万元法币,民国28年增至1.2亿元,民国29年为2.8亿元,民国30年为3.65亿元。除太平洋战争爆发中断四年,新中国成立前的民国34—38年,泉州地区侨汇达5 250万美元。新中国成立以后,1950年泉州地区侨汇数为4 677万元,1951年为6 895万元,1952年为7 208万元,1953—1957年始终维持在6 000万元左右,1958—1962年逐年下降,但最少也在2 000万元以上。1963年后,泉州的侨汇数量仍在不断上升,1963年为4 441万元,1964年为5 562万元,1965年为6 616万元。即便是在十年"文革"期间,平均每年仍在5 000万元左右。其中以晋江县(包括今晋江市和石狮市)最多。据统计,1952年,晋江专区各县(市)侨汇仅晋江县就占全地区的56.8%;次为南安县和惠安县。1959年起,泉州市侨汇升为全专区第三位。直到改革开放后的20世纪80年代,晋江县、南安县和泉州市(包括今鲤城、丰泽、洛江三区)仍为泉州地区侨汇最集中的地区。②50年代曾有人在晋江县石狮镇调查发现,当地侨汇的用途主要集中在家庭生活费、建筑房屋费、婚丧喜庆以及地方公益事业、投资工商业和应酬等方面,其中婚丧喜庆与应酬等仪式费用占到了17%,仅次于生活费和建房费用。③除此之外,泉州华侨还热衷于在地方修桥铺路、建祠兴庙、捐学助困,素以"慷慨捐输"著称,甚至民间一向有"靠侨吃侨"的说法。

① 泉州市政府网站,http://www.fjqz.gov.cn/lwcmsapp/view/zjqz_detail.2012-02-11.
② 泉州市地方志编纂委员会编:《泉州市志·金融》,北京:中国社会科学出版社2000年版,http://www.fjsq.gov.cn/showtext.asp.2012-02-09。
③ 李国梁、林金枝、蔡仁龙:《华侨华人与中国革命和建设》,福州:福建人民出版社1993年版,第248页。

《泉州市志》总结19世纪以来泉州侨乡的主要特点,包括了六个方面:一是海外关系多。除少数归侨、侨眷比例较低的地方外,绝大部分世居泉州的家庭都或多或少有一些亲戚朋友旅居国外或港澳地区。二是闲余资金多。由于源源不断的侨汇数额往往大于侨眷家庭日常生活所需,形成侨汇存款不断增多的情况,一些没有侨汇来源的人家也在正常职业外从事第二职业,从而使泉州聚集了大量的社会闲余资金。三是闲置、新建房屋多。随着侨汇的增加和侨乡经济的发展,不但侨户为留"根"建房,经济条件好的人家也纷纷新建设备先进的楼房,形成新楼鳞次栉比的现象。四是闲散劳力多。由于侨眷主要依靠侨汇维生,加上人多地少的影响,侨乡很早就形成闲散劳力多的特点。五是铺张浪费多。出于对祖先的崇敬和祈求海外亲人平安发达的愿望,以及光宗耀祖和讲排场的观念,泉州沿海侨乡早在20世纪初就存在婚丧喜庆花费多、"封建迷信"活动频繁等铺张浪费现象。六是兴办公益事业多。华侨大量参与捐资修桥造路、建学校,修寺庙、古迹,使侨乡在各项基础设施建设上具备了较好的基础。①

表2-4　1950—1990年泉州市侨汇统计表

单位:万元

年　份	侨汇数	年　份	侨汇数	年　份	侨汇数
1950	4 677	1964	5 562	1978	8 740
1951	6 895	1965	6 166	1979	8 979
1952	7 208	1966	5 673	1980	7 430
1953	6 175	1967	4 733	1981	5 709
1954	6 289	1968	4 942	1982	7 408
1955	6 117	1969	4 362	1983	6 393
1956	5 950	1970	4 503	1984	3 927
1957	5 986	1971	5 162	1985	2 124
1958	4 561	1972	4 958	1986	2 468

① 泉州市地方志编纂委员会编:《泉州市志·华侨》,北京:中国社会科学出版社2000年版。

第二章　泉州的自然生态与人文历史

续表

年　份	侨汇数	年　份	侨汇数	年　份	侨汇数
1959	3 293	1973	5 428	1987	3 033
1960	4 170	1974	6 681	1988	1 408
1961	2 966	1975	7 171	1989	1 408
1962	2 073	1976	7 915	1990	2 069
1963	4 441	1977	8 707		

资料来源：泉州市地方志编纂委员会编：《泉州市志·金融》，北京：中国社会科学出版社2000年版。

表2-5　20世纪50年代晋江县石狮镇侨汇用途调查表

单位：%

侨汇用途	比例
家庭生活费	58%
建筑房屋费	20%
地方公益事业	3%
投资工商业	2%
婚丧喜庆	15%
应酬	2%

资料来源：李国梁、林金枝、蔡仁龙：《华侨华人与中国革命和建设》，福州：福建人民出版社1993年版，第248页。

相对于中国其他地区，泉州民间拥有更多的社会资源，包括人力、物力和财力的资源。因此，即便是在政府垄断全部社会资源的计划经济时代，泉州仍然保持着相当兴盛的民间仪式庆典活动。特别是晋江（包括今晋江、石狮）、南安、泉州（包括今鲤城、丰泽、洛江三区）、惠安等侨汇资源集中的地区，一直都是泉州各种民俗庆典活动最为活跃的地区，也是泉州地方戏曲音乐最主要的展演地域。现在有名可寻的新中国成立前享有一定声誉的加礼班社（提线木偶戏班的俗称）基本上都集中在这一地区，如民国初年泉州城内的吴波、黄蚵、张兴、蔡庆元、王屋、张炳七、赵注、陈妈愿、吕白水、赖江海、吴困、周花、蒋朝江，晋江

永宁的蔡世、安海的颜铎、五堡的王水、英林的洪钟、洪强,惠安的刘吉、细弃,南安白叶的傅若对、灵峰的慈司、莲塘的陈玉司、南厅的尤德司、山外的傅司、溪口的平司等等。①

泉州还是地方宗族极其发达的地区。泉州地方姓氏繁多,不乏聚族而居的豪族大姓,其中以陈、林、苏、吴、黄、李、许、蔡、施、王、庄、郑、张、杨这14姓最为多。此外还有回族、畲族、满族、蒙古族的地方宗族大姓。许多宗族不仅祠堂建筑气势恢宏,而且族产雄厚、名目繁多。泉州的宗族一般会分成若干房、"柱",因此在全姓宗祠之下往往还建有支祠、祖厅。这些祠堂建筑与地方庙宇一样,荟萃了闽南地方建筑工艺、石雕、木雕、绘画和书法等非物质文化遗产,堪称地方艺术的精品。从建祠伊始,一般宗族就会开始累积族田、鱼池、山产、海荡、店铺等宗族公产。宗族愈久,族产愈多。这些族产尽管用途广泛,但是最重要的部分仍是用以支持宗族的各种祭祀活动。因此,宗族成为泉州地方民间祭祀活动强有力的支撑力量。它们不仅依托祠堂举办礼仪繁复、规模宏大的各种祭祖仪式,有的还主导了村庙游香等地方社区的祭祀活动。另一方面,由于泉州宗族聚居的村落大多规模巨大,实力雄厚,过去许多村庙还拥有独立的庙产、庙田。即便是在村庙不再拥有田产的今天,仅一年中的添油、还愿所累积的流动资金,都足以为村庙举办各种规模盛大的仪式活动奠定坚实的经济基础。宗族主导的祠堂祭祀与村庙祭祀构成了泉州地方社区仪式生活的纵横两轴,促成了地方社会的整合与存续。

正因为泉州除繁盛海外交通聚集了"市井十洲人"外,地方上遍布着繁若星云的宫庙体系,使泉州一向有"世界宗教博物馆"的美誉。泉州不仅保存了中国现有最早的伊斯兰清净寺、世界仅存的摩尼教佛像石刻、中国最大的道教石雕老君岩、藏传喇嘛教塑像、印度教石刻、千年古刹开元寺和大量的佛道寺观、基督教教堂,还是中国民间信仰非常活跃的地区,各种祠庙祀神不可胜数。王铭铭认为泉州民间仪式秩序是从官方正统象征模式改造而来的非正统符号行为模式。从总体

① 黄少龙:《泉州傀儡艺术概述》,北京:中国戏剧出版社1996年版,第21页。

符号结构上看,这个非官方模式的基本架构包含了天、神、祖先和鬼的崇拜。通过对天和祖先的年度祭祀,来加强宗族的认同感;通过对神明的祭祀,强化其在地缘性社区和城市整体空间单位中构造共同体的意识;而对鬼的祭祀,则或成为家户(宗族)共同体意识的象征机制,或成为地缘性社区共同体意识的营造手段。从仪式制度的特征看,它以年度周期的运转为轴心,通过岁时民俗的周期性祭祀来实践。从社会空间看,它的主要依据是官方设置的铺境制和社会教化的理想模式。这些祠庙既包括以铺境庙为代表的官方认可的名宦、乡贤、忠义孝悌、贞烈节孝之类的庙宇,也包括由官方认可祠庙所改造成的民间神庙,以及地方模仿官方祠庙发展来的民间庙宇。① 泉州旧城有三十六铺九十四境,所有的铺境都有自己的境主庙,每个境庙都供有象征地缘性社区的祀神,各种祀神多达126个。因而泉州每年举行的仪式活动极其频繁,平均每个月都有九天的神诞活动。② 一般在神诞活动中必定伴随草台戏,有的境庙主事筹钱雇请戏班表演,更多的则是境庙许愿者以戏还愿娱神。比如泉州通淮关帝庙每年神诞演戏甚至可以持续一两个月。此外,泉州中元节还盛行普度仪式,各铺境从农历六月二十九到八月初二轮流做普度,逢闰年八月还要做"重普",此外沿水一带的铺境还会做"水普"。泉州许多铺境的普度仪式规模都相当宏大,每逢普度,不仅各家各户会办桌请客,铺境的主事者还会凑份子钱烧竹马、放焰火、请戏班演戏。曾经有报告人说新中国成立前的晋江每逢普度往往一个村可以演上百场戏,几乎可以谓之戏剧狂欢节。由于新中国成立后普度被定义为"封建迷信",不断遭到移风易俗,如今泉州普度演戏的习俗已经渐渐消失。

不仅如此,泉州地方风俗特别重视人生礼仪。清道光《晋江县志》称,晋人"丧葬悉遵古礼,祀先至诚;凡忌节及岁时伏腊,备物致祭,必

① 王铭铭:《逝去的繁荣:一座老城的历史人类学考察》,杭州:浙江人民出版社1999年版,第179—243页。
② 陈垂成、林胜利编:《泉州旧城铺境稽略》,泉州鲤城区方志编纂委员会、泉州市道教研究会印,1990年。

洁必丰。观于每年七月普度,更可知其所重矣。"①泉州民间自周岁始,普遍年年做生日。婴儿过周岁生日,俗称"做度晬",旧时大户人家不仅要敬神祀祖,设筵请客,而且要谢天还愿,于厝内要奏"八音吹打",屋外大庭要演加礼戏(即提线木偶戏)酬神,有的人家甚至还请巫婆跳神,以祈望婴儿平安成长。16岁生日礼仪也非常隆重,不仅要家里备办"三牲",即公鸡、猪头、大鱼或猪肉,以及果合、面线、鸡蛋等,以供奉麻线、檐口妈和夫人妈,答谢诸尊妇幼保护神于孩子成年前的庇佑之恩,而且有的人家还要谢天还愿,献演加礼戏或高甲戏酬神。男女到五十岁以上,每逢十岁会做一次大生日,一般做"九"不做"十"。做大生日时,不仅全家老少要齐聚一堂,亲朋好友要来祝寿,设筵款待,还要请加礼戏或其他戏班唱戏贺寿。若孩子做周岁和16岁生日要谢天还愿、请戏酬神的人家,这个孩子结婚时也需要谢天还愿,献演加礼戏及其他戏剧。旧时泉州丧葬仪式也相当繁复讲究,出葬前丧家要请道士或和尚为亡魂超度,俗称"做功德"。其规模有大有小。最简单的为"出山敬",做一个下午;稍上为"对灵缴",做一暝"火光";繁者有"午夜"(做半日又一夜)、"一昼夜肃启"(做一昼一夜)及"两昼夜"(做两昼两夜)等;最繁者为"旬",七日一旬,有三旬、五旬乃至七旬(做四十九天)。做功德时,丧家需要请加礼戏或打城戏演出,一般会演出半天到七天七夜不等。②

正因为民间仪式为泉州地方戏曲表演提供了广阔的民间剧场,泉州地方戏曲音乐得以大放异彩,泉州因此在福建号称"戏窝子"。泉州拥有丰富的地方戏曲音乐文化遗产,地方戏曲有梨园戏、高甲戏、木偶戏(包括提线木偶戏和掌中木偶戏)和打城戏、歌仔戏,民间音乐有南音、笼吹、什音、北管等。这些遗产项目基本上都已经列入国家级或省级的非物质文化遗产名录,2009年泉州南音还入选了世界非物质文化遗产代表作名录。

① 清·周学曾等纂修:《晋江县志》,晋江县地方志编纂委员会据道光十年志稿整理,福州:福建人民出版社1990年版,第1775页。

② 陈桂炳:《泉州民间风俗》,北京:中国文联出版社2001年版,第218—270页。

第二章　泉州的自然生态与人文历史

泉州南音亦称南曲、弦管、南乐、五音、郎君乐等。它源于中原古乐,被认为是中国最具代表性的、最古老的传统音乐。由于南音演唱必须以泉州府城古方言为准,且其唱词中含有大量的泉州方言和泉州梨园戏曲词,故人们称之为"泉州南音"。泉州南音演奏演唱形式为右琵琶、三弦,左洞箫、二弦,执拍板者居中而歌,用于唱曲和演奏大谱,是汉相和歌的宝贵遗制;泉州南音工乂谱记法自成体系,曲谱历史悠久,相当深奥,是隋唐以前的遗存。因此,泉州南音被海内外专家誉为"中国古典音乐的明珠""中国音乐历史的活化石"。南音尊孟昶为乐神,在泉州有"御前清客"之称,它与提线木偶戏一样,在泉州地方戏曲音乐中享有独特的地位。民间尊南音师傅为"先生",民间仪式需要用南音时必须下帖"请"唱。新中国成立前,曲颈横抱的南琶是南音的"独门"乐器,其他的地方戏曲演出时不能随意借用。南音是泉州梨园戏、高甲戏等地方戏曲的主要唱腔音乐。新中国成立后戏曲改革,在泉州地方戏曲音乐中大量采用南音曲目,使南音越来越成为泉州地方戏曲的重要音乐基础。至今为止,南音在泉州仍有广泛的群众基础,拥有234个社团6 470个会员。

泉州的梨园戏,与浙江的南戏并称为"搬演南宋戏文唱念声腔"的"闽浙之音"。梨园戏较完整地保存了宋元南戏的诸多剧本文学、音乐唱腔和演出规制,一向有"南戏遗响""古南戏活化石"的美誉。泉州梨园戏传统上有"大梨园"和"小梨园"之分,"大梨园"俗称"老戏","小梨园"俗称"七子班"。"大梨园"又分为"上路""下南"两支,与"小梨园"一起构成了梨园戏的三个不同流派。他们同供戏神"田都元帅"(俗称"相公爷"),同以泉州古乐南音为唱腔,但又各立门户,各有互不上演"十八棚头"剧目的规矩和严格的师承规范。1952年《闽南戏曲调查资料》记载,所谓"小梨园"指的是官家蓄养"歌僮""梨园子弟";"大梨园"则是艺人长大遣散后组织的;所谓"上路"剧目以宣扬忠孝节义为主,重于唱功,规格严谨;"下南"则是吸收民间精华剧目后形成穿插说白的表演形式。① "小梨园"剧目多为青年男女爱情和

① 《闽南戏曲调查资料》,1952年,泉州市档案馆藏卷宗116—1—36。

悲欢离合的题材,唱腔比较华丽、优美、缠绵悱恻。清代梨园戏独步闽南,仅晋江一县,就有大梨园百台、小梨园四十多台,广泛流播于泉州、漳州、厦门、广东潮汕地区以及港澳台、东南亚等闽南人聚居地。抗日战争期间,由于侨乡经济破产,戏班纷纷解体,有的"下南"老戏改演高甲戏,有的小梨园"七子班"改演歌仔戏,艺人星散,剧种濒临消亡。新中国成立后,泉州成立晋江县大梨园实验剧团,之后又在此基础上成立福建省梨园戏实验剧团,从此梨园戏的流派差异逐渐消融。

泉州高甲戏,民间以其演武戏也称"戈甲戏",也有以其行当为七子班加武生武旦称"九角戏",或因其为混合戏种而谓之"七甲""八甲""九甲"。新中国成立后始称"高甲戏"。高甲戏孕育于明末清初,泉南民间每逢迎神赛会或喜庆节日,由一种叫"龙虎门"的民间音乐和被称为"宋江阵""猎户阵"的民间体育形式融合形成,早期主要表演宋江故事为主,擅长武打。① 至清中叶以后融合漳州竹马戏并吸收一部分弋阳腔、昆山腔、徽戏和京剧的剧目,除此之外,大量取材于章回小说和民间传说并加以改编,多演半文半武的剧目。高甲戏声腔融合了泉州的南音和加礼戏、梨园戏的唱腔,也与闽南的锦歌、民间歌谣和佛曲等有密切的关系。在发展过程中,它也受到江西戏(正音戏)和京剧等外来声腔的影响。表演吸收了不少梨园戏的身段科步,如"七步颠""舢板行""相公摸"等,但却较为活泼夸张,具有自己的特色。到清代末叶,高甲戏已非常兴盛,民国时期已知的班社,仅南安、晋江、德化等地就有六十余班。新中国成立后,泉属各县相继组建高甲剧团。② 目前来说,高甲戏是泉州民间仪式庆典中最常演出的地方戏种,仅民间职业剧团就达147个。③

泉州打城戏,又称神道戏、法事戏。它从释、道两教法事活动的宗教仪式,逐步衍化为戏曲艺术形式。现在所知最早的打城戏班创办于

① 《闽南戏曲调查资料》,1952年,泉州市档案馆藏卷宗116—1—36。

② 泉州市地方志编纂委员会编:《泉州市志·文化志》,北京:中国社会科学出版社2000年版,http://www.fjsq.gov.cn/showtext.asp2012-02-09。

③ 林瑞武、张帆、王小梅:《福建省沿海地区民间职业剧团生存状况调查报告》,http://www.fjysyjy.cn/content.asp2012-02-11。

清咸丰十年(1860年),晋江县小兴源村道士吴永诗、吴永寮兄弟延聘加礼艺师口授《目连救母》戏文全本,并排演《四游记》和《楚汉》《三国》《说岳》等历史故事连台本戏,在晋江、南安、同安、金门一带的民间丧仪、盂兰盆会、水陆大醮、中元节等进行民俗法事活动,成为半专业的戏班。俗称"师公戏"。光绪十七年(1891年),泉州开元寺和尚超尘和圆明也出来组建僧道合伙的"大开元"打城戏班,作半职业性演出。俗称"和尚戏"。之后又出现"小开元""小兴源""小荣华""赛章龙""小协元"等多个打城戏班,在闽南泉州五县、漳州七县、厦门、金门及广东潮汕地区演出。新中国成立后,晋江地区组织打城戏艺人成立泉音技术剧团,"文革"后解散。1990年,原打城戏演员吴天乙重组泉州打城戏民间剧团,成为泉州打城戏唯一的演出团体。但由于丧葬仪式改革、禁止普度等因素的影响,打城戏的生存空间不断缩小,现在也面临消亡。打城戏受泉州加礼戏影响很深,不仅角色行当依提线木偶体例,基本上分生、旦、北、杂四大门类,而且其音乐曲调在道情和佛曲的基础上,也大量吸收了泉州加礼戏的音乐曲调。

泉州布袋戏,又称掌中戏、指花戏。因偶人的躯干是用布做成的"人仔腹",形似布袋,所以叫布袋戏。或说它戏具简单,只用一只布袋便可游乡串街演出,故称布袋戏。清代泉州府属五县都有不少布袋戏世家,后来由泉州传入漳州一带,形成不同流派。大体而言,泉州一带的称为"南派",漳州一带的称为"北派"。泉州南派布袋戏受泉州加礼戏影响深刻,也与梨园戏有一定渊源。其表演程式主要是仿效泉州加礼戏,形象由大改小,以指掌表演,称作"木偶掌中班",在表演科步上则多仿照梨园戏,被称作"梨园掌"。其音乐唱腔也主要源于加礼戏的曲牌,并吸收了部分梨园戏的曲牌。明清以后,布袋戏在泉州相当流行,可考的著名班社就达八九十班。20世纪30年代,晋江潘径李荣宗、李祖墨主持"金永成班",与衙口林埔李明螺布袋戏班、永宁董泉布袋戏班、蚶江石壁林栏布袋戏班合称晋江布袋戏四大名班。1949年以前仅泉州城内就有布袋戏十多班。新中国成立后,泉州成立了泉州市布袋戏剧团,晋江则成立潘径布袋戏剧团。1960年泉州木偶剧院成立,泉州布袋戏剧团并入成为泉州木偶剧院二团。1964年人员整编中

泉州布袋戏剧团解散,仅留泉州提线木偶戏剧团。随后,晋江潘径布袋戏剧团与晋江县木偶实验剧团(即晋江提线木偶剧团)被解散,1978年重组晋江县木偶剧团,分提线木偶和掌中木偶两个演出队,1980年4月,晋江木偶剧团中的晋江提线木偶戏被撤销,仅保留掌中木偶(布袋戏)。

20世纪30年代至40年代之间,发源于台湾的歌仔戏传入泉州,也成为泉州当地重要的戏曲形式。在30年代中晚期,即有"歌仔馆"的活动。歌仔馆的出现,使歌仔戏的音乐、唱腔在今泉州市所属地区赢得了听众,为后来歌仔戏班在这一地区的形成和迅速发展打下了基础。同时,处于萧条境况的许多小梨园戏班为了求得生存,不得不引进新腔,聘请歌仔戏艺人教授歌仔,学习、运用歌仔戏的音乐、声腔作为自己演唱的手段,因而不少小梨园七子班便蜕变为歌仔戏班。梨园戏的传统表演艺术和歌仔戏的唱腔音乐相结合,形成了泉州歌仔戏的地方特色。抗战以后,泉州地区还出现了一些著名的歌仔戏剧团,比如南安官桥的金联春班、晋江石狮的福金春班、南安罗东的全福兴等。新中国成立后,在这些班社的基础上成立了南安和平歌剧社,后改名为南安县芗剧团,成为南安县及泉州地区唯一的专业歌仔戏表演体。20世纪80年代以后,泉州南安、晋江、惠安一带还先后建立了一些业余芗剧团,至今仍保存有二十余班。

20世纪50年代,泉州还有京剧团和越剧团活动。1957年,同安县大众京剧团划归泉州市,改称泉州市京剧团。1964年,因演职员后继无人,不能适应当时的演出活动而解体。1955年,浙江劳动越剧团划归泉州市领导,名为泉州市劳动越剧团,后又改为泉州市越剧团。1970年,泉州市越剧团解散。尽管这些剧团在泉州民间并无多少根基,但是,在20世纪50年代至60年代的戏曲改革过程中,它们的剧目及表演艺术却对泉州地方戏曲的艺术改革创新产生了不可忽视的影响。

第三章　泉州木偶戏遗产主体的原生认同

众所周知,遗产集结着多个层次的族群认同和地理认同,从家庭、族群到地域、国家乃至世界,多元的认同构成了复杂的关系网络。特别是近百年来遗产愈来愈被演变为一种社会运动,民族国家越来越成为遗产的代言人,遗产作为国家的公共性资源的价值属性日益屏蔽了它作为一种"族群性表述"的本质,遗产的主体性呈现出错综复杂的样态。然而,从根本上说,任何一种遗产都是属于某个特定族群的历史记忆与集体表述的,失却了这种记忆与表述,也就失去了"自我",消弭了"认同"。① 因此,尽管遗产的认可与国家的政治行为有密切关系,但是,没有人能够否认遗产首先必须被置于其原生主体的关系中来认知其表述的基本意义,遗产的原生认同、原生形态也必然成为遗产研究和遗产保护的核心内容。本章旨在穿透现代遗产光怪陆离的主体表述幻象,来揭示隐藏在国家遗产属性之下的泉州提线木偶戏遗产的原生意义,以及原生主体的内部关系与群体认同。

第一节　遗产命名背后的记忆与遗忘

泉州提线木偶戏究竟叫什么戏?乍一看,这是一个不成问题的问

① 彭兆荣:《遗产阐释与反思》,第68页。

题,因为它的答案似乎早已不言自明。然而,在我对泉州提线木偶戏遗产进行研究的过程中,这却是一个实实在在不断困扰我的问题。对这一问题答案的探索犹如抽丝剥茧,千头万绪。当泉州提线木偶戏与掌中木偶戏并列出现在国家非物质文化遗产名录的"木偶戏"条目下时,我曾确切无疑地认定泉州提线木偶戏的名称就是"木偶戏"。然而,随着我对泉州提线木偶戏的了解越多,各种各样的指称接踵而至,"傀儡戏""木人戏""嘉礼戏""加礼戏""线戏""木头戏",甚至在泉州民间的田野调查中我发现泉州当地人只把它发音为"加(嘉)礼",民间艺人在村庙记事本上留的称呼却是"加礼"师傅。我不禁生出疑问,泉州提线木偶戏为什么会有这么多的指称?为什么它在官方叫"木偶戏"而在民间却成了"加礼戏"?这许多指称的背后蕴藏着怎样的历史记忆?这些记忆之间存在着怎样的联系?

一、多元的命名记忆

在许多文本中,泉州的提线木偶戏常常被表述为悬(牵)丝傀儡、傀儡戏、木头戏或提线木偶戏。在现存的泉州古代地方文献中,有关泉州提线木偶戏的历史记载非常有限。据福建省艺术研究所叶明生研究员考证,关于泉州提线木偶戏的最早的地方文献记载出现于唐末五代①,泉州籍道士谭峭在其所著《化书》卷二"海鱼"中记载,"观傀儡之假而不自疑。"②除此之外,明清的一些典籍也有零星的记载。如泉州市文管会所收藏的宋南外宗正司皇族《天源赵氏族谱》抄本,就记载明成化十二年(1476年)赵珏所撰《家范》中有"家庭中不得夜饮妆戏、提傀儡娱宾"③。清代道光《晋江县志·风俗志》记载泉南流行"木头

① 叶明生:《福建傀儡戏史论》(上),北京:中国戏剧出版社2004年版,第9页。
② 五代·谭峭:《化书》卷二(丁祯彦、李似珍点校),北京:中华书局1996年版,第25页。
③ 明·赵珏修纂:《南外天源赵氏族谱·南外赵氏家范》,泉州赵宋南外宗正司研究会编:《南外天源赵氏族谱》,1994年整理重排版,第179页。

第三章 泉州木偶戏遗产主体的原生认同

戏",俗名"傀儡"①。清沈鸿儒著《晋水常谈录》则载其为"线戏"。②可见,在早期文本中,泉州提线木偶戏主要被表述为"傀儡戏"或"木头戏""线戏"。这与古代福建以及中国普遍范围的文献典籍对木偶戏的表述基本是一致的。

在大多数已发现的关于木偶戏的记载中,"傀儡""魁儡"是最常见的表述形式。比如《后汉书·五行志》刘昭注:"时京师宾婚嘉会,皆作魁儡,酒酣之后,续以挽歌。"③《全唐诗》收录有《傀儡吟》一首,标题注"一作梁鍠咏木老人",诗云:"刻木牵丝作老翁,鸡皮鹤发与真同。须臾弄罢寂无事,还似人生一梦中。"④孟元老的《东京梦华录》载北宋末年弄傀儡的名家有"悬丝傀儡张金线"⑤,《西湖老人繁胜录》载南宋时有"悬丝傀儡炉(卢)金线"⑥,说明在唐宋时期,提线木偶戏已经被明确表述为"牵丝傀儡"或"悬丝傀儡"。此外,也有一些史料明确把当时的提线木偶戏称为"傀儡子""魁儡(礧)子"或"窟儡(礧)子",强调它是以"偶人"做戏的。北宋孙光宪《北梦琐言》卷三记载,唐崔侍中镇守西川三年,"频于宅使堂前弄傀儡子,军人百姓穿宅观看,一无禁止。"⑦又如杜佑《通典》载:"窟礧子,亦云魁礧子,作偶人以戏,善歌舞。"⑧

① 清·周学曾等纂修:《晋江县志》,晋江县地方志编纂委员会据道光十年志稿整理,福州:福建人民出版社1990年版,第1775页。
② 清·沈鸿儒:《晋水常谈录》。转引自黄少龙:《泉州傀儡艺术概述》,第15页。
③ 南朝宋·范晔:《后汉书》卷二十三,book://46.185.138.163/26/diskEWT/EWT1/1309/07/000081.pdg.2011-04-12。
④ 清·曹寅:《钦定全唐诗》,book://46.185.138.163/04/diskEWT/EWT1/2467/01/000026.pdg.2011-04-12。
⑤ 宋·孟元老:《东京梦华录》,宋·孟元老等:《东京梦华录》(外四种)(明·胡震亨、毛晋同订,周峰点校),北京:文化艺术出版社1998年版,第32页。
⑥ 宋·西湖老人:《西湖老人繁胜录》,宋·孟元老等:《东京梦华录》(外四种),第109页。
⑦ 宋·孙光宪:《北梦琐言》卷三,book://46.185.138.163/04/diskbad/bad41/02/000019.pdg.2011-4-12。
⑧ 唐·杜佑:《杜氏通典》卷一百四十六,book://46.185.138.163/04/diskEWT/EWT1/1794/03/000113.pdg.2011-04-12。

唐林滋作《木人赋》把傀儡表述为"木人":"何伊人兮异常,爰委质以来王,想具体之初,既因于乃雕乃斫,及抱材而至,孰知其为栋为梁。原夫始至攻坚,终资假手。虽克己于小巧之外,乃成人于大朴之后。来同辟地,举止而根底全无。动必从绳,结舌而语言何有?心游刃兮在兹,鼻运斤兮罔遗。"①明王衡《真傀儡》记述木偶戏为"偶戏儿":"闻得近日新到一班偶戏儿,且是有趣……不免唤他来耍一回。"②

而"木偶戏"一词,并不曾见于中国古代文献记载。可以说,与其最接近的表述只是"偶戏儿""木人戏"或"木头戏"。据傅起凤考证,北宋黄庭坚曾在《涪翁杂说》记载"傀儡戏,木偶人也。"③这是与"木偶戏"称谓最接近的一条记载,它指出傀儡戏是木偶人的表演,但是仍然没有明确把"木偶"等同于傀儡戏。然而,时至今天,除少数学者坚持把木偶戏称为"傀儡戏"外,"木偶戏"一词几乎已经成为"傀儡戏"的专称了。邓绍基主编的《中国古代戏曲文学辞典》考证,"傀儡戏又称'傀儡子''窟儡子',用木偶模仿人的动作串演故事,今称木偶戏。"④他明确认为"木偶戏"是今天对中国古代傀儡戏的称呼。《中国戏曲曲艺词典》也认为今天木偶戏的古代名称应是"傀儡戏",也称"傀儡子""魁礧子""窟礧子"⑤。那么,"木偶戏"一词究竟是在什么时候开始取代"傀儡戏"这种传统称呼的?可以确定应该是在五四运动以后。五四运动以后,上海文化人率先创演"文明新戏"。20世纪30年代,虞哲光、王士心等人以现代的声、光、布景和新歌剧形式,改革传统傀儡戏,之后上海的进步文人创办上海业余木偶剧社、上海木偶剧团、中

① 唐·林滋:《木人赋》,《闽南唐赋》卷一。转引自叶明生:《福建傀儡戏史论》,第6页。
② 许少峰主编:《近代汉语大词典》(下册),北京:中华书局2008年版,第1390页。
③ 宋·黄庭坚:《涪翁杂说》。转引自傅起凤:《傀儡艺术》,第12页。
④ 邓绍基主编:《中国古代戏曲文学辞典》,北京:人民文学出版社2004年版,第367页。
⑤ 中国戏剧家协会上海分会、上海艺术研究所主编:《中国戏曲曲艺词典》,上海:上海辞书出版社1981年版,第8页。

第三章 泉州木偶戏遗产主体的原生认同

国木偶剧社等剧团组织。① 这是迄今较早的以"木偶戏"称谓"傀儡戏"的记述。由此也可以看出,"木偶戏",实际上指的是一种以源自于西方的"文明新戏"来改革传统的现代新戏剧形式。它虽然在形式上与中国传统的"傀儡戏"一样,都是以偶人作戏,但在本质上,它却与传统的"傀儡戏"大不相同。"木偶戏"代表的是现代,它是一种现代性的产物。

从泉州档案馆现存的地方文本可以看到,"木偶戏"的名称是直到新中国成立以后才出现在正式文本中的。现有地方文本出现"木偶戏"的名称表述始见于1952年晋江专区组织的艺人训练班资料,在艺人分类中使用了"木偶戏"。其后相继成立的泉州木偶实验剧团、泉州木偶艺术剧团和晋江安海木偶艺术工作组也都使用了"木偶"而不是传统的"傀儡""线戏"或"加(嘉)礼"作为其命名表述。

但是,当时的一些资料显示,"傀儡戏"或"线戏""提线傀儡戏"的名称仍然是那时官方重要的名称表述形式。1952年《晋江专区文化工作情况报告》就是以"傀儡戏"或"线戏"作为当时的剧种分类记录的。"晋江专区自东汉楼船将军平东越王后即有移民,晋代已设郡,经唐、宋、明、清,保留剧种至为丰富,为大梨园(俗称老戏,分上路下南两种,上路属宫廷正统的,下南是结合民间的)、小梨园(即七子班)、九角班(俗称高甲班,七子班加二角,演武戏)、傀儡戏(即线戏)、掌中班(俗称布袋戏)、和尚戏(又名小开元)和道士戏(即师公戏)。"②1952年底进行的晋江专区剧团调查也显示泉州木偶实验剧团虽然名称上使用了木偶,但在演出剧种登记时仍旧保留"傀儡戏"或"提线傀儡戏"的表述。③ 而到了1953年和1954年,所有晋江专区的正式官方文本所使用的剧种分类已经很少出现"傀儡戏",1955年以后则完全使用"木偶戏"作为其剧种分类了。但是,"傀儡戏"的名称在诸如媒体

① 傅起凤:《傀儡艺术》,第39—40页。
② 晋江专署文教科:《晋江专区文化工作情况报告》,1952年8月20日,泉州市档案馆藏卷宗116—1—36。
③ 晋江专署文教科:《晋江专区职业剧团概况调查》,1953年4月11日,泉州市档案馆藏卷宗116—2—118。

报道、学术研究等非官方文本中仍然时有出现。

 1960年以后,"木偶戏"的内涵与外延又发生了一次大的变化。1960年,泉州木偶实验剧团与泉州布袋戏剧团合并成立了"泉州木偶剧院"。在此之前,在泉州地方官方话语体系中,虽然存在个别资料把"木偶戏"或"傀儡戏"当作包含两个部分的分类名称①,但在大多数文本中,"傀儡戏"专指加礼戏,"木偶戏"基本上就等同于"傀儡戏"(即加礼戏),布袋戏剧团则明确以"布袋戏"或"掌中班"为其剧种分类。60年代之后,"木偶戏"与"掌中班"这样的剧种区分开始日益消失,"傀儡戏"的外延逐渐延伸,"泉州木偶戏"或"傀儡戏"的概念正式包含了表面相关的两个部分:泉州提线木偶戏与泉州布袋戏。一些原本的"布袋戏"剧团或"掌中"班陆续改名为"掌中木偶"剧团,"布袋戏"的名称表述从此也逐渐退出官方正式文本。特别是重新成立的泉州和晋江木偶剧团虽然在经历提线木偶与掌中木偶之间内部竞争后,各自确立了不同的剧种取向,却在名称上走向了统一,不再区分提线木偶与掌中木偶,而直接以"木偶"作为剧团的命名。

 与文本记忆所呈现的情况完全不同的是,我在泉州地区田野调查的过程中发现,所谓"傀儡戏"或"提线木偶戏"的说法,并不为多数当地人所认知。个别受访的村民能够了解提线木偶戏就是"木头戏"。泉州提线木偶戏仅存的传统名家陈清波老师傅告诉我,"线戏"才是提线木偶传统的正式命名,在谢天仪式等正式场合中,写入谢天礼单的必须以"线戏"为名。而实际上,民间普遍把泉州提线木偶戏叫作"加礼"或"四美班",只有木偶演师和一些年长的主持各种民间仪式的老人了解"线戏""傀儡戏"就是"加礼"。他们把木偶演师称为"搬加礼的师傅",把上一辈的加礼名演师尊称为"波司(师)""岸师(司)""彩司(师)"等。他们解释,所谓"加礼"就是加一层礼,只有请"加礼"才

 ① 泉州市人民文化馆编写于1952—1953年间的《泉州的木偶戏》一文,曾指出"泉州的木偶戏有两种:即傀儡戏、掌中剧";1956年泉州木偶实验剧团资料室编写的《闽南傀儡戏介绍》一文也说"闽南木偶戏,有提线与手弄两种。手弄的叫布袋戏,也叫指花戏,是由提线戏改变的。提线的叫作'傀儡戏',又名'线戏''四美班',是闽南地方戏曲中主要的剧种之一。"

第三章 泉州木偶戏遗产主体的原生认同

算行大礼。特别是在谢天仪式中,是一定需要请"加礼"的,因此,也有人说它叫"天公戏"。至于"四美班"的说法,主要由于加礼戏演出时前台一般包括了生、旦、北、杂四个行当的演员。此外,因为过去提线木偶戏在泉州地区演《目连救母》特别出名,泉州打城戏等其他剧种的目连戏都采用傀儡调音乐和剧本,所以也有老人把加礼戏叫"目连戏"。1952年《闽南戏曲调查资料》记录的当时老艺人口述史材料载有,"据传说,八姓入闽,傀儡始由中原传入惠安,先有'加礼',后有'目连'。"①

有趣的是,考及"加礼"表述的由来,在文本记忆中,"加礼"往往被写作"嘉礼",目前各种有关泉州提线木偶戏的研究普遍把闽南称呼提线木偶戏的"加礼"视同于古代五礼之一的"嘉礼"。② 而泉州方言学者王建设、张甘荔认为,"嘉礼"的说法纯属附会,史籍上从无以"嘉礼"称木偶的说法,木偶俗称的本字当为"傀儡",是"傀儡"误读而称之为"嘉礼",他们主张应书写为"嘉儡"。③

但是,在我的田野调查中,不少受访村民认为"傀儡"与"加礼"闽南话读音完全不同,闽南话中木偶戏的普通话译音应是"加礼",而不是"傀儡"。有受访的民间加礼师傅告诉我,前辈老师傅传说,泉州"加礼"戏之所以称"加礼",是因为汉代陈平造偶人退匈奴兵,皇帝认为这些木偶立了大功,就把它们藏到府库,以后每逢大礼就拿出来供奉,所以说,大礼演木偶戏是加一层礼。1952年《闽南戏曲调查资料》记录的老艺人口述史材料也说,"相传刘邦以傀儡御敌有功,收藏御库。至文帝时,太后病,乃表演傀儡,所谓加礼谢天。闽南福(呼)傀儡为嘉礼出于此典故。"④ 大概成文于1952年或1953年的《泉州的木偶戏》一文也记述,"汉刘宏(即文帝)因太后病,祈天酬愿,纳群臣计,将御库木偶搬出做为戏具。编写剧本演敬玉皇,作为大礼。后由刘宏通

① 《闽南戏曲调查资料》,1952年,泉州市档案馆藏卷宗116—1—36。
② 可参见黄少龙:《泉州傀儡戏概述》,第15页。
③ 王建设、张甘荔:《泉州方言与文化》(上),厦门:鹭江出版社1994年版,第150页。
④ 《闽南戏曲调查资料》,1952年,泉州市档案馆藏卷宗116—1—36。

令全国,欲敬奉玉皇,必须演唱傀儡戏。泉州一带民俗敬天公,定要演傀儡戏。因此叫傀儡戏为加礼。加礼两字是傀儡的谐音,或即叫加礼,尚难决定。"①

也有民间加礼师傅认为提线木偶线称"加礼戏"也与它是百戏之首有关。不仅因为汉代陈平用木偶退荒兵有功,更因为木偶戏是戏神相公爷的第一子弟,由戏神相公爷亲创并亲自用木偶穿线表演。因此,敬神,唯请木偶戏才称得上大礼,"加礼"就是大礼的意思。并且,泉州民间还流传着一种"前棚加礼后棚戏"的说法。许多受访者表示,"前棚加礼后棚戏"指的是在宫庙前演加礼戏,在宫庙后演人戏,因为加礼戏最大,所以它必须放在宫庙前演。这是老一辈在宫庙仪式中流传下来的规制。陈清波老师傅则解释说,"前棚傀儡后棚戏并不是指宫庙前后演出的差别,其实它是指大礼,就是说,我敬的这个戏一定是先演木偶戏再演其他戏,这个才是请戏的最大礼。"不论怎样,可以说,在许多重大的民间仪式中,加礼戏是仪式过程不可或缺的一部分。

而对于现在"木偶戏"概念中的"掌中木偶戏",黄少龙老师在《泉州傀儡艺术概述》一书中就清楚地指出,"泉南颇为盛行的布袋戏,也即掌中傀儡,虽然广纳'傀儡调'和南管部分曲调为唱腔,但在旧时泉州一带,从来不以'傀儡'名之。为区别于同是傀儡之属的'四美班',故称布袋戏为'掌中班'。"②掌中木偶在泉州地方一般被称作"布袋戏"或"指花戏""掌中剧"。

二、遗产命名过程的记忆与遗忘

霍华德曾说,遗产不是一个稳定的现象,任何事物被认定为遗产,它就进入了一个迅速变化的过程。因此,在这个意义上,遗产更多地应被视为一个过程而不是一个产品。他把遗产过程概括为"形成——发明——命名——保护——更新/重演——解释/商品化——过时/消

① 泉州市人民文化馆:《泉州的木偶戏》,泉州市鲤城区档案馆藏卷宗39—1—24。
② 黄少龙:《泉州傀儡戏概述》,第15页。

第三章 泉州木偶戏遗产主体的原生认同

失/破坏"的复杂过程。① 当我们借用这个遗产过程的概念来解释泉州提线木偶戏名称表述的变化过程时,实际上它映照出来的是泉州提线木偶戏作为民族文化遗产,在进入遗产保护的过程中所呈现出来的一系列选择与确认的过程。而伴随着这一过程的,是一连串的记忆与遗忘的行动。

如上所述,在泉州的地方性知识中,泉州提线木偶戏首先是"加礼"戏。"加礼"作为一种象征,它的意义是由泉州地方性神祇崇拜文化所解释的,由泉州民间仪式过程所塑造的。在泉州地方文化传统中,"加礼"深深地嵌入在各种民间仪式的语境中,各种人生礼仪、节日庆典、宫庙祭祀、驱邪除煞等重大仪式事件构成了"加礼"表演的主要场合。特别是在诸如建祠堂、翻建祖厝、宫庙落成以及逢五逢十或轮值周年大庆的时候,"加礼"是仪式过程中不可或缺的一个环节。它的起始与中歇需要与整个仪式进程严格配合,甚至于它本身的表演也具有一套完整的神圣仪式。至今为止,这些民间仪式场合仍是泉州民间木偶剧团主要的表演舞台。不仅如此,泉州传统的四大庙——天公观、东岳庙、大城隍庙和关帝庙,还发展出以科仪表演为主的"加礼"宫庙班形式,他们与道士、扎纸艺人(糊各种纸艺以用于丧葬等仪式)、布袋戏班等以合股份子形式构成了四大庙科仪体系,并由此形成了一种特殊的聚落生态。不少民间木偶师傅在家族传统上也与道士、香花和尚等有着千丝万缕的联系。

其次一个深植于泉州地方性知识的提线木偶戏命名是"目连"戏。许多老一辈的报告人谈到泉州加礼戏大多会提到"目连"。新中国成立前,泉州的中元节是地方上的一个盛大节日,农历七月是泉州传统上戏剧演出的"旺月",加礼戏演"目连救母"则是中元节普度仪式中的重要内容。据说《目连救母》剧目是加礼戏的集大成者,俗话说"上得了目连棚,称得上是加礼师"。一般只有能演《目连救母》的加礼师傅才被认可为大班师傅,只有能演目连戏的加礼班才被认可为加礼大班。究其原因,一来因为《目连救母》属于连台本戏,泉州加礼戏艺人

① P. Howard, ed., *Heritage: Management, Interpretation, Identity*, pp.186-187.

称之为"大簿",规模宏大,每天演四节,可以连续演出七天七夜,而且出场的人物形象达83个,远远超过一般戏簿"三十六尊傀儡样样全"的演出形式,对演师的体力和塑造生动各异的人物形象的功力要求极高;二来泉州加礼戏《目连救母》一向被加礼艺人视为文字功力较深、文学性较强的一本大簿,其中所涉的人与事,遍及三教九流,引用的典故颇多,接触的知识面很广,只有具有丰富社会阅历和人生经验的加礼师傅才能演好目连戏①;三来因为《目连救母》不同于一般落笼簿②采取的"四美班"演出规制,它在传统四大行当之外增加了一个副旦的角色,即所谓"五名家"的演出规制。然而,目连戏的演出时间除观音寿诞和做功德外,最主要的是中元节。新中国成立前泉州的中元节,因为各村各里都要请加礼戏,每个加礼戏班的演出都非常频密。而加礼戏班本身采取"高功"领衔的演师应聘制③,演师和班主之间只是雇佣关系,演师常常在不同演出时段同时周旋于多个戏班。结果造成在中元节时,各个加礼班都常常可能出现演师短缺的困难,上场演师必须同时出演多个角色。因此,中元节《目连救母》的演出变成了对场上加礼演师的唱功、道白和过角功夫以及对加礼戏班的整体实力的全面检验,所谓"刀刀见真功夫",其演出精彩程度不难想象。也正因为如此,许多老一辈的报告人对加礼班演"目连"戏印象极为深刻,那些老一辈的加礼艺人对《目连救母》演出念念不忘,甚至对《目连救母》即将失传心存遗憾。泉州木偶剧团创团加礼名家杨度在临死前最终组织重排了《目连救母》,使这一剧目得以流传下来。可见,"目连救母"

① 沈继生:《"目连傀儡"中的目连戏》,陈瑞统编:《泉州木偶艺术》,厦门:鹭江出版社1986年版,第144—156页。

② 加礼戏传统剧本俗称"加礼簿",包括"落笼簿""笼外簿"和"散簿"三种。"落笼簿"是加礼戏"四美班"时代经常演出的一批古老的传统剧目,共有四十二本,计四百余出,是放入加礼戏笼由雇戏主人任意选择的剧目;"笼外簿"指的是包括《李世民游地府》《三藏取经》在内的大型连台本戏《目连救母》,以及清末民初分别在落笼簿《岳侯征金》和《抢卢俊义》基础上增编的大型连台本戏《说岳》和《水浒》,按照惯例,主人若要搬演"笼外簿"戏文,一般需预先约定;"散簿"指的是一些全本已经失传或散佚而仅存部分戏出的剧目,如《皇都市》《逼父归家》等。

③ 黄少龙:《泉州傀儡艺术概述》,第159页。

第三章 泉州木偶戏遗产主体的原生认同

对泉州加礼戏影响之深。1952年官方的闽南戏曲调查也指出,目连(救母)是当时泉州傀儡戏在群众中影响最大的戏剧之一。

泉州加礼师傅高超的表演技巧,使加礼戏在仪式过程中的表演相当具有可观赏性,具备了显著的戏曲艺术特征。恰恰因此,"提傀儡以娱宾"成为泉州加礼戏另一个重要的功能。"傀儡戏"作为一种表演性的戏曲艺术,成为加礼戏另一层次的意义解释。不同于"加礼""目连"所呈现出来"敬神"的意义,"傀儡"的意义则在于"娱人"。当"加礼"被化约为"傀儡"时,它作为神圣象征符号的意义被隐晦了,凸显的则是它被人所控制、为人所利用的价值与意义。在这个意义上,"傀儡"作为人的化身,被赋予了人的价值与情感。因而人偶合一、惟妙惟肖成了傀儡艺术的最高境界。

从上述分析可知,泉州提线木偶戏所包含的"加礼""目连"的遗产记忆,在它被命名为"木偶戏"后就被有意无意地遗忘了,唯独记住的是它作为"傀儡"戏的遗产记忆。当"傀儡戏"被建构成泉州提线木偶戏唯一的遗产记忆时,它就顺理成章地被命名为一种"戏曲表演艺术",而不再是"仪式"。作为一种戏曲表演艺术或戏曲剧种形式,它的遗产分类很自然地就被定义为剧种史、科仪表演(专指提线木偶戏"大出苏"剧目表演)、剧目、音乐唱腔、造型工艺、表演线规、舞台美术等等。① 而与仪式相关的神话传说、宗教信仰、仪式结构,这一整套泉州提线木偶戏文化遗产赖以解释其意义的观念系统却只能留在草根阶层的记忆中了。

而对于掌中班来说,在口传记忆中,它与加礼戏有着根本的不同。据传掌中班乃跛脚道人所创,因其把偶头装在布袋里,拿到街头以说书形式来说唱,所以被称为布袋戏。② 也有民间传说布袋戏是明朝泉州落第秀才梁炳鳞所创,他屡试不中,与朋友游九鲤仙公山,梦见仙公在其手中写"功名在掌上"。以为今科必中,于是再次欣然赴考,结果

① 参见泉州市文化局:《泉州提线木偶戏非物质文化遗产申报文本》,泉州市文化局提供,2005年。

② 《闽南戏曲调查资料》,1952年,泉州市档案馆藏卷宗116—1—36。

仍旧落第,最后流落街头说书。因羞于见人,以布帘遮脸,自称是"隔帘表古"。他受提线木偶表演启发,自创木偶托于掌中,边说边表演,自此闽南有了以手掌操作的偶人戏。可见,掌中戏在泉州被认为是落魄书生或道士流落街头、卖艺为生的一种手段。不同于加礼戏具有神圣仪式的性质,掌中班从一开始就完全是一种以"娱人"为目的的戏曲形式。许多老一辈的报告人对布袋戏和加礼戏的区分是泾渭分明的:加礼是沟通人神的、是仪式的必需品;布袋不是仪式必需的,它是无力支付人戏表演家户请戏的代用品,主要功能是热闹或者说渲染庆典氛围。

由此可见,"泉州傀儡戏是一种戏曲表演艺术""泉州加礼戏与布袋戏都是木偶戏"的遗产记忆,其真实性似乎值得进一步探讨。然而,对于遗产保护来说,这个记忆是否真实并不重要。重要的是,我们应该问,这个记忆对谁以及为什么对他们来说,是重要的和有意义的?另一方面,这个记忆与遗忘的过程是如何发生的,它对泉州提线木偶戏的遗产保护产生了什么样的影响?

三、重构的记忆与发明的传统

事实上,泉州提线木偶戏是一种"戏曲表演艺术",而不是一种"仪式"或"象征",这种遗产记忆出现的时间并不长。可以说,它是伴随着泉州加礼戏被命名为"木偶戏"的过程而被重新建构出来的一种遗产记忆。

如上所述,泉州加礼戏被命名为"木偶戏""提线木偶戏",其实是解放以后才出现的。众所周知,新中国成立后,我国的经济、社会与意识形态发生了巨大的变迁。长期战乱的摧残,使国民经济百废待兴,"经济生产"被上升为中心任务而置于首要的位置,传统的社区节庆周期被彻底打破了。"无神论"成为意识形态,进而排斥了各种地方神祇的崇拜,建立在地方神祇崇拜和节庆周期基础上的民间仪式活动被定义为"封建迷信"。对于长期浸淫于各种民俗活动的传统戏曲艺术,新中国文艺工作的指导方针延续了1942年毛泽东《在延安文艺工作者

第三章 泉州木偶戏遗产主体的原生认同

座谈会上的讲话》精神,强调文艺应该为政治服务,为人民大众服务;应该继承过去时代遗留下来的丰富的文学艺术遗产,把它们改造成为革命的、为人民服务的东西。1951年5月,中央政务院发布《关于戏曲改革的工作指示》明确指出,"人民戏曲是以民主精神与爱国精神教育广大人民的重要武器。我国戏曲遗产极为丰富,和人民有密切的联系,继承这种遗产,加以发扬光大,是十分必要的。但这种遗产中许多部分曾被封建统治者用作麻醉、毒害人民的工具,因此必须分别好坏加以取舍,并在新的基础上加以改造、发展,才能符合国家与人民的利益。"①1952年《福建省戏改工作指示》同样强调,"本省戏曲资源相当丰富,……,均具有浓厚的地方特色,与人民精神生活密切联系,继承这种遗产,加以发扬光大是十分必要的。"②这些官方文本说明,新中国成立以后,诸如加礼戏之类的地方戏曲第一次被国家明确定义为遗产,国家开始认识到自己在戏曲艺术遗产传承上的责任。此外,戏曲被视为教育群众的武器,明确了"人"即广大工农群众是戏曲艺术服务的中心。

现存的地方文献资料表明,在1952年泉州木偶剧团成立之前,晋江专区的戏曲改革工作主要包括四项:一是进行闽南戏曲调查;二是组织旧艺人参加艺人训练班;三是组织成立国营剧团;四是组织戏曲会演。

从泉州档案馆保存的1952年初完成的《闽南戏曲调查资料》来看,当时对傀儡戏的调查主要集中在傀儡戏的历史沿革、曾受其他剧种的影响、对群众发生的影响、传承制度、制作、设线、抽法、服装、雕塑(粉饰)、面谱、头饰、动作、节目、乐器、配置、曲调分数、唱型唱例等十七个方面。傀儡戏作为加礼所涉及的神话传说、宗教信仰和仪式程序已经不见诸调查文本;其传统的四十二本落笼簿只是在"历史沿革"中

① 周恩来:《中央人民政府政务院关于戏曲改革工作的指示》,《山西政报》1951年第6期,第69—70页。

② 福建省文化局:《福建省戏改工作指示》,1952年,福建省档案馆藏卷宗154—1—18。

一笔带过,并强调"由于保守思想,后失传,不能重演"。① 实际上,此次调查的"节目"一节资料显示,四十二本落笼簿在调查当时仍然是流行的剧目。而且,据黄少龙老师研究,四十二本落笼簿直到泉州木偶剧团建团后还完整地保存了大量古旧传统抄本,有的甚至还有不同年代、不同班社的多种抄本遗存。另一方面,在这个调查中,近代傀儡艺人创作的新编剧目却得以详细罗列。"六十年来,由林承司、杨秀眉(绅士)首先编水浒传、说岳,继之有陈德司编临水平妖、吕越交兵……"②而对于影响深远的《目连救母》剧目,调查虽然确认了傀儡戏《目连救母》剧目"在旧社会影响很大,如敬天谢神、请醮佛事",但是它"运用如目连母瞒天咒誓……死后受十八层地狱苦,是宣扬恐怖迷信、封建奴隶道德。"③这个官方的调查文本多少透露出当时社会占据主流的价值——破除封建迷信,鼓励推陈出新。作为一种历史记忆,它也清楚地表明,傀儡戏的价值在于它以"偶"妆"戏",并为"人"所喜爱。显而易见,这种对"偶"或"戏"的强调本身就是一种命名,"傀儡戏"或"偶戏"的记忆从此开始突显出来。可以说,这个闽南戏曲调查并不是一种标准的遗产保护行为,其目的只是以一定的形式来选择与确认"遗产"。但是,这个遗产过程附加的"发明的编纂物"(compilation of an inventory)④却因为它部分保存了口传记忆,而成为泉州提线木偶戏遗产记忆的一部分。

与此同时,晋江专区召集流散在民间的戏班艺人参加艺人学习班和戏曲研究班,筹备成立剧团及戏曲会演。随后,参加晋江专区艺人学习班的三位加礼班主谢祯祥、陈清波、徐元亨邀集泉州大班加礼师傅连焕彩、王金坡、郭玉秀、郭桂林、吴孙滚、张启明、庄国恩、陈荣耀、陈天恩、张炳钦、黄和示、洪清帘、蔡金闽和黄景春共18人组成了"泉

① 《闽南戏曲调查资料》,1952年,泉州市档案馆藏卷宗116—1—36。

② 同上。

③ 福建省文化局:《福建省戏改工作指示》,1952年,福建省档案馆藏卷宗154—1—18。

④ P. Howard, ed., *Heritage: Management, Interpretation, Identity*, p.197.

州木偶工作组"①,着手整理修改剧目,筹备戏曲会演。1952年9月,晋江专区举行了第一届戏曲会演。10月,正式成立泉州木偶实验剧团,并以《除五毒》等剧参加福建省第一届地方戏曲观摩大会。② 尽管今天没有人会把20世纪50年代初戏改过程中所留下的这些计划、总结、记录形式本身视为泉州木偶戏遗产的一部分,然而,当年的这些工作文本却提供了一种特别的分类。

一方面,它们树立了一种新的、正统性的价值标准来重新选择和确认傀儡戏演出剧目、演出形式与演出结构。现存的1952年福建省文化局来泉州开办的戏曲研究班计划表明,当时戏曲训练班的主要内容除了政治思想教育,另一个重点是选择各戏种,研究其特点,明确发展方向,考察节目内容的政治价值、文艺思想路线、角色特点、演员艺术水平。③ 而戏曲会演的功能多少也能从现存的晋江专区第二届戏曲会演总结中看出来。特别是通过戏曲会演,确定了演出节目小型化、演出形式突出思想性与艺术性的原则,并对剧本形成了一种新的、细致化的分类,比如"内容健康的""稍加整理的""一般好的""不能用的"等等。凡是与这套标准不符的表演从此被建构为非正统的、不入

① 1951年12月,泉州市加礼演师谢祯祥、陈清波、徐元亨三人邀集泉州城区原德成班、和平班、时新班和华洲徐家班的加礼艺人一起组成"泉州木偶工作组";1952年10月,吕赞成、张秀寅与潘寿山等人加入,在此基础上成立泉州市木偶实验剧团,由吕赞成任团长。1952年,晋江县文化馆召集晋江安海龙山寺颜家班颜昌华、颜昌琼、颜成祖、岸师等部分加礼艺人成立晋江安海木偶工作组;之后,他们联合南安官桥陈家班陈来饮、陈来塔兄弟以及部分泉州城区加礼艺人庄国恩、陈天送、陈天保、张克江等十多人成立晋江县木偶实验剧团,陈来饮任团长,陈天送、庄国恩任副团长。1952年12月,部分未赴京沪演出的原泉州木偶实验剧团艺人邀集黄奕缺、余炳煌、魏启瑞等泉州、南安一带年轻加礼艺人另组"泉州市木偶艺术剧团",陈清波任团长。1956年,泉州木偶艺术剧团重新并入泉州木偶实验剧团,张秀寅任团长,吕赞成任副团长。参见陈清波访谈口述资料以及泉州市文化局编:《泉州非物质文化遗产保护60年》,北京:华艺出版社2009年版。

② 泉州市文化局编:《泉州非物质文化遗产保护60年》,北京:华艺出版社2009年版,第3—7页。

③ 参见晋江专署文教科:《福建省第一期戏曲研究班教育计划》,《龙溪、厦门、晋江专区戏曲艺人训练班工作计划草案》,1952年,泉州市档案馆藏卷宗116—2—58。

流的。①

另一方面,它们第一次把泉州地方的傀儡戏放在福建乃至中国、世界的框架内,去确认它的类别及意义。我曾与当年参与泉州木偶剧团建团的老艺人陈清波师傅讨论,为什么当时建团时采用的命名是"木偶",而不是当地流行的指称"加礼"或"傀儡"。老师傅回答说,因为要对外交流。可见,不仅教育群众、服务人民是当时国家介入戏曲遗产保护的一个动机,对外交流也是促成国家介入当时戏曲遗产保护的一个重要因素。这个"外"的含义,包含了泉州以外的整个福建省、整个中国甚至整个世界。在这个意义上,泉州傀儡戏不再只是泉州傀儡艺人的遗产、泉州人的遗产,它也被建构为福建人的遗产、中国这个民族国家的遗产。从泉州木偶剧团建团伊始,它就开始代表泉州参加福建省的文化交流活动,代表福建参加全国的文化交流活动,代表国家参加世界的各种文化交流活动。频繁的对外文化交流与对话,构成了泉州提线木偶戏遗产延续的一个重要内容。

实际上,从中国国家现代化的脉络来看,20世纪50年代戏改中传统的傀儡戏被命名为木偶戏并不完全是当时社会政治制度变革的产物,而是中国百年来追求现代化的自然结果。如前所述,"木偶戏"这个名称的产生是在五四运动以后。它代表着"文明新戏"与传统傀儡戏之间的分别,具有鲜明的"现代性"特征。1942年,虞哲光在上海创立的新型木偶戏就利用了现代化的舞台设备,充分发挥声、光、电等技术优势,用新歌剧的形式来表演儿童教育故事。1944年,温涛在第一届西南戏剧展览会上演出了新型木偶戏。1957年,虞哲光在其《木偶戏艺术》一书中提到,当时的新型木偶戏很少继承我国原有的民间木偶戏技术的遗产,动作缺乏性格上的刻画,所有的服饰、造型、剧情都是外国形式,等于用木偶来搬演话剧。②

可见,这种新型木偶戏代表的是西方的一种现代性文化。在这种

① 晋江专署文教科:《一九五四年晋江专区第二届地方戏曲观摩会演工作总结》,1954年3月11日,泉州市档案馆藏卷宗116—2—215。

② 虞哲光:《木偶戏艺术》,上海:上海文艺出版社1957年版,第10页。

第三章　泉州木偶戏遗产主体的原生认同

西方现代木偶戏的概念中,木偶戏无非是对一般戏剧表演的一种模仿,木偶演员是地位低下的流浪汉。19世纪以后,西方木偶戏逐渐从为成人表演转变成为孩子们表演的戏剧,后来的社会主义国家捷克斯洛伐克成为西方木偶戏的中心。不仅成立了企业性质的专业社团,建立了专门的杂志和研究团体,1929年还在布拉格成立了国际木偶戏联合会。1944年捷克解放后木偶戏迅速发展,到1947年,捷克斯洛伐克已经建立了一千二百多个木偶戏演出团体,修建了现代化的木偶剧院,还拍摄了木偶戏电影,成为当时东欧国家木偶戏表演的典范。① 20世纪20年代至30年代,苏联的木偶戏也有了很大的发展,并成立了国家木偶剧院。②

　　20世纪50年代的中国木偶戏戏曲改革具有明显的西方现代木偶戏观念的痕迹。无论是剧目改革的方向、表演的方式,还是剧团组织形式、剧种演出对象的定位上,都深刻地体现了西方现代木偶戏的观念。从木偶戏改革重要人物虞哲光的著作可以看出,当时民间木偶戏被认知为遗产的就是"技术遗产",福建闽南的提线木偶戏和布袋戏之所以能够在遍布中国的木偶戏地方声腔表演中脱颖而出,很大程度上得益于它们相比于北方木偶戏,在制作和表演技术上的精巧、细腻与成熟。③ 从20世纪50年代的泉州木偶实验剧团档案资料可以看出,当时剧种发展的主要方向就是捷克、苏联所代表的以儿童为主要观众对象,以神话剧、童话剧和讽刺剧为主要题材,结合现代化的舞台布景和音乐美术的西方现代木偶戏。50年代的中国木偶戏戏曲改革是在当时的国际木偶戏运动,特别是当时东欧及苏联等社会主义国家的木偶戏运动的语境中展开的。早在泉州建立木偶剧团之前,文化部对外联络事务局就转发日本木偶剧团来信索要各地木偶戏脚本及有关木

① [捷克]杨·马列克:《捷克斯洛伐克木偶戏》(杜友良、刘幼兰译),北京:艺术出版社1955年版。
② [苏]谢·奥布拉兹卓夫等:《苏联木偶戏》(李士钊、吴君燮译),上海:上海人民美术出版社1957年版。
③ 虞哲光:《木偶戏艺术》,第10页。

偶戏运动的资料。① 1952年以后,苏联和捷克的木偶剧团曾多次访问中国,并指导中国各地的木偶剧团的观摩会演。1960年,泉州提线木偶戏、掌中木偶戏的名家演师共同组团,第一次代表中国木偶艺术参加在罗马尼亚举行的第二届国际木偶节文化交流活动。此外,20世纪50年代还出版了好几部著作专门介绍西方现代木偶戏,并开始以儿童为对象来普及木偶戏表演技术。②

现代"木偶戏"作为当时国际流行文化的代表,象征着"先进"的西方社会相对于"落后"的东方新兴民族国家的现代化文明,成了中国这样第三世界新兴民族国家追求的现代性的典范。与此同时,它在西方封锁新中国的历史政治情境中,恰好成了一个可以展示中国民族国家形象的象征。在某种意义上,木偶戏代表的对外交流在当时成为建构民族国家合法性的一个来源。因此,"木偶戏"理所当然地替代了其他的命名,成为最合适的遗产命名方式。也正因为这个"木偶戏"命名的非原生性,使它具有了意义上的模糊性,可以跨越提线傀儡戏与布袋戏甚至其他傀儡类型之间的边界,而成为一个新的类型存在。

不过,从根本上说,泉州提线木偶戏遗产记忆的重建并不完全是一个国家自上而下的强制过程,而是一个泉州加礼戏遗产所有者积极参与的发明过程。新中国建立以后,面对政治经济权力关系的巨大转变,以往依附于宫庙仪式和富有家族礼仪活动的地方戏曲完全失去了原有的文化生态,尤其是加礼戏因其过去与宗教仪式极其密切的联系,而罩上了强烈的"封建迷信"色彩。为了在50年代频繁的政治运动中获得群体生存,加礼班主们捐出了自己祖传的加礼行头(道具),邀集名艺人共同组织剧团,积极参与戏曲改革。1952年在晋江专区成

① 晋江专署文教科:《为中央文化部索要木偶戏脚本及木偶运动材料》,1952年6月23日,泉州市档案馆藏卷宗116—1—38。

② 除上述杨·马列克、谢·奥布拉兹卓夫等关于捷克斯洛伐克、苏联木偶戏的专著外,1961年,中国戏剧出版社还翻译出版了阿·费道托夫的《木偶戏技术》,系统介绍了苏联演戏木偶的类别、木偶表演法以及舞台构造的原理和特征。1959年,福建人民出版社出版了王永钦编写的《幼儿园木偶戏剧本》,详细介绍了从剧本设计到表演、制作等幼儿园木偶教育的方法,其中的木偶戏理念基本上是西方现代木偶戏的表演理念。

第三章 泉州木偶戏遗产主体的原生认同

立的三个提线木偶剧团几乎汇聚了今泉州地区所有颇具声望的大班加礼师傅。他们积极地投入传统剧目的整理、修改与新编剧本的创作,群策群力地创新木偶制作、舞台形式与表演形制,使泉州提线木偶戏摆脱了"加礼戏"原有的表演程式,更加适应当下的社会文化语境。简言之,泉州木偶戏遗产记忆的发明,也是泉州加礼戏的遗产所有者主动采取的一个重大政治行动,他们透过选择自己的历史记忆,遗忘不利于他们事业的历史记忆,来因应新的权力关系的挑战,以谋求在体制内维持其遗产的延续与发展。

正如卡特尔和克利莫所言,遗忘本身就是一个重大的政治行动,它以一种历史的再写作形式,来支持现存的或新的权力关系。① 泉州提线木偶戏遗产的命名过程本质上是加礼戏遗产所有者与国家"共谋"的记忆与遗忘过程。透过这样的选择性记忆与遗忘的行动,他们共同发明了泉州提线木偶戏的遗产历史,并在某种程度上创造了一种新的国家遗产。

第二节 遗产"记忆社区"的解体与重构

所谓记忆社区②(memory community),就是一种具有共享历史记忆的共同体。联系"记忆社区"的根基性纽带是社区共同体共享的历史记忆,这种记忆可以加强社区成员之间的情感关系,反过来,它又在成员一起持续互动交流的过程中被重新激发、想象和重演,过去的意象得以反复地重构,社区认同感得以凝聚与维持。正如刘易斯·科瑟所说,"每一个集体记忆,都需要得到具有一定时空边界的群体的支

① M. G. Cattell and J. J. Climo, "Introduction: Meaning in Social Memory and History: Anthropology Perspective", in M. G. Cattell and J. J. Climo, eds., *Social Memory and History: Anthropological Perspectives*, (Walnut Creek & Oxford: Altamira Press, 2002), p. 28.

② M. G. Cattell & J. J. Climo, "Introduction: Meaning in Social Memory and History: Anthropological Perspectives", p. 5.

持。"① 泉州提线木偶戏的历史记忆,是由什么样的时空边界的记忆社区来支持的?这个记忆社区的边界是如何确定的?历史记忆的表述是如何影响这个记忆社区的凝聚与维持的?本节将通过分析泉州提线木偶戏表演者群体关于内部人群区分的历史记忆,来诠释泉州提线木偶戏遗产所有者的记忆社区与认同,探讨它对泉州提线木偶戏遗产延续的影响。

一、谁是"土班"?

在泉州的民俗活动中,"土班"与"正班",或"草台班"与"专业剧团(班)",是一组常常听到的、用以区分不同表演者群体的概念。那么,谁是"土班"?"土班""草台班"与"正班""专业剧团(班)"这种区分的意义在哪里?

"土班",基本上就是指"草台班"。所谓"草台班"的说法,顾名思义,就是那些在民间草台或土台上演出的戏班,泉州大大小小的庙宇每逢仪式就会请戏,有的庙宇筑有简易戏台,也有的会临时搭台演出。泉州地方上许多人谈到"土班"或"草台班"时,基本上都把它与"专业剧团"相对应,也有人把"专业剧团"称为"正班"或"大班"。一位泉州木偶剧团的老演员解释说,

> "土班",其实就是民间职业剧团,也就是那些散布在民间的木偶艺人个人组成的木偶班。专业剧团叫它们土班,后来这个"土班"不好听,政府改名为职业剧团。我们这样叫它,民间也就跟着这样叫了。一个"正班",一个"土班"。甚至民间艺人当时自己也这么叫,报纸上登新闻,也说民间"土班"演什么戏。既然连报纸上都这么登了,那人家就都这么称呼了。②

① [美]刘易斯·科瑟:《导论》,载[法]莫里斯·哈布瓦赫:《论集体记忆》(毕然、郭金华译),上海:上海人民出版社2002年版,第39页。
② 摘自2009年9月12日泉州木偶剧团退休演员访谈记录。

第三章　泉州木偶戏遗产主体的原生认同

另一些演员也告诉我：

"土班"主要做乡村演出，他们成本低，乡村可以接待。我们现在有品牌，要演就演得好，这个价格也比较高，也没什么乡村请得起……他们说是木偶戏先生，其实也是道士，前面在做法事，到后面脱了道士服，就开始演木偶戏。有的甚至连衣服都没换就演。那个纯粹是仪式的。……很多那也是跟老辈学的，就一二招的，会演一两个片断，长篇故事都不会演。①

《泉州傀儡艺术概述》的作者黄少龙老师则把"正班"定义为泉州傀儡戏"四美班"时期的名班，他认为，"'四美班'的内涵就是'内廉四美'，它是泉州傀儡戏最古老的演出形式，也是傀儡班社的一种组织形式。"②"以前泉州的正班，音乐、技艺、木偶制作工艺都非常突出，很有观赏性。"《福建傀儡戏史论》的作者叶明生老师把泉腔傀儡戏班社分为"文""野"两路。他说：

"文"的一路，是指泉州城内具有科班性、专业性的傀儡戏，他们以"四美班"为标志，是一种以技艺见长，具有严格传承性的非宗教性（仅有一些戏班内部的宗教性仪式）的班社；所谓"野"的一路，是指遍布泉州城乡的非专业性科班和戏班的家族班、宫庙班，其艺人多为半农半艺、半商半艺或半道半艺。家族傀儡班较多的为民家婚丧喜庆之祝福出煞及宫庙之醮事演出，具有较多的民俗性。而宫庙傀儡班艺人多兼道士，属宗教仪式中的附属演傀儡性质。③

可见，叶明生老师界定的"文"路泉腔傀儡戏比较接近于黄少龙老师口中的"正班"，同时，他把"四美班"等同于专业傀儡班社，而其叙述的"野"路泉腔傀儡戏则更类似于"土班"或"草台班"。叶明生援引泉州木偶剧团老艺人黄奕缺老师的访谈特别指出，"土班"的规模比

① 摘自2009年8月18日泉州木偶剧团演员访谈田野日志。
② 黄少龙：《泉州傀儡艺术概述》，第16页。
③ 叶明生：《福建傀儡戏史论》（上），第81页。

"四美班"小,是以往城里人对那种前台二人、后台三人的"农家"傀儡班社的一种说法。① 根据叶明生老师的调查,"土班"实际上包括两种形式,一为"农家班",一为"宫庙班",二者的表演都具有较强的宗教色彩,主要表演的场合都是宫庙祭祀或家庭庆喜的"谢天""除煞"仪式,表演内容单一、简单,目的多为酬神,大多家族传承,并不以表演为主业。

此外,泉州地方一些从事戏曲研究的人士也认为,"土班演出的技艺性比较差,主要还是仪式性的,像人们许愿、还愿,他就演个落笼簿的小片断,艺术上比较差。不过,那个比较接近以前的傀儡戏。"② 当我和他们聊起我所参与的民间剧团的宫庙活动时,他们解释说,"那些都是土班,只会演小木偶,就是比较简单的那种,大概十几分钟唱一段,大戏像目连救母什么的他们都不会演。"③

泉州地方上的官员认为,"民间剧团从技艺上达不到剧团的水平。民间剧团一般都是一家人的,父亲、母亲、儿子、女儿,都是家传的。""民间剧团都是在做嘉礼仪式,像佛生日,其实就是各种迎神赛会。像这些,正规剧团是不会做的。"④

由上可见,"土班"基本上是行政体制内的专业剧团以及行政管理者对体制外的民间艺人组织的一种称呼,新闻媒体与研究者的著述强化了这一表述,并赋予了"土班"以与"正班"结构对立的内涵。如表3-1所示,"土班"与"正班"在本质上的意义差别可以归纳为"野"与"文"或"业余"与"专业"的对立,这种对立被具体阐释为从技艺、艺术、仪式、演出内容、演出形式、活动区域到演员构成、传承方式和演出价格等诸多文化表征上的差异。特别在技艺传统上,"土班"被认为是与传统的泉州加礼戏遗产记忆主要传承方式相悖的一种非主流的传承,因此也造成了"土班"缺乏系统地传承、重构泉州加礼戏遗产记忆

① 叶明生:《福建傀儡戏史论》(上),第81页。
② 摘自2009年6月12日泉州地方戏曲研究社访谈田野日志。
③ 摘自2010年9月6日泉州晋江许塘田野日志。
④ 摘自2009年7月21日泉州文化局田野日志。

的能力,使"土班"只能零星地、表面地、仪式化地解释泉州传统的加礼戏遗产记忆。与此同时,以专业剧团为代表的"正班"被认为与记忆中的"正班"一脉相承,继承了泉州加礼戏传统的精髓。除此之外,泉州加礼戏的主流传统被认为是非宗教性的,并且主要是以技艺表演见长。

表3-1 "土班"与"正班"的文化特征解释比较

定义	土班、野路、业余	正班、文路、专业
所指	草台班、农家班、宫庙班、民间剧团	四美班、专业剧团
技艺性	差	强
艺术性	差	强
仪式性	强	弱
演出内容	简单,只能演小木偶、落笼簿片断	复杂,能演大木偶、整出大戏和目连救母
演出形式	迎神赛会,配合仪式演出,本身也从事法事表演或兼演掌中木偶戏、草台表演	专门从事提线木偶戏表演,大多不通法事,不参与仪式场合演出
活动区域	城外乡间	城内
演员构成	规模小,前台二人、后台三人,亲属组织,傀儡演师兼农、商或道士的职业	规模大,前台四到五人、后台不详,专业组织,聘用专业傀儡演师表演
传承方式	家族内传承	科班传承
演出价格	低	高

二、被创造的"土班"记忆

然而,当我进入"土班",对"土班"的表演生活进行田野观察时,"土班"却成了一个令我迷惑的泉州提线木偶戏遗产记忆中的"异例"。王明珂曾说,"异例经常产生在边缘——地理的边缘、变迁的时代与边缘人群之中,它们是容易被遗忘,或在某种强势意识形态的影

响下被大家忽略。"①如上所述，在专业剧团、行政管理者和研究者的记忆中，"土班"与"正班"最大的差别在于它们能否系统地、完整地传承泉州传统的加礼戏遗产记忆，在于它们在多大程度上继承了"四美班"技艺的传统。技艺与组织形式构成了"土班"与"正班"区分的最重要原则。其中，技艺原则又以艺术性、表演内容、表演方式、传承方式为主要的表现形式。

事实上，那些被归为"土班"的民间剧团并不认同自己与专业剧团之间的区分界限，是在于它们缺乏对"四美班"技艺传统承继的系统性与完整性。这一点甚至也得到泉州木偶剧团退休演员的认同，有一个老演员说，

> 泉州提线木偶戏传统上没有正班、土班之分，只有名班和一般的班的说法。比如龙虎班一班和二班是有名的班，但是，别的地方也有木偶班，只是它们不是名班而已。其实，土班都是有几个骨干分子，他们的爷爷、父亲什么以前都是演这个的，有些名气，之后不能演了，改革开放后可以个人组班，后来他们就组织起来了。②

我在田野中发现，与我最初的印象恰恰相反，"土班"并不缺乏"四美班"技艺传统。比如泉州鲤城区的泉州城区木偶剧团的陈清波和陈清才竟然是泉州解放前加礼名班"德成班"班主、名演师陈德成的儿子。陈清波，在泉州庙会中人称"波司"，9岁开始进入科班习艺，他在1947年父兄相继离世后成为"德成班"班主，一直支撑着"德成班"，使之与"时新""和平"班一起成为直到新中国成立前夕仍在维持的三大名班。泉州市木偶剧团就是在这三大名班和晋江华洲徐家班的基础上创办的。1951年，陈清波与"时新班"班主谢祯祥、晋江华洲徐家班班主徐元亨在参加晋江专区戏改学习班后，一起邀集泉州城内18位名演师成立了"泉州木偶工作组"（泉州木偶剧团的前身），并捐

① 王明珂：《华夏边缘：历史记忆与族群认同》，第225页。
② 2010年4月22日泉州木偶剧团退休演员访谈记录。

第三章 泉州木偶戏遗产主体的原生认同

出了父兄遗留的三套木偶行头作为泉州木偶剧团的创团资产。陈清波在泉州木偶剧团解散后被下放到蔬菜公司工作,直到退休都没能回到后来重建的泉州木偶剧团。1983年,他与弟弟陈清才一起成立泉州城区木偶职业剧团,直到90年代末仍然活跃在泉州城乡庙会。应该说,陈清波是现在泉州提线木偶界硕果仅存的、受过传统"四美班"科班制度系统训练、并经历过"四美班"传统大班表演的老一辈加礼师傅。包括泉州木偶剧团和各个民间剧团的演员都公认,在泉州这块土地上,现在对泉州提线木偶戏传统剧目演出了解最多的人非陈清波莫属。再如南安官桥提线木偶职业剧团创团师傅陈来饮、陈来塔兄弟与晋江阳春提线木偶职业剧团的创团师傅张克江都是原晋江县木偶实验剧团的创团师傅,陈来饮、张克江还先后担任过晋江县木偶实验剧团的团长。这两个民间剧团创办的背景同样也是因20世纪80年代初晋江县木偶剧团解散提线木偶队,流散在民间的老艺人重新组成民间剧团来延续表演生命。这些师傅都是新中国成立前泉州加礼戏表演的大班师傅,在技艺表演上与泉州木偶剧团相去无几。尽管这些师傅现在有的业已作古、有的已经老迈,但是,直到今天这两个民间剧团仍然能相当精致地连续搬演整出的大戏,甚至是大型笼外簿的连台本戏如《说岳》《目连救母》。

而且,这些民间剧团的人员组织形式并不是封闭的"家族班"形式,特别是这些由原来大班师傅创办的民间剧团,家族成员常常只是构成了这类剧团的骨干成员。一般来说,具有较高前台表演技艺的家族成员越多,则这类民间剧团的稳定性愈高,对传统剧目的搬演能力愈强。比如晋江声艺木偶职业剧团的加礼师傅蔡孝排、蔡文梯父子,虽然学过不少的传统剧目,但蔡文梯告诉我,因为家族中他这一辈中只有他一人还在搬加礼,儿女也都不学线功,最多只会后台乐器,所以,他在没有外援的情况下就很难搬演旦角多的戏出。[①] 事实上,在一般的"场户"表演中,这些民间剧团常常会利用父祖辈留下的加礼师傅人际网络,去聘请那些流散在民间的专业演师来充当他们的演出班

① 摘自2010年9月19日泉州晋江梧垵田野日志。

底,比如南安官桥提线木偶剧团、晋江阳春木偶剧团、晋江声艺木偶剧团都曾长期聘请因各种历史原因而离开泉州木偶剧团或退休的专业演员来参与演出,因此,也使他们的表演技艺得以维持在一个较高的水平。

当我就泉州加礼班社传统分类形式访问陈清波老师傅时,他坚持认为"土班"的说法绝不是泉州加礼班社传统的分类方式。他解释道,泉州加礼班社传统的分类只有"大班""中班""小班"或"名班""普通班"的区分,城内与乡间都没有"土班"一说。而且,无论大班、中班、小班还是名班、普通班都是"四美班",也都活跃在民间仪式中,加礼戏本来就是泉州宗教生活的一部分。① 在他看来,"四美班"不是泉州加礼班社的一种分类形式,而是泉州加礼班社一种传统的演出规制。所谓"内帘四美",指的是泉州加礼戏演出一种固定的演出形式,它包括固定的生、旦、北、杂四个行当、固定的三十六尊傀儡形象、固定的"八卦棚"演出形式和固定的包括四十二本"落笼簿"及笼外簿的演出剧目。泉州加礼班社就是在这种演出规制基础上形成自己的基本组织架构的。

并且,班社组织规模传统上也不是决定加礼班社类别的一个原则。因为即便是名班,也可能出现前台两人、后台三人的情况。造成这种状况的原因是,新中国成立前泉州加礼戏的班社制度是契约性的,而不是身份性的。用报告人的话来说,虽然每个班都是相对固定的班底,演师和后台师傅都常常与固定的傀儡班长期合作,这种关系可能持续几十年。② 比如同属当时泉州木偶剧团创团"十八罗汉"的郭玉秀,是当时泉州城内著名的"北"行加礼师傅,他就曾是"德成班"的固定班底。他与"德成班"的合作历经陈清波的父亲陈德成、哥哥陈清彩和陈清波三代班主。然而,这种班底与现代木偶剧团演员的意义完全不同。

新中国成立前的加礼班社组织都是临时性的,加礼师傅在身份上

① 摘自2009年8月6日泉州青龙巷陈清波访谈记录。
② 同上。

第三章 泉州木偶戏遗产主体的原生认同

是自由的。除了那些有能力置办行头的加礼师傅成为加礼班主外,其他一般的加礼师傅与加礼班社之间的关系是建立在表演"场户"①的基础上的。只有在签约的加礼班有场户表演需要时,这些加礼师傅才与加礼班发生契约关系,其余时间加礼师傅则可以自由进退,甚至接受其他班社的聘请。而且,这种契约关系是很松散的,基本上是由惯例来维持的。比如这种契约关系并没有明确的合同时间限制,也不需要履行书面手续。艺人在受雇之初可以从班主那里获得一笔"定金",但这笔"定金"是以预借款项的形式出现的。在合作共事期间,如艺人要退班别就,必须先还清这笔钱,反之,如班主辞退艺人,则这笔款可随之勾销。每年农历的六月初七和十二月初二之前双方的一方若没有作出退班表示,即仍应保留彼此的雇佣关系。即便在"旺月"(农历七月与正月),任何一方都不得有所变动。②

实际上,在新中国成立前,联结加礼班主与演师之间的纽带不是长期的身份契约,而是一种因反复出现的短期合作、不断的互动交流而累积起来的情感性共享记忆。这种记忆起到了持续强化彼此关系的作用。与此同时,由于不同的加礼班都有相对固定的表演空间,这些加礼师傅可能在不同的时间点、与不同的加礼班主、在不同的场户表演中发生合作联系。甚至有些时候,不同的加礼班主也会在一些本班没有场户演出的时间,到其他的加礼戏班去充当临时演师。陈清波称之为"救戏",他解释说,在新中国成立前加礼班有这样的不成文规矩,救戏是加礼师傅必须具备的一种艺德。③ 这些穿梭于不同加礼戏班的加礼师傅就成了联结许多相互竞争的加礼戏班之间关系网络的千丝万缕。同一个加礼师傅可能在与某一班社建立固定契约关系的同时,与不同的加礼戏班保持着长期的合作关系。但是,每到中元节演出旺季,几乎各村各里都请加礼,各个加礼戏班的场户时间常常出

① "场户"是指雇戏主人,也是泉州加礼戏民间演出重要的统计单位。

② 王洪涛:《百年来泉州提线木偶戏班组织的初探》,泉州市鲤城区地方志编纂委员会、政协泉州市鲤城区委员会文史资料组编:《泉州文史资料》第1—10辑汇编,1994年,第456—458页,原载于1962年1月第四辑第73—77页。

③ 摘自2009年8月25日泉州青龙巷陈清波访谈记录。

现冲突,导致不少加礼戏班都出现演师短缺的现象,但是对于加礼戏班来说,有约在先,不得不演。所以,加礼戏班演出时出现台上二人、台下三人的现象在当时是很常见的。加礼师傅非凡的"过角"能力和训练要求也由此应运而生。加上各个加礼戏班长期约定的演师往往都不多,在加礼戏班演出时,常常可能因演师生病、临时有事或暂无替补等原因出现缺员现象。特别是在"旺月"演出中,因演出场户密集,演师由于体力透支生病缺席的情况并不少见。

在老一辈加礼师傅的历史记忆中,加礼戏表演群体内部确实存在区分。这种区分可以分成两种情况:一种是针对加礼师傅个人的技艺训练和表演层次来区分,另一种是针对加礼戏班的构成来区分。前者可以分为科班学徒、中班师傅与大班师傅;后者则分为名班与普通班、科班或者叫大班、中班和小班。

所谓科班,就是由加礼学徒构成的加礼戏班,属于初级的加礼戏班,这类戏班亦称"加礼仔"。据陈清波回忆,加礼科班虽名为教徒授艺,可实际上真正算科班训练阶段的馆内授业只有四个月。四个月后,科班师傅就会利用这些初步掌握基本演出技巧和基本演出剧目的学徒们组班去乡间实地演出了。所以,科班既是启蒙训练的班社,也是一种实际表演的班社。当科班进入五年的实际表演阶段时,它们也被称为"小班"。这些学徒在五年零四个月的科班期满出师后,有些人直接到普通班当演师开始演戏赚钱,他们就是"中班师傅"。普通班的演师大多是"中班师傅",普通班因此也被称为"中班"或"中路班"。另一些学徒在小班毕业后,会继续拜一个在某个行当有成就的名演师为"专业师",专门学习某个行当,跟着他继续学习五年,才是"大班师傅"。也就是说,"大班师傅"必须具备两个方面的资质:一是必须经历至少十年包括科班和专业师两个阶段的训练;二是必须有机会与名家同台演出,并在实际演出中积累出一定的声望。这些"大班师傅"往往就是泉州加礼表演的"名家",拥有相当数量的"粉丝"。

所谓"名班"与"普通班"之间的差别,不仅在于"名班"聚集了许多大班师傅,也在于"名班"班主本身往往就是著名的大班师傅,比如闻名泉州加礼班社史的天章班、承池班、庆元班、德成班,它们的创班

第三章 泉州木偶戏遗产主体的原生认同

班主就是著名的加礼师傅连天章、林承池、蔡庆元和陈德成。而且,这些名班往往都是世代相承的家族班,黄少龙称之为"傀儡世家"。① 比如连天章父亲连廷瑞、儿子连焕彩都是泉州久享盛誉的著名加礼师傅,林承池及其女婿张炳七、外孙张秀津(煦目)、张秀寅一脉相承、代代名家。

新中国成立前,泉州地区加礼班社数量众多。在清末民初加礼戏全盛时期,仅泉州城内就有大小六十余个班社,从业艺师三百余人。20世纪20年代至30年代,泉州城内颇享声誉的著名班社仍有吴波、黄蚵、张兴、蔡庆元、王屋、张炳七、赵注、陈妈愿、吕白水、赖江海、吴困、周花、乌北江等17个,此外在乡间的晋江、石狮、南安、惠安等地也有不少为人称道的知名班社。直到抗战胜利后,泉州城内尚存谢祯祥组织的"时新"班、吕赞成组织的"和平班"和陈德成、张秀寅、何锭等五个知名加礼班。② 此外,乡间的晋江安海龙山寺的颜家班、型厝班都有一定名气。从数量上看,泉州加礼班之间的竞争是相当激烈的,彼此也在不断突显各自在流派上的差别。然而,当老一辈的泉州加礼师傅在重新记起泉州加礼戏表演群体过去的经历时,却完全没有压抑性或敌意性的情感,反而更多的是亲密、尊重与和谐。在一些年逾八十的老一辈加礼师傅的记忆中,都不吝赞赏大班师傅超群的表演技艺,津津乐道自己与这些师傅之间的关系。比如一位九十岁的蔡老师傅尽管自己是小班毕业,只是在泉州东郊东岳村和东岳庙参加一些小场户的演出,但是他仍然会说,"魏启瑞(泉州城内的大班师傅,也是泉州木偶剧团创团'十八罗汉'之一,擅长旦角表演)那演得好,他也是东岳村人。年轻时,他和我还有一个姓陈的是师兄弟,我们三个人拜天公观的白司学的加礼戏,出师后他们两人继续去上大班了,我没有去,就在乡间演个小型的。有时也跟他们一起去乡间演。"③陈清波谈

① 黄少龙:《泉州傀儡艺术概述》,第20页。
② 可参见黄少龙:《泉州傀儡艺术概述》,第20—22页;王洪涛:《百年来泉州提线木偶戏班组织的初探》,第456—458页。
③ 2009年8月10日泉州东岳村田野日志。

到杨度、王金坡时会说,"杨度算是我父亲的徒弟,他跟过我父亲一段,我得叫他师兄。后来因为班里没有他的角色,我父亲就让他去何锭那里。我师兄对我很好,我也很尊重他。……王金坡是我拜的专业师,他的表演虽然没有我父亲出名,但是,他肚子里的戏文泉州地面上是找不出第二个比他多的。那时候,他们班有时缺人,我也会去帮演,以前加礼班之间相互帮忙是经常的。"①

可见,在新中国成立前,联结泉州加礼戏表演群体的纽带不仅仅是利益相关、长期合作、互相支持中形成的共同表演记忆。在泉州这个有限的时空边界范围内,相似的仪式场合中不同时期的共同演出的情感记忆并不是维系这个群体关系与认同的唯一纽带,相互交错的同门关系以及长达八年以上的师门生活记忆也构成了另一条联结这个记忆社区的情感纽带。如此紧密交织的关系,如此丰富的共同生活情景,也为这个群体的成员重构其集体记忆提供了无限的泉源。不同的记忆得以在不同的场合不断地被重新唤起,继而起到了强化这个群体文化认同的作用。

三、"土班""正班"的历史记忆诠释

涂尔干和莫斯曾说,"分类(classification)不仅仅是归类,每一种分类都包含着一套等级秩序。"②"决定事物分类方式的差异性和相似性,在更大程度上取决于情感,而不是理智。"③尤其是社会分类的方式反映了人们在情感上的一种秩序观念,体现了人们对群体关系的情感认知与安排。

"土班",既不是一个群体的主观自我意识,也不能从客观的文化表征上确认这一群体内部的一致性。然而,这一区分却确确实实地存在,并被表述为一种鲜明的文化表征的差异,从而确认了"土班"相对

① 摘自 2010 年 2 月 3 日泉州青龙巷陈清波访谈记录。
② [法]爱弥尔·涂尔干、马塞尔·莫斯:《原始分类》(汲喆译,渠东校),上海:上海人民出版社 2000 年版,第 8 页。
③ 同上书,第 92 页。

第三章 泉州木偶戏遗产主体的原生认同

于"正班"的遗产认同边界。既然民间剧团并不把自己等同于"土班",大多数"土班"都以"民间剧团"来称呼自己,那么,这个"土班"的分类对谁有意义?它反映了一种什么样的等级秩序或情感认同?这一分类与认同是如何形成的?对于各种不同背景中的泉州加礼戏表演者来说,它的意义何在?

如上所述,"土班"这个说法更多见于专业剧团、行政管理者以及研究者,最初专业剧团用它来称呼那些个人组织的民间剧团,而后其逐渐为研究者、媒体所接受、传播,进而成为地方上对民间剧团的一种通称。换句话说,"土班"这个分类其实对于专业剧团更有意义,是专业剧团为了明确其"正班"的分类而创造的一种结构上对立的"他者"。实际上,对于泉州提线木偶表演者群体来说,更有意义的分类不是"土班",而恰恰是"正班"。它很少被直接地表述,或者更多地它只是表述为"专业剧团"。然而,它却是一种具有主观自我意识的表述。莫尔曼(M. Moerman)曾指出,"他者"的意识是族群界定边界最重要的标志,他们是通过确认谁是"他者"来确认"谁是我们?"的,主观的自我认同常常是最有效的族群边界确认方式。[①]相对于"土班"模糊与混沌的认同表述,"专业剧团"的认同表述却是相当清晰的,它会刻意地强调自己与其他提线木偶表演者之间的细微差异。

从客位的观点来看,在这些关于"专业剧团"与"土班"区分的历史记忆中,值得注意的有两点:其一,是专业剧团宣称自己是"专业"的泉州提线木偶戏表演者,因此说,他们能够表现出较高艺术性的泉州提线木偶戏表演技艺,能够以表演为专门职业,并且他们的表演受到政府和社会的普遍认可,他们是政府支持的表演者团体,他们的表演行为受到行政管理体制的约束。比如,专业剧团会强调他们代表了闽南木偶艺术的最高成就,常常需要出席各种官方活动,代表泉州甚至中国参与国内外文化交流;他们会叙说他们的表演曾获得各种政府奖励,他们在国内外的演出得到众多观众的热情欢迎与高度评价,影响

[①] M. Moerman, "Ethnic identification in a complex civilization: Who are the Lue?", *American Anthropologist*, New Series, Vol. 67, 1965, pp. 1215-1230.

遍及全国乃至全世界几十个国家,为传播中华文化立下了汗马功劳;他们会强调专业剧团要遵守政府规定不能在草台演出等等。其二,专业剧团宣称自己的技艺来自名家传承,遵循着泉州加礼戏传统的传承制度。专业剧团常常会强调他们与新中国成立前那些加礼戏名家之间的联系,这些加礼戏名家曾经是专业剧团的演员,专业剧团从他们那里获得了精湛技艺的传承,像著名加礼演师张秀寅、吕赞成、谢祯祥等都担任过专业剧团的团长,连焕彩、王金坡、吴孙滚、陈天恩、杨度、魏启瑞直接担任过现在剧团演员的启蒙师傅,这些师傅带领剧团演员重排了泉州提线木偶戏的代表性传统剧目《目连救母》,现在专业剧团是唯一能够完整保存这一剧目的表演团体。这些表述其实传递了一个强烈的信息:"专业剧团"是以"专业"与"名家传承"作为与"土班"(民间剧团)区隔的群体边界的。

反过来说,"土班"就是"非专业"与非"名家传承"或"家庭传承"的那些表演者群体。如上所述,"土班"(民间剧团)并非都是缺乏表演技艺的,也并非完全没有"名家传承",即便"家庭传承"实际上也不是"土班"(民间剧团)特有的传承方式。当然,"专业剧团"与"土班"这种区分也不完全是纯粹主观的想象,事实上,二者之间确实存在差异。

以传承历史来说,"专业剧团"在成立之初的确几乎汇聚了泉州地方上所有的加礼戏名家师傅。他们是泉州加礼戏不同流派的代表人物,在加礼戏艺术上的造诣超越了当时被排除在剧团外的、普通班的中班师傅。所以,直到今天,任何人谈及泉州提线木偶艺术传统,无不言必称泉州木偶剧团。新中国成立后成立的"专业剧团"事实上成为泉州提线木偶戏唯一的名班,也成为唯一有可能孕育传统意义上"大班师傅"的班社。因此,从传承的历史记忆上说,"专业剧团"具有了绝对的正统性。原有的小班学徒、中班师傅从此被隔绝在进入大班的篱笆之外,再也无缘得以流入大班并成长为大班师傅。即便是这些大班师傅的后代,在父辈启蒙之后,倘若没有进入剧团,也难有机会再拜专业师,获得与名家同台演出的机会。

以表演的艺术性来说,组成早期"专业剧团"的加礼名家无疑代表

了当时泉州加礼戏表演的最高水平,并且,在这些艺术名家主导的艺术创新下,"专业剧团"的表演能够结合舞美、灯光、音乐以及杖头木偶与布袋戏的特征,融会传统与现代,创造出极具真实性和表现力的木偶形象。现代专业剧团演出的基本上都是新中国成立后编排的新剧,传统的落笼簿或笼外簿的剧目最多只是教学性或保存性排练,完全没有舞台实际的表演。民间剧团的表演大多还是传统的三十六个木偶、传统的落笼簿折戏,仅有少数的民间剧团能够演出专业剧团在新中国成立后编导的新戏。

以信仰仪式来说,在专业剧团,相公爷更多地被当作戏神来崇拜,只是在一年两度的相公爷生日时,祭供果品。"专业剧团"完全排除宗教性,不做仪式表演。譬如,加戏礼传统的相公爷"踏棚"(即"大出苏"表演),专业剧团不再把它作为其演出的必要程序,甚至相公爷的"踏棚"只作为纯粹的表演形式而不是宗教仪式来呈现。民间剧团却仍旧恪守着严格的相公爷"踏棚"开场的演出规制,仍旧强调相公爷作为媒介天人的神灵的功能,注重相公爷与不同地方神灵之间的关系,班主家里则常供相公爷戏偶,每日烧香祭拜。

以人员构成来说,"专业剧团"是泉州地方上规模最大的提线木偶班社,它拥有固定的演职人员,并拥有一套完整的、被政府和社会认可的演员训练机制。不仅能够完整地呈现四大行当的表演,更能够使行当细化,更加专门化。而民间剧团一般规模较小,固定演职人员不多,更多是采用传统的临时聘用合作伙伴的形式,来弥补演职人员不足的问题。现在民间剧团的班底演员多是家传训练,鲜有向不同名家习艺的机会。

以活动场合来说,专业剧团现在几乎不参与泉州地方民间仪式活动,官方场合的各种表演艺术活动成为它最主要的活动场合,它的足迹遍及世界几十个国家。而民间剧团仍然活跃于传统加礼戏所浸淫的各种迎神赛会与民俗仪式,深深地扎根于泉州乡土社会的地方性知识体系。

由以上说明可知,专业剧团与民间剧团之间的遗产表征差异,其实并不能完全说明孰为正统、孰为边缘。"专业剧团"作为"正班"所

诉诸的正统性,其实是一种选择性的历史记忆。专业剧团刻意强调它在师承"血缘"上的正统性、在技艺表演上的艺术性、在行当表演上的齐整性和在人员组成上的规范性,却遗忘了它在表演内容、表演形式、信仰仪式、表演场所上所表现出来的与加礼戏历史记忆的不一致,并力图重构出泉州木偶戏非宗教性的历史记忆。专业剧团透过这种选择性的历史记忆来强调它们部分的遗产特征,其实是以此来设定它们与民间剧团之间的遗产认同边界。

并且,值得注意的是,这种选择性历史记忆并非出现在专业剧团最具有正统性内涵的初建时期,反而是在改革开放之后。为什么专业剧团会在这个时间点上特别强调自己"正班"的认同表述,并隐藏了加礼戏遗产持有者群体原有的区分与认同?王明珂曾指出,特定环境中的资源竞争与分配关系,是一群人设定族群①边界以排除他人或改变族群边界以容纳他人的基本背景,这种族群边界的设定与改变,依赖的是共同历史记忆的建立与改变。②

20世纪80年代初,政府重新承认民间剧团的合法性,允许个人组班,一些流散在民间的老艺人开始正式重操旧业,在民间各种庙会仪式的草台进行加礼戏演出。与此同时,专业剧团也面临发展策略的转变。陈世雄、曾永义在《闽南戏剧》中生动地描述了改革开放初期闽南戏曲文化的发展景象,他们叙述,

> 1976年,"四人帮"被粉碎,雨过天晴,改革开放的新政策使万物恢复了生机。政府颁布了《民族民间文化保护法》,使遭到破坏的闽南文化生态逐渐改善,数百万群众重新得到宗教自由、信仰自由。形形色色的祭祀仪式、民俗活动恢复了,戏曲的锣鼓声又在乡间欢快地响起。很快地,数以百计的民间职业剧团成立了,新老艺人们活跃在广大的乡村,甚至出现

① 尽管这里讨论的并非传统族群概念下种族、民族的问题,而是遗产持有者群体,然而,族群在广义上也包括了人类社会人群分类的多个层次,在此我将遗产持有者群体认同也视为一种族群认同的表现。

② 王明珂:《华夏边缘:历史记忆与族群认同》,第410页。

在一座座城市的城乡接合部。

于是我们看到这样的情形：一方面,公办的专业剧团身陷困境,即使获得各种奖项的精品剧目,也往往是"台上热闹,台下冷清",许多专业剧团实际上已无法演出——福建省九十来个专业剧团中近两年能演出的仅有三十来个团,而常年进行演出的只有二十几个团。有人惊呼戏剧危机,认为戏剧已被影视搞到了文化的边缘,难免被时代淘汰。另一方面,从乡村传来令人振奋的消息:沿海民间职业剧团的演出如火如荼,演出市场日益扩大和繁荣。

……如今,在闽南戏剧文化圈内,呈现出公办的专业戏曲剧团和民间职业剧团并存的局面,公办剧团垄断戏曲市场的情况一去不复返了。[①]

陈耕描述20世纪80年代出现的戏曲危机,

在80年代中期戏曲团体就渐渐退出了厦门的剧院舞台,逢年过节接上级指令勉强演几场,一场换一出戏,依然只有半成座。到后来连送票都很少有人来看。厦门高甲戏剧团、厦门歌仔戏剧团纷纷转往农村,最后基本上长年在晋江和同安郊县一带演出。从80年代中期起,就不断有"振兴戏曲"的喊声和各种拯救的政策,而福建的公办戏曲团体则不断地、一个又一个地消失了。……从70年代末兴起的民间职业剧团,在80年代蓬勃发展。许多农民纷纷组织剧团,活跃在乡镇村庄,至90年代,势头一直不减。

专业团体面临着更为严峻的问题。形式的陈旧、内容的落伍、结构的凝滞等等根本问题,使戏曲已很难唤起城市观众的共鸣。在城市观众的心里,传统戏曲似乎已成为过时的地方传统文化的标记。随着经济飞速发展,文明日益提高,戏曲

[①] 陈世雄、曾永义主编:《闽南戏剧》,福州:福建人民出版社2008年版,第385—388页。

在不景气中要面对各种费用的不断提高和演出收入的减少。剧团也不能再像以往那样,一出戏用一两个月的时间进行构思排练,不允许导演做太复杂的整体考虑。由于乐手的精简,排练时间的限制,音乐已不可能再做太多的设计和变化,只能恢复走老传统配曲的办法。舞美设计更面临资金的问题,哪能每个戏都进行新的灯光和布景处理,一景多用成为节省的方式。演员在短时间的匆匆配戏中,只能不断重复老套子,技艺在日益减退。最致命的是,新一代演员对从事演剧工作,与过去的演员心境大不相同。在选择职业越来越自由的社会,戏曲已不再是令人羡慕的职业。专业团体在困境中寻找出路。①

陈耕一针见血地指出,当时的戏曲危机并不仅是来自其他艺术的竞争,甚至可以说这仅仅是表面的现象,真正的危机在于"中国的计划经济逐步转向市场经济,从戏改以后,尤其经过'文化大革命',数十年来被国家养起来的戏曲团体,有能力独立走向市场吗?"②

黄少龙在《泉州傀儡艺术概述》中有一段话也非常清楚地说明了当时泉州木偶剧团的处境。他记述道,

> 在重新崛起的日子里,国家跨进开放、改革的新时代。社会上各种娱乐设施日益普及,各种演出形式争奇斗艳,尤其是影视银屏的异军突起,进入亿万寻常百姓家庭,更使艺术表演的市场竞争趋于激烈。在这场竞争中,具有悠久历史和古老传统的民族戏曲,包括各类传统傀儡戏,在很短时间内便纷纷跌入"低谷",出现危机,在全国范围内丧失大量市场和观众。这种形势,迫使泉州傀儡戏的演艺人员重新审时度势,探索"应变"对策。经过一段时间的痛苦徘徊,最后终于在1984年采取两大举措:一是放弃全国市场,"返回乡土";再是积极

① 陈耕:《闽台民间戏曲的传承与变迁》,福州:福建人民出版社2003年版,第240—241页。

② 同上书,第241页。

创造条件,"走向世界"。①

也就是说,20世纪80年代初,由于演出市场的转变,长期依靠行政调演和城市巡回演出来维持发展的专业剧团不得不回到泉州乡土,重返草台,以谋求演出市场。在此之前,民间剧团却已经利用其刚刚获得的合法性身份占据了泉州乡土日益复兴的草台演出。在这样的背景下,专业剧团与民间剧团之间出现激烈的资源竞争,专业剧团需要通过这样的提线木偶戏遗产持有者边界划分,来排除民间剧团的表演者。很明显,泉州木偶剧团对"专业"和"名家传承"的强调,其实也是一种认同的宣示,使它们可以与其他同样面对民间剧团资源竞争的专业剧团结成联盟,以对抗那些本质上与"专业""名家传承"相对立的"业余"的、"人员流动性高"的、"表演技艺参差不齐"的、"家族传承"的民间剧团。专业剧团利用它们作为国家公共资源和民族文化遗产的认同表述,努力展示自己在新中国成立后技艺创新的成果和荣誉,来强调自己专业表演的特征;并通过不断叙说50年代泉州加礼戏名家全部被延揽进专业剧团的历史,来进一步强化自己作为泉州木偶戏唯一的、师承名家的表演主体的地位。至此,一种新的划定遗产持有者认同边界的叙述结构得以产生。

新中国成立前,加礼戏号称"戏兄",强调加礼是"戏上戏",所谓"前棚加礼后棚戏"。加礼师傅一再宣称他们不同于"人戏",无论梨园戏、高甲戏、布袋戏、打城戏、歌仔戏,甚至京剧,遇加礼都要先拜加礼相公爷,让加礼先起鼓。他们会强调加礼师傅不会被当作"戏子",有读书人的地位,被称为"先生",可以参加科举;加礼师傅表演必须穿长衫,必须隐于幕后,不同于"人戏"抛头露脸;民间用加礼,需要下请帖"请戏",不同于一般"雇戏";加礼演戏时,民间需腾出上房、好酒好菜款待加礼师傅,不同于"人戏"随处安置。许多迹象表明,在老一辈的历史记忆中,凝聚加礼戏遗产持有者群体意识的认同边界,其实是"加礼戏"与"人戏"之间的各种文化特征区隔。"人戏"一直以来都是

① 黄少龙:《泉州傀儡艺术概述》,第178页。

"加礼戏"用以形成和凝聚其群体意识的"他者"的存在。尽管在加礼戏遗产持有者内部,名班、普通班、科班的区分仍然存在,但它充其量只是群体内部的潜在性叙述结构,它们之间的界限是柔性的。好的科班可以孕育出名班,名班本身也办科班,普通班的小班师傅经历再拜专业师可能发展为大班师傅,名班的大班师傅也常常到普通班救戏。人员流动从来就是加礼戏遗产持有者群体内部的常态,表演技艺的参差不齐也是加礼戏遗产持有者群体固有的生态,家族传承更是加礼戏名班传承的一种传统的制度,半农半艺、半商半艺、半道半艺也是加礼戏遗产持有者群体长期存在的生活状态。总而言之,加礼戏遗产持有者群体内部向来就是多元的,多种形态的并存从来不影响它作为一个遗产持有者群体整体的存在,也从不影响他们共享一种加礼戏的历史记忆。

 20世纪50年代以来,行政化的管理体制使加礼戏遗产持有者群体内部的柔性界限逐渐凝固,改变了这一群体内部原有的流动本质。回溯泉州木偶实验剧团的建立,可以说是国家第一次运用行政的方式打破加礼戏遗产持有者群体原有的人群结构方式,人为地以行政边界把加礼戏遗产持有者划分为行政体制内与行政体制外的两个部分。通过这个行政化的遗产命名过程,直接把行政体制内的泉州加礼戏遗产转化为泉州木偶戏遗产,并进一步确认了行政化的剧团作为国家公共资源的"民族文化遗产"代表者对泉州加礼戏遗产的垄断地位,从而确立了国家对这一遗产的管理和解释权力。国家透过组建泉州木偶实验剧团、泉州木偶艺术剧团和晋江县木偶实验剧团这三个专业剧团的行动,把民间性的提线木偶表演转变成了一种行政性的组织行为,把原本临时契约性的加礼师傅与班社关系转化为一种长期的人身依附关系。过去流动于不同班社之间的独立加礼师傅成了特定剧团固定的专业演员,失去了传统上作为泉州加礼戏表演者认同网络连接者的功能。与此同时,提线木偶戏被当作与梨园戏、高甲戏、歌仔戏、京剧这些"人戏"一样的"艺术"形式来加以保存与发展,一起参加"戏改",一起展演;加礼师傅与"人戏"演员一样被视为新中国的艺术家,一起学习,一起被管理。这一行动瓦解了泉州加礼戏千百年来长期形

第三章　泉州木偶戏遗产主体的原生认同

成的遗产认同网络,成功地改变了泉州木偶戏遗产持有者的历史记忆,造成了对遗产记忆社区原有叙述结构的失忆。

20世纪80年代,专业剧团与民间剧团之间激烈的资源竞争,使这些同样处于行政体制内、又同样面临发展危机的专业剧团需要创造一种新的叙述结构以凝聚彼此,共同应对民间剧团的挑战。在这样的遗产政治背景下,名班传承的历史记忆被重新发现,名班与普通班之间的柔性界限①被选择性地强化和突显出来。尽管从专业剧团创建伊始,其传承方式早已不同于传统的科班传承制度,但是这一历史记忆是否真实并不重要,它的意义在于它强调了这些不同剧种的专业剧团之间共同的起源,源流记忆上的相似性构成了凝聚专业剧团作为一个"正班"遗产持有者群体的根本纽带。另一方面,当泉州木偶戏专业剧团开始试图与其他剧种的专业剧团结成联盟时,表明它已经从主观上认同了这种遗产持有者边界的改变。于是,它们开始不再容忍与民间加礼戏班共同拥有某些边界的历史记忆,开始重视与其他民间剧团之间的差异,同时努力以某种方式来区分它们所共同拥有的实践。

因此,20世纪80年代以后,"土班"成为一个专业剧团用以指称那些民间剧团的概念,这个概念跨越了剧种的差异,表达着"不同于专业剧团"的意义。也正因为"土班"这个概念是专业剧团对民间剧团的一种"他称",而不是民间剧团的"自称",使"土班"作为一个他者化的遗产持有者"群体"并没有像一般人群范畴那样,呈现出明显的群体身份认同。相反,"民间剧团"这个概念,却表达了一定的主观认同,但是,显而易见的,尽管"民间剧团"与"土班"在意义上有某些重叠,却并非同一。"民间剧团"强调的边界原则是"国家"与"民间社会"或"公家"与"私人"之间的差异原则,它在本质上与"专业/非专业"或"名家传承/非名家传承"的原则是根本不同的。

① 杜赞奇把群体看作有着各种各样不同的、变动的边界,限定着其生活的各个不同层面。这些界限可以是刚性的,也可以是柔性的。如果一个群体的一种或多种文化实践代表着一个群体,但又不阻止这一群体与其他群体分享或自觉不自觉地采纳其他群体的实践,那么,它们都可以看作是柔性的界限。相互之间具有柔性界限的群体有时对差异已全然不觉,以至于能够容忍共同拥有某些界限,同时又保持独有的界限。

综上所述,经过六十年的遗产化过程,特别是在经历了 20 世纪 80 年代专业剧团与民间剧团之间激烈的资源竞争之后,泉州提线木偶戏遗产的记忆社区已经发生了本质的改变。过去赖以区分遗产持有者群体边界的历史记忆,在这样的遗产政治背景中被重构与改变了,从而导致民间剧团一步步地被排除出泉州提线木偶戏遗产持有者群体,泉州提线木偶戏的专业剧团则与其他剧种的专业剧团之间形成了新的共享记忆联盟,构成了以"正班"或"专业剧团"为共同称号的一个新的遗产持有者群体。这个遗产持有者群体跨越了原本刚性的遗产认同边界,创造了一个以"专业"和"名家传承"为基本原则的新的历史叙述结构,并以此重组了记忆社区,形成了一套新的人群分类范畴。

第三节　遗产政治过程中的结构与情感

从前面的描述分析中我们知道,20 世纪 50 年代,泉州提线木偶戏被选择认知为民族文化遗产后,泉州行政性的木偶剧团被认可为唯一合法的遗产所有者。在此后半个世纪的公共资源化的过程中,泉州加礼戏几百年来所形成的遗产认同网络遭到了解体和重组,体制外的民间加礼戏艺人被排除在泉州提线木偶戏遗产所有者的范畴之外。改革开放之后,虽然民间艺人对遗产所有权的合法性重新得到了某种程度的承认,但是,由于八九十年代行政剧团与民间剧团之间发生的激烈资源竞争,使不同剧种类型的行政剧团为了对抗民间剧团的竞争,而采取联合结盟,并重塑和修正了其遗产记忆,造成了"专业剧团"与"土班"之间的区分与认同。"专业剧团"作为一个新的遗产持有者群体,跨越了过去存在于加礼师傅与梨园、高甲等人戏表演者之间不可逾越的认同边界,创造了"专业"与"名班传承"的新的主观认同原则。而"民间剧团"虽然不认同"专业剧团"对"土班"的想象,却以行政体制的"内""外"区隔、以"公家"(政府)"私人"(民间)的区分,来重新确认了自身与专业剧团之间的界限。

在这一节中,我将深入分析在"专业剧团"认同被逐步接受的过程

第三章 泉州木偶戏遗产主体的原生认同

中,剧团内部遗产持有者群体关系是如何被改变的。因此,这一节重点分析的对象是泉州木偶剧团,主要是20世纪下半叶的情形。我引用了此一时期的档案文献资料,访问了一些剧团中的演员,包括那些在这一时期因各种因素离开剧团的老演员,来重建这一段过去。我之所以重建这个"过去",是因为一方面它可以突显在泉州提线木偶戏遗产过程中的遗产持有者关系的转变;另一方面,这"过去"中的一些现象,忠实且清晰地反映了剧团生活中爱憎、无奈等矛盾情感的根源。我希望借此分析不只彰显"过去"与"他者",也借此了解"现在"与"我者"。

一、剧团生活中的"旧艺人"与"新文艺工作者"

杜赞奇曾经用"再生"一词描述新中国成立后国民认同的重构过程,在此,"再生"被赋予了一种努力与过去决裂的神奇的力量。"翻身诉苦"作为一种再生仪式,成了那个时期一种特殊的象征,为新中国的国民再造提供了合法性力量。在新中国专业剧团的初创时期,"戏曲学习班"对艺人的再生可以说发挥了核心的作用。旧艺人中的开明分子在经过"戏曲学习班"之后,其政治身份转化为"新文艺工作者"。

现在保存的新中国成立初期的档案资料显示,旧艺人在经过"戏曲学习班"教育后组建了泉州木偶工作组和晋江安海木偶工作组,并且,在泉州木偶实验剧团成立之后,当时的福建省文化局在晋江专区仍旧开办了两期"戏曲研究班"来教育改造旧艺人。除早期的谢祯祥、陈清波和徐元亨外,当时泉州木偶实验剧团的王金坡、郭玉秀(寿)、陈天恩、郭桂林、林贡士和陈清才等人也参加了培训。泉州档案馆保存的《福建省第一期戏曲研究班教育计划》清楚显示,戏曲研究班的教育目的是"为了启发民间艺人的阶级觉悟,提高其对于当前抗美援朝、保卫世界和平、爱国、生产、爱乡、交流政治任务的认识,改造其旧的思想意识,确立其为人民服务的观点,贯彻毛主席的'百花齐放,推陈出新'

的方针和中央政务院的戏改政策,以改人为改制、改戏的先决条件。"①戏曲研究班最重要的目标是改人——把"旧艺人"改造为"新文艺工作者"。具体的工作方法是通过政治教育、戏改政策教育和业务教育,特别是"通过阶级教育,以报告启发艺人的回忆,对比与控诉,认清封建与半封建土地所有制是中国过去贫穷与落后的总根源,认清土改前后的社会变化,启发其阶级觉悟,站稳阶级立场,批判非无产阶级的思想影响,树立主人公的思想。"②可见,戏曲研究班在一定程度上代表了一种仪式。通过这一仪式过程,它从历史记忆上摧毁了旧艺人赖以生存与发展的社会结构的合法性,并宣告了艺人与旧社会结构的决裂以及新文艺工作者的再生。思想暴露、诉苦会和前途教育构成了这一仪式最基础也是最重要的象征性活动,它通过让旧艺人回忆在旧社会作为学徒和普通艺人所遭受的苦难,来批判和清算旧的师徒之间、班主与演员之间以及戏班与地方仪式主事者之间、戏班不同演员之间关系所包含的不平等,强调应摒弃这些关系背后隐藏的压迫与剥削原则,建立平等的、民主的、革命的、集体主义的人生观与价值观,并在此基础上重建专业剧团内部人与人之间新型的社会关系。与此同时,它运用时事教育的方法,改变旧艺人狭隘的家园记忆,重新诠释了世界和平、中苏友好和抗美援朝对于保卫其家园的意义,从而重构了艺人的家园意识,为以后专业剧团为生产、为人民、为交流巡回演出奠定了基础。

很明显,现在留下的一些关于新中国成立前戏班、科班生活或新中国成立初戏改的文本记忆大多都描述了新中国中一名新文艺工作者与旧社会的一名受雇的戏仔之间显著不同的形象。比如旧社会的艺人被视为"戏仔""搬戏的",地位低下,生活无定,下乡睡破庙,虽拼死拼活通宵达旦地演戏,演到筋疲力尽、声嘶力竭,换来的也仅仅是勉强糊口的微薄收入,有时还要遭受地痞流氓的欺凌,毫无尊严与安全;

① 晋江专署文教科:《福建省第一期戏曲研究班教育计划》,泉州档案馆卷宗 116—2—58。

② 同上。

第三章　泉州木偶戏遗产主体的原生认同

旧艺人有很多资产阶级恶习,比如许多老艺人有抽鸦片、打吗啡、赌博等习惯①;旧戏班师傅虐待戏仔如家常便饭,稍有差池,则刑罚严苛。童伶从科班长成名伶,无不是受尽折磨,血泪凝成。② 反之,新社会称他们为艺人,生活安定了,党和政府对他们十分尊重,把他们看作重要的宣传力量,是"灵魂工程师",还帮艺人治病、戒毒、戒除不良生活习惯③;新社会把他们当作是新文艺工作者,非是旧社会戏子,通过短期学习,艺人们初步改正了过去自由散漫的坏习气,在中央政务院关于戏改工作的指示下,明确了自己应走的道路,大家都喜欢过着有组织有领导的集体生活。④ 经过学习,演员方面已能初步实行民主,运用批评检讨的武器逐步提高觉悟,能自己检查毒素,建立了为人民服务以及作为新社会新文化战士的决心。⑤

然而,对比不同的资料可以发现,上述旧艺人地位低下等描述大多是加礼戏之外的"人戏"表演者的记忆,留下来的加礼戏艺人的苦难记忆大多只是科班时期师傅严苛训练、驱使演出的记忆。而且,我们也可以看到,尽管新政府从仪式上废除了旧艺人生存的旧体制的合法性,但是,旧艺人的历史记忆仍然在很长时期影响着新文艺工作者作为新的遗产持有者群体的认同建立与维持。除了一些在新中国成立后新加入文艺工作队伍的年轻知识分子、年轻艺人被通称为"新文艺工作者"外,实际上,那些出身于旧戏班的老艺人们见诸文本仍多被称为旧艺人。旧艺人在文本记忆中的形象是充满矛盾的。一方面,他们被认为是戏剧改革的依靠对象,需要借助旧艺人来改造旧戏、创作新

① 黄梅雨:《泉州戏曲改革的最早尝试——解放初泉州地区"戏改会"工作漫忆》,《泉州文史资料》新十七辑1999年第12期。
② 庄长江:《泉州戏班》,福州:福建人民出版社2006年版,第100—104页。
③ 杨波:《高甲戏改琐记》,《泉州文史资料》新十六辑1998年第12期;黄梅雨:《泉州戏曲改革的最早尝试——解放初泉州地区"戏改会"工作漫忆》,《泉州文史资料》新十七辑1999年第12期。
④ 晋江专区莆田县文化馆:《1951年5月5日莆田县文化馆对中央人民政府政务院公布关于戏曲改革工作指示及执行情况》,泉州市档案馆卷宗116—2—117。
⑤ 晋江专区文化馆:《1952年晋江专区文化馆工作总结报告》,泉州市档案馆藏卷宗116—2—46。

戏;另一方面,旧艺人又常常被描述成学习差、风头主义、乱搞男女关系、成分不纯、不喜生产、依赖政府思想严重、保守、计较待遇微薄。①在当时各个剧团内部,不团结、互不服气、闹宗派、相互打击的现象是普遍存在的。比如1955年泉州木偶实验剧团总结描述了当时剧团内存在的旧艺人问题,"不思在艺术上加工深造、钻研体会人物性格,而存在依(倚)老卖老的老一套工作作风,狂自尊大,大有剧团非我不可之概,自以为自己技术超群,谁也没有我的好,不接受群众意见,不论意见正确与否便毫不思索地抹杀一切,说这是外行'土人'。……同志间提意见改进表演技术,没有虚心接受,认为自己是数一数二的,你演未必有我这样好,非演员提意见则说外行,……个别艺人不良嗜好不思革除,私生活存在严重的腐化……个别艺人自私自利思想意识严重存在,如在工作中符合个人利益的表现得非常积极,发生与个人利益冲突的则表现消极怠工,灰心失意,甚至将个人利益高于剧团利益……个别艺人在工作中(不论搞台或其他工作)积极性发挥不起来,到处想空寻缝,钻空工,找弱点,学老师气概,贪图别人便宜,看到剧团要建设东西或创作,便问经济有没有问题,谈到福利就想最好来三光政策……"②很明显,这些被记忆为保守、不思进取、倚老卖老、自以为是、本位主义思想严重、生活作风不良的旧艺人,实际上就是那些在传统加礼戏舞台上占据鳌头的老艺人。

可见,在1956年以前的政治环境中,由于政治上不断打击封建迷信,排斥各种民间仪式,强调提线木偶戏遗产的功能定位是"教育与鼓舞人民群体提高生产积极性"③,地方戏应演现代剧,要从草台戏转到剧场戏,造成了一向以敬神为主要功能的泉州加礼戏遗产内涵的严重萎缩,盛极一时的泉州加礼戏在解放初期陷入了乏人问津的困境。当时的档案文本反映出,由于泉州加礼戏长期以来都是依托各种民间仪

① 如晋江专区文化馆:《1953年晋江专区春季文化工作小结》,1953年,泉州市档案馆藏卷宗116—2—118。

② 泉州木偶实验剧团:《泉州木偶实验剧团一九五五年工作总结》,1956年,泉州市鲤城区档案馆藏卷宗39—1—1。

③ 同上。

式场合,以古老的固定程式来展演,许多人认为,剧场表演要买票,"木偶戏是'土产',没有什么好看的"①;加上政府不断禁演大戏、传统戏,"几年来清规戒律以后,一些老艺人以为传统剧目是一种'过时货',所学的不能适应现在社会需要,存在着悲观情绪。"②相比年轻艺人来说,老艺人长久以来形成的记忆框架反而使他们难以突破原有思维与价值的束缚,无法发挥想象,适应新社会的价值要求。尽管政府一再提出"鼓励新文艺工作者帮助旧艺人进行戏改工作",但是,一直的情况都是"1956年以前老艺人受排斥,被认为是'过时货',年轻艺人对老艺人不尊重,青年艺人看不起老艺人,认为自己已经有一套,可以不必向老艺人学习,处处自高自大。老艺人对青年艺人这种不尊重的态度,只有把自己的艺术关闭起来,不肯轻易传授。……尽管这种情况在开放剧目后,老艺人扬眉吐气了一下,但这种不尊重的态度仍然存在。"③

在这样的遗产政治处境下,"新文艺工作者"群体并没有建立一种有助于包容"旧艺人"历史记忆的叙述结构,以构建出一个新的"新文艺工作者"的遗产持有者群体认同。反而,由于更多地强调传统与现代、保守与创新以及个人经验、成分背景等多方面的差异,造成了老艺人与年轻艺人之间的隔阂与区分,进一步瓦解了泉州提线木偶戏遗产持有者群体认同的整体性。从而在新中国成立后泉州加礼戏遗产唯一合法继承者——专业剧团内部,制造出了两个彼此区分的次群体:以老艺人为代表的"旧艺人"和以年轻艺人为代表的"新文艺工作者"。在遗产解释上,出现了"旧艺人"对遗产的解释权力被排斥的趋势,泉州提线木偶戏遗产更多地被认可为一种技术表演的艺术,而不是一套具有深厚内涵与意义的地方性知识。这种趋势在遗产的表达上就体现为剧本荒、强调探究木偶戏的艺术手法和表现手段,以旧技

① 泉州木偶实验剧团:《泉州木偶实验剧团一九五五年工作总结》,1956年,泉州市鲤城区档案馆藏卷宗39—1—1。

② 同上。

③ 泉州木偶实验剧团:《福建省泉州市木偶实验剧团一九五六年工作总结》,1957年,泉州市鲤城区档案馆藏卷宗39—1—1。

术来表演现代戏,特别是对于木偶形象制作的革新和傀儡调音乐唱腔的改革。

1956年,中央戏改政策提出"百家争鸣,百花齐放"的方针,并提倡开放传统剧目演出。地方档案文本显示,遗产政治环境的改变直接带来了专业剧团内部两大群体之间权力关系的改变,遗产认同获得了一次和解性重新表达的机会。正是这次遗产认同的重组,奠定了泉州木偶剧团此后十年的繁荣与发展的基础,并为泉州提线木偶戏遗产添加了新的内涵。1956年泉州木偶实验剧团工作总结记录:"1956年开放剧目,传统剧目表演受到认可,老艺人的艺术成就得到承认,年轻艺人一改过去看不起老艺人艺术成就的态度,开始改变不对头的作风,加强了艺人之间的团结。"

可以看出,1956年戏改政策的调整,采取了"先开放后整理,大胆开放细心研究"的工作方法,使当时的泉州木偶剧团焕发出勃勃生机,取得了相当瞩目的成果:首先,是实现了泉州木偶实验剧团与泉州木偶艺术剧团的合并,新老艺人开始密切合作,推动泉州木偶艺术的创新发展。其次,是老艺人的积极性被充分调动起来,主动地参加到搜集流散在民间的剧本、整理剧目的工作中,收集城区内各班馆加礼笼(含簿)26担,特别是谢祯祥等老艺人还捐出了其先辈留下的全部资料,这些笼簿中有清乾隆、嘉庆年间的抄本。① 历经1956—1958年前后三年的开放整理剧目,以王金坡为代表的剧团老艺人和流散民间的艺人一起保存整理传统剧目达到八百多出,重校的四十二本"落笼簿""笼外簿"及《目连救母》小楷抄本和其他文字资料,堪称"小型博物馆",为保存民族文化遗产做出了巨大贡献。再次,是不少在解放初被排斥的、群众喜闻乐见的剧目得到了重新开放,不仅使剧团上演的剧目大大增多,演出质量显著提高,这一时期传统剧目的演出占到了上演剧目的83%②;而且,为年轻艺人观摩学习传统剧目和泉州提线木

① 尤连江:《漫谈"傀儡簿"及傀儡演师》,《泉州鲤城文史资料》(第21辑)2003年第12期。

② 泉州木偶实验剧团:《福建省泉州市木偶实验剧团一九五七年工作总结》,泉州市鲤城区档案馆藏卷宗39—1—5。

偶戏口传心授的传统表演技艺提供了一个绝好的平台，创造了一个老艺人真正实现遗产传承的机会，团带班形式的艺徒培养机制就是在这样的遗产政治语境下产生的。① 我后来访问泉州木偶剧团的演员，其中许多人都告诉我，在老艺人之后，现在剧团中对泉州提线木偶戏传统剧目和表演形式了解最多的就是50年代中后期在剧团的这批当时的年轻艺人了。

二、剧团生活中的名家与模范

过去在加礼戏艺人中常常有"名家"的说法，地方上的人一般尊称这些名家为"某司"，比如陈德成被尊称为"德司（师）"，连焕彩被尊称为"彩司（师）"，颜昌华被尊称为"华司（师）"，陈来塔被尊称为"塔司（师）"，陈来饮被尊称为"饮司（师）"。这些名家所在的家族班则被称为"德司（师）班""饮司（师）班"等。甚至有些傀儡名家所流传或记录在文本中的名字直接就是"岸师""慈司""傅司""平司"②，其完整的姓名却被人遗忘了。除此之外，不少加礼名家还有特殊的绰号，而这些绰号往往又是与他们表演的拿手好戏相关的，或者直接就是他们表演的那个角色。比如何锭因为擅长猴戏表演，尤其是他能够把《目连救母》中《西游记》里的孙悟空表演得活灵活现，因此被称为"老猴锭"，也由于他表演"北"行非常出色，又被称为"何北锭"；同为"北"行的郭玉寿因为他表演的媒婆声色俱佳，所以被叫作"媒婆寿"；陈德成人称傻婆娘成，也是由于他把一个傻婆娘的角色表现得极其生动传神，观众就把这个角色形象与这个表演者的形象融为一体了；王金坡的父亲王屋因为旦角表演特别拿手，被人称为"王屋旦"。

因此，在过去的加礼名家记忆中，所谓"名家"总是与加礼戏特定的名段、名唱以及名白联系在一起的，"名家"首先是观众赋予的一种

① 参照泉州木偶实验剧团：《福建省泉州市木偶实验剧团一九五六年工作总结》，1956年，泉州市鲤城区档案馆藏卷宗39—1—1；泉州木偶实验剧团：《福建省泉州市木偶实验剧团一九五七年工作总结》，1956年，泉州市鲤城区档案馆藏卷宗39—1—5。

② 黄少龙：《泉州傀儡艺术概述》，第24页。

声望。这种声望代表了他们在整个加礼戏遗产共享社区和遗产持有者群体内部那些代代传承的记忆中的地位与关系。没有"名家"不能称为"名班",非为"名家"不堪为"班主"。有受访老艺人说,"过去班主不好当,不仅要懂演相公爷,要懂请神,还要会演所有4个行当,一个行当的人有事都得顶上去。……一般过去的加礼班主都要家族几代人名气的积累,不是靠一个人就能组一个班的。"①传统的加礼戏班沿袭的是一种"名家"或"高功"领衔的演师应聘制,"但凡傀儡班社,无不概由'高功'领衔组建,也由'高功'领衔演出,故历史上几乎都以'高功'其人来命名傀儡班社。旧时其他剧种的戏班,不问何人,也不论其本身是否梨园出身,只要能够延聘名伶,随时可以组班,撰写班号,唯傀儡戏则不然,若非傀儡演师和社会民众所共认同的'高功',便没有资格组建傀儡班社。这种遗绪,几乎一直延续到本世纪四十年代。"②因此可以说,"名家"地位的基础来自于他们在加礼戏遗产持有者群体及社会民众中所累积起来的声望,这种声望的累积源于演师个人的说唱表演,也源于他们在家族与师承"世系"上所延续的声望。

然而,到20世纪50年代以后,这种根基于泉州地方性知识的"名家"声望累积方式被彻底地打破了。首先,由于大戏和传统戏的禁演,使原先的"名家"失去了长期得以维持其声望的演出基础,原有的名段、名唱、名白被识别为"不健康的"或"需要被改造"的剧目,因而遭到了禁演。其次,编导中心的演出体制进一步压缩了即兴表演的"嘴白"空间,使"名家"长期积淀的人生及表演经验丧失了可以发挥的舞台。与此同时,接踵而至的一波波政治斗争和意识形态运动建构了"封建迷信"的权力话语,使民间加礼戏赖以生存的民俗公共空间遭到了极大地挤压,并在官方话语上斩断了戏曲与地方民俗之间的关系,原本依靠"高功"班主建立起来的戏班演出市场网络不再具有存在的意义。更重要的是,家族世系累积的声望不再被认可,这些曾经的加礼戏班主反而被当作"剥削者"加以清算。特别是到"文革",班主出

① 2009年10月3日泉州青龙巷陈清波访谈记录。
② 黄少龙:《泉州傀儡艺术概述》,第159—160页。

身的"名家"更成为被排挤、被斗争的理由。受访老艺人说,

> 因为班主在新中国成立前都是自己置办行头,然后请几个演师一起去演出。比如一场戏二十块大洋,班主可能会给演师一块两块,或者几毛钱,如果是学徒,只是管饭不给钱,剩下的钱都归班主。所以,那时候只有当班主才赚钱,如果当演师只是给人请是很少钱的。但是,并不是所有演师都能当得了班主,不只是行头、道具不好置备,最重要的是当时的班主都是功力特别高的师傅,而且要有相当的名气,这样人家才请你。一个加礼班主,往往是家族几代人积累下来的名气,光靠自己这一辈人根本当不了班主。可是,这个背景在"文革"却变成了剥削、剥削、再剥削。而人家却是贫穷、贫穷、再贫穷,三代贫民,所以说是苦当家。那个时候这个吃香,艺术算什么。我说艺术就是政治,人家就说你走白专道路。①

此外,"名家"与戏迷之间剪不断理还乱的关系也常常成为他们剧团生活中的历史污点。一个老艺人在回忆五六十年代剧团的政治氛围时,这样说,

> 有的老艺人功夫很好,但是因为过去一直演戏,三教九流都交了,所以当时就说他社会关系复杂。好些人都是这样,功夫很好,但是这方面不行。……特别是65年精减,这未必是那些人不适应的问题,而是因为剧团中各种历史上的问题,比如家庭的、社会关系的问题,现在要重新下放,当然就叫你回去,有的是家庭出身不好,艺术上没有什么发展余地,这里情况很复杂,但是主要是清洗有历史遗留问题的。②

另一个老艺人在评价五六十年代剧团主要演员之间矛盾时如是说,

① 2009年10月3日泉州老艺人访谈记录。
② 2009年10月6日泉州木偶剧团退休演员芳草园访谈记录。

> 这是历史的一个误点啊,他们之间一直有矛盾,A出身是贫家,在那个时期,领导比较重视这个,B父亲是老大班的班主,他继承下来,而且,他在成分上还有点历史问题。他是郁郁不得志,本来他的传统戏功夫是比A好,A只懂三十几个戏,他懂三百多出。A聪明之处是肯于钻研,懂得应用,有很多创新。B如果有他培养之处,他完全不输于A,但是因为成分的问题被卡住了,不断被压。不然,他的表演、设计、想法,他是没有输人家。在那一辈中,他是最出色的,就是在那个时代……如果不是当年那个环境,这两个人合在一起,这个剧种可能很不一样。①

还有的老艺人回忆五六十年代剧团模范产生过程中的矛盾时,这样说,

> 团里评先进,评了一个搞卫生的,演什么都不行。当时有老艺人就说,剧团发展要靠什么?要靠艺术,不是靠搞卫生,如果是环卫处,这样评没问题,但是如果大家都只管搞卫生,都不管艺术,那剧团吃什么?政治是第一,但是,什么体现政治?就是艺术要过硬,只有木偶表演群众认可才是先进。结果他被批白专道路。②

由此可见,在20世纪50年代以后,过去借以区分"高功""名家"的一系列传统价值诸如师承的名望、家族累积的名望以及个人的表演声望,都已经不再适合于当时的政治、道德及法律状况。在这个社会激烈转型的过程中,由于遗产的保存与发展被强有力地纳入行政体制的范畴之内,使行政权力得以强势介入遗产记忆的重构过程。其中显而易见的例子是剧团内部的模范塑造。尽管50年代以后,个人的表演声望仍然是剧团内模范塑造的重要考量价值之一,但是,由于意识形态上的反剥削、反压迫,使传统上的"高功"班主被置于一个剥削者

① 2010年7月28日泉州木偶剧团退休演员访谈记录。
② 2010年2月1日泉州木偶剧团下放演员访谈记录。

和压迫者的地位,其建立在表演基础上的家族世系声望的意义在政治上被否定了,取而代之的是对个人家庭出身成分以及与此相关的个人经历的纯洁性的强调。这种对家族声望的重新诠释,很容易就被整个社会注意到,使人们对表演声望不再那么尊重。甚至在某些特定的阶段,个人成分与经历纯洁性已经超越表演声望成了决定遗产持有者地位角色的最重要特质。

因此,在五六十年代的提线木偶遗产持有者群体中,呈现出一种非常微妙而特殊的面貌。一方面是原先的"名家"丧失了原本累积表演声望的方式,不再能够通过经常的传统戏表演来积累个人表演声望,甚至原本用以展现个人表演天赋和能力的剧目、表演方式都丧失了表演的合法性;传统"名家"所依靠的家族世系也不再成为其表演声望的来源,反而被当作是一种社会问题的根源。当这些传统"名家"被否定时,与他们相关的传统也就随之烟消云散,一部分的历史也就从此湮没无闻了。特别是在经历"文革"的"极左"年代以后,加礼戏传统的四十二本落笼簿及笼外簿连台本大戏的表演、传统名段名唱名白的表演、加礼相公爷请神表演、过角的表演、加礼世家的传承、小班及大班的习艺传统,几乎都被整个社会包括整个提线木偶戏遗产持有者群体遗忘了。正如哈布瓦赫所言,"由于建构社会生活这种框架的是人自身和他们的行动及其对行动的记忆,所以,当这里所考虑的人和家族不复存在时,这些框架也就灰飞烟灭了。"①这个过程反映在遗产持有者内部的群体关系上,就是剧团内部人际关系的复杂化和对立化,宗派斗争激烈。有受访老艺人感叹,"我在剧团几十年,感觉就像走马灯一样,进出的人很频繁,所以,能够在那里站得住脚的不容易。"②"C为剧团做过非常多贡献,他儿子当年也在剧团,学得也不错,可是后来就是因为有一个学员与他在宿舍发生争执,那个学员说C儿子依靠父亲搞特权,后来,C硬是不让他儿子再学木偶,很可

① [法]莫里斯·哈布瓦赫:《论集体记忆》(毕然、郭金华译),第212页。
② 摘自2009年10月6日泉州芳草园木偶剧团退休演员访谈记录。

惜。"①甚至有一位老艺人说,"当年剧团也来叫我儿子去学木偶,儿子想去,我们一家人都不同意。没有意义了,现在我儿子、侄儿、孙子一辈全部都没有学了,祖辈传到我们这代就没有了。"②从现在专业剧团的构成来看,除了团带班一辈尚有少数几个加礼世家的子弟,之后,加礼世家基本上完全淡出了专业剧团的范围。

另一方面,在五六十年代,我们可以看到,个人声望与出身背景仍然是剧团模范认定的重要标准;在提线木偶戏遗产持有者群体记忆中,仍然是以与传统"名家"相同的认定方式来重构"模范"记忆的;尽管实际上,构成这个记忆框架的这些价值与传统价值并不具有相同的内涵。如上所述,五六十年代以后剧团模范记忆中的家庭出身已经不再重视其家族世系的表演声望,而是强调其家庭出身的阶级属性或成分;其个人声望也不再以表演声望为唯一的价值标准,同时也强调个人在剧团行政集体中的价值行为。即便是表演声望的建立也不再依赖于传统程式的表演,而是立足于现代木偶戏人物形象的塑造与创新上。因此,有受访者谈及当年剧团内部对黄奕缺作为大师模范的争议时这样说,

> 黄奕缺当年在剧团是一面旗帜,当然也有人不服,但是,他一直都在创新,而且,在那个年代他得到党的支持,他是党员、又是贫农,成分又好,其他艺人都没有他么好的条件,历史清白。……虽当时比他聪明的,比他表演好的人不是没有。但是,过去老一辈艺人,表演程式是凝固不变的,穿线的规律是不变的。所以,以前不论哪个班请我表演,大家都是拿同样的木偶来表演,都是在木偶十六条线的基础上,来看功夫好坏,彼此之间有可比性。但是,黄奕缺改变了木偶制作的结构,他增加了十六条线,内部结构也变了,这样就使表演本身丧失了可比性。所以,大家有的人不服就不服在这里。比如小沙弥可以非常生动,但这个经过制作改良的小沙弥只有你

① 摘自2010年9月3日泉州木偶剧团退休演员访谈记录。
② 摘自2013年10月26日泉州老艺人访谈田野记录。

一个人能演。当时黄奕缺的表演声望的确非常高,外出演出很多人直接点名要他演。只是与老一辈艺人比较,他的表演声望是从创新来的,不是来自于传统的生旦表演。所以,他的功夫与其他人根本无可比性。①

正是在这种舞台形象创新的背景下,使制作超越了原本唱念为主的程式表演,成为表演中一个不可或缺的内容,使提线木偶表演穿透了传统加礼戏表演的界限而杂糅杖头、布袋木偶的不同技法,并创造出更具视觉效果的木偶特技。所以,在传统"名家"的价值体系中,以往师承、家族世系的名望、个人表演的声望到五六十年代只剩下了微弱的表征意义。尽管这个时期的老艺人们仍然深深地沉浸在过去,还不能马上理解新系统运作的逻辑。但是,这个新的地位结构正是以个人成分背景、强调制作与综合表演创新能力而不是说唱表演能力的声望累积方式,在原有的"名家"记忆的阴影中建构起来的。随着老一辈的加礼戏"名家"相继老去离世,越来越多的缺乏家族世系声望的成员进入提线木偶戏遗产持有者群体,特别是当那些既缺乏家族世系声望也缺乏师承声望、个人表演声望的行政干部成为遗产持有者时,这个群体就有必要调整其对"名家"的认同记忆,以适应新的状况,并力图使这些状况合法化。

三、艺术创新中的模范象征

当行政体制被强加给泉州提线木偶戏遗产之后,遗产持有者群体关系出现了一个相当奇特的现象,即不同于早前泉州加礼戏"名家"辈出、流派纷呈,众多的名字保存于加礼戏的遗产记忆,在20世纪后半叶几乎数十年间唯有黄奕缺大师一枝独秀。在许多泉州提线木偶戏遗产持有者的记忆里,黄奕缺都是一面旗帜,他被誉为"中国最著名的傀儡表演艺术家和傀儡艺术改革家""木偶表演大师"。他一生孜孜不倦、倾尽心血,致力于提线木偶的改革与创新,极大地丰富和提高了

① 2010年8月18日泉州木偶剧团退休演员访谈记录。

木偶表演的表现能力,塑造了众多惟妙惟肖、栩栩如生的艺术形象;他创立的"以悬丝傀儡表演为主、综合杖头傀儡和掌中傀儡表演于一台"的综合演出形式,对传统的、以群体表演取胜的泉州傀儡艺术的进步与发展,有着巨大的推动和促进作用。① 甚至有人说,没有黄奕缺就没有泉州提线木偶戏的今天。泉州官方档案记忆对他的评价是:"五十年来,尤其是建国四十年来在党的文艺方针政策指引下,在各级领导关怀、培养、教育及其同事们的帮助支持下,由于本人的不懈努力,他的木偶艺术造诣,无论是表演或造型、还是特殊技巧之设计,均已达到前无古人的水平,为提线木偶艺术的发展做出了卓越的贡献,已成为泉州木偶艺术成就和艺术道路的杰出代表而饮誉海内外,被国内外木偶艺术专家誉为木偶艺术大师。他对木偶艺术的执着追求和孜孜不倦的探索,他谦虚好学,对艺术的永不满足的高尚精神应予提倡和发扬。"② 然而,在另一些泉州提线木偶戏遗产持有者的记忆里,他却饱受争议。有人认为,他抛弃了泉州木偶戏真正传统的精华,导致现在木偶戏的路走弯了,现在剧团中没人会演落笼簿四十二本,也不再会唱传统的傀儡调了。也有人说,他把原本老祖宗早就有的东西说成了自己的发明,把原本属于集体智慧的创新据为个人所有。

毋庸置疑,黄奕缺是现代泉州提线木偶戏发展史上一个举足轻重的人物,没有人能够否认黄奕缺与所有老一辈加礼名家一样,对传统的泉州加礼戏饱含着深沉的热爱,在他身上其实凝聚了泉州提线木偶戏经历这半个世纪遗产化过程深厚而沉重的记忆。我一直困惑于为什么在这半个世纪泉州提线木偶戏会出现黄奕缺现象,为什么在黄奕缺的身上会投射出泉州提线木偶戏遗产持有者的两极情感。从某种意义上说,黄奕缺已经不同于传统上的加礼戏"名家"。实际上,他已经被塑造为20世纪50年代以来创造的泉州提线木偶戏遗产的象征,他是泉州提线木偶戏遗产历史创造的神话。黄奕缺身上所汇聚的

① 黄少龙:《泉州傀儡艺术概述》,第266页。
② 泉州市文化局:《关于举办木偶艺术大师黄奕缺同志从艺五十周年庆贺活动的报告》,泉州市档案馆藏卷宗117—1—172。

第三章　泉州木偶戏遗产主体的原生认同

成分清白、勤奋钻研、努力创新的品质更代表了新时代泉州提线木偶戏遗产的运作逻辑。

如上所述，50年代以后，地方戏曲被要求禁演传统戏、古装戏，泉州提线木偶不得不从传统的固定笼簿表演转向创作童话剧、寓言剧，从地方仪式演出转向面向全省乃至全国的巡回演出，其功能也从敬神转向教育与娱乐。在这种特殊的政治环境中，原本建构加礼戏"名家"的传统价值秩序遭遇了解体与重组，以家族世系及说唱表演为基础的声望累积方式在政治上丧失了合法性。然而，社会总是依靠同样的方式来恢复其自身的连续性的。因此，家族世系被重新解释为家庭出身为主要内容的成分背景，个人表演声望的累积方式也因为传统的程式表演方式被否定、新的演出题材的表演要求、新的演出规制的出现，而发生了从比较说唱表演能力到比较融会制作及多种形象表现方式的综合表现能力的转变。

我们注意到，从50年代开始，木偶的制作工艺成为泉州提线木偶戏遗产的一项重要内容。在此之前，木偶制作基本上是独立于加礼戏的地方传统工艺，制作木偶的作坊不仅为加礼戏制作偶头，也为布袋戏制作偶头，甚至还为寺庙神明雕像。过去的加礼戏艺人最多只是分别从不同的作坊购买偶头、服装、笼腹等来组装木偶，在加礼戏班中没有专门的木偶制作的分工角色，最多只有一个演员兼任安装、修补木偶的工作，闽南话称他为 ding（意为"装"）。无论哪一个加礼班使用的都是同样的三十六尊木偶。新中国成立后，为了因应不同的剧本要求，创造出了千姿百态的木偶造型艺术，改造了传统的木偶构造，增加了十几条线位设置，使木偶制作工艺的创新成为新中国成立后泉州提线木偶遗产发展最耀眼的成就。

也是从50年代开始，泉州提线木偶戏的表现形式开始从说唱为主敷演故事发展为强调动作表现的技术表演，开始吸收掌中、杖头木偶的武打等动作表现手法，将掌中、杖头木偶融入提线木偶的表演形式；也是从50年代开始，泉州提线木偶改革了传统"八卦棚"的舞台结构，一步步地创造出阶式平面舞台、天桥式立体舞台以及人偶同台的表演空间形式。当代的泉州提线木偶戏无论是造型工艺、表演形式、

时空结构,还是它所依据的知识逻辑,都与记忆中的泉州提线木偶戏很不相同。无怪乎泉州老一辈的加礼戏艺人感叹它是假的泉州加礼戏,不是真正的泉州加礼戏。

然而,无论它被认为是真的或假的,最重要的是它被认定为与传统的泉州提线木偶戏一脉相承,它创造了泉州提线木偶戏与传统加礼戏遗产记忆的连续感。可以说,黄奕缺正是扮演了这样一个展现泉州提线木偶戏历史记忆连续性的象征的角色。从身份上说,黄奕缺无疑是一个获得了重生的旧艺人,他在新中国各级领导和同事的培养与支持下,成功地转变为新文艺工作者。因此,他是旧艺人再生的模范,他呼应了"翻身做主人"的时代象征话语,宣告了旧艺人与过去时代的决裂。在那个特殊的遗产政治环境中,他被刻意地树立为一面旗帜,象征着旧艺人转变为新文艺工作者的典范。而这个典范的建立,却是发生在越来越多的缺乏家族世系声望的成员进入提线木偶戏遗产持有者群体之时,在行政体制开始逐步将泉州提线木偶戏从私营纳入公办的过程中,在那些既缺乏家族世系声望也缺乏师承声望、个人表演声望的行政干部逐渐成为遗产持有者的背景下。当那些缺乏家族世系声望的新遗产持有者进入泉州提线木偶戏遗产持有者群体,并逐步开始掌握遗产的解释权时,他们需要掩藏自身在家族世系声望上的缺失,同时又要在剧团众多传统"名家"中获得权力合法性的确认。正是行政权力为了在泉州提线木偶戏遗产持有者中建构其权力的合法性,使成分背景、家庭出身和创新性综合表演能力代替了传统家族世系、师承声望和说唱表演的价值,成为新系统下"名家""模范"的基本条件。

尽管剧团时代的"模范"仍然强调家族世系、师承和表演声望,但它与加礼班社时代的"名家"传统价值的相似只是表面的了。那些出身于加礼班社的传统"名家"若"不思进取,狂自尊大",则必然会有那些不固守成规、积极钻研、敢于创新的年轻新艺人去体现这些价值,从而在遗产记忆中留下其特殊的印迹。当他们以新文艺工作者的面貌出现,并占据了遗产记忆的特殊位置时,原有的"名家"记忆渐渐被吞没了,遗产持有者群体的等级秩序从而发生了根本的改变。于是,黄

奕缺恰恰以其旧艺人的师承出身、贫农的家庭出身、党员的成分背景、创新性的综合表演能力，代表了师承、家族背景和个人表演声望重新诠释的意义，使行政权力得以在新的系统逻辑下建构其合法性的象征。

黄奕缺在泉州提线木偶戏遗产持有者中历经半个世纪一枝独秀的现象，更多地反映出这半个世纪中越来越多的新遗产持有者通过创新性综合表演占据了遗产持有者的权力位置，并逐渐湮没了传统"名家"的历史，使"名家"记忆不再能够在这个时期的记忆中找到加强自身的因素了。因此，也造成了遗产记忆的框架不得不透过歪曲自身来将遥远的过去，连同整个"名家"记忆的价值秩序，以及建立在这套价值秩序之上的所有人和事统统遗忘，以使得遗产的历史记忆得以在近期记忆的基础上重构，并重新获得历史的连续性。遗忘，包括对那些创新集体中"名家"及其背后价值的遗忘，并不是个体记忆的疏忽或隐瞒，而是泉州提线木偶戏遗产持有者群体在集体记忆上的一种选择与重构。黄奕缺身上所投射出来的两极情感，实际上是两种不同的泉州提线木偶戏遗产历史记忆在特定历史时期的交锋与斗争。只是以黄奕缺为象征的、重构了的新遗产记忆在权力上压制了过去遗产记忆的表达，使这些记忆被建构为遗产记忆中的"他者"。然而，这种压制并没有使过去的遗产记忆彻底消失，只是使它们被局限、尘封在遗产历史记忆的某个边缘的角落，静静地等待着社会关系的涨落与遗产政治环境的变迁，等待着重新发现与复活。

保罗·康纳顿曾说，"我们对现在的体验，大多取决于我们对过去的了解；我们有关过去的形象，通常服务于现在社会秩序的合法化。"① 遗忘的发生从来不是偶然的，它总是伴随着遗产持有者群体自我认同的选择与建构，伴随着某些特定遗产表述的他者化。泉州提线木偶戏传统与名家的遗忘，只不过是泉州提线木偶戏遗产持有者群体在行政化组织结构转型过程中的历史记忆重构，以合法化现有的秩序结构，从而创造出泉州提线木偶戏作为民族国家遗产的意义框架。

① ［美］保罗·康纳顿：《社会如何记忆》（纳日碧力戈译），第3页。

第四章　泉州提线木偶戏遗产认同的重生与转换

20世纪50年代以后,行政权力开始前所未有地深入控制了农民的日常生活,中国社会经历了一个迅速转型的时期。在现代化、创新的意识形态目标指引下,传统的价值和习俗饱受批评,甚至被视为现代化目标达成的主要障碍,创造新的习俗和价值观成为当时文化工作的主要内容,传统的、小型的、半自治的农村社区文化逐渐被以中央政府为主的大众文化所取代。[①] 在前章对泉州提线木偶戏命名记忆的讨论中,我已经提到在20世纪50年代以来中国社会转型背景下,泉州提线木偶戏逐渐遗忘了其作为地方象征的历史记忆,并被重新发明成为一种"传统的戏曲艺术"。本章将呈现泉州加礼戏遗产记忆在经历半个多世纪的遗产化过程中,如何从一套完整的地方性知识系统,逐步蜕变为一种现代表演艺术形式。我将重点从遗产象征和遗产内容等方面来讨论在社会转型过程中泉州提线木偶戏遗产记忆与遗产认同被情境性因素所影响的变迁过程。

① 黄树民:《林村的故事——1949年后的中国农村变革》(素兰、纳日碧力戈译),北京:生活·读书·新知三联书店2002年版,第21页。

第四章 泉州提线木偶戏遗产认同的重生与转换

第一节 家园遗产的根基性纽带[①]

所谓家园遗产的概念,强调的是把遗产放置于地方社会独特的社会文化认知系统中来理解其遗产意义与遗产价值,把遗产当作是地方性知识体系中的一个部分。地方是孕育遗产的土壤,遗产的地缘生态构成了遗产原生地图最重要的一个板块。那么,泉州提线木偶戏与泉州地方的文化意义系统之间具有什么样的关系?这种关系是如何维系的?如前文所述,我们发现当加礼艺人表述其在泉州仪式生活和群体认同时总是不可避免地牵涉到戏神"相公爷"。甚至在今天的泉州提线木偶戏非物质文化遗产申报文本中,仍然把傀儡戏神相公爷"踏棚"的祭祀礼仪当作泉州提线木偶戏遗产的重要内容之一,强调戏神相公爷使泉州提线木偶戏得以作为一种无可替代的宗教戏具,在泉州地方的民间仪式生活中占据重要的一席之地,使宗教信仰、神祇崇拜及其祭祀科仪等民俗活动,至今仍是泉州提线木偶戏一些民间班社重要的生存方式。[②] 可见,泉州提线木偶戏遗产的相公爷记忆在某种意义上构成了泉州提线木偶戏在家园文化生态中的根基性纽带。本章将聚焦泉州提线木偶戏的相公爷信仰,来说明泉州提线木偶戏在地方文化脉络中的遗产意义,以及相公爷信仰这一遗产记忆在新的社会历史情境中被重新发明的过程与意义。

一、多元版本的戏神相公爷神话

在泉州戏曲艺人的记忆中,相公爷是百戏之神,所有的梨园子弟

[①] 彭兆荣认为,遗产的基础和基层的归属是家——家园,遗产研究不能脱离具体的地方性家园背景,遗产的人类价值也只有通过对家园的巢筑、经营、记忆与认同方可达到真正的体会与体验,"家园遗产"是人类遗产的原初纽带,也是"原生态"的根据。彭兆荣:《遗产反思与阐释》,第118—136页。

[②] 泉州市文化局:《泉州提线木偶戏非物质文化遗产申报文本》,泉州市文化局提供,2005年。

都必须拜祭相公爷。泉州的地方戏曲除了打城戏①外,其他各个剧种均奉相公爷为祖师爷。特别是泉州的提线木偶戏,更是尊相公爷为加礼戏的祖师爷,视相公爷为提线木偶戏最重要的传统象征。过去凡加礼戏笼必有一尊相公爷戏偶,戏班班主或笼主②家中必设相公爷神位,在重要的节庆场合祭拜相公爷③。在每年纪念相公爷的日子里,艺人须在相公爷神位前摆上三牲、果品、香茶、美酒,然后点香燃烛,虔诚地祭拜和祷告。这个传统直到今天仍然保持着,无论戏班的背景是泉州提线木偶戏的民间剧团还是专业剧团。

除了在泉州木偶剧团供奉的相公爷有一坐式小神像与相公爷神位图一道构成的神龛外,在民间提线木偶剧团中,多只是供相公爷神位图,以提线相公爷戏偶代替神像,笼担中所有相公爷戏偶在没有演出时都必须挂在神位图前,以香火供奉。如图4-1和图4-2所示。由于提线木偶的相公爷遵循换衣不换身的惯例,一般戏班中的相公爷戏偶往往被视为戏班中世代相传的最重要遗产。即便是戏班解散,艺人故去,后人不再从事提线木偶戏。我在泉州东岳村的田野调查中发现有村民家中仍供奉着祖传的相公爷戏偶,并把它视为家庭的保护神。村民告诉我,家里祖传的加礼笼早卖了,就留了这尊相公爷,以前有人出几万块都没卖,它一直保佑一家平安,所以一直供着,只是衣服破了给它重新换了一身。

同样,相公爷踏棚,也是泉州提线木偶戏民间演出不可或缺的一个仪式。过去凡加礼戏演出,必先表演"出苏"④,俗称相公爷踏棚。

① 打城戏俗称"师公戏""和尚戏"。"师公戏"供张天师为戏神,"和尚戏"供地藏菩萨为戏神。

② 因为置办一套加礼笼需要一大笔的资金,泉州过去的提线木偶戏班班主并非都拥有自己的加礼笼,有的经济条件好的戏班可能拥有多套加礼笼,还有些拥有加礼笼的家庭不演戏了,这些戏班或家庭就会通过出租闲置加礼笼来收取笼租,无力置办加礼笼的戏班可以通过租用别人闲置的加礼笼来完成演出。

③ 泉州提线木偶戏传统上普通艺人家中是不设相公爷神位的,只有班主或笼主家供相公爷戏偶和神位,艺人需要祭拜相公爷的,则可以前往班主家祭拜。

④ 因泉州提线木偶戏传说他们的相公爷姓苏,所以,请相公爷出场的仪式叫"出苏"。"出苏"分为大"出苏"和小"出苏",俗称出大相公或出小相公。

第四章 泉州提线木偶戏遗产认同的重生与转换

"出苏"被视为加礼戏班传承中的核心秘密,一师只传一徒。虽然"出苏"有文本记录,但是其中包含的很多仪式内容都是口口相传的,只有师父把某个最喜爱的徒弟确定为传承人后,才会把相公爷踏棚的核心秘密倾囊相授。过去一般只有班主或名望最高的高功演师才有资格表演相公爷踏棚。《相公簿》则是相公爷踏棚的科仪文本,包括相公爷身世神话、相公爷神位图和《大出苏》剧本,主要叙述了相公爷的生平事迹和请神口诀及流程,是泉州提线木偶戏最重要的一种文本记忆形式。

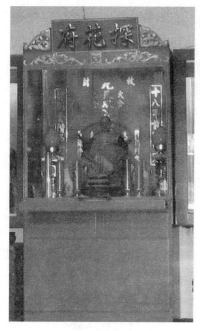

图4-1 泉州民间提线木偶艺人家中供奉相公爷

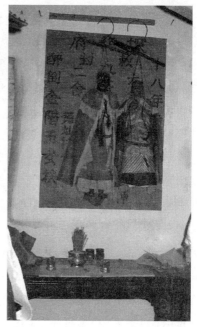

图4-2 泉州木偶剧团供奉相公爷

传说泉州提线木偶戏的相公爷是唐明皇时人,从母姓苏,自称小苏,或被称为苏相公,生于浙江杭州的铁板桥头。50年代初的《闽南戏曲调查资料》记录了一段相公爷《大出苏》的原始调:

相公本姓苏,厝住杭州铁板桥头,离城只有三里路。唐王见我么风骚,赐我游遍天下,为人解冤释吉,为人赛愿冲天曹。

忽听见彩屏内有只好大鼓,又听见彩屏内有只好小鼓。大鼓邀小鼓,小鼓邀大鼓,打的叮咚叮咚,我平生未爱摩,摩出雁字摩,再来踏,踏出好脚步,唱出平安歌。的,连哩唠,连呵哩唠连,唠连连哩唠,连哩唠连,比唠连哩连,唠连哩连,唠连哩唠,哩连唠哩唠,哩唠连唠唠,哩连唠哩唠,唠唠连。①

这段曲调以自报家门的形式清楚地说明,提线木偶戏的相公爷姓苏,家住杭州铁板桥头,离城只有三里路。在相公爷踏棚所唱的《大出苏》中,相公爷的自称始终为小苏。泉州提线木偶艺人传说这位苏相公只活了十八岁,所以有艺人告诉我,相公爷是童子的装扮,一般供奉相公爷的果品也是小孩子喜欢的食品。

《相公簿》记述的相公爷身世神话其实主要是以解释相公爷神位图的方式叙述的,重点是神位图上的一副对联——"十八年前开口笑,醉倒金阶玉女扶",横批"探花府"。据载,苏相公是唐明皇时候的人,其母是浙江杭州铁板桥头的一位苏姓小姐。她因偶经某坵田,尝粟乳而受孕,生下了苏相公。因未婚生子,苏小姐遭到父亲指责,故而令女婢抱子弃于原坵田之上。几天后,苏小姐不忍心,遣婢再到田上查看。女婢到坵田,发现一螃蟹爬在婴儿口上,吐垂涎哺喂孩子,使之存活。女婢觉得怪异,于是把孩子重新抱回苏家抚养长大。因苏小姐是在坵田吃粟乳受胎,所以认为相公爷是田所生,故相公爷也以田为姓。因其出生时吃螃蟹口涎,所以少时不会说话。但是,这个苏相公却天资奇异,博学多才,且精通音律,曾中探花,官至翰林。故木偶戏相公爷神位图(如图4-3)横批是"探花府"。一日,唐明皇拾得一张工乂谱,不晓其意,误认为昔日起盖皇宫的工账丢失,便口算一念,工四五工元,工六四五工,此账如此胡乱,任算不明,要如何算清楚?于是,唐明皇便令诸文武共同观阅。诸朝臣也不晓其意,面面相觑。最后唐明皇出旨,若有人能晓此账者,就封他为元帅,并赐他御酒三杯。那时候,相公爷开口笑道:"我能晓。此乃乐音(南音)的工乂谱,君王若不信,

① 《闽南戏曲调查资料》,1952年,泉州市档案馆藏卷宗116—1—36。

第四章　泉州提线木偶戏遗产认同的重生与转换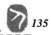

图4-3　泉州提线木偶戏相公爷神位图

就传诏召乐匠来朝,奏给君王亲耳听验。"此时他正好十八岁,哑巴意外开口,从此能言,所以相公爷的神位图左联写"十八年前开口笑",表示他至十八岁才能笑能言。于是,唐明皇传诏天下,选好乐匠来朝演奏。果然,乐匠用这个曲谱演奏的音乐,让唐明皇越听越有趣。只是唐明皇仍是不信,说乐员是眼睛相观,才奏齐整。于是,就召管乐各处一方,眼睛不能相观之处,只有耳朵能听得到,将十音云锣留在中央,因十音云锣是为首之主乐,所以留在中央。那时十音云锣起空,再合演奏,仍然奏得很好。唐明皇大喜,就封南音为御前清曲,接着,封相公爷为元帅,并赐御酒三杯。相公爷喝完酒,醉倒在金阶之下。唐明皇即令宫娥扶他在龙床安睡。所以,相公爷的神位图右联为"醉倒金阶玉女扶"。① 相公爷神位图中央写的是"九天风丫院田都元帅府",据说这个"火"字倒写,是因为相公爷生前曾在皇宫救火,能够降神风压邪火,意为"压火"。也有传说相公爷是因救火而非识谱的功绩而获封田都元帅。② 在泉州提线木偶戏的历史记忆中,相公爷之所以被奉为戏神,是"因为他是戏剧中创作音乐唱工的发起人,又因救火有功,

① 晋江木偶实验剧团音乐资料组:《相公簿》,1962—4—25,泉州市南安官桥提线木偶剧团提供。

② 叶明生:《福建傀儡戏史论》(上),第497页。

最后得病身亡，唐明皇敕封他游遍天下，为民改冤则吉，为民赛愿天曹，所以戏剧中艺人们才奉侍相公爷，未开演时要先出相公爷踏枰，表示为民缴愿于三界神明。"①

尽管相公爷身世神话的具体流传时间现在已经无法考证，但是，《大出苏》剧本和相公爷神位图应该算是有关泉州提线木偶戏相公爷身世神话最主要的文本记忆。而且，无论是《大出苏》还是相公爷神位图，都属于仪式象征符号一类的程式性操演的历史记忆。这类程式性操演的历史记忆相对于口头神话叙事来说，仪式象征所操演的神话在叙事形式上具有更强的重复性，能够使某一叙事版本持续影响较长时间。它们应该算是目前所知最古老的相公爷神话叙事。值得注意的是，《大出苏》剧本中明确传达的相公爷只是十八岁宰相小苏（苏相公）一种形象，相公爷神位图直接呈现的相公爷则是田都元帅的形象。

而从1962年晋江提线木偶剧团音乐资料组保存下来的相公爷身世神话文本记录来看，它在清晰解释相公爷神位图表述的相公爷身世神话之后，却明确说明提线木偶戏相公爷也叫雷海青。它解释相公爷有三个姓，一为苏相公，是因苏小姐订婚尚未过门而从母姓；二为田都元帅，是因为苏小姐昔在田中吃粟乳受胎，故以田为姓；三为雷海青，则是因苏小姐的未婚夫家姓雷，袭雷家的姓。

更有趣的是，在庄长江根据泉州地方戏曲老艺人口传叙事所撰写的《戏神相公爷》②中，戏神相公爷却被认为是地地道道的泉州人，名叫雷海青，家住南安罗东埔头乡坑口村。同样是在唐明皇年间，雷海青的生母同样姓苏，是坑口村对面埔头村人。苏小姐在田中受孕，未嫁产子，苏父命婢女弃子于野。苏小姐因此上吊自杀，而苏家弃婴因毛蟹爬口边吐唾沫喂他却活了下来。三天后，坑口村的加礼班"雷家班"的艺人路过此地发现婴儿，将他收为螟蛉子，取名雷海青。雷海青虽从小是个哑巴，却精通乐理，鼓拍锣钹，四管乐器，件件皆晓，样样都

① 晋江木偶实验剧团音乐资料组：《相公簿》，1962—4—25，泉州市南安官桥提线木偶剧团提供。

② 庄长江：《泉州戏班》，第135—147页。

第四章 泉州提线木偶戏遗产认同的重生与转换

精,尤其是琵琶、玉箫的演奏,简直如仙乐一般。他除了谙熟传统曲牌外,还能独制出美妙的新乐章,如行云流水,如天籁飘音。因李龟年谱《霓裳羽衣曲》,梨园乐工难以演奏,于是,唐明皇召江南琵琶高手入宫,雷海青得以面圣,时年十八岁。因唐明皇问话,雷海青开口说话;唐明皇赐御酒三杯,雷海青醉卧金阶,所以说相公爷"十八年前开口笑,醉倒金阶玉女扶"。又因唐明皇诏封雷海青五品进士,为翰林院供养,所以横批是"翰林院"。雷海青后因反抗安禄山而死。数年后,郭子仪平安史之乱,因得雷海青神助,所以唐肃宗追封他为"田都元帅""太常寺卿""天下梨园都总管"。因此,雷海青被奉为戏神,人们尊称他为"相公爷",并在坑口建"相公墓",立"相公宫"。泉州地方遍布相公庙,均奉坑口宫为祖庙。

围绕"十八年前开口笑,醉倒金阶玉女扶"而讲述的相公爷身世神话,至今仍为许多泉州提线木偶戏艺人所传述。但是,比较新中国成立后成长起来的提线木偶艺人与老一辈艺人所讲述的故事,有关相公爷的历史记忆似乎变得更加扑朔迷离。一方面,他们确信提线木偶戏艺人不要拜坑口相公庙,有人说那是高甲戏才拜的;对于那些泉州地面上星罗棋布的相公庙,他们会强调那是铺境的境主庙,与他们拜的相公爷不一样,他们在相公爷生日时只在家里或剧团拜相公爷,不会去相公庙拜相公爷。另一方面,他们相信相公爷除了苏相公、田都元帅的形象外,还有一个叫雷海青的化身,并且,这个雷海青是泉州南安罗东人,强调雷海青为雷姓加礼班的养子。而对于苏相公家住杭州铁板桥头与雷海青为泉州的雷家班收养这两种叙事之间存在的矛盾,历史记忆在这里似乎瞬时变得模糊与飘忽不定。有人解释可能是雷家班去杭州铁板桥头表演遇上了,有人解释可能这就是相公爷的神异,甚至有人直接表示遗忘或是不知道如何解释,过去就是这么传说的,没有想过为什么。而他们对于相公爷事迹的叙述则更接近于庄长江的版本。相公爷因琵琶、玉箫等乐器演奏的异人表现,十八岁受召表演《霓裳羽衣曲》,因而"十八年前开口笑",因御赐三杯而"醉倒金阶玉女扶",因反抗安禄山和助平安史之乱而获封。甚至在泉州木偶剧团解释他们供奉相公爷的原因时,也强调剧团之所以供奉相公爷,不

仅因为他是戏曲的祖师爷,更由于他是千百年来青史留名的前辈艺术家雷海青。显然,这个戏神雷海青的形象不是1962年晋江提线木偶剧团《相公簿》记述的那个因病身亡的雷海青,而是因反抗暴力而牺牲的雷海青的形象。不仅如此,在这个神话叙事版本中,雷海青成了相公爷三个化身中最为突出的形象,苏相公和田都元帅的记忆在此则被有意无意地隐藏和忽略了。

相公爷神话作为泉州提线木偶戏艺人的集体记忆,为什么同样的叙事主体在不同时期会出现如此多元的神话叙事版本?这些不同叙事版本之间为什么会存在那些相异的、反常的甚至是矛盾的表述?这些表述的意义是什么?为什么某些历史记忆会被模糊、忽略、隐藏乃至遗忘?庄长江记述的相公爷神话可以说是反映了较晚近时期泉州戏曲艺人的集体记忆,为什么在晚近时期会出现泉州提线木偶戏艺人与其他地方戏曲艺人共享雷海青记忆的现象?雷海青记忆被特别描绘与强调的意义是什么?当代社会记忆理论的观点认为,我们有关"过去"的形象通常都服务于现在社会秩序的合法化[1],人们对"过去"的记忆反映他们所处的社会认同体系及相关的权力关系。[2] 透过对相异的、矛盾的相公爷神话叙事的分析,或许能够帮助我们了解泉州提线木偶戏在不同时代情境中认同的复杂结构,以及从一个时代情境到另一个时代情境之间的延续与变迁过程。

二、泉州提线木偶戏相公爷神话的"历史隐喻"

目前来看,上述这些相公爷身世神话版本的流传时间现在都已经无法考证,不过,仍然可以确信的是以下两个方面的事实:一是,无论是《大出苏》、相公爷神位图还是1962年《相公簿》版本,其中的相公爷神话叙述者都是泉州提线木偶戏艺人,这个神话叙事模式只是在泉州提线木偶戏艺人群体内部传述,主要的叙述者多为民间艺人;而强

[1] [美]保罗·康纳顿:《社会如何记忆》(纳日碧力戈译),第3页。
[2] 王明珂:《历史事实、历史记忆与历史心性》,《历史研究》2001年第5期,第134—147页。

第四章 泉州提线木偶戏遗产认同的重生与转换

调相公爷是唐乐工雷海青的神话版本叙述者范围则更广,还包括了泉州提线木偶戏之外的其他地方戏曲表演者群体。二是提线木偶戏版本相公爷神话的流传不仅经由泉州提线木偶戏艺人口口相传,还透过相公爷踏棚仪式和相公爷祭祀神位图解释等象征实践的反复操演来重构其文化认同的意义,更曾被作为提线木偶戏的历史记忆转化为档案、调查资料等各种类型的文本叙事,使较早时期及20世纪五六十年代的提线木偶戏相公爷口头叙事形式得以凝固,而雷海青相公爷神话版本至今仍在不同的场合为泉州地方戏曲艺人尤其是剧团演员、戏曲研究者所传述,基本上可以说它反映了当代情境中泉州地方戏曲艺人相公爷神话的叙述模式。

在提线木偶戏版本的相公爷身世神话中,相公爷只呈现出两种形象——小苏(苏相公)与田都元帅,而且,这两种形象都是以仪式象征的形式呈现出来的。小苏是泉州提线木偶戏开台仪式《大出苏》唱段中保留的相公爷记忆,田都元帅则是相公爷神位图中央主神牌位保存的相公爷记忆。虽然在20世纪60年代的晋江木偶剧团《相公簿》记录的相公爷身世神话已经增加了雷海青这一形象,但是,这里的雷海青仍只是苏相公的另一种变形而已。① 从神话的叙事结构上说,这一版本的相公爷显然是一个外来者的形象。他生于杭州,长于杭州,成名于京城,因才艺神异而受封戏神,司职代天巡狩,为民请命,所谓"赐我游遍天下,为人解冤释吉,为人赛愿冲天曹。"更进一步说,这一版本神话中的相公爷呈现出来的隐喻是一个外来的、以"民"之形象出现的"官"。他才高八斗,见多识广,深受帝王的尊重与信任,代表帝王巡察天下,体恤民情,化育黎首。

事实上,相公爷或加礼戏作为帝国"官员"的隐喻,在泉州提线木偶戏的历史记忆中并不少见。泉州提线木偶戏的民间老艺人陈清波曾讲述加礼戏流传民间的故事,其中明确地把相公爷和加礼戏演员表述为"官员",把相公爷做戏、扮戏表述为奉旨行事,而非为升斗蝇利,

① 这里的雷海青只是苏相公袭苏小姐未婚夫姓而得名,神话叙事基本保持了苏相公的原型不变。

供人取乐。他说,

> 相公爷最早只收了加礼戏,而且当时只在宫廷内表演,表演的人都是翰林院的官员,没有到民间表演的。后来,唐朝有大官就是宰相要告老还乡。他在宫廷里常常看加礼戏,很喜欢,就上奏皇帝请求让加礼戏到宰相家演。皇帝批准后,加礼戏才到民间表演。所以,相传演加礼戏的人都是读书识字的官员,这是与其他戏种很不一样的地方。而且,因为加礼戏演出的都是官员,所以,加礼戏到民间演出时,皇帝还派征战有功的先锋官来给加礼戏挑担。在所有戏班中,只有加礼戏班中挑担的人叫先锋。而且,挑加礼笼的扁担上面是有雕龙头的,还要有两根绳子,这个据说是代表龙须。也只有加礼戏挑担才用龙头扁担。过去加礼戏班的先锋官还有文武之分,文先锋要负责搭台、装台、取木偶、收木偶;武先锋要负责泡茶、做所有后勤工作。为什么他们要做这些呢?因为加礼戏班里大家都是官,只有先锋官最小,所以,就只有他们做这些事了。①

此外,泉州民间还流传有李光地废加礼戏官属的传说。相传加礼戏班原为官属,加礼笼扁担头挂着圣旨,凡过州县地方官员都要出迎,官员过加礼台都须下马跪拜,直到清康熙年间,李光地不满此俗,上奏皇帝才得以废除。②

尽管这些传说叙事或许有些荒诞无稽,然而对于泉州提线木偶艺人来说,它却是真实的。正如萨林斯研究波利尼西亚人神话所说的那样,"神话(所表达的内容)或许未必是历史事实,但它却不折不扣是它(所存在文化)的真理——它的'诗性逻辑'。"③神话作为文化结构中极具符号意味的部分,它并不只是供人传述的"文本",它在传述中

① 2010年10月26日泉州晋江青阳田野日志陈清波访谈。
② 《闽南戏曲调查资料》,1952年,泉州市档案馆卷宗116—1—36。
③ M. Sahlins, *Historical Metaphor and Mythical Realities*,(Michigan: The University of Michigan Press,1995),p.10.

第四章　泉州提线木偶戏遗产认同的重生与转换

构成了人们先验的思考模式、世界观,直接影响了人们对历史的认知与实践。实际上,相公爷神话是以一种隐喻的、象征的方式,表述了泉州地方艺人群体在过去的日常生活中所建构的一套亲疏远近的相对关系和尊卑贵贱的等级秩序,并且,透过这种神话的解释与仪式的操演来一次次地再生产出这一日常生活群体认同的情感结构。

泉州民间提线木偶老艺人在重述相公爷神话时,常常会同时宣称:因为过去加礼戏的相公爷和演员都是官员,都是读书人,所以,加礼戏演出时演员不可以出头露脸,只是身藏帝后操弄傀儡,故曰"内帘四美"。他们会强调,加礼戏艺人过去拥有与其他艺人不同的社会地位。比如古代加礼戏艺人可以参加科举考试,而一般艺人是不可以的。泉州民间会尊称他们为"先生",主人家要演加礼戏不能说演戏或雇戏,只能送帖请加礼,还要腾出上房、好酒好菜款待加礼戏艺人,不像其他戏种艺人都是随便安置住破庙睡地板。在泉州提线木偶戏民间艺人的历史想象中,相公爷代表的就是帝国权力,他生为皇帝的近臣,死为天公的信使,是一个以"小民"的形象出现的"官员",扮演着沟通宫廷与民间、调度官僚秩序的角色。更准确地说,他就是帝国时代微服私访的"钦差大臣"。

在提线木偶戏版本的相公爷神话中,还包含着一个相公爷与金鸡、玉犬的故事。在相公爷神位图中,分立田都元帅左右的是大舍和二舍。传说大舍、二舍是相公爷的左右随从,大舍、二舍原为金鸡精和玉犬精①,因躲在相公爷袖中入宫看后宫娘娘,而不小心落出衣袖,被娘娘用金环罩住,不再能幻化人形。为保其生路,相公爷拿了两块鼓板给鸡精教唱梨园戏,拿了三块板子给狗精教唱京戏。因此,现在梨园戏的相公爷身边装有一只鸡为记,意思就是它的音乐唱念都是金鸡所授,它所唱的曲调比较尖细婉转,恰似鸡啼。梨园戏请神的时候,必须用两块板子点酒和烧开眼钱在板内,然后把它拿起打三下,最后,将

① 庄长江《泉州戏班》记录的相公爷神话也保留了这一故事,不同之处只是大舍、二舍原为孤儿,雷海青收为徒弟,因好奇杨贵妃美貌,被道士化为金鸡、玉犬,藏于海青衣袖入宫。

这板子连为人字形,才从口中唱出唠哩连。而京戏则因其音乐唱功是玉犬所传,所以京戏的鼓手,一手拿北鼓箸,一手拿三块连在一起的板子,把两块绑紧、另一块相随,以为拍子作用。而且,京戏的相公爷身边,也装有一只狗,京戏的铿锵洪亮,恰似犬吠。正因为相公爷是金鸡、玉犬的恩主,所以梨园戏、京戏也供相公爷为祖师爷,并要礼让加礼戏,上加礼台先拜加礼戏的相公爷。在泉州民间记忆中,俗称加礼戏为"戏兄"。据传加礼戏是相公爷的第一子弟,加礼戏的相公爷由相公爷亲自装演。从唐、宋、元、明、清到民国初,若梨园戏及京戏与加礼戏在同一地点演出,都要一生一旦,先探主人,后探厨房,然后上加礼台拜相公爷,演出时要让加礼戏先起鼓,然后才敢起鼓。直到民国中期,因为有些梨园戏、京戏的艺人与加礼戏艺人感情好,见他要上台拜相公,就叫他不用拜,这一习俗才逐渐废除了。①

虽然从现在看来提线木偶戏与掌中木偶戏(布袋戏)被认为是关系最为密切的两个泉州地方剧种,二者同属偶戏,同唱傀儡调,表演者过去同被称为"先生",但是从民俗的操作上看,反而是梨园戏一直被当作是加礼戏最亲近的戏种。不仅有相公爷先演加礼后演梨园,加礼、梨园一脉相承的说法,而且,在酬神请戏中,若无加礼开台,则可以用梨园戏模仿加礼戏"相公爷踏棚"所表演的"提苏"来替代;在酬神礼单上,只有加礼戏和梨园戏可以直接写在要烧给神明的礼单上,其他的戏种即使参与酬神演出也只能以"梨园"的名义出现在正式的酬神礼单上。而敬神请戏的大礼则必须是加礼戏。换句话说,在泉州所有民间戏曲中,只有加礼戏被认为是具有神圣力量的,梨园戏可以借助模仿加礼戏相公爷的表演来获得神圣力量,而其他的戏种则被认为不能登大雅之堂。从这个意义上说,相公爷神话是真实的,它作为泉州地方文化的象征符号,不仅表述了泉州提线木偶戏艺人生存世界的真实状态,也说明了泉州提线木偶戏艺人对于遗产历史的认知与实践。

① 晋江木偶实验剧团音乐资料组:《相公簿》,1962—04—25,泉州市南安官桥提线木偶剧团提供。

三、泉州提线木偶戏相公爷的仪式象征意义

在泉州地方民俗的历史记忆中,加礼戏不仅是一种地方戏曲形式,更被广泛地运用于民间宗教的各种法事活动中,比如用于辞床公床母的"探房"、为新建房屋上梁"谢土"或入住的"探屋"、新建戏台开场的"祭台"、为新桥建成开道的"祭桥"、新井凿成的"谢井"、房屋火灾的"压火"等等。① 许多节日庆典、迎神赛会、宫庙开光、宗祠进木主、谢天、求雨仪式场合以及结婚生子、周岁、十六岁、寿诞、死亡的人生礼仪都会请加礼戏演出。并且,传统上,所有加礼戏的演出中都必须有相公爷踏棚,即表演"出苏"。由此可见,泉州加礼戏相公爷历史记忆的共享群体不仅仅是加礼戏艺人,也不仅仅涉及其他的戏曲艺人,更包括泉州地方上的普通民众。他们与加礼戏艺人一起共享着一套相公爷信仰的地方性知识,清楚地界定加礼戏相公爷表演的情境,了解与这样情境互动的各种禁忌与意义。相公爷作为泉州地方文化的象征,其最重要的意义并不在于他是一个泉州地方戏曲艺术的行业信仰,而是一个具有多重文化意义的仪式象征符号。正是这样一个仪式象征符号,赋予了地方戏曲在泉州地方文化系统中的意义,建构了不同种类泉州地方戏曲之间的谱系关系。从一定意义上说,相公爷不仅是泉州地方戏曲谱系性记忆的核心,更是泉州地方戏曲获致社区文化认同的根基性纽带。

特纳认为,当我们谈到一个象征符号的意义时,至少应该从本土解释的方面、操作的方面和位置的方面来说明它的意义。② 相公爷神话其实就是对相公爷这一象征符号的一种本土性解释,一方面它说明了相公爷奉旨扮戏,巡游民间,发挥着为民消灾解厄、赛愿天曹的功能;另一方面,它解释了泉州民间社会对加礼戏、梨园戏以及其他剧种的等级情感,强调加礼戏与梨园戏一脉相承的特殊亲缘关系,尤其是

① 叶明生:《福建傀儡戏史论》(上),第449页。
② [英]维克多·特纳:《象征之林》(赵玉燕、欧阳敏、徐洪峰译),北京:商务印书馆2006年版,第49页。

加礼戏在泉州民间戏曲中特殊的崇高地位。

　　从象征的操作意义上说,相公爷的表演过程体现了泉州当地人传统的宇宙观念及集体的精神面貌,它为泉州提线木偶艺人及其他民众提供了一个地方性的"文化体系"的解释框架,使泉州当地人得以认知外在世界的秩序观念,并充分展现了他们理解宇宙系统与自我秩序关系的本土观点。泉州的加礼戏表演一般都要先请神、踏棚,然后再演正戏,戏文演出结束后必须辞神,缺一不可。并且,任何一次加礼戏表演,无论东家请几天的戏,只能是开场当天表演相公爷请神、踏棚,接着连续几天就是直接演出正戏,直到最后一天戏文演出结束后,再演相公爷辞神,表示演出结束。

　　在民间戏班演出时,一旦搭好戏台,打开加礼笼前,班主要先双手合十,在笼箱前拜一下,首先把相公爷的戏偶拿出箱,挂在彩屏后竿的正中位置,随后取出两位童子左右随从,挂钩均朝前。并即刻取出香炉放置在相公爷偶身正前方的戏台地板上,供上三炷香和果品,香火持续不断,直到演出全部结束,戏偶全部入箱为止。开演前,艺人须先为相公爷整衣扮相,然后方请出其他戏偶,并按照左北右生顺序列队侧向相公爷。除了相公爷及两随从挂钩向前,其余戏偶挂钩向后。演出结束后戏偶入箱,相公爷戏偶必须最后入箱,而且,相公爷戏偶之上不能再叠放其他任何物件,以示对相公爷的尊敬。

　　相公爷踏棚的程序一般包括请戏神、化五行(含踏"八卦")、请三界神明、献香花灯烛、辞神五个步骤。相公爷踏棚又会分为"出小相公"与"出大相公","出大相公"会演完所有五个步骤,"出小相公"则只演请戏神、化五行和辞神三个步骤。在绝大多数情况下,相公爷的表演都是"出小相公",只有在修谱、宫庙大庆之类社区重大庆典或富贵人家显示排场时才会"出大相公"。因为"出大相公"一般要伴随较隆重的"谢天"仪式,需要准备更多、更复杂的仪式供品,还必须额外给表演相公爷踏棚的提线木偶演师准备红包。

　　请戏神:请戏神的仪式主要在加礼台的彩屏后区举行。锣鼓敲响之前,东家需先为剧团准备好三牲、粿、果品、酒、香、金纸等供品。剧团成员在相公爷神像前摆列香炉、酒瓶、酒杯、果品或三牲、粿等,倒上

三杯酒,燃起三炷香。待起二落鼓帮,敲响钲锣之后,请神演师(一般是班主)在锣鼓声中面向相公爷拱手鞠躬,再向棚外拱手鞠躬。接着,请神演师为相公爷斟酒(先中杯,后左右杯),先用右手无名指从中杯蘸酒在一张折成帖式的金纸上点三点(上中下依序),向上弹出,喊声"喝彩",然后双手共执,立于相公爷前念暗咒①。

一炷好香焚金几,银烛耀红照日里,金花插在银瓶上,美酒斟下金杯底。

请神人高声喊"喝彩",再斟酒,蘸酒弹出,开声念出请神词:

奉请、拜请——乐府玉音大王、九天风火院田都元帅府、大舍、二舍、引调判官、吹箫童子、来富舍人、武灿将军,三十六官将诸神到坛。酒当初献、再献、三献,拜请棚前土地公,一帖纸钱烧起满棚红。

此时作为请神助手的其他演师在加礼台彩屏区前左侧预备好香炉果品,供上三炷香,祭拜土地公。提线木偶戏民间艺人解释说,这是为了向土地公借地搭棚表演,传说土地公与相公爷打赌输了,只好让出一块土地给相公爷搭棚演加礼。

请神演师念完请神词,焚"纸开眼"②,右手举燃着的金纸在相公爷面前顺时针画三圈,落五音"紧战"鼓帮。然后,请神演师捧酒向相公爷作揖,再向天公作揖,用无名指蘸酒,分别弹向上、下、左、右;然后再蘸酒向上弹,在彩屏横杆上先中后左右点三点;最后转向相公爷再向上、下弹酒,边弹边念,

赤蔻升天(弹上),白雀下地(弹下),左青龙(弹左),右白虎(弹右),好大屏,好小屏(在小屏三点酒),好大鼓,好小鼓,好锣,好钲,好幼脚,好粗脚。

① 文中科仪及暗咒的描述主要依据作者与郭琼娥在田野调查中的所见所闻,并参照了《泉州戏班》书中的《嘉礼戏〈相公爷踏棚〉》以及南安官桥提线木偶剧团所藏晋江木偶实验剧团1962年整理的《相公簿》,暗咒部分因为涉及戏班秘密只采用已公开发表的内容。

② 又称烧开眼钱。

请神人弹念完,举杯向相公爷及左右做请饮酒势,念:"相公请饮酒,列位请饮酒。"用右手无名指蘸酒,在左手掌心写"十八",合掌摩擦,念"十八团圆到底,到底团圆"。其他演师高声合唱。最后,请神演师拍三下手掌,再高喊"喝彩",五音鼓帮止。敲钲锣,开"一、二"鼓关,肃立唱《大懒旦》(晋江木偶剧团《相公簿》作《大难旦》)撤筵,转敲官鼓。请神演师用线缠作"金"字造型,三请礼。众唱《万年欢》,演师缠相公爷后背脊线。至此,彩屏后"请戏神"仪式告终。

化五行:化五行是相公爷出台表演。在众唱《万年欢》声中,演师操纵相公爷戏偶由彩屏左右两仪露头做"顾盼"科,然后以磅礴气势出场,分别做"金"化"木""木"化"水"造型,再做"步罡踏斗"舞蹈,最后再做"火""土"造型。以上表演均在"唠哩连"三字的反复交错帮腔中进行,意为驱邪净棚。若是"出小相公",相公爷的表演至此就结束了。相公爷喊"请了!"即退入彩屏后,将相公爷戏偶悬挂于原位,众齐向相公爷鞠躬,锣鼓止,开始接演正式戏文。

若主人在加礼台前另摆香案,供上一瓶花、一盏灯、一盒水果,即示意要"出大相公"。此刻,相公爷则不退入屏后,要接演"奉请三界神明""献香花灯烛"。如主人同时在香案上摆上米筛、红布和一百零八枚铜钱,相公爷要先"踏八卦"。操纵相公爷戏偶的演师,要将一百零八枚铜钱按八卦的八种符号,排列在米筛内,并以"木"化"水"之后,作进三、退三、左三、右三的表演,此谓"踏八卦"。

请三界神明:相公爷作完五行造型后,后台乐转"三通",相公爷行三跪九叩礼,请三界神明,念暗咒请神:

听见锣鼓响叮咚,一样戏文几样装。头顶花冠帽,身穿锦衣红。哪里不去,哪里不来。未曾参观不敢舞唱,未曾请神不敢妄动。(跪)拜请三界高真:上界高真、中界高真、下界高真。(三叩首,起,再跪三叩,起又跪三叩,膝行,俯状读《疏文》)

暗念:

今为福建省泉州府××县××都××境居住蚁民×××(主人姓名)焚香虔诚拜干,鸿造所申意者,恭闻——天高九

第四章　泉州提线木偶戏遗产认同的重生与转换

重因诚而格,神居三尺,由善而彰;普资至化,大沛恩光。言念蝼蚁×××主命××年××月××日×时瑞生("主命"可据全家人等按生肖序列,人数不限)偕家人等,命属——

北斗九皇星君主照。荷——

天地覆载深恩,感三光照临厚德,有自知扳,报答末由,言念灯主×××前年有叩良愿,果蒙有应,今日度备灯金、糠猪、草羊,提演线戏,演唱梨园叩谢,虑恐家中男女,前后有叩良愿,时思弗忘,并诸善信,乞愿减餐,虔备灯金,一齐洗谢。涓吉今日,修设灯坛,演傀陈乐。上贡天真,中酬神惠,下谢当境。喜还良愿,茂集祯祥,躬祈福庇,再保平安,伏望垂慈,赐九五康宁之景福;万灵同鉴,注百千绵远之寿龄。

有求有谢,将安将乐,灯事完周,门庭清瑞,宅舍光辉,丁添财进,大振家声,五福齐登,三多并应,四时无灾,八节有庆,瓜瓞绵绵,百世其昌,谨具疏。以闻——

天运××年××月××日上疏

相公爷起立,鞠躬,接念请神词:

拜请东岳阎罗天子,府县城隍二主,本宅观音佛祖,灶君、土地、门丞、户尉,家奉合炉香火。小苏恐呼请不尽,调理不周,拜托本处土地公再起!

"三通"乐止,请神告终。

献香花火烛: 请完三界神明,接演献香花火烛。相公爷以《薄媚滚》分别唱出香、花、灯、烛的故事。最后,相公爷白:"小苏请神明白,退入彩屏内,调弟子装演戏文,敬奉三界高真及到坛诸位神明。请了!"接唱一首《地锦裆》,相公爷退场,开始演正式的戏文。

辞神: 戏文搬演结束,须再请出相公爷出场辞别所请神明。相公爷在《唠哩连》合唱声中出场,向彩屏两侧及中间行礼,三叩首后,相公爷唱《地锦裆》,念暗咒:

拜辞三界高真:上界归天庭,中界归中庭,下界归地府。

拜辞神归宫,佛归庙,五营兵马归本营,小苏归本镇。手执烘

炉火,三杯和万事,有事焚香再请,无事不敢乱请。小苏恐拜辞不尽,拜托本处土地公再辞。请了!

众人帮腔齐唱《唠哩连》,辞神终。①

很明显,上述文本记述的"出大相公"完整程序中的请神词、疏文、暗咒及辞神词是在个别人家而不是社区宫庙的公共场合表演的《大出苏》,具体的仪式情境已不清楚;其记述的"出小相公"的请神仪式似乎只请戏神,没有其他神明出现在仪式中。然而据泉州提线木偶戏的老艺人所说,实际上,相公爷表演的主要场合就是请神仪式和普度,请神是其最主要的一个功能,无论"出大相公"还是"出小相公"都涉及请神(指的是戏神以外的其他神明)。而且,在不同的仪式表演情境中,诸如上梁、入厝、宫庙开光、宗祠进木主、做功德的超度戏、求雨戏,甚至是在大宫庙、小宫庙神诞的场合,相公爷请的神明都是不一样的,口诀、礼节也要不一样。比如像家里盖房子,请神就一定要请夫人妈,喻义能护佑子孙人丁兴旺;观音妈生日演相公爷,请的神应该与夫人妈生日请的神是不一样的,王爷生日和夫人妈生日请的神也是不相同的,不同情境中的请神口诀都不相同。相公爷请神时,只有请天公才要三跪九叩,其他即使是妈祖、观音也只要鞠躬作揖,因为妈祖、观音与相公爷是平礼的。

在田野中,我发现在民俗仪式情境中,提线木偶戏的表演其实是严格配合整体仪式的进程来安排的,在时间、空间位置甚至戏文的选择上都需要遵循特定的程序来进行。提线木偶演师常常需要与师公或其他的仪式程序主持者相互配合,共同遵守某些禁忌。

比如晋江某村祖厝重建进木主的仪式就包括了请神、谢土(包括上梁、点八卦、敬天公)和进木主(包括点主、安主)三个程序,在整个

① 因相公爷表演涉及许多戏班秘密,本文所用相公爷表演资料均引自官方档案或公开出版物,私人所藏相公簿只使用其中的神话叙述。上述请神词、疏文、辞神词及暗咒皆引自陈天保、蔡俊抄记录的《泉州提线木偶传统剧本"大出苏"》,转引自庄长江著:《泉州戏班》之《嘉礼戏〈相公爷踏棚〉》,福州:福建人民出版社 2006 年版,第 119—125 页。请神程序的叙述,在田野调查参与观察相公爷表演和搜集民间艺人口述资料的基础上,参考了庄长江著:《泉州戏班》之《嘉礼戏〈相公爷踏棚〉》,福州:福建人民出版社 2006 年版,第 119—125 页。

第四章 泉州提线木偶戏遗产认同的重生与转换

仪式流程中,提线演师都是与风水先生、木匠、泥瓦匠、石匠师傅和师公相互配合的。开始的请神仪式主要是由村民中德高望重的老人组织,提线演师并不参与。此时祖厝内布置了十个供桌,分别预备敬观音、四方神、土地公和天公,供天公的供桌暂时用彩棚半遮着,这一房支的人则抬着铺境境主神像、燃着香、敲锣打鼓地到村界的东南西北四个方向,请他们拜过的神到祖厝安神,来享用供奉。请神过后,到了选定的时辰,整个仪式才算正式开始,提线木偶戏的演出也是从此时开始的。整个仪式很明显地分为"内场"与"外场",谢土仪式的"内场"由风水先生和木匠、泥瓦匠、石匠师傅一起主持,进木主仪式的"内场"由师公主持,"外场"则是正对祖厝大门的提线木偶八卦棚。"内场"起鼓后,"外场"的提线木偶锣鼓才能接着响起来。

在这个仪式情境中,提线木偶戏相公爷表演的"出小相公"除了上述程序外,还包含一个祭煞的仪式。在祭煞仪式开始前,须事先准备如下供品:三牲2副、果盒2副、活公鸡1只、剑1支和红布、花布、黑布各7.2尺、新草席1张以及金纸、香、酒等。提线木偶演师先在戏台前面的左右两根柱杆中部分别交叉挂上刀剑和戟矛,在彩屏前区戏台上铺上草席,请相公爷出笼整冠,取红布裹剑,并供在相公爷戏偶下面,燃香默拜。然后,演师把准备祭煞用的公鸡绑在戏台右边桩脚下。此时,其他演师帮忙在戏台前区靠左一角供上香烛果品奉祀土地公。供毕,演师左手抓起绑在棚下的活公鸡,右手握绑有红布、花布和黑布的剑,双手将公鸡与剑举起,向相公爷作揖,再向天公作揖。接着,请人帮忙按住鸡冠,演师持剑在鸡冠上割开一缺口。然后将剑放下,左手握紧公鸡双翅,右手抓鸡头,取鸡冠血点于相公爷戏偶的额、嘴、前腰、手、脚,再分别在彩屏后方和前方的上空、地下做点鸡血姿势,在彩屏横栏上先中后左右再点三下。然后,在棚柱所挂刀剑、戟矛以及彩屏左右侧竿上下再各点上鸡血。一一点完之后,演师立于内屏,左手握鸡翅膀,右手抓鸡头在空中舞写,最后举剑和公鸡再向天公和相公爷作揖。

祭煞仪式完成则开始相公爷请神程序,接着进入正式戏文搬演。与此同时,"内场"的风水先生与木匠师傅一起主持上梁仪式、点八卦、

表演师傅戏,之后进三牲果盒祀筵,宣读祭文,引东家人跪拜辞神,焚金纸、祭文、鸣炮,谢土仪式结束。东家撤筵,只留一桌祀土地公的供桌。提线木偶须在东家焚金纸辞神之际,再演一段戏文以敬天公。之后,东家重新设筵敬祖,师公登场主持,开始进木主仪式。"内场"起鼓点主,"外场"提线木偶戏起鼓演戏;"内场"安主礼毕,撤筵击鼓,化财,焚祭文,封龛,"外场"提线木偶戏辞神。提线木偶戏演出结束,拆八卦棚。第二天则在祖厝门外侧面横搭戏台,戏台的高度宽度和棚竿使用数量以及画屏布置都与之前不相同。

据提线木偶演师解释,加礼演谢土戏除了请神,还有镇邪、驱邪的功能。一般上梁演戏必须在厝门正对搭八卦棚,必须用鸡冠血祭煞"安台",主要是用于净棚驱邪,能够增强相公爷的神力,使邪煞不能靠近加礼师傅和加礼台,保护加礼师傅不受邪煞的侵害;加礼戏相公爷的表演能够镇邪、驱邪,甚至经过相公爷表演踩踏过的草席也具有镇邪的神力。相公爷踏棚的请神主要也是为了帮助东家驱除邪煞、旺发子孙。相公爷的请神仪式实际上也是之前村众请神仪式和"内场"风水先生、木匠、石匠和泥瓦匠请神除煞仪式的一个延伸。村众请神的重点是他们活动所及的庙宇神明,所谓四方神是他们平日生活所经常祀奉的神明。"内场"师傅们请神的重点是他们的祖师爷,他们和村众请的四方神明一起为新厝驱除邪煞。而提线木偶相公爷请神,则是基于提线木偶演师对地方象征体系的具体知识,来为东家延请村众请神未周全而必要延请的神明。提线木偶戏的正式戏文演出其实是东家为各路神明准备的祀筵的一部分。提线木偶戏的辞神也是与"内场"辞神程序配合的一个仪式环节,表示整个仪式程序全部完成,神明各自归位,村众生活恢复正常。因此,八卦棚必须拆除。而谢土、进木主仪式结束之后演出的提线木偶演戏目的在于娱人,而非敬神。村民解释,第二天开始演出的算大戏,主要是图热闹,只有资金不足时才会续请提线木偶演大戏,一般都是演人戏,也有资金充裕的村子会同时请提线木偶戏和人戏。也就是说,对于仪式与社区庆典的活动,村民有清楚的区隔。提线木偶戏是仪式中必须使用的,而作为社区庆典活动的提线木偶戏则是可替代的,甚至可以说,它未必是优先的选项。

第四章 泉州提线木偶戏遗产认同的重生与转换

另一个在提线木偶戏相公爷表演中值得关注的是"冲"的观念。在仪式情境中,无论是提线木偶演师还是其他田野报告人常常都会提到"冲"的问题。关于这个"冲"的观念,当地人的解释是,若是不按照特定的禁忌回避或触犯了某些禁忌,可能会导致无缘由的受惊、生病甚至有身亡之虞。泉州民间传说相公爷出笼时是不可以观看的,孕妇和小孩最好不要看相公爷踏棚,特别是小孩不懂事,容易被"冲"到,甚至有人说以前民间谢天风俗中,相公爷踏棚时所有人都会躲起来,等到演正式戏文时才走出来看,怕冲撞了天公等等。此外,若是属相或生辰八字与仪式时辰相冲的,也可能会被"冲"到。对于提线木偶戏演师来说,相公爷戏偶是否具有神性,则是影响他们是否会被"冲"到的关键因素。相公爷戏偶制作时必须肚子里装小尺、剪刀、八卦(铜镜)、五谷种,新相公爷戏偶启用前必须过炉,还要拿戏班所在境主庙的香火挂在身上,并挂上从南海普陀山带来的佛珠供着,然后,才能够具有请神的灵力。若提线木偶演师使用的相公爷戏偶不具有神性,则操纵相公爷戏偶的提线演师就可能被"冲"到。

从相公爷表演的仪式情境可以看出,相公爷的象征意义植根于泉州民间宗教信仰与民间传统戏曲交融的广大文化脉络中,它并不是孤立地存在于民间宗教体系外的特定行业象征,而是泉州地方象征体系中拥有极其特殊地位的、重要的灵媒象征。相公爷是泉州民间宗教的众多象征之一,它的灵力来自于它与其他象征之间的关系以及它在这一象征体系中的位置。它和泉州提线木偶戏的象征意义是由泉州民间宗教文化体系的框架来解释的。具体地说,泉州提线木偶戏的相公爷是具有双重角色性质的象征符号。一方面,它为泉州地方戏曲艺人所信仰,护佑艺人平安、戏班兴旺、演出顺利,艺人视它为艺能的源泉、自身的保护神。另一方面,它是泉州民间宗教仪式中的重要象征,它赋予民间提线木偶演师以宗教仪式执行者的角色,使他们得以在特定的仪式情境脉络中与正式的宗教专家如道士、法师相互配合操演仪式。因为相公爷象征意义上的双重性,造成了提线木偶戏演师角色的重叠——既装演戏文以娱人神,又扮演灵媒请神辟邪。我国台湾学者宋锦秀认为,提线木偶演师扮演的宗教仪式执行者角色基本上是情境

脉络式的、非结构的、能够独立运作的,他们于日常生活及纯粹戏剧表演场合中是"民间艺师"的单一角色,当在进行除煞仪式的特定场景时,就可以及时转换为一备足神力权威的独立的宗教仪式执行者。①实际上,从上述仪式情境脉络可以发现,即便是在特定的仪式场景中,相公爷及提线木偶戏演师这种双重性质的模糊角色仍然存在并贯穿于整个仪式始终,"演师"与"仪式执行者"的角色是在仪式过程中不断转换的。并且,这种角色的转换遵守着泉州民间以择吉来规划日常生活时间序列的禁忌。而此一禁忌的内在意涵,则是泉州当地人在认知上所建构的外在世界正邪诸神共生交往、不同神明各司其职、互为一体的宇宙观念。相公爷的象征意义在于它能够创造一种禁忌,来促成宇宙神明与民众之间的互动交流,并改变特定情境中宇宙正义神明与邪煞之间力量比较,从而保障民众获得安宁和谐的生活环境。对于一般民众来说,相公爷本身就具有仪式的禁忌,冲撞可能带来厄运,尤其是相公爷踏棚请神的仪式活动,是最为神圣与不可冲犯的。但是,相公爷同时又具备一种特殊的结构转换能力。它不仅能够透过创造时间和空间的禁忌,来转换特定情境中不同神明力量的关系,从而达到驱除邪煞,强化正义神明对情境的控制能力。而且,它还能够透过自我角色结构的转换,使自己穿梭于人神模糊地带,建构一种既召而用之又敬而远之的人神关系。

　　从文化意义上说,相公爷其实就是一种介乎人神的灵媒象征,但它不同于社会结构中作为专门宗教执行者的佛道修行者,它混迹于世间,本质上是"人"。相公爷与一般"人"的不同之处,最主要在于它具有人神两个世界的知识,它不仅了解"神煞"世界的权力生态与特性,也知道人世间的人情冷暖与苦乐,它能够用人情来处理"神煞"世界的斗争,并为"人"获取利益。相公爷的灵力存在于情境的脉络中,是在请神附体之后才变得强大起来,能够去影响所处的场景,大多数时候它只是戏曲表演者和表演者的护佑神明。在相公爷的表演过程中,我们可以很明显地看到,相公爷并不是表现出自身拥有强大的召唤力,

① 宋锦秀:《傀儡、除煞与象征》,台北:稻乡出版社1994年版,第228页。

第四章 泉州提线木偶戏遗产认同的重生与转换

来操控这些神明的力量,而是用非常谦卑、尊敬的态度奉请或拜请各路神明来帮忙,调弟子装演戏文向神明示好,惴惴不安地一再表示有事焚香再请、无事不敢乱请,甚至对于最卑微的土地公都极尽尊敬之礼。相公爷的镇邪驱邪很明显是一个借力使力的过程,透过创造一个正面的、神明之间有福同享、有难同当、和谐互动的情境,来改变"神煞"世界的内部关系,以达到改变人神关系的结果。相公爷的表演反映了泉州人对外在世界充满敬畏、不安甚至恐惧的集体情绪,相公爷表演中所呈现出来的谦卑、妥协、灵活、圆融以及团结抵御外在世界压力的特征和品质,恰恰就是泉州人日常生活处理自我与外在世界关系中所表现出来的集体精神。

四、相公爷记忆与泉州提线木偶戏遗产的地方认同

如上所述,在泉州民间的历史记忆中,泉州提线木偶戏相公爷是戏曲表演者的化身,是农业社会官员的神圣化隐喻,是泉州人认知所建构的外在神圣世界的一个象征符号,是一个能够转换秩序、沟通人神的神圣象征符号。泉州民间宗教信仰体系构成了相公爷象征意义的解释框架,离开了泉州民间宗教信仰的文化体系就无法理解相公爷的象征意义;不理解相公爷作为神圣象征符号的意义,也就无法解释泉州提线木偶戏在泉州民俗文化中的地位和意义,也就无法理解泉州提线木偶戏遗产的本质内涵。相公爷象征意义的多重性决定了泉州提线木偶戏遗产性质的多重性。它不仅是可以娱人的表演艺术,更是一种神圣的仪式戏剧,是泉州地方民众宇宙观念和集体精神的文化展演。因此说,相公爷记忆不仅是泉州提线木偶戏艺人的共享记忆,也是泉州地方民众共享的历史记忆;泉州提线木偶戏不仅是泉州提线木偶戏艺人的遗产,也是泉州地方民众世代相传的文化遗产。直到今天,提线木偶戏相公爷还在泉州地方仪式生活中扮演着重要作用,被广泛地运用于谢天、谢土、谢火、接驾、收兵、祭祖、进禄、开台、压火、解住、天公生和其他佛生日敬佛或谢神的仪式中。

谢天:谢天,是泉州提线木偶戏最主要的仪式表演场合。在泉州

人的生活中,无论是私人的结婚、满月、周岁、十六岁、寿诞庆典,还是公家①的重大庆典常常都需要专门请提线木偶戏谢天,祈求天公保佑平安,感谢天公赐福。除此之外,宫庙、祠堂、祖厝的谢土、祭祖、修谱、进禄等场合,也常常需要配合谢天仪式。因此,谢天是提线木偶戏最为常见的仪式表演类型。② 特别是晋江一带,这类仪式较为常见。一般公家请的谢天戏会比较隆重,而私人请的谢天戏都是小场户表演,大约只表演一出折戏,持续一二小时,戏金大约在500元到900元。目前私人请提线木偶戏谢天主要集中在晋江东石、永和、龙湖、安海、陈埭、罗山一带。

谢土:除了上述新建宫庙、宗祠、祖厝上梁必须请提线木偶戏相公爷演"八卦戏",普通家户若是兴建传统大厝,上梁安"八卦"的时候也必须请提线木偶戏相公爷除煞、演"八卦戏"。甚至包括一些房地产项目的奠基、农村基层政府大楼的落成都曾请提线木偶戏相公爷表演,以祈求屋宇稳固、居住平安。一般这类宫庙、祠堂在落成之后还需要连续延请三年提线木偶戏相公爷表演以祈福驱邪。谢土场合的表演常常会包含上梁谢土、谢天的夜戏和日场的大戏,祖厝、宗祠的夜戏还常常会包括进禄,较多的表演类型都是大戏加小戏。但是,私人的谢土或相对资金较少的祖厝、宫庙也有只请半夜的小场户表演的。近年来,谢土场合始终在各民间提线木偶剧团表演场景中占据鳌头的位置,谢土戏表演较多集中在宫庙、宗祠和祖厝重建的仪式场合,这类宫庙、宗祠和祖厝表演的谢土戏几乎遍布晋江、石狮、南安、泉州一带的农村。

敬佛或谢神(即佛生日或神诞):一般宫庙神诞逢三年、五年、十年的"大生日"庆典,都会专设天公坛,请提线木偶戏相公爷表演。神明普通年景的小生日庆典则不一定要请提线木偶戏相公爷,但也可以请提线木偶戏作为大戏表演娱神。此外,一些特定神明的生日是必须请提线木偶戏表演的,比如观音生日一定要请提线木偶戏表演《目连救

① 指村里的宫庙与宗族的祠堂、祖厝。
② 见附录三表3"晋江声艺提线木偶剧团不同类型演出场户统计表"。

母》,城隍生日、田都元帅生日也常常需要请提线木偶戏。石狮城隍庙至今仍保持着城隍生日请提线木偶戏表演的传统。目前来说,佛生日庆典仍是泉州提线木偶戏表演的重要场合,特别是对于像南安官桥提线木偶剧团这类规模相对较大的提线木偶剧团,佛生日的大戏表演尤其构成了其表演的主要类型,占其表演场次的70%以上。

谢火:谢火戏指的是在发生火灾后的提线木偶戏表演,目的是请提线木偶戏除火煞,以保证灾后重建居住平安。一般在这类场合需要表演特定的提线木偶戏落笼簿剧目。比如2008年,晋江青阳的张前村发生厂房大火,灾后当地业主择吉日请晋江梧垵声艺木偶剧团前往表演《举金狮》。

接驾:泉州各村庙常常会举行神明进香仪式,在神明完成进香返回村落时,宫庙会请提线木偶戏先开台演一出戏,然后再接神明进庙。比如晋江大埔境主庙和晋江新街的境主庙分别在2008年和2010年因为境主进香返驾,而请晋江声艺提线木偶剧团演出提线木偶戏接驾。

收兵:泉州各境主庙每逢年底(一般在农历十二月)会择吉日举行收兵仪式①,在庙里供天公,同时大摆筵席,请演提线木偶戏,意为当境境主犒劳三军,感谢兵将一年来辛苦保村落出入平安。近八年来,晋江龙湖的东厝村、埔头村、吴坑村都曾连续延请晋江声艺提线木偶剧团参与他们的收兵仪式。

祭祖:泉州宗祠一般会举行春秋两祭,特别是每逢秋祭,常常需要延请提线木偶戏。当祠堂里面开始鸣鼓时,宗祠门关闭,三声鸣后,提线木偶戏须在外场搬演以谢天公。近年来,晋江东石、前港、石厦、洪溪、陈埭四境、永和莲塘等地的祠堂都曾在秋祭中请过提线木偶戏表演。此外,晋江内湖还有祠堂在祖公生(即祖先历史名人诞辰纪念日)

① 此处的"兵"指的是铺境境主的神兵。泉州一带风俗在村落的每个路口需要从境主庙请木(竹)牌插于路口、桥头,代表境主派兵把守,保障村落居民出入平安。每年春节过后,大约正月初四或初五,举行放兵仪式,制作崭新木(竹)牌插于路口。年底则举行收兵仪式,由四人抬境主神轿,到各路口桥头把木(竹)牌收回村庙。

时延请提线木偶戏作为大礼祭祀祖先。

进禄：泉州宗祠每隔一二年会举行一次进木主仪式，俗称进禄或进主。在进禄仪式中也会设"天坛"谢天公，搬演提线木偶戏。有时也会有未死者事先做好木主，用红布包好，插上金花，先进禄。这类木主主人死亡后还会举行拆禄仪式，也会请提线木偶戏表演。上述晋江磁灶祖厝上梁后就跟随一个进主仪式。2008年农历八月，石狮永宁一祠堂在祭祖前举行了进禄仪式，也请了提线木偶戏前往表演。

压火：泉州丧葬仪式中会做功德，会在祖厝设灵堂安纸厝，俗称"安龛"。在功德圆满之后，会把所有扎纸工艺全部焚化给亡魂使用。在烧完纸厝后要马上演提线木偶戏，俗称"压火"。因为提线木偶戏相公爷能够降神风压邪火，所以，在做功德仪式上常常需要请提线木偶戏演出《目连救母》。2013年农历九月二十一，晋江磁灶洋尾的一户人家做功德就请了晋江声艺提线木偶剧团表演提线木偶戏举行压火仪式。但是，现在提线木偶戏压火仪式的表演多只是演吉祥戏，民间剧团只有晋江阳春提线木偶剧团能够演出《目连救母》。

解住：泉州人在家庭出现灾祸事件或不祥征兆时，也会请提线木偶戏相公爷踏棚镇宅，以驱除扰人邪祟，恢复居家平安。俗称"解住"。南安官桥提线木偶剧团的一位提线木偶演师提到，他曾在2006年或2007年受聘为泉州城区一个家人遭遇车祸的家庭举行提线木偶戏相公爷解住的仪式。

开台：泉州宫庙新建戏台，开台的第一场戏必须请提线木偶戏，名为"谢戏台"。因为提线木偶戏相公爷代表戏神本身，唯有请提线木偶戏相公爷开台演出，戏台才能平安顺利。2013年农历八月初一，晋江青阳街道象山村还请来提线木偶戏举行开台仪式。

天公生：每年正月初九天公生日前后，有的村落从正月初五或初六就开始庆天公生，他们会在宗祠立天公坛。若没有祠堂的村落，则会在村庙前，或是在村落中最热闹的地方立天公坛，请提线木偶戏相公爷表演一出戏，为天公庆生贺寿。天公生请提线木偶戏可以是村落的公家如宗祠、宫庙请，也可以是私人请戏。晋江声艺提线木偶剧团的蔡文梯师傅口述，前些年在磁灶演天公生甚至出现过在公家请戏之

第四章 泉州提线木偶戏遗产认同的重生与转换

后,又有二十多人分别请提线木偶戏敬天公,他连续在当地演了二十多场提线木偶戏。

然而,值得注意的是,在当前泉州提线木偶戏的遗产表述中,相公爷记忆明显地呈现出去神圣化的趋势。一方面,我们可以看到,在神话表述中相公爷越来越被强调为"人",而不再是"神"。比较前后版本的相公爷神话,我们会发现苏相公的形象已经不再见诸叙述,雷海青成为相公爷最重要的形象。原本凝聚在相公爷象征上的"神"性逐渐淡化,相公爷"人"性的特征则愈来愈鲜明。比如相公爷的出世神话,20世纪60年代《相公簿》记述相公爷乃苏小姐在稻田吃粟乳、遇神迹受孕。庄长江版本的相公爷神话则说,苏小姐是在稻谷灌浆时节参与春社祭仪遇意中人受孕,而托词吞谷浆感而有孕。前一版本叙述相公爷因读前世书,得以博学多识,以至中探花、识异谱、创百戏、受恩宠,获封都元帅,死而为戏神。后一版本则强调相公爷生为艺人,死为戏神,不是以官扮戏,而是艺而优则仕;不是以艺受封,而是以德享供;不是因其创百戏而被尊为戏神,而是因其德艺双馨而被追封为"梨园都总管";其田都元帅的封号不是因能驱神风镇邪火救皇宫,却是因其率神兵助郭子仪平安史之乱。甚至连相公爷随从大舍、二舍也不再具有"神性"的记忆。在晚近版本的相公爷神话中,加礼戏被表述为相公爷才艺成长的母体,而非相公爷创作、装演之戏曲,早期版本中所叙述的金鸡传梨园、玉犬传京戏的故事也不再被人记起。在最近的专业剧团表述的相公爷叙事中,相公爷不仅直接被表述为雷海青,更强调剧团之所以坚持恢复戏神相公爷崇拜和一年两度相公爷神诞的出苏仪式,其最主要的原因是:因为每个行业都需要有精神寄托来凝聚,雷海青既是艺术家又正直忠烈、德艺双馨,是历代艺术家对艺术做贡献的象征;对雷海青的祭拜,就是对前辈艺术家的感恩,表达我们会珍视他们留下的艺术遗产,并把它发扬光大。在此,戏神相公爷已经完全走下了神坛,祛除了"神性",充满了"人性"的光辉。他已经不再是远离人间烟火的"神",而是"芸芸众生"中出类拔萃的一员。

另一方面,专业剧团的表演程式早已跳脱了相公爷踏棚规定的程式顺序,相公爷已经鲜见于专业剧团的表演情境,相公爷表演的诸多

禁忌逐渐被打破,对禁忌的解释呈现出明显的差异性。如上所述,在泉州提线木偶戏历史记忆中,加礼戏表演一般都要先请神、踏棚,然后再演正戏,戏文演出结束后必须辞神,缺一不可。除非某些所谓朋友戏的表演场合,才可以直接作为戏剧来表演。比如当年泉州浮桥镇黄甲街(今已拆迁改造为笋江公园)每年正月初二固定演出的加礼对台戏,老艺人称之为朋友戏。这种演出会包括所有的加礼戏班,演出的主要目的是为了评戏娱人,并选择某一戏班作为来年社区仪式表演的固定合作伙伴。就目前情况而言,专业剧团的表演在 20 世纪 50 年代以后,基本上已经抛弃了具有"封建迷信"色彩的相公爷表演程式,形成了与一般人戏演出相同的直接切入正戏的表演模式,并且表演目的主要是为了丰富人民的业余文化生活,已经完全排除了过去娱神为主的功能。

20 世纪 90 年代以后,相公爷《大出苏》表演开始重新回到专业剧团的表演舞台,专业剧团尝试在泉州当地艺术文化节的开场仪式中重现相公爷表演,甚至以特色交流节目的形式将相公爷表演带到了国际文化交流的舞台。然而,这类表演实际上已经完全丧失了相公爷原有表演的神圣特征。相公爷象征表演的原本指向是请神。它遵循着一套严格的表演时空禁忌,经受着更广大的象征体系的限制,完全不是一种纯粹为庆典开场而举办的开台仪式。在泉州加礼戏的相公爷表演记忆中,只有在涉及请神的场合才需要演相公爷踏棚,演相公爷的唯一目的就是为了请神。因此,只有在东家需要请神的时间,才必须表演相公爷踏棚。即便是提线木偶演师,在平常时间也不可以无故表演相公爷踏棚。甚至在提线木偶演师学习表演相公爷的时候,也必须先用红纸写一张告白贴于门首,告白:"教传弟子日夜学习口语及歌曲音乐,伏望诸神勿听。"以防三界神明误听是诸弟子请他到坛赴宴。[①]不然,演师则会因冲撞神明招致不幸事件。而且,需要相公爷表演的东家必须设香火及三牲五果奉祀诸神,必须给相公爷红包,为相公爷加礼弟子演出付戏金;在仪式结束时,东家需要请各戏班班主在记载

[①] 晋江木偶实验剧团音乐资料组录:《相公簿》,1962 年 4 月 25 日,泉州市南安官桥提线木偶剧团提供。

神明祀筵内容的礼单上画钩,并将一应礼单烧给神明。换句话说,相公爷的表演必须是东家与演师共享同一的文化,共同信仰同一象征体系,了解彼此神圣象征行为的意义。提线木偶演师的相公爷表演不是出于自身的需要,而是出于配合东家神圣象征行为的需要,并与东家的神圣象征行为一起构成了一个完整的神圣仪式过程。而从现在专业剧团重新出现的相公爷踏棚舞台表演情境来看,无论是地方官方还是东道国,都不可能认同相公爷表演背后的文化,甚至完全不了解相公爷表演背后的象征体系,这种表演不再是东道主的一种主动的神圣象征行为,而是一种文化展演的象征行为。其意义指向的不是神,而是人。更准确地说,20世纪90年代以后出现的相公爷表演在专业剧团舞台上的复兴,不是泉州提线木偶戏历史记忆的重现,而是一种基于现实利益需要的记忆重构,类似于一种"发明的传统"。

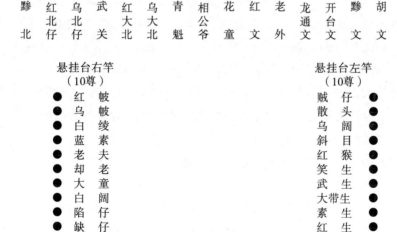

图 4-4 卦棚上 36 尊戏偶悬挂位置图①

再次,提线木偶剧团日常生活中针对相公爷的象征行为出现显著分歧。如上所述,专业剧团以小坐像供奉相公爷,在每年农历正月十

① 黄少龙:《泉州傀儡艺术概述》,第 91 页。

五和八月十五相公爷生日上香祭拜；而民间剧团则是供相公爷神位图，上悬相公爷提线木偶，并且强调相公爷一年只能在年头的农历正月十五和年尾的腊月十五两天供奉，相公爷只能在生日时摆为坐姿享受供奉，其余时间都必须悬挂，不然意味戏班瘫痪，相公爷的香火必须终年不辍，时时供奉。有的民间剧团甚至因为担心相公爷戏偶沾灰尘，只供相公爷神位图，而把相公爷提线木偶收纳箱中。在傀儡棚的布局中，甚至是为上梁等仪式场合专门搭设的"八卦棚"中，各剧团36尊提线木偶的悬挂位置也不再严格遵守传统左右后悬挂、相公爷居中的神圣规制。更多的时候，剧团在布局提线木偶悬挂位置时主要基于方便考虑，把戏偶分为前后两排悬挂，仍使相公爷居于后竿正中，但是，前排左右则是当下场境表演所需要的戏偶。

此外，在许多泉州地方民间仪式的相公爷表演场合也明显出现了神圣弱化的迹象。第一，相公爷仪式表演的传统区域日益缩小。从新中国成立前泉州城内提线木偶戏大班云集的盛况可以想象，新中国成立前的泉州城内应是泉州一带提线木偶戏传承和表演最为集中的区域，据说过去泉州城内四大庙（天公观、关帝庙、城隍庙、东岳庙）甚至还专门附设加礼班。然而，现在泉州城内四大庙中只有东岳庙有一位年逾九十的老演师偶尔搬演一节提线木偶戏，其他城区中的宫庙中除泉州天后宫每年神诞还会固定请一节提线木偶戏演出外，其他包括天公庙、关帝庙以及过去固定每年演出加礼戏的泉州指挥巷观音妈庙已经不再年年请提线木偶戏表演了，它们大多只在宫庙大庆的特殊日子里仍然遵循着请加礼的传统。我在泉州城区的田野访问中发现许多五六十岁的宫庙管理者甚至都不了解提线木偶戏的意义。老一辈主事们解释说，这些年好的提线木偶戏班不好请，现在宫庙前根本没有地方演提线木偶戏①，平时都很少演提线木偶戏了，最多只有五年、十年大庆

① 泉州提线木偶戏演出一般需要选择正对宫庙大门的地方搭台，不像其他人戏可以选择村落或社区宫庙附近相对宽敞的地方来搭台演出。民间所谓"前棚傀儡后棚戏"，某种意义上也是表达了这个空间布局的习俗。而由于城市建设的扩张，现在泉州城区宫庙往往都被局限在狭促的巷道中，门前根本没有余地可以给提线木偶戏搭台，因此也使城区宫庙非到不得已一般不请提线木偶戏。

第四章　泉州提线木偶戏遗产认同的重生与转换

的时候才请①；也有的人说，再过十年，等我们这些七八十岁的不在了，年轻人也都不太懂这些，泉州提线木偶戏也就绝了②。现在泉州提线木偶戏主要的民间演出区域都集中在泉州周边的晋江、石狮、南安、惠安，特别是晋江一带更是泉州提线木偶戏表演最频繁的地区。然而，随着城市化的推进，大片的农村大厝被夷为平地，大量的村落被拆迁安置，泉州提线木偶戏的民间演出越来越被挤压到相对偏远的晋江、石狮、南安的农村一带。从民间剧团历年的演出记录来看，绝大多数的演出地点都是农村的宫庙，城区的宫庙数量很少。

第二，相公爷仪式表演的场合逐渐减少。从民间剧团历年的演出记录来看，在他们演出的场合类型中，演出最频繁的是各种公私场景的谢天，其次是上梁谢土，然后就是宫庙神诞场合。③ 事实上，由于越来越多的人不再盖闽南传统大厝，而选择盖楼房居住，楼房一般没有安八卦，所以，与人生礼仪相关的、私人场景下的提线木偶戏相公爷表演不断减少。以晋江声艺提线木偶剧团为例，2006—2012 年七年间，结婚、周岁、十六岁、做寿等的私人谢天场户累计仅 69 个，平均一年不足 7 个，远低于宫庙场景一年 35 个场户、宗祠祖厝场景一年 72 个场户的平均数量。

在 21 世纪泉州绝大多数宫庙、祠堂已经完成重建事宜之后，围绕宫庙、祠堂重建展开的谢土、开光等仪式演出机会也显著减少。当然，由于闽南习俗中保持着祖厝翻建的传统，使谢土仍然在泉州提线木偶戏仪式表演中占据着较大的比例。祭祖、进禄、收兵、接驾等仪式本来是每个村落定期必须举行的仪式，现在由于许多年轻的主事已经不懂传统，若没有老人指点，很多村落为了省钱已经忽略了在这些仪式中请提线木偶戏的传统。比如与收兵仪式相对的放兵仪式，据晋江声艺提线木偶剧团蔡文梯师傅说，其师傅在一二十年前还接受过放兵仪式演提线木偶戏的延请，但是，他习艺这二十年来都没有人请过放兵。

①　摘录自 2009 年 8 月 26 日泉州四王府调查田野日记。
②　摘录自 2010 年 10 月 11 日晋江古塘田野日记。
③　根据泉州南安官桥提线木偶剧团十年演出记录统计分析，具体分析数据见附录四。

主家也觉得收兵要办尾牙得隆重些才需请提线木偶戏，放兵就无所谓了。总体上说，现在公家请提线木偶戏祭祖、进禄相对多些，而收兵、接驾、开台的情况都比较少见了。其他如谢火、压火、解住等场合的提线木偶戏相公爷表演更是多年难得一见。普度、求雨之类仪式的消失也使提线木偶戏相公爷在这类仪式场合的表演成了不可能。很多提线木偶演师甚至强调提线木偶戏一般只在好事场合演，中元节前后是演出淡季，因为没有人愿意在这段时间办喜事。中元节作为泉州戏曲传统的"狂欢"节，似乎早已经被人们彻底忘记。

第三，在许多民间仪式表演的情境中，相公爷的表演仪式变得越来越简单化、随意化。由于现在民间真正懂提线木偶戏的演师越来越少，请提线木偶戏的东家懂传统的也越来越少。许多稍年轻的东家即使请了提线木偶戏，也不了解提线木偶戏，更不知道提线木偶戏与仪式配合的节奏与禁忌。因此，不少原本演杖头木偶、布袋戏甚至是做道士的师傅也买提线木偶充作提线木偶演师，造成现在民间提线木偶演师中滥竽充数现象屡见不鲜，甚至有的人连拿提线木偶钩牌和理线的姿势都不正确也参加演出。特别是在很多私人请相公爷的小场户中，由于越来越多的主家并不了解相公爷表演的内涵，许多家户场合相公爷的表演甚至只剩下出相公爷请神，不再注重严格的仪式表演程序，有的甚至只是搬演一小段喜庆的场景，一场表演不过二三十分钟。受访的提线木偶师傅强调，如果是真正的提线木偶师傅决不会不搬演完整的一出戏的，因为一出戏不过一二小时，特别是这些吉利的场合，更要重视东家有头有尾的好彩头，不能犯晦气。当然，即便是这些从艺多年的提线木偶师傅也承认，现在他们的演出已经远远比不上前辈那样讲究了，有些规矩现在也不那么清楚了，过去记忆中严格的相公爷仪式表演程序一般只在上梁之类的谢土仪式中保留。

相公爷记忆的去神圣化，从根本上说，反映了泉州提线木偶戏与地方民间文化之间的关系正在被重构，原有的历史记忆开始被新的叙述结构所替代，泉州提线木偶戏遗产的所有者群体试图在新的环境中来重新理解他们的历史记忆。其中最典型的例子莫过于相公爷记忆从神话的叙事形式转变为民间故事的叙事形式。当相公爷记忆作为

第四章　泉州提线木偶戏遗产认同的重生与转换

神话来叙述时,它具有不言自明的神圣性和权威性,是不可替代的行为逻辑依据。当相公爷记忆被当作一个虚构的民间故事来表达时,它已经不再被认为是历史的真实。芬特雷斯和威克姆认为,社会记忆被安排成为不同的版本呈现,其实是当下文化和社会实践的反映,这种安排界定了这个传统在人们心目中的地位,揭示了这个群体情感和信仰所在,而不是过去到底是什么。① 就相公爷记忆不同版本的差异而言,它反映了在当下社会环境下,泉州提线木偶戏遗产所有者群体尤其是体制内的遗产所有者,对于相公爷象征意义的解释,更趋于强调他的"人性"光辉,而不是他的神圣本质;更倾向塑造他作为地方文化的象征,而不是帝国权力的象征。这样的解释最符合于他们当下所处的社会现实的记忆框架,这个群体必须改变他们对于过去作为民间宗教一部分的认知,以保持他们在这个环境中发展的持续性。

众所周知,非物质文化遗产是一种活态的遗产,本质上它是作为"公共文化"被表述出来的日常生活方式。② 近代以来,随着西学和社会改造工程的结合,中国传统的日常生活方式的公共性逐渐被排斥,并被重新界定为"落后的、农村的、处于社会下层和边缘的农民的"生活方式,被视为"过去"生活的"遗留物"。经过近百年公共文化的现代重构过程,中国民众的日常生活方式已经发生了不可逆转的结构改变。日常生活从意识形态上被分割为"城市的、现代的、受过较多学校教育的"现代文化和"农村的、落后的、愚昧无知的"民俗两个价值上互不相容的二元结构。特别是20世纪50年代以来,历次的政治运动进一步把传统民俗活动建构为"封建迷信",把它从正式场合、公共领域彻底排斥出去,退缩到行政体制外的边缘领域。虽然在改革开放之后,民俗活动重新获得了一定的发展空间。然而,行政体制内的专业剧团在参与民俗活动和选择表演具有较强民间宗教特征的相公爷踏

① J. Fentress & C. Wickham, *Social Memory*, (Oxford & Cambridge: Blackwell Publishers, 1992), p.78.

② 高丙中:《作为公共文化的非物质文化遗产》,《文艺研究》2008年第2期,第77—83页。

棚上,仍然存在诸多的限制。尽管20世纪80年代,基于剧团生存的危机,专业剧团曾在老艺人的带领下积极参与民间表演市场的利益竞争,然而,这种活动类似于走穴,从行政管理上来说不具有合法性,使剧团的领导者及个人被迫要为此承担较大的风险。相对于参与地方民俗活动来说,专业剧团更明确的行政定位是丰富人民的文娱活动,促进国内外文化交流,传承优良的民族文化传统。因此,娱人和扮演地方乃至民族国家的文化象征,成为当下情境中以专业剧团为代表的公共文化发展的需要。

另一方面,这半个多世纪以来国家主导的公共文化重构,也造成了泉州人的日常生活方式越来越朝向现代性的想象。越来越多的人已经远离了泉州地方观念中的神煞世界,已经不再了解泉州的民俗文化,特别是对于作为泉州提线木偶戏解释框架的泉州民间宗教体系,更是交织着地方民俗与封建迷信的复杂情感。泉州提线木偶戏的历史记忆正是在这样的社会现实处境中完成了它的记忆再解释过程和不同叙述结构的转化过程。

可以说,泉州提线木偶专业剧团历史记忆的重构就是伴随着国家公共文化对封建迷信与民俗关系的重构。有报告人谈到泉州提线木偶专业剧团演出转型时这样说,新中国成立后,这些民俗的东西都被当作封建迷信扫除了,城市的民间信仰停止了,那时候,只能烧香,还得偷偷地,庙会演出更是不行,因为政府会干预,说是搞封建迷信。所以,当时民间演出的空间完全没有了。60年代初有侨眷出三千块戏金请泉州木偶剧团做普度演出,结果才演一天就被通报"搞封建迷信",甚至遭到省文化局的严厉批评,此后剧团再也不敢参与民俗演出;80年代后剧团参与民俗演出基本上是以个人名义私下演出,政府部门严令不允许行政单位参与民俗活动,特别是普度活动,直到今天还被斥为封建迷信,一再遭到政府部门三令五申的禁止。因此,不少剧团演员在解释剧团为什么基本上不在泉州民间演出时,会说:"这个当地的演出市场,就是为封建迷信服务,就是搞封建迷信。""像我们这样有单

第四章　泉州提线木偶戏遗产认同的重生与转换

位的人去演那个不太好,会被人说搞封建迷信。"①

历经近三十年的意识形态控制和反复的政治运动,人们对社区庆典和人生礼俗的意义更多地强调图热闹、亲戚朋友交往之类的功能性解释,却有意无意地回避或忽略、遗忘了观念上人神关系的文化解释。在民间仪式场合的演出中,"娱神"已经不是请戏最核心的目标,不少庙宇主事者在说明请什么戏是合适的问题时,首先强调的都是"人"爱不爱看。那些不再演出提线木偶戏的宫庙,不论它是城区的大庙,还是乡村的境主庙,或是那些传说老一辈泉州提线木偶艺人过去曾经演出过的庙宇,当他们解释为什么现在不演提线木偶戏时,绝大多数都回应木偶戏不如人戏热闹,只有没钱的才请,甚至有些庙宇宁愿一场花一万元请歌舞团来表演。尽管有村民提出妈祖爱看戏不爱看歌舞的异议,但是主事者解释木偶戏没人看,老人们不爱看,他们人戏都看腻了,年轻人更不看了,只有请歌舞团,才会十里八村、老老少少都来参与。②

即便在行为上从事仪式活动,在言语上却不断地运用现代性话语来重新解释自己行为的意义,不断地重新定义哪些行为内容是属于封建迷信的。上述泉州专业剧团关于相公爷祭拜的叙事就是其中一个表现。实际上,这种现象在民间仪式过程中也是普遍存在的。比如有报告人在谈论相公爷禁忌的时候,如是说:

> 以前我们去乡间演出,有妈妈来跟我们相公爷讨饭吃的,拿去给小孩吃,说容易养,长大会讲话;也说有相公爷出笼时,小孩不能看的。以前我们就有小孩子不小心看了,他妈妈就来向我们讨相公爷的线,拿去泡水喝;还有就是目连,目连有一大一小两个,小孩子都不能看。现在都没关系啦,这都是旧社会的封建迷信。③

因此可以说,泉州提线木偶戏的遗产化过程所出现的遗产所有者

① 摘自2009年8月6日泉州木偶剧团田野日志。
② 摘自2010年10月14日泉州惠安埕边妈祖宫田野日志。
③ 摘自2010年11月3日泉州晋江乾坡田野日志。

群体对相公爷记忆的遗忘和重构,根本上意味着泉州提线木偶戏遗产根基纽带的松动与改变。它斩断了泉州提线木偶戏遗产与泉州地方文化体系之间的联系纽带,使泉州提线木偶戏丧失了其在泉州地方文化象征体系中的原有价值与地位,造成了泉州提线木偶戏遗产的认同越来越偏离其原有的文化意义,也造成了泉州提线木偶戏遗产越来越多地为当地的表演场合所隔绝,而成了一种边缘化的社区庆典娱乐形式。

另一方面,相公爷记忆的遗忘与重构也说明了在国家把地方戏曲公共资源化的过程中,旧艺人翻身做主人,各种戏曲艺人平等相处转变为新文艺工作者,成为这一时代的主流话语,提线木偶线与梨园、高甲、布袋戏等其他地方戏曲之间的关系被重新建构,相公爷被强调为泉州地方戏曲共同的文化象征。泉州提线木偶戏遗产借此不断地从记忆上与"封建迷信"划清了界限,造成了那些被定义为有"封建迷信"色彩的遗产内容被忽略甚至遗忘,某些遗产记忆的意义被修正和重构。泉州提线木偶戏遗产得以从神圣的仪式戏剧一步步地被建构为以"人"为中心的、民族国家的公共文化象征。

第二节 民族国家情境中重生的木偶戏遗产

20世纪50年代以来,由于遗产环境的改变和经历了国家主导的遗产化过程,泉州提线木偶戏遗产的内容及意义也发生了显著的改变。用一位泉州提线木偶艺人的话说,泉州提线木偶戏在这五十年是走过了一个濒临灭绝到重生的过程。今天的泉州提线木偶戏完全不是泉州地方文化记忆中加礼戏的"遗存",更准确地说,它是泉州加礼戏艺人在新的遗产环境中的一种创造性的记忆表达,是泉州提线木偶戏遗产的一种新的、重生的遗产记忆。

一、消隐的象征与涅槃的加礼

如上所述,泉州加礼戏在泉州地方性知识体系中首先是一种仪式

象征符号,它代表了泉州地方民众对外在于"人界"的"天界"与"地界"的敬畏、尊重与感恩。特别是对遥不可及的"天",泉州地方民众相信"天"公最大,"天"公神力无处不在,无时不有,"人"界平安幸福惟赖"天"公护佑。因此,无论身处家室庙堂,凡心有所念,一旦如愿以偿,则必须谢天赐福。"谢天"不同于"敬天公","敬天公"是对天公的奉祀,随时可以进行;"谢天"则是对"天"赐福的"还愿",唯心有所念,念有所得,才还愿于"天"。"谢天"仪式往往是与个人或社区的重大转变相关,比如出生、周岁、十六岁生日、结婚、起厝等人生礼仪必要"谢天",宗族、村落的建祠堂和祖厝、进木主、新建或重建神庙开光也必要"谢天",个人及社区的重大灾难性事件结束也要"谢天"。从某种意义上说,"天"外在于人,却与人息息相关,是人们赖以生存的自然世界的象征。透过"谢天"仪式,人们得以完成"人"与"自然"的重新整合。

然而,不同于诸神之祀于庙堂,"天"公乃冥冥神力,无庙堂可安,地方民众无法到达。泉州虽有天公观,但此"天"非彼"天"。报告人认为,天公观是道教的道观,内中供的是三清,不是"天"公;"天"公不能到"人"间,故而天公观只能以紫微星代表天界;但是,实际上,"天"公代表的不只是天界,而是天地人三界。所以,"谢天"仪式奉请的是三界神明。在泉州地方性知识体系中,只有加礼戏中亲自装演的相公爷是唯一能够帮助"人"直达云霄、面谢"天"公的神明。因此,加礼戏也被称为"天公戏",是泉州民间谢天仪式中必不可少的内容。过去加礼戏最主要的表演场合就是谢天仪式,也正因为它是谢天仪式的辅助形式,新中国成立前的加礼戏与南音一样是不允许妇女上台表演的,加礼戏在谢天仪式中表演时需要所有人回避。

另一方面,由于泉州地方盛行在中元普度、丧礼做功德、水陆醮、禳灾、驱疫①中演出《目连救母》,以祀祖鬼、拔孤魂、消殄戾和超度亡

① 黄锡均:《泉州傀儡(目连)概述》,福建省艺术研究所编:《福建南戏暨目连戏论文集》(艺术论丛)1990 年第 4 期,第 152—153 页。转引自叶明生:《福建傀儡戏史论》(下),第 829—830 页。

灵。① 一些与普度众生、统御鬼神相关的宫庙如观音妈庙、城隍庙神诞时也必须演出《目连救母》。传统加礼戏被赋予"上得天门,入得地府"的灵媒功能,因此其也被普遍地应用于普度和驱邪祭鬼的习俗中。特别是普度,据说过去泉州各铺境的普度活动可以从农历六月二十九持续到八月初二,规模巨大。每个村的普度都必定会请戏酬神,而加礼戏的《目连救母》则是普度时必演的剧目。因此,加礼戏也是中元普度戏剧狂欢期间一个不可或缺的项目。

再者,由于泉州地方民众把"前棚加礼后棚戏"视为敬神最大礼,加礼戏作为敬神的象征也被广泛地运用于社区宫庙的各类庆典中。不少报告人强调,一般神诞节庆的酬神不一定要用加礼戏,只有逢大庆典需要敬神大礼时,才必须请加礼戏演出;其他小庆典酬神请戏则可以用人戏,而且,相对来说,唱人戏比较热闹,能够较好地烘托社区庆典的氛围。

由此可见,在泉州地方民众的认知系统中,加礼戏主要是一种神圣象征。它类似于祀神的其他供品,具有娱神、酬神的意义。同时,它也代表了人与天地神鬼沟通的媒介,喻示人与"自然"之间的和谐共处与平衡适应。可以说,作为泉州地方民众的家园遗产,泉州加礼戏的存在价值直接来源于泉州地方民众特殊的认知系统。② 尽管泉州加礼戏有娱人的功能,它的精湛表演艺术使其能够为社区庆典的参与者带来审美的感受,然而从根本上说,它是一种神圣象征的表演,仪式周期构成了加礼戏表演最主要的时间记忆,仪式场合构成了加礼表演最主要的空间记忆,更进一步说,其表演行为就是某种形式的仪式行为。如一位报告人所说,泉州加礼戏要表演好,首先你心中要有信仰,信天、信神,你才能苦心磨砺,才能敬天、敬神。不同于人戏的表演,加礼戏很多的表演时间或表演空间是没有观众的。比如上梁演谢上戏、宗祠进木主的时候,一般都在后半夜。民间流传着这样的说法:上梁演加礼戏,台上十几二十人,台下就一个老太婆和一条狗。台上热热闹

① 叶明生:《福建傀儡戏史论》(下),第744—747页。
② 彭兆荣:《人类遗产与家园生态》,《思想战线》2005年第6期,第116—128页。

第四章　泉州提线木偶戏遗产认同的重生与转换

闹,台下冷冷清清。那个老太婆也不是看戏的,她是等着演完戏换灯的。再如祀鬼的东岳庙、城隍庙以及丧礼场合演出的加礼戏也是没有什么人看的,俗话说"岳顶加礼——输输战甲赢",那里的加礼戏基本上纯粹为了敬神。至于请戏的东家则说,没人看演出,怎么演就看加礼师傅的良心了。叶明生曾记述,泉州传统加礼戏在演出《目连救母》第六出《跑灵官》时,灵官跑马需要跑一百零八圈,加礼演师必须以傀儡偶身骑马整整跑满一百零八圈,一圈都不能少,若少一圈则要扣戏金,现今演出中艺人们跑不到十几圈就已经不胜其烦,演出已大打折扣。① 可以想象,倘若没有对神鬼的敬畏之心,没有对神明的信仰,很难有艺人能够如此坚持,也不会有观众如此计较究竟跑了多少圈。

20世纪50年代,在无神论与反对封建迷信的意识形态影响下,泉州地方民俗被建构为"封建迷信",作为仪式象征符号的加礼戏失去了存在的合法性。在新的社会文化环境下,加礼戏不再能够作为神圣象征存在,不再能够以原本的地方性文化认知体系来解释其存在的价值。在"反对封建迷信"的革命话语下,加礼戏作为家园遗产的传统价值意义被彻底地解构了。尽管它仍旧是泉州地方民众家园记忆的一部分,然而,它却不能够被国家权力认定为"遗产"。50年代以后,国家权力前所未有地深入控制了地方生活,大到经济生产,小到闲暇娱乐,无一例外地成为国家计划任务的组成部分。地方的家园遗产倘若失去了国家权力的支持,则有可能面临灭顶之灾。因此,泉州加礼戏艺人开始了重构遗产记忆的历程。

这个重构的过程可能开始于20世纪50年代初。1949年11月,新中国文化部成立了专职管理全国戏曲改革工作的领导机构——戏曲改进局。1951年5月5日,政务院正式发布《关于戏曲改革的指示》,在全国拉开了戏曲改革的序幕。地方戏曲在经历解放初期因破除迷信禁演之后,重新被国家确认为值得继承和发扬光大的民族遗产。包括泉州加礼戏在内的地方戏曲艺人重新点燃了热情和希望,开始积极参与地方戏曲改革的过程。然而,当时的戏曲改革继承了五四

① 叶明生:《福建傀儡戏史论》(下),第870页。

时期"破除封建迷信"和"启蒙"的精神以及延安文艺改革的精神,强调戏曲为政治运动服务、为启发人民觉悟服务、为配合中心工作服务,主张批判和改编旧剧目,提倡地方戏向现代剧发展,"希望将中国戏剧改造成西方化的,至少是话剧化的进步样式"①。1953年6月27日,福建省文化局局长在晋江专业剧团会议上讲话,明确指出:"为什么要贯彻戏改政策？第一,为继承发扬民族遗产;第二,为发展民族的新文化;第三,为发挥艺术积极作用配合国家经济建设;第四,适应和满足人民群众的精神生活。"②"推陈出新"成了20世纪50年代民族遗产保护的基本原则;艺术要发挥积极作用为国家政治、经济服务,为满足人民精神生活需要服务,成为地方戏曲在新社会文化环境下的发展方向。因此带来了泉州加礼戏从遗产命名到演出关系、演出结构的重大转变——泉州加礼戏第一次正式以木偶戏的名称亮相于泉州这片土地;泉州木偶戏不再为神演出,"人"成为木偶戏演出的唯一焦点;泉州地方民众不再能以神的名义随意地参与木偶戏的演出,木偶戏的表演被转化为一种商业演出形式,泉州人与泉州木偶戏表演者的关系从神圣仪式的共同参与者转变为商业利益相关者。

可以说,从此以后,作为家园遗产的泉州加礼戏记忆被强制性地遗忘了,在这片记忆的废墟上,重新建构起了一个名为"泉州(提线)木偶戏"的民族文化遗产。这一遗产的所有者首先是国家,泉州木偶实验剧团、泉州木偶艺术剧团、晋江县木偶实验剧团以及之后的泉州木偶剧院、泉州木偶剧团都是代表国家来表述泉州木偶戏遗产的。所有在泉州演出木偶戏的剧团演员不再能够随意流动,他们在身份上成了"公家人";所有的木偶戏演员的资格甚至名望都必须在国家行政机构认可之后才可能获得确认;所有的泉州木偶剧团都不能随意地串戏演出,它们必须在国家行政机构的调度下安排自己的演出时间与演出

① 傅谨:《"百花齐放"与"推陈出新"——20世纪50年代戏剧政策的重新评估》,《中国京剧》2002年第2期,第11—14页。

② 晋江专署文教科:《一九五三年晋江专区专业剧团代表会议总结报告》,1953年6月27日,泉州市档案馆卷宗116—2—118。

第四章 泉州提线木偶戏遗产认同的重生与转换

区域;所有的木偶戏演出剧目都必须在国家行政机构审定之后才可以演出。

二、失落的"神圣"与遗产时空记忆的转换

许多新中国成立后成长的泉州提线木偶戏艺人都把泉州木偶剧团五六十年代那个创新发展的时期形容为"重生"的时代。他们告诉我,如果不是当时那一辈艺人们的努力创造,泉州木偶戏可能已经灭绝了。20世纪50年代社会文化环境的转变,使泉州木偶戏经历了一个极其艰辛的传统再造的过程。首要的转变挑战来自于演出结构的根本性变化。如上所述,传统加礼戏的表演周期是以仪式时间为中心的,它主要应用于仪式场合,并且,它的传统表演形式也是适应于仪式性的神圣表演的。

传统上,加礼戏的表演是不需要"串戏"(商业推介)的,不同的加礼戏班总是与固定的社区联系,总是在固定的时间到固定的仪式场合进行固定的演出,甚至有些场合连演出的剧目都是固定的。这个传统现在民间木偶剧团多少还保留着。比如在结婚、弥月、周岁、十六岁、做寿、上梁、一般佛生日、祭祖、进禄等仪式上,一般演的都是诸如《祯祥》部的《兄弟和顺》、《子仪拜寿》或《父子状元》之类的吉祥戏,不能演见血死人的剧目,更不能演《目连救母》。老艺人陈清波说,过去加礼戏在不同的仪式场合演出,除了东家会要求戏班写出戏单由神明点戏①外,一般还会根据特定的演出场合搬演一些固定的剧目。比如结婚要演《皇都市》,寓意早生贵子;满月、周岁、十六岁要演《祯祥》部的《兄弟和顺》、《子仪拜寿》或《父子状元》;做寿则要演《子仪拜寿》或《父子状元》;普度、做功德必演《目连救母》;观音生日必演《四海贺寿》。晋江声艺提线木偶剧团的蔡文梯师傅进一步解释说,提线木偶

① 过去加礼戏班演出时,一般会区分所请戏班为"大班""中路班"或"小班"(即科班),要求大班戏单必须包含三百出戏,中班戏单包含一百出戏,小班戏单至少也在四五十出戏,由请戏东家现场任意择演。选择戏出的方式有两种:一由东家根据偏好选定戏出,然后通过卜杯向神明确认;二是按照戏出编号,直接在神明面前抽签确定。

戏在谢火、收兵和天公生上演出的剧目也都有讲究。比如谢火要演《薛仁贵征东》部中的《举金狮》，因为《举金狮》的主角是尉迟恭，他在提线木偶戏 36 尊木偶中被认为是火德星君，所以用尉迟恭送火煞；收兵要演《祯祥》部的《歇庙教刀》，决不可以演《目连救母》；天公生必演《八仙过海拜寿》，一般人做寿则不可以出八仙，因为人无福消受仙人拜寿，这会使人折寿。

不仅如此，过去加礼戏的演出时刻和演出历程长短也常常是由仪式时间确定的，开始演出和结束的时间要配合特定仪式的周期时间，其演出的时刻及演出历程的长短基本上也是固定的。比如，泉州天后宫妈祖神诞的提线木偶戏表演，演出时间固定要从神诞当天清晨"头香"（第一炷香）开始，连续演出三段，直到拜寿仪式结束；一般在做功德场合中演《目连救母》只演三天三夜，俗称"小目连"，而村落普度、观音或城隍神诞演"目连戏"就要演七天七夜，演出剧目包括《目连救母》《李世民游地府》和《三藏取经》，俗称"大目连"。传统的加礼棚规模较小，其搭台方式多适应于仪式场合的演出，讲究"八卦"构造，甚至在搭台场所的选择上都暗含神圣表征的寓意。比如在谢土仪式中，加礼戏台必须搭成"八卦棚"形式，一旦仪式完成，原本面对厝正门的"八卦棚"必须拆除移向侧面；在村庙开光仪式中，庙宇正门外必须留给什音笼吹，加礼戏与道士的道场安排必须道场在内，加礼台在外。

然而，新中国成立以后，农耕生产变成了农村生活的中心工作，仪式生活不再是农村生活的主轴，生产时间取代仪式时间成为农村生活的周期时间。由于农村生活周期时间的转变，地方戏曲的演出时间周期也随之发生了转变。20 世纪 50 年代的地方档案资料保存了泉州地方戏专业剧团成立初期的大量因为时间周期转变而带来的剧团与行政管理部门之间矛盾的历史记忆。其中矛盾最集中的莫过于晋江县。由于晋江县是传统的侨区，经济相对富裕，即便是在"破除封建迷信"的革命话语相当盛行的年代，仍然有不少侨眷利用侨汇资源在支撑民间各种仪式活动。直到今天，可以说，晋江县（包括今天的晋江市和石狮市）仍是泉州地方民俗保持最完整的区域。长期以来，晋江县各村镇就是泉州地方戏曲音乐演出扎堆的地方，戏曲演出极其频繁。20 世

纪50年代初,泉州戏曲专业剧团常常到晋江等侨区演出以增加业务收入,部分区乡干部认为戏曲艺术与中心工作无法配合,常常以妨碍生产为由消极限制剧团演出,甚至以浪费、搞封建迷信为名不让剧团演出,导致剧团长时间陷于经济困难。一份关于晋江县剧团活动情况的调查材料中这样记载了当时戏曲演出与以生产为中心的行政工作之间的矛盾:"晋江县一再反映该县许多剧团集中轮番演出,妨碍春耕生产与海防工作,认为'过去速成班是王爷,现在戏班也成王爷了','晋江县现在不是百花齐放,而是万花乱放',因此县、区许多中心工作遭受严重影响。"①晋江县文化馆在《春耕生产期间剧团活动情况简报》中这样描述:"由于大部分剧团反复在侨区演出,使不少群众在支付票资(专业剧团一般一票一千元)和应酬亲友增加负担,特别是目前缺口粮、没肥料的困难户。如18区新溪乡有70%的农业户缺口粮半个月以上,断炊的已有十一户,由于该乡最近连续演戏七场,仅该乡溪后村(包括中堡村)148户的初步统计,买票及招待亲友的耗费即达三百万元以上。由于演戏造成的额外负担,使群众对演戏不满。……演戏次数过多,有的剧团甚至不分昼夜演出,影响乡的工作开展。如泉州木偶艺术剧团在十二区龟湖、洪屈两乡连续演出十二天,每天日夜两场。洪屈乡干部反映,'春耕生产要布置,开不起会来,找剧团建议少演二天或白天不演,剧团说你打禁演的条子给我好了'。十八区新溪乡工作组和乡政府召开乡干部和互助组长会议,研究推广合式秧田,整顿互助组,结果因演戏会开不起来,民校也停了。二十区金井镇人代会召开会议贯彻春耕生产,结果因演戏,120个人民代表只34个到会。"②由于行政和剧团之间的严重对立,春耕生产期间不少区乡干部一再拒绝剧团下乡演出,而春耕生产结束之后,行政文教部门仍采取消极态度造成了变相禁演的现象,使当时泉州各专业剧团普遍存在

① 晋江专署文教科:《关于晋江县剧团活动情况调查材料的专题报告》,1953年4月15日,泉州市档案馆卷宗116—2—118。

② 晋江县文化馆、文教科:《春耕生产期间剧团活动情况简报》,1953年4月20日,泉州市档案馆卷宗116—2—118。

严重的经济困难,更加剧了剧团与行政之间的对立。

为了缓和行政与剧团的尖锐矛盾和解决剧团生存困难,当时的晋江专区召开了一次专业剧团代表会议。这次会议除了再次明确要加强在区乡干部中贯彻戏改政策外,更进一步加强了对专业剧团的行政管理。比如它提出:在演出时间上,不允许剧团白天演出,晚间演出时间不能太长,农忙季节限制剧团下乡演出;在演出区域上,以方言区为原则,本县剧团最好在本县演出;在演出安排上,剧团每月应制定巡回演出的路线时间计划报送文教科批准,到外县演出应先征得外县文教科同意,再由本县文教科介绍才可到外县巡回;在演出剧目上,强调多演现代剧、短小歌舞剧。① 至此,泉州加礼戏演出以仪式时间和仪式场合为中心的演出时空记忆被彻底解构,剧团与民间仪式相适应的日夜连续演出节律被打破,行政权力对剧团演出的控制开始从演出剧目扩展到演出时间、演出地点与演出形式。

对于泉州提线木偶戏遗产来说,其国家化带来的另一个重大转变挑战来自于它需要在新的历史情境中重构泉州提线木偶戏与当地人之间的演出关系。如前所述,传统的泉州加礼戏演出,是被视为仪式行为的一部分来进行的,它实际上被当作是仪式中的神圣象征。即便是庆典中使用的其他地方戏曲,也被理所当然地包含在面向家族或社区的仪式之中,其公共性的意味是相当明显的。因此,加礼戏和其他地方戏曲演出的戏金一向是由举办仪式的东家来支付的,东家聘请戏班演出不仅是为了强化他(或他们)与神灵之间的整合,也被视为其在家族或社区生活中的一种公共行为。而其他观看演出的村众,在身份上则与加礼戏演员一样,是作为"仪式参与者"和"文化展演者",而不仅仅是观众。他们透过一起参与家族或社区公共仪式的行为,来确认他们与这一家族或社区群体之间的认同关系。

20世纪50年代以后,传统的演出关系因为民俗仪式行为的"封建迷信"化而遭到了否定和解构,木偶剧团的演出行为被定义为纯粹的

① 晋江专署文教科:《一九五三年晋江专区专业剧团代表会议总结报告》,1953年6月29日,泉州市档案馆卷宗116—2—118。

第四章　泉州提线木偶戏遗产认同的重生与转换

营利行为,剧团与观众的关系被定义为表演与观众个人之间的关系,神明、东家和家族、村落被排斥出原来的演出关系结构。可以说,"看白戏",是泉州木偶剧团在当地演出半个多世纪来始终受到困扰的问题。20世纪50年代初期,由于当时剧团主要在露天演出,或借用操场或街头演出,社区庙宇虽一般都建有戏台,但这种戏台是适应于仪式演出的,基本上也都是露天式、全开放的。1952—1955年期间的档案记录不断反映1951年以来群众不买票看白戏,剧团因为演出卖票与群众、乡区干部发生严重冲突的问题。① 因此,1954年以后地方文化行政部门采取各种筹资方式扩大剧场建设,逐步实现地方戏曲的表演性质从草台街戏向剧场艺术的转变。然而,相当吊诡的是,直到今天,即便是庙会草台上的木偶戏表演也人潮涌动、水泄不通,一旦地方文化行政部门试图以剧场形式定期展示地方戏曲非物质文化遗产,却依然是门前冷落鞍马稀。究其原因,许多木偶戏艺人和当地观众都解释说,那是因为泉州人从来就习惯看白戏,谁愿意买票看戏?

三、从民间说唱表演到剧场动作艺术的记忆重构

从1951年剧团筹建开始,为了贯彻戏改政策,适应剧场表演和行政管理的要求,满载加礼戏遗产记忆的泉州木偶剧团老一辈木偶演员就开始了在新的社会文化环境中再造泉州木偶戏传统的历程。如前所述,在20世纪50年代政府第一次把地方戏曲确定为民族文化遗产之时,它对地方戏曲传统剧目采取了三级分类,即可演的(包括内容健康的和一般可用的)、改后可演的和不可演的,并组织了戏曲观摩会演来认定哪些剧目可以纳入"遗产"管理。传统加礼戏演出目连戏所包括的《目连救母》《李世民游地府》和《三藏取经》三大剧目因为包含封建迷信内容首先被排除在"遗产"范围之外。绝大多数的落笼簿剧目

① 如晋江专署文教科:《1953年春季文化工作调查概况》,1953年,泉州档案馆卷宗116—1—68;晋江专署文教科:《1953年上晋江专区文化工作总结》,1953年,泉州市档案馆卷宗116—2—118;晋江专署文教科:《晋江专区五年来戏改工作总结》,1954年7月29日,泉州市档案馆卷宗116—2—115。

也因属于连台本戏,在节目小型化、从阶级观点批判改造旧剧目的遗产保护原则下,成为了需要整理改编的对象。最初,泉州木偶戏艺人只是试图用新形式来包装传统的内容,从传统落笼簿中撷取某些符合遗产管理规则的折戏来改编。比如《王佐断臂》《潞安州》《牛皋运粮》《大战金弹子》《高笼打铁车》《失街亭》《关羽之死》《大闹江州》《青风寨》《火拼王伦》《晁盖之死》《三打祝家庄》《误入芦花》《大名府全剧》《两狼关》《河涧府》《失黄河》,强调它们表现了反封建、反暴力、反对官僚主义、反对个人主义以及宣传爱国主义的主题。

然而,由于50年代初的戏曲文化遗产保护政策在强调要发掘整理和抢救搜集各剧种保留剧目的同时,更提倡在整理戏曲遗产过程中应"推陈出新",主张"旧戏改造应启发旧经验,创造新戏剧,利用旧形式精彩场面或曲折情节表现新内容"①,"发扬民族艺术遗产中的优美部分,逐渐实现从地方戏向现代剧的发展"②。因此,在文化馆戏改干部的协助和引导下,艺人们也开始尝试迎合政策需要来编排新戏。他们一方面从京剧等其他剧种借用改编了一批符合政治需要的新剧目,他们称之为"翻译",即将原本以其他方言或普通话表演的定型剧本改为用闽南话来演唱、用加礼戏的线功技术来表现,比如《黄泥岗》《生辰纲》《逼上梁山》《陈胜王》《小仓山》《花木兰》《三世仇》《翠娘盗令》《销夏湾》《仇深似海》《九件衣》《取铜陵》等;另一方面他们也尝试运用加礼戏的线功技术来表现政治运动的内容,比如《除五毒》主要是配合爱国防疫卫生运动宣传,而《小二黑结婚》《翻身婚姻》主要是配合宣传新婚姻法。

1953年以后,随着戏改政策的深入贯彻,行政部门对剧团领导的进一步加强,改变了解放初主要依靠艺人编排新剧的做法,吸收了一批年轻的知识分子作为编导、作曲加入了新文艺工作者队伍,逐步建

① 晋江专区文化馆:《晋江专区文化馆工作总结报告》,1952年,泉州市档案馆卷宗116—2—46。

② 晋江专区文教科:《福建省第一期戏曲研究班教育计划》,1952年11月,泉州市档案馆卷宗116—2—58。

第四章　泉州提线木偶戏遗产认同的重生与转换

立起了编导中心体制。可以说,从现有的档案文本记忆和口述记忆来看,编导中心体制的建立,成为50年代地方戏曲文化遗产保护行动的一个重要转折。特别是来自于地方戏曲艺术传统从业群体之外的、出身西式学校教育的、年轻的新文艺工作者作为编导人员、作曲人员和舞台美术人员加入地方戏专业剧团,并成为主导剧团艺术发展的戏改派团干部之后,"改革旧戏,多演现代戏"几乎成了50年代初期地方戏曲民族文化遗产保护的主要内容。尽管文化行政部门从保护民族文化遗产的角度出发,一再提出要尊重并依靠旧艺人,要调查研究民间艺术的规律,继承发扬民族遗产。但是,在实际的遗产管理过程中,"创新"凌驾于"继承"已经成为当时遗产保护工作的主要问题。比如1953年《晋江专区首届地方戏曲会演观摩团总结》记述,

> 有些(演出剧目)以现代话剧甚至秧歌剧的形式来处理,在地方戏的某些部分中表现在台住场次步伐动作,气氛上使整个民间形色遭受严重破坏。同时,也严重地妨碍演员的表演,甚至把民间艺术人原有优良的演技弃掉,硬加给演员一些动作。有些地方竟套用新名词和不通语法,严重地违反历史事实,充分说明了某些编导同志文艺思想的混乱,对毛主席的文艺方向不明确。因此在艺术处理方面表现形式主义、主观主义、不尊重艺人、不重视旧艺术,凭一知半解甚至不明自解,以主观代替一切,强迫旧的东西吸取所谓的新艺术。这种不好好团结艺人、倚靠艺人来从事编导工作、唯我独尊的个人英雄主义是不可原谅的,必须迅速从思想上去认识好好学习文艺路线和戏改政策,迅速端正思想,今后应本着毛主席"百花齐放"的发展途径,掌握民间艺术特点,明确历史观点,切莫操之过急,企图把旧戏一跃改为现代戏,应以不损毁原存民间优美的艺术色彩而从事编导,应推敲研究,稳步前进,慢慢向新歌剧发展。①

① 晋江专署文教科:《晋江专区首届地方戏曲会演观摩团总结》,1953年,泉州市档案馆卷宗116—2—114。

由此可见，20世纪50年代初行政主导建立的编导中心体制，改变了地方戏曲长期形成的"高功演师"中心体制，使这些遗产保护的主要权力转移到了处于剧团行政权力中心却并不了解地方戏曲的艺术特点的新文艺工作者手上，原本的遗产所有者群体的遗产保护权力逐渐弱化，专业剧团的行政化趋向逐步加强。由此带来的直接后果就是：木偶戏在剧种发展上，不再强调要发掘整理木偶戏遗产保留剧目，而是提出"木偶戏应走向童话、神话、寓言剧的发展方向，多演现代戏，多为儿童演出，要改革木偶形象，运用旧技术来演现代戏"。比如1954年编导会议指出，

> 木偶戏过去是为迷信服务的。虽然几年来不论在剧本、舞台形象上都有改革，但为谁服务、应向哪方面发展仍旧有问题。经过四个晚上、七个剧团的演出，修改了剧本的思想性不强、折戏的增删不恰当、对历史剧的史实忠实不够、对新创造的儿童剧注意教育效果亦不够，尤其是神话剧对神话、迷信仍在模糊，表演技术方面仍是公式化、概念化、出入场拖拉、武打不分明、表演与剧情脱节、动作一般化、音乐曲调有变种趋势，把原有的优良去掉，打击乐过于吵闹，嘈杂不清，曲调不通俗。音乐不能为剧情服务，南曲多，伴奏亦减少，口语粗野，旧文言新字眼半乌白，古人说今话，儿童不能接受，词不达意。布景方面，发展立体布景损害表演，把过去三面观众的舞台扩大了，改表演，动作受影响，音乐与表演脱节，表演动作无法细致，增加演员，使剧团负担加重，木偶的特点是适合表演童话剧及历史剧，因此，童话剧应短小精悍，历史剧本要注意史实，主题明确。木偶形象要新奇滑稽、夸大，音乐应多采用歌谣快板之类。①

这段文本记忆说明了当时行政权力进一步加强了对木偶戏遗产

① 晋江专署文教科：《晋江专区第三次编导会议报告》，1954年，泉州市档案馆卷宗116—2—215。

第四章　泉州提线木偶戏遗产认同的重生与转换

解释的主导权,不仅强调木偶戏遗产必须为"人"服务,尤其要注意木偶戏表演的思想教育目的,而且对遗产的具体内容也提出了明确的规定。此外,它也反映了当时木偶戏遗产保护上出现的一系列重构的内容,比如剧本形式从敷演长篇历史故事转变为表演单个短篇童话或神话,木偶形象从传统固定的三十六尊木偶形象拓展出各式多样配合剧情的木偶形象,并开始摆脱传统正派人物为主的木偶形象而趋向滑稽夸张的卡通形象,音乐打破了传统傀儡调的表演格式而出现变种,南音对木偶音乐的影响大大增加,并强调了木偶音乐要走向歌谣快板化改革,舞台构造中"八卦棚"彩屏被加宽了的、配合剧情的布景所代替①。换言之,从这一时期开始,传统上适应草台仪式表演的木偶戏大型剧目、音乐唱腔甚至是包括舞台构造、舞台形象塑造手法等表演形式都急剧流失,反过来,适应特定政治环境下剧场表演的元素迅速增加,由此带来了木偶戏遗产内容出现显著的变化。

50年代中期,泉州木偶剧团演出神话剧、童话剧和寓言剧的数量大大增加,一度出现了一批颇有影响的新剧目,如《三姐下凡》《白蛇传》《宝莲灯》《张羽煮海》《牛郎织女》《吕后斩戚妃》《卢俊义》《鞭督邮》《陆文龙》《燕山收雷震》《卖粮储蓄》《贪心的猴子》《蒋贼末日》《乌猫与白兔》和《拔萝卜》等。在这些剧目中,进一步强化了木偶戏演出与当下政治运动的结合,加强了对儿童的教育作用。比如为宣传新婚姻法创作了《小二黑结婚》,为开展对敌斗争创作了《蒋贼末日》,为结合肃反运动创作了《擦亮眼睛》《一件棉袄》《原形毕露》《经理骗子》,为儿童教育创作了《乌猫与白兔》《拔萝卜》《贪心的猴子》。

也是从这个时期开始,木偶制作历史上第一次成了泉州木偶戏遗产的重要内容。如上文所述,新中国成立前加礼戏班很少有制作的内容。戏班的偶头多是从佛像雕刻或木偶雕刻作坊购买,或是祖辈相传的。木偶的服装亦是从刺绣作坊购买的。在木偶戏班中与制作相关

① 据黄少龙老师描述,传统的"八卦棚"表演虽设有彩屏,但彩屏内容一般是固定的,只是一幅以白描手法绘制的人物故事图画,传统加礼戏演出的假定环境,几乎完全是通过表演而不是运用具象布景进行表现的。

的只有一个角色,称为"ding"(即"装")。他是木偶戏班中的一个辅助性角色,一般是演员兼任,主要负责偶身构造、装线和木偶形象的修补。50年代以后,恰恰是这个木偶剧团中的辅助性角色为木偶戏在新情境中的创新发展做出了很大的贡献。报告人说泉州木偶剧团早期很多新戏中的小道具都是当时剧团中负责"装"的黄景春师傅①搞出来的,比如会跳舞的人民币和鱼、虾、螃蟹等动物木偶形象。在苏联和捷克斯洛伐克木偶专家表演的启发下,当时的木偶剧团演员对木偶形象制作投入了极大的热情,他们齐心协力地改造了传统人偶的结构和线位,集体创作了大量的动物木偶形象和专用的木偶形象,开创了以木偶形象制作带动木偶表演表现力革新的先河,使现代泉州提线木偶艺术具备了前人无法比拟的剧场表现能力。在这个制作变革的过程中,有许许多多值得记忆的名字。仅仅一个自行车木偶道具的创造,就凝结着陈清波、吴孙滚、黄奕缺等众多木偶演员的心血。特别是黄奕缺师傅,以刻苦钻研的精神,集合了木偶剧团众人的智慧,从偶头雕刻、偶身制作技艺和线位设计多个角度实现了历史性的突破,使木偶造型艺术与木偶特技表演得以完美地融为一体,创造了淋漓尽致的动态舞台效果。可以说,当代木偶形象制作与特技表演的融合,是泉州木偶戏从传统的演师中心制逐渐向编导中心制的艺术体制转型的必然产物,更是泉州木偶戏遗产在新的社会文化情境中记忆重构形成的最具有创造性的新遗产。

1954年编导会议另一个对木偶戏遗产影响重大的决定是,要求专业剧团必须指定几个小节目到指定山区下乡巡回演出。由于下乡巡回演出时间短、流动性强,所以选择的演出节目必须短小精悍,造成了传统落笼簿大戏进一步边缘化和现代新编小戏的发展。与此同时,这种行政力的强制介入使泉州木偶戏的演出区域显著地拓展,传统形成的地方认同进一步遭到了人为的改变。1953年以前,泉州三个专业木偶剧团的巡回区域主要集中在今天的泉州、晋江、石狮、南安、惠安、同

① 黄景春是泉州木偶剧团创团"十八罗汉"之一,是当时泉州几个提线木偶大班共同认可的装木偶师傅。

第四章　泉州提线木偶戏遗产认同的重生与转换

安、厦门以及永春的少数地区,主要都活跃在闽东南的近海地区。① 1955 年,仅泉州木偶实验剧团记录的巡回地区就已经开始越出闽南方言区扩展到龙溪专区(今漳州)、莆田和福州地区。② 1956 年,更深入到闽北闽西的南平专区、福安专区、龙岩专区、福州以及浙江、江苏、山东、天津、北京、河北、河南、湖北、江西等地巡回演出,从此拉开了泉州木偶走向全国的序幕。③ 从 1956 年到 60 年代中期,泉州木偶剧团连续十年参加由中央文化部举办的"全国艺术表演团体大巡回"演出,足迹几乎遍及大江南北、长城内外的二十多个省、市、自治区的数百个县市。④ 其遗产的空间记忆从家园地方延展为整个民族国家,使更多的原本与泉州木偶戏遗产不相关的人和意义被纳入这一遗产解释的范围。

虽然行政力量强制介入泉州木偶戏遗产展演空间的扩展,最初只是为了促进整个民族国家内部的文化交流,建构民族国家新公共文化,但是在客观上,它却为泉州木偶戏的商品化操作创造了一个新的市场,使许多非传统的利益相关者得以凭其审美偏好来影响木偶戏遗产的包装与修正,造成了泉州木偶戏遗产意义的复杂化,加速了这一遗产物化的过程。如前所述,泉州加礼戏首先是一种地方性的仪式戏剧,泉州地方性文化构成了它意义解释的知识体系;其次,它作为一种地方性的戏曲艺术,根本上仍是以说唱为主要的表演形式,木偶只是其说唱表演所依附的形式。虽然泉州加礼戏师傅操纵木偶作技术表演的传统极其深厚、能力堪称一流,但是对于泉州地方的遗产所有者来说,他们对加礼师傅技艺高下的评价却是基于其对地方性知识的了解程度和说唱表演的表现能力。他们关注加礼师傅能否在特定场合

① 晋江专署文教科:《晋江专区第一次专业剧团代表会议登记表》,1953 年,泉州市档案馆卷宗 116—2—118。

② 泉州市木偶实验剧团:《泉州市木偶实验剧团一九五五年工作总结》,1956 年,泉州鲤城区档案馆卷宗 39—1—1。

③ 泉州市木偶实验剧团:《福建省泉州市木偶实验剧团一九五六年工作总结》,1957 年,泉州鲤城区档案馆卷宗 39—1—1。

④ 黄少龙:《泉州傀儡艺术概述》,第 174 页。

准确操作仪式、遵守仪式的禁忌,能否有效化解因触犯禁忌而带来的问题;他们关注加礼师傅能否在不同场合准确选择不同的剧目表演,能否以说唱调动人群的情感共鸣。与其他的地方戏曲一样,加礼戏演师的表演首先以"声"取人,以"声"决定其表演的行当,讲究唱腔的嘹亮动听、唱法的流派表达;其次是"色",即演员的扮相、木偶的造型、讲究一招一式的精确到位;再次是"艺",即加礼演师的线功技巧表演,"艺"的表演纯粹是为了衬托"声"与"色"的表演效果。而且,作为一种地方仪式性表演形式,儿童从来不是加礼戏的优先观众,甚至他们在加礼戏演出场合存在诸多的参与禁忌。因此,加礼戏传统的表演形式重在说唱敷演历史故事,在演出题材上较多表现历代帝王将相的风云际会,罕有风花雪月或缠绵悱恻的戏文;在音乐唱腔上,"傀儡调"同梨园戏传统唱腔比较,相对受南音影响较小、北曲较多、联套较少,旋律曲调平直而失于装饰,独具刚健、高亢、雄浑、粗犷的艺术特色。①

然而,在超越传统泉州地方性知识共享人群之外的场合,带有强烈地方性色彩的泉腔说唱表演显得平淡无奇、了无新意,语言的隔阂阻断了舞台上下交流互动的渠道,记忆框架的不同隔绝了表演者与观众在记忆重构中的情感互通,引人注目的反而是木偶造型的意念表述、演员的提线技巧和声腔中的旋律感受。儿童在木偶戏表演中的禁忌不再被遵守,相反,西方木偶艺术以儿童为主要观众市场的理念,在行政化的遗产管理和遗产商品化过程中得到了进一步强化。因此,"儿童""学校"代替了"神明""庙会"成了泉州木偶戏遗产主要的观众市场。在表演形式上,最具木偶特性的造型艺术与动作艺术逐渐得到强化,传统上居于枝末的"艺"与"色",反过来超越"声",成了木偶表演的主要内容。泉州提线木偶戏越来越被强调为首先是一种动作的艺术,而不再是说唱的艺术,并以此作为木偶戏与其他戏剧形式区隔的主要特征。与此相联系的是一连串的记忆脱节与转换。

尽管今天的泉州提线木偶戏仍然具备"声""色""艺"三个戏曲的基本特征,但是在遗产的表达重点上,却已经发生了本质的变化。由

① 黄少龙:《泉州傀儡艺术概述》,第65页。

于"艺"与"色"超越"声"成为遗产内容表述的核心,因此,在演出题材选择上,以往平铺直叙的历史故事与人物传奇不足以承载精巧的动作表达,于是不可避免地被充满神奇想象的神话剧、活泼生动的童话剧题材所替代。20世纪50年代中期以来,神话剧与童话剧、寓言剧几乎排斥了历史剧而成为泉州木偶剧团新编剧目的主流。当代泉州木偶剧团演出的保留剧目如《水漫金山》《千桃岩》《火焰山》《太极图》《钦差大臣》,无一例外都是神话剧或童话寓言剧。而对于传统落笼簿剧目的演出,基本上演员们的态度都是认为那个东西不受观众欢迎。

在音乐唱腔上,大段连续的说唱逐渐被简短的动作化语言所替代,传统"傀儡调"大曲牌的应用大大减少。特别是在出身西式教育的新文艺工作者主导剧目编导工作之后,一方面由于他们采用简谱记曲,造成传统曲牌表演在不同行当中的差异因简谱记录出现某些缺失;另一方面,由于他们编排的词曲句式不同于传统曲牌的句调规律,造成新编剧目只能运用某些小曲来编排,往往一个曲子中用了两三个传统曲牌的小曲,结果听起来可能既像"香柳娘"又像"好孩儿"又像"倒拖船"。① 表面上它仍然保持了传统曲牌的躯壳,实际上,传统曲牌本身的音乐规律已经丧失了。此外,为了迎合不同于传统背景的观众需要,木偶戏在新编剧目音乐上还大量使用婉转动听的南曲,甚至直接借用歌仔戏音乐,在出省演出中直接采用普通话来演唱。② 因此,不少老一辈的报告人认为,在现在木偶戏的新编剧目中,传统的"傀儡调"已经严重丧失,现在的泉州提线木偶戏已经听不到地地道道的"傀儡调"了。此外,包括泉州加礼戏时期最为特色的"说白",在剧场化和非地方化后也逐渐消失了。泉州加礼戏的"说白"讲究咬音、文雅风趣、诙谐生动、充满民间智慧,特别是加礼师傅的"嘴白"功夫,在闽南地方戏曲中首屈一指,传统上是泉州木偶戏创造舞台形象最主要的表现手段之一。泉州木偶戏音乐唱腔和念白的丧失,标志着它作为

① "香柳娘""好孩儿"和"倒拖船"都是傀儡调曲牌名。
② 如晋江专署文教科:《关于地方戏曲用普通话演出的问题》,1959年,泉州市档案馆卷宗117—1—38。

一种传统地方戏曲所形成的剧种差异性特征已经模糊,其作为一种说唱艺术的独特性日益消失。

在乐器的应用上,过去"傀儡调"最主要的乐器是嗳仔(小唢呐)、南鼓、钲锣、锣仔等,一般木偶戏后台配置主要有4个演员——2个吹唢呐(一个正吹、一个反吹)、1个打钲锣、1个打鼓,其中最重要的是唢呐师傅,往往其本身就是精通木偶的师傅,只是因"声"不好才改做后台。琵琶从来不是木偶戏的代表性乐器,在闽南文化传统中,琵琶是南音的独特乐器,只有南曲能够使用琵琶。"傀儡调"虽与南音旋律相近,但节奏更为明快,与南音曲调有明显区隔。新中国成立后,由于南曲在新编木偶戏剧目中的大量移植,使琵琶也成为木偶戏的重要乐器之一。

在演出结构上,泉州木偶戏传统"八卦棚"的演出只包括生、旦、北、杂四个行当,号称"四美"班。它是一种几乎完全通过表演而不是运用布景来以形传神的演出形式。为了适应剧场表演的需要,50年代"八卦棚"很快被加宽的"画屏"所代替,进而又迅速出现了另一种阶式平面舞台。这种舞台结构改变了"四美班"时代演师操弄区域与木偶表演区域处于同一水平线上的状况,而是形成上下0.7米的距离。由此提供了另一种操弄空间——地台,使演员得以利用托棍等方式自下而上操弄木偶,因而也使传统纯粹的提线木偶表演中得以增加了杖头木偶的元素。特别是天桥式立体舞台的创造,使舞台的空间容量大大增加,为开放式或展览式结构的、场景富于变化的、多个人物同时登场的动作性表演创造了更为有利的条件。因此加剧了泉州木偶戏剧场表演的综合化趋势,使泉州提线木偶戏表演越来越兼容掌中木偶和杖头木偶的操弄形式和表现手段,创造出极富视觉效果的动作技巧表演艺术。① 然而,反过来说,这类舞台结构的变化也进一步造成了以唱念为主推动故事进程的那些传统剧目表演的边缘化,强化了新编剧目在剧场舞台表演的优势地位,传统的音乐、唱腔和念白也因此越来越失去其历史记忆赖以传承的附着物。

① 黄少龙:《泉州傀儡艺术概述》,第233—255页。

第四章　泉州提线木偶戏遗产认同的重生与转换

20世纪50年代末至60年代初,当时的遗产保护行动实施者——文化行政部门也开始意识到地方戏曲行政化、剧场化发展过程中所带来的传统急剧流失的问题。1957年,文化行政部门总结:"解放后,由于各种清规戒律的限制,数千个传统剧目长期无法出笼,迫得剧团苦无剧目上演,群众喊无戏看,上座率一天天下降,艺人生活受到严重威胁。几年来,领导上虽一再强调向民族遗产进军,号召加强对戏曲遗产的发掘整理,但奈社会压力强大,偶尔一两个传统剧目上场,立即被否决掉,认为思想性不强,艺术性不高,粗糙一般化,至于对稍微有缺点的剧目的扼杀更不待免,因此,艺人顾忌大,编导人员没有信心,只好生吞活剥争食现成,搞上翻编工作。虽然困难很多,但总不会犯错误,致坐视大批遗产任凭蛆蚀散失,亦不敢动手,整理戏曲遗产流于空口号。"①因此,他们提出"普遍发掘、全面摸底站队、分期分批开放与重点整理相结合"的原则,采取"边发掘、边开放、边记录、边整理"的方法,宁愿"先开放后整理",以促使戏曲遗产优良传统得以继承与发扬。1963年泉州木偶剧院(由泉州木偶实验剧团与泉州布袋戏剧团合并而成)反思几年来剧目创作的问题时也指出:"几年来,我们在艺术上提高缓慢,主要原因存在对剧目创作排练后,认为演出观众欢迎,就没有进一步加工,同时对于剧目创作偏重于艺术表演,忽视唱念,因此有的剧目近乎耍杂技。……由于近年来对现代戏的创作,对传统剧目的加工整理有所忽视,偏重于创作神话剧,同时缺乏对传统剧目的发扬,对剧目思想性的选择,偏重于技术上的表演。"②在这一时期,泉州木偶戏呈现出短暂的传统复兴,记录整理了八百余出的传统剧目和数百个音乐曲牌,并开放演出了二十余出数十年来没有上演的传统剧目,其中包括《目连救母》。泉州木偶戏也开始重新接受民间的演出邀请,回归泉州地方仪式的表演舞台。1966年,泉州木偶剧团登记在册

① 晋江专区文化局:《晋江专区发掘整理传统剧目工作总结》,泉州市档案馆藏卷宗117—1—16。

② 泉州木偶剧院:《泉州木偶剧院一九六三上半年工作小结》,泉州鲤城区档案馆卷宗39—1—18。

的演出剧目计 42 个,除新编神话剧 14 个、现代剧 12 个(包括童话剧 3 个)、历史剧 2 个外,也包括了开放剧目中由落笼簿整理形成的 14 个剧目。

然而,由于当时文化行政部门对戏曲遗产保护的态度更倾向于"重演"(re-enactment)和商品化(commodification),而不是"修复"(renovation)并重新"解释"(interpretation),因此,在"发掘""开放""记录""整理"四个保护行动中,实际上处于核心的仍是"整理","发掘""开放""记录"的行动都只是为"整理"传统剧目作铺垫的。而这里的"整理"概念,并不是在对该戏曲的地方性原生形态进行研究的基础上,对遗产进行不改变其根本价值意义的保护,而是从当下社会情境的价值出发,对遗产所提供的材料进行重新组织和架构,使其表达出符合于新历史情境价值的意义。正如一位报告人所说,整理是一定有所改变,整理是为演出而整理,它在某种程度上就是一种为适应演出市场和时代美学之需要的创作。实际上,50 年代以后,文化行政部门对于戏曲文化民族遗产的保护态度始终是继承并改造传统艺术遗产使之为当下的政治服务。它在戏曲遗产保护中的主要任务就是通过促进戏曲遗产的现代化实践,来达到地方戏曲朝向剧场化、现代剧方向发展的目的。因此,50 年代末和 60 年代初的戏曲遗产保护强调发掘并整理传统剧目,其实只是旨在清除之前左倾意识形态在遗产保护中所造成的障碍,并非改变 50 年代初戏改政策所确定的戏曲民族遗产现代化的保护方向。因此,面对这一时期传统复兴中重现的迎神赛会和普度活动,当时的文化行政部门仍旧强调禁止专业剧团在土台演出,不允许专业剧团参与普度等封建迷信活动。1964 年开展社会主义教育运动以后,文化行政部门更是明确提出"叫帝王将相才子佳人让位,请英雄模范先进人物登台",要求演现代戏不演古装戏,强调对传统表演艺术技巧进行革命改造,使其适用于新的内容。① 60 年代中后期,更要求剧团上山下乡演出革命样板戏,剧目以中小为主,提倡大

① 晋江专署文化局:《关于我区专业剧团社会主义教育工作的几点意见》,1964 年 11 月 23 日,泉州市档案案卷宗 117—1—58。

第四章　泉州提线木偶戏遗产认同的重生与转换

戏小演。① 改革开放以后，虽然在地方戏曲遗产管理中的话剧化、歌剧化的严重左倾倾向得到了调整，但是总体上地方戏曲遗产现代化、剧场化的目标却始终没有改变。

今天来看，剧场化、技术化的商业性表演已经成为行政体制内的地方戏曲专业剧团最主要的遗产表征。并且，这一遗产表征呈现出不断精致化、小型化的趋势，以适应在各种文化交流场合展演的需要。由于现在泉州木偶演出场合大多属于各种大型的综合性展演，一般演出时间都被严格控制在短短的几十分钟内，造成泉州木偶戏的表演不得不以片断化的方式来展示其遗产内容，不得不选择最能够与不同文化背景观众产生较强审美共鸣的遗产内容来加以展示，不得不强化事前的设计与排练，从而加剧了泉州木偶技术性表演取代说唱表演、编导中心体制取代演员中心体制、正式表演取代即兴表演的趋势。也正因为表演愈来愈趋于精致化，使泉州提线木偶戏专业剧团与地方草台的演出市场之间的距离越来越大。相比泉州其他地方戏曲专业剧团来说，泉州提线木偶戏专业剧团在地方草台的演出几乎已经难得一见。一方面，是泉州地方民间活动抱怨两万元一场都请不动泉州木偶剧团到民间演出，泉州木偶戏作为娱神兼娱人的一类大戏越来越被泉州地方民间庆典遗忘；另一方面，是专业剧团感叹由于现在的表演离不开灯光、布景、复杂的舞台结构和多样化的木偶造型，专业木偶剧团下乡演出成本过高、损耗过大，泉州木偶戏已经陷于"墙内开花墙外香"的认同困局。

四、"地方"的"全球化"与"全球的在地化"

尽管从家园遗产的角度来看，泉州提线木偶戏面临传统失落、根基萎缩的重重危机，然而，从民族文化的角度来说，它却成功地向世界展示了"中国元素"，塑造了一个具有独特地方性色彩的东方文化大国的民族形象。可以说，从泉州木偶剧团建团伊始，它就被赋予了承担

① 晋江专署文化局：《关于当前戏剧工作的几点意见》，1966年4月21日，泉州市档案馆卷宗117—1—70。

中外文化交流、建构新中国民族国家形象的责任。如前所述，泉州加礼戏在组织剧团时既没有像闽南其他地方戏曲一样以地方指称来命名，也没有延续中国古代文本中传统的命名记忆，而是采取了一个在泉州地方性知识中从未出现过的"木偶"来命名一个地方的家园遗产，其初衷就在于建构一个对外文化交流的共同话语平台。事实上，泉州木偶戏的重生，并不只是发生在新民族国家创造新形象的历史情境中，同时也是伴随着世界木偶运动的兴起而发展的。从一定程度上说，泉州木偶戏的重生记忆是世界木偶运动意识形态全球化扩张的产物，是东方族群的文化遗产在全球化的刺激下遭遇西方文化濡化的结果。

早在 1952 年初，国际木偶剧团就曾透过中国文化部向各地文化行政部门索要中国木偶戏脚本及木偶戏运动材料。① 1952 年 11 月初，泉州木偶实验剧团的部分名演师奉调前往上海参加"中苏友好月"庆祝活动，会见了苏联著名木偶大师奥布拉兹卓夫，互相进行观摩演出和艺术交流。亲身经历泉州木偶戏重生过程的黄少龙老师这样评价这次交流："这次会见，在泉州傀儡戏发展史上，具有特别的意义。此行的结果，对于历来尊重自己艺术传统的泉州傀儡演师而言，可以说是大开眼界和大有收获。他们通过观摩奥布拉兹卓夫那种抒情诗般的精湛表演和别开生面的'人偶同台'融于一体的演出形式，首次看到自己剧种以外的另一个神奇莫测的傀儡艺术世界；同时也首次发现了傀儡戏作为独特的艺术品种，还有很多自己完全陌生的其他艺术手法和表现手段。因此可以认为，会见奥布拉兹卓夫，对于泉州傀儡演师来说，无疑在艺术上受到一大启发。"② 从现在保存下来的泉州木偶实验剧团档案资料也可以明显看出，当年与苏联及捷克斯洛伐克木偶专家的交流，直接影响了泉州木偶戏遗产所有者在遗产记忆重构中选择性地突出其技术记忆，并通过创造新的制作记忆和舞台展示记忆，奠定了其遗产表述走向技术表演的基础。

① 晋江专署文教科：《为中央文化部索要木偶戏脚本及有关木偶戏运动材料》，1952 年 6 月 23 日，泉州市档案馆卷宗 116—1—38。
② 黄少龙：《泉州傀儡艺术概述》，第 171—172 页。

第四章　泉州提线木偶戏遗产认同的重生与转换

1960年,泉州木偶剧院的部分演员代表"中国傀儡戏艺术团",赴罗马尼亚布加勒斯特参加第二届国际木偶联欢节比赛,以儿童剧《庆丰收》和神话剧《水漫金山》的精湛表演,荣获该艺术节唯一的集体大奖"银牌奖"。从此掀开了泉州木偶剧团频繁对外交流历史的一页。截止到2010年,泉州木偶剧团代表中国参与了120余次对外交流活动,足迹遍布五大洲五十余个国家和地区,举办了三届"中国泉州国际木偶节"。在这些对外交流活动中,泉州提线木偶戏不仅以其极其生动逼真的技术表演为中国赢得了广泛的国际声誉,如1999年荣获克罗地亚第32届国际木偶节比赛"集体特别奖",2005年荣获西班牙第25届托洛萨国际木偶节金奖,2005年春节作为首个中国艺术团应邀赴纽约联合国总部参加"联合国中国春节文艺晚会",2008年泉州提线木偶登台亮相北京奥运会,而且,它还作为中国传统民间表演艺术的典范被认可为国际非物质文化遗产展示、遗产研究的基地,成为中国木偶艺术对外展示最重要的窗口。1994年,泉州木偶剧团与日本国立东京文化财研究所合作,开展了为期三年的"泉州目连傀儡相关情况调查研究";2002年泉州提线木偶戏被联合国亚太文化中心列入"传统民间表演艺术数据库";2005年泉州木偶剧团被联合国南南合作网授予"联合国南南合作网木偶艺术项目示范基地";2007年泉州木偶剧团作为中国非物质文化遗产所有者代表,赴法国巴黎联合国教科文组织总部参加"联合国中国非物质文化遗产艺术节";2008年,泉州木偶剧团赴澳大利亚珀斯参加"联合国教科文组织国际木偶联会第20届大会暨国际木偶节"活动,为中国争得"国际木偶联会第21届大会"主办权;2009年泉州木偶剧团被联合国教科文组织木偶联会中国中心、中国木偶皮影艺术学会授予"艺术交流实验基地",并荣获中国对外友好协会的"人民友谊贡献奖"。① 很显然,泉州提线木偶戏作为一种地方戏曲艺术,其遗产的意义不仅可以在中国这一民族国家的框架内予以解读,同时它在某种意义上无疑还是全球化进程中的一个片

① 参见泉州木偶剧团:《1979—2009年泉州木偶剧团大事记》,泉州木偶剧团提供,2010年。

断。它在这个全球化的过程中,建构起了中国民族文化的实践性意义。

如上所述,追溯泉州木偶戏的重生历程,不难发现它在经历公共资源化的过程中已经越来越远离它地方民间文化的根基传统,无论是从信仰仪式、演出时间、演出空间、演出关系、演出结构、演出内容、演出体制等方面来说,它根本上是中国地方戏曲的现代化实践中一种被"发明"的传统。当然,不可否认,这一"发明的传统"与泉州加礼戏传统的遗产记忆以及泉州地方民间文化仍然保持着千丝万缕的联系。它宛然如生的技术表演扎根于千百年来泉州加礼戏艺人长期艺术积累所创造的提线技艺记忆,正如一位报告人所说,无论泉州提线木偶在新中国成立后增加了多少条线,但老祖宗传下来的那十六条线的定位是不会变的,技艺表演的好坏始终取决于祖辈传下来的那一套包括钩牌执掌姿势和理线方法的基本线规。它在新中国成立后新编的剧目不少是脱胎于原本落笼簿的表演。囿于时代的审美限制,有的撷取其中一个片断,如《若兰行》就是在《织锦回文》一个片断的基础上进行充实改编的;《火焰山》和《驯猴》中的猴子角色形象其实源于《三藏取经》的猴齐天,是在前辈艺人精湛表演基础上的发展与提高。在闽南的戏曲文化中,猴戏表演具有极其深厚的根基。老一辈艺人中有不少工夫一流的猴戏表演高手,除了泉州木偶剧团第一代提线木偶戏演员黄奕缺的《驯猴》堪称一绝外,新中国成立前加礼戏演师何锭也因其表演猴齐天活灵活现而有"老猴绽"的绰号,新中国成立前打城戏的"小开元"戏班的曾火成演猴戏也号称"闽南猴王"。现代提线木偶戏的音乐唱腔改革其实也是在融合泉州地方南音、歌仔戏等音乐的基础上发展的。此外,像《元宵乐》之类的剧目都包含了大量泉州民间生活的内容。然而,泉州专业剧团代表的提线木偶戏包含着丰富的现代性特征也是毋庸置疑的。现代的泉州提线木偶戏被视为"传统的民间表演艺术",形成了一个有趣的悖论。

对于这样的悖论,一定程度上,我们也需要从全球化或"全球在地

化"(glocalization)①的角度来理解。"全球在地化"的概念,源于日本跨国企业的全球化扩张过程,它要求企业组织及其产品开发、生产和销售体制均应在地化以符合或适应各所在国家当地的具体情况。1992年,学者罗兰·罗伯森将这一企业经营用语加以引申作为学术概念引入了人类学领域,指出全球化进程在世界各地均伴随在地化的过程,地方性文化在趋于标准化、脱地域化的同时并不会被消灭,而往往是通过和全球化的相互影响而被"杂种化"。② 泉州提线木偶戏,在20世纪80年代以来的这三十年中,已经深深地卷入了世界文化市场。一方面,它的遗产记忆深刻地烙印着全球化的影响,全球化赋予了它可以与世界人民对话的动作性语言和剧场表演的记忆,使之能够立身于世界文化展演的舞台。另一方面,它活跃于国际木偶艺术圈,吸引了大批的观众,它把中国泉州的"地方"性元素带到了全世界。虽然相对于泉州其他的民俗文化,它的地方性色彩减弱,呈现出明显的民族国家公共文化的特征,但相较于西方的木偶艺术,它无疑是"民间"的、奇特的,符合"东方主义"的浪漫情怀。在这样的东西方文化交流中,它被有意识地操作为与西方木偶具显著差异的东方艺术,映照出西方世界对东方文化的想象与建构。更进一步,它也卷入了全球化背景的国际观光产业,变成泉州及中国推广旅游的地方"名片",成为泉州及中国建构地方性的一种文化资源。泉州连续举办了三届国际木偶节,重点就在于以木偶文化交流来促进泉州地方旅游的发展,推广泉州作为海外交通古迹和历史文化名城的文化象征。它不断地被包装成旅游商品,置于泉州的旅游商品街、旅游风景区,甚至人们直接把泉州木偶剧团的新址规划到泉州的旅游风景区清源山脚下,游客也成为泉州木偶剧团商业演出的新目标对象。它促进了泉州地方文化意识的觉醒,更多的泉州人开始谈论泉州木偶风靡世界舞台的话题,更多的年

① P. Howard, ed., *Heritage: Management, Interpretation, Identity*, (New York: Continuum International Publishing Group, 2002), p.180.
② 周星:《从政治宣传画到旅游商品——户县农民画:一种艺术"传统"的创造与再生产》,《民俗研究》2011年第4期,第168—198页。

轻人开始关注泉州提线木偶戏的表演。

因此可以说,现代的泉州木偶戏成为"传统的民间表演艺术",在一定意义上,正是中国国家或地方主体全球化与在地化进程同时进展、相互影响的结果。而且,这个进程还在不断发展,加速影响地方文化空间,加剧民间仅存的加礼传统记忆的消失与重构。实际上,泉州民间的一些较有影响的提线木偶剧团越来越趋向复制专业木偶剧团富于现代性的表演经验,原先地方性的加礼表演记忆已经越来越模糊了。

第五章　泉州提线木偶戏遗产认同的延续与保持

如前所述,当历史呈现出一套崭新的文化、实践和政治结构时,我们的遗产看似自然而然地、以老一辈加礼艺人从未想象过的方式重现出来。在这个重现的过程中,许许多多外在于原生主体的情境性背景因素对遗产认同变迁产生的影响清晰可辨。然而,与此同时,我也发现遗产的原生主体并非被动地接受遗产管理这只"看不见的手"的任意摆布。实际上,在这个国家遗产记忆再生产的过程,遗产原生主体始终在尝试以文化的传统结构(the structure of tradition)[①]来应对国家遗产解释管理权力的挑战,使这个国家遗产记忆的再生产过程充满了斗争与斡旋的动力。尽管时至今日,这个遗产原生主体试图保持的文化传统结构已经显著解体,然而,这个斗争、斡旋的动力过程却能够成为今天泉州提线木偶戏非物质文化遗产保护实践的一个有意义的借鉴范例,有助于我们进一步去深思今天非物质文化遗产认同延续与保持的相关议题。

[①] R. Redfield, *Peasant Society and Culture: An Anthropological Approach to Civilization*, (Chicago: The University of Chicago Press, 1956), p.101.

第一节　记忆的传承与遗产认同的养成

对于任何一项非物质文化遗产来说,代际之间的传承都是最为关键的要素。因此,长久以来,不同的技艺形式都积淀形成了一套自己独特的代际传承制度,以保持这一技艺知识的世代相传与持续不断的认同。我国的非物质文化遗产保护实践也因此把传承人保护视为非物质文化遗产保护的核心内容,强调要特别重视传承制度的研究与建立。然而,如前所述,遗产本质上是一种族群性的历史记忆,因而遗产的传承根本上就是遗产所有者群体历史记忆的代际传递。当传承被认知为一种制度的时候,我们更多是关注它静态的结构,强调结构中的要素如传承人、传承内容、传承方式等的保护。但是,倘若传承根本上是记忆的传递,那么,记忆从来不会是静态的结构,而一定是一个动态的变化过程。所有这些传承制度中的要素在代际记忆传递过程中是如何发生作用的?作为共享这一历史记忆的群体是如何在代际之间传递这些记忆的?什么样的环境凝固个人的记忆并如何使之得以形塑个人之间、群体内部之间的认同?这些内容其实相当有意思。本节我将重点探讨泉州提线木偶戏遗产记忆的传递过程,特别是其中哪些因素影响到泉州提线木偶戏遗产内容的代际传承过程,在这六十年中不同世代的提线木偶艺人如何记忆这一遗产的代际传承过程,他们如何理解这个代际传承过程的意义。

一、传承制度的变迁记忆

20世纪50年代以来,泉州提线木偶戏遗产所有者经历了整整四代人三种不同传承制度的转变过程。在泉州木偶实验剧团成立以前,泉州加礼戏已经在多元流派的基础上形成了一套相当完整而稳定的技艺传承制度。泉州木偶实验剧团创立时的第一代提线木偶戏演员无论是否出身加礼世家,均须循科班制度以获得加礼演师资格。迨至今日,仍旧在世的科班传承出身的演员已寥寥无几,仅余陈清波、陈清

第五章　泉州提线木偶戏遗产认同的延续与保持

才、张克江等人,基本上都已年过八旬。据陈清波口述,尽管新中国成立前的德成班是泉州城的加礼名班,其父陈德成、兄陈清彩均是泉州享誉一时的名家,但是他和弟弟陈清才仍必须经由科班启蒙并拜名家为专业师方可成为大班演师。传统上,泉州加礼戏的技艺传承一向是以科班为主,以家族传承为辅。

所谓科班传承制度,包括科班和拜专业师两个阶段,民间演师一般称之为"上小班"和"上大班"。科班是一种启蒙性质的班社,科班的师傅一般都不是加礼名演师,他们在表演上或多或少都有一些缺陷,比如声音不行了,或者接受能力比较差,演不了大戏。所以,他们就开科班教小孩,同时也让科班的学徒演出赚钱。过去一个科班一般只收四个学徒,分别扮演生、旦、北、杂四个行当。有些科班也会收五个学徒,这第五个徒弟的主要功能是做替补。所以,他需要四个行当都会,但因此也造成他不能专精,相对来说,他就是科班中学艺比较差的那个学徒。此外,还有一种例外情况。个别科班可能收六个学徒,但是,这第六个并不是普通的加礼学徒,其上科班的目的不是学艺而是成人。因为过去加礼科班的师傅不仅要教演加礼,还要教文化知识,教学徒看戏文,还要为学徒说戏文,讲情节,教学上包含喜怒哀乐,比私塾教育更生动有趣。而且,加礼科班师傅极重艺德,他们不仅教戏,更重视以教戏来教育小孩规规矩矩、老老实实地做人。他们一般都有丰富的人生阅历,会懂很多方面,了解怎样能把小孩教乖。所以,过去那些有钱人家若有孩子不读书,成天在外打架滋事,他们的父母就会把他送到加礼科班来管教学乖。因而也叫"寄学"。

科班从拜师入门到散年①一般要经过五年零四个月。实际上,真正馆内教戏只有四个月。在这四个月中,科班师傅会选择大约三四十个小戏(指折戏,而不是现代意义上的小戏)来教学徒。这些小戏全部都是大戏里面特别精彩的片段。过去的科班师傅非常严格,每天师傅会演示一小时,学徒第二天就必须交账。若不能学会则需要彻夜练习,不然就可能遭到苛责。因此,过去的学徒生涯是极其艰苦的,常常

① 指完成科班阶段学艺。

夜不能寐，动辄挨打。科班师傅会在这四个月中倾尽所有教会学徒全部的三十个折戏，然后让这些学徒组成科班参加民间仪式的小场户①演出，反复地演出那些教过的折戏，使学徒分别熟悉其所扮演的行当，并为科班师傅带来经济收益。所以，过去的加礼戏演师在科班散年后一般只会演一个行当。大多数的演师在科班散年后就直接进入中路班去演戏赚钱了，这些人就是中班师傅。许多加礼戏演师一辈子都只是中班师傅，一般中班师傅能演一百出左右的加礼戏。陈清波师傅回忆，过去在中路班中也有一些师傅通过自学成才有很不错的功夫，只是他们没有经过拜专业师，不能达到大班师傅三百出以上的折戏演出要求。有些加礼演师在科班散年后，经师傅推荐再拜大班的名家做专业师进一步学习五年，或在中路班待三五年，经同行公评达标后，再拜名家学习三到五年，然后才长成为一名成熟的大班加礼演师。因此，传统上加礼戏演师的成熟期至少要十年的时间。

而且，加礼演师的成长除了讲究天赋，尤其是声音的天赋外，还非常重视成长关键期。过去科班师傅一般招收不满十岁的男孩启蒙学加礼，师傅先要试"声"面"色"，选择声色俱佳、面貌清秀的孩子为徒，在这些孩子尚未发育时开始练习唱腔和基本线功。等到五年又四个月的科班散年后，这些学徒正好处于十六七岁的变声期。经过变声期后，有些孩子的声音仍然能够适应加礼前台演出，有些则不适合了。那些声音不再适合前台演出的科班学徒则转学后台，成为加礼戏班后台乐手的主要来源。而那些变声后仍能适应前台演出的学徒若想长成为名家，则需要立即拜大班师傅继续深造。陈清波老师傅说，过去说学加礼是时不待人，二十岁学和十五六岁学会差很多，就不会成名家，所以一般大班师傅都喜欢挑十七八岁的学徒。因为在大班里，他不仅要学会"过角"，还要学习"念簿"（强记口传戏文）和一些特殊的

① "场户"有大、小之分。"大场户"指一天内包括中午、下午和晚上的连续演出。"大场户"一般戏金较高、演出规格要求也较高，所以过去只有加礼大班才能表演"大场户"。"小场户"指的是一天内只安排早上、中午的短时间演出。"小场户"的演出一般比较简单，要求较低，是中路班和小班的主要演出市场，大班有时也会接受"小场户"演出。

第五章　泉州提线木偶戏遗产认同的延续与保持

线规技法。学习的内容非常复杂,需要习艺者完全投入。一般二十岁成人以后,需要养家糊口,心思就不可能再像小时候那样专注,记性和接受能力都不如十七八岁以前了。①

值得注意的是,新中国成立前,名家荟萃的加礼大班一般是不设科班的。即便是家族传承性质的大班,这些名演师也不会自己启蒙自己的孩子。他们或者把孩子送到别人的科班,或者是找几个孩子和自己的孩子配角,然后请一位科班师傅来启蒙。直到这些孩子科班毕业之后,他们才会亲自教自己的孩子。而且,他们还会让这些与他们孩子一起成长的同门师兄弟留在大班里和他们的孩子一起配角演出,形成一个新的大班。当时的天章班是如此发展的,承池班、佑八班、德成班也是这样传承的。

新中国成立以后,由于取消了民间的迎神赛会,加礼戏被转化成为国家遗产,加礼科班不再有生存的空间,传统的科班传承制度也无法延续。20世纪50年代中期开始,当时的泉州木偶实验剧团就已经意识到传承断裂的问题。他们开始尝试以在职带徒的方式来培养新生力量,但是由于缺乏甄选,加上提线木偶戏比其他剧种在学习上更为复杂,需要更长的传承时间,在职带徒困难重重。1957年春,在地方文化行政部门的支持下,泉州木偶剧团第一次尝试以"团带班"的形式,开设小型演员训练班,抽调一位名老艺人专职负责传承工作。由于出省巡演过程中遭遇各地文化界批评其用男旦而非以女演员操纵女角,所以首批招收的四名学徒全部都是女演员,从此也宣告了妇女不能上加礼台禁忌历史的终结。

从现有的档案资料可知,所谓的"团带班"制度,早期并没有这样的说法,但是,它明确规定了这个小型训练班附设于剧团内,要先经过严格选拔考试,然后由剧团挑选几位名老艺人进行4个月或6个月的脱产训练;大约每4到6名学徒配一位启蒙老师,早期团带班的启蒙老师有前台演员连焕彩、郭玉秀、王金坡、郭桂林和后台演员洪清帘、

① 2009年10月3日泉州青龙巷陈清波访谈记录。

赖德亮①;启蒙习艺期满之后,再进行甄别考试,留下那些在训练中成绩优良的学徒作为正式学员,用在职带徒的方式继续传授。学徒初次录取后,应严格执行师徒关系,需要订立师徒合同,包括学徒转入在职带徒后,也同样继续订立师徒合同,以确保老艺人有信心进一步传授。在这一阶段,主要采取传统一对一的带徒方式,包括谢祯祥、杨度、吴孙滚、陈清波和魏启瑞在内的老艺人都曾担当过在职带徒的师傅。在学习内容上,除基本动作传授外,拟定若干个当时经常演出的剧目,以戏教戏,并要求这些学徒转为正式学员后必须经常参加当地的演出实习。② 1960年泉州木偶剧院成立后更把这些学员班编为三团直接要求参加全国巡演,累积实际演出经验。从档案记录来看,至1957年底,泉州木偶实验剧团以"团带班"形式共招收了17名学徒,1958年、1959年和1961年又招收了部分学徒。但是,经过上述训练期间两次考试选优汰劣之后,实际上,最后真正留在剧团成为新演员的学员仍旧不过十余人,其中包括前台的演员和后台的乐员。

 从制度的设置来看,"团带班"传承制度几乎是科班传承制度在新的政治经济环境下的一种变形,是出身科班传承制度的第一代剧团演员对其自身传承记忆的修正。它在形式上沿袭了四个月的科班师傅馆内授业和四个月期满后的科班演出实习制度,延续了明确的师徒传承关系,以及科班后的选优分流制度。并且,在教学上,延续了师徒制下以传承者为中心的传授形式。然而,"团带班"毕竟是在泉州木偶戏遗产国家化背景下的产物。虽然"团带班"表面上仍然延续了加礼戏科班四个月馆内教戏和长时间的演出实习制度,但是实际上,"团带班"的馆内教戏在内容选择上已不是以传统剧目中的经典折戏为主了。1957—1960年期间,由于遗产所处政治环境相对宽松,开放禁戏并鼓励传统剧目的开放演出,晋江一带侨区也逐步恢复了迎神赛会,

 ① 泉州木偶戏班的前台演员指的是在彩屏前操纵木偶进行唱念表演的演员,后台演员则指乐队演员。

 ② 泉州木偶实验剧团:《福建省泉州木偶实验剧团一九五七年工作计划》《泉州木偶实验剧团一九五七年工作总结》,泉州市鲤城区档案馆卷宗39—1—5。

第五章　泉州提线木偶戏遗产认同的延续与保持

使第一批"团带班"学徒能够在传统的遗产传承情境中学习相对较多一些的传统折戏。而在1961年以后,随着遗产环境的改变,现代剧演出逐渐占据主导地位,造成当时的"团带班"教学除了选择《窦滔》《郭子仪拜寿》等少数传统剧目外,不得不主要教授新编剧目,以使学员能够迅速适应当时的实际演出环境,因此也造成在学员培养上出现重视线功却忽视唱念的问题。① 当时泉州木偶剧院的院长张秀寅在1961年专区艺术工作者座谈会上提出他的焦虑:"木偶戏近来很少上演传统剧目,就快失传了,今后泉州木偶戏究竟应以表演技巧为主,还是以故事情节为主?"②

虽然在学徒的遴选和教学内容及方式的选择上,团带班时代的名老艺人仍然发挥了主要的作用,但是,行政权力对传承过程的影响越来越明显。1957年,泉州木偶实验剧团在开办小型训练班计划中提出,为加强对学员的思想教育,提高政治觉悟,必须在技艺训练的同时,每周至少保证两小时对学员进行政治教育。③ 1959年,晋江专署文化局发文要求各剧团不得自行招收学徒,各演员训练班新生须由专区剧协统一招收分配。④ 1960年,晋江专区剧协再次提出,"接收学员要坚决贯彻阶级路线,选择来自工农业战线上劳动人民子弟进行培养教育,方法是以政治、文化、艺术三并举,学习与劳动相结合,师资配备包括新老艺人,新艺人教政治文化,老艺人传授艺术、现身说法教育。"⑤ 不同于科班传承时代许多加礼演师世代相传,各种加礼班社演师的后代构成了加礼科班习艺者的主流,在"团带班"制度下,传统的

① 泉州木偶剧院:《泉州木偶剧团一九六三年上半年工作小结》,1963年,泉州市鲤城区档案馆卷宗39—1—18。
② 晋江专署文化局:《晋江专区艺术工作者座谈会总结》,1961年7月15日,泉州市档案馆卷宗117—1—14。
③ 泉州市木偶实验剧团:《福建省泉州市木偶实验剧团一九五七年工作计划》,1957年,泉州市鲤城区档案馆卷宗39—1—5。
④ 晋江专署文化局:《关于职业剧团招收在职带徒新生通知》,1959年7月29日,泉州市档案馆卷宗117—1—38。
⑤ 晋江专工戏剧协会:《晋江专区六零年戏剧工作总结》,1960年8月8日,泉州市档案馆,卷宗117—1—14。

加礼戏世家子弟似乎逐步淡出了这一遗产领域。泉州木偶剧团"团带班"一代中父祖辈与加礼戏有渊源的人寥寥无几,大部分"团带班"学徒都来自普通的工农家庭。传统上与科班传承相辅相成的家族传承制度自然而然地式微了。与此同时,师徒制的紧密关系也由于行政权力的不断介入明显松动,老艺人越来越无法垄断对新学徒的培养权力。

1977年11月,为解决泉州提线木偶戏青黄不接、后继无人的问题,福建省文化局以福建省艺术学校晋江地区泉州市木偶班的名义,在晋江地区招收了15名泉州提线木偶戏学员。1978年3月,泉州市文化局再次以集体招工形式增招15名学员,并申请省艺校招生增补名额,得以追补后者为全民训练班。① 1980年,为适应对外交往的需要和承担为各省及海外培训木偶学员的要求,晋江地区文化局进一步申请在泉州成立中等专业艺术学校性质的福建省木偶学校。② 从此以后,"艺术学校教育"制度排除了之前的"团带班"传承制度,开始成为泉州提线木偶戏唯一的传承制度。迄今为止,艺校已经为泉州木偶戏培养了四批泉州提线木偶戏演员,这些演员已经成了今天泉州木偶剧团的中流砥柱。

从表面上看,艺校教育之所以取代过去的团带班制度,主要的原因是为了解决学员的所有制身份,使其能够被纳入国民教育体系,并由此获得全民所有制身份。然而,这种新的传承制度使国家完全代替了传承者成了泉州提线木偶戏遗产传承权力的垄断者。国家不仅控制了习艺者的遴选程序,决定了传承教育的规模;而且,国家还全面规定了传承教育的内容,主导了传承教育的整个过程。政治、文化、艺术三并举取代了技艺为本,成了艺术学校教育的根本原则。1978年,为了使剧团招收的新学徒能够获得全民所有制身份,泉州木偶剧团与福

① 福建省泉州市革命委员会文化局、劳动局:《关于增招市木偶班学员的通知》,1978年3月20日,泉州市鲤城区档案馆卷宗39—1—37。

② 晋江地区文化局:《关于在晋江地区建立福建省木偶学校的请示报告》,1980年10月29日,泉州市档案馆卷宗117—1—104。

建省艺术学校合作开办泉州木偶班。由于省艺校位于福州，泉州木偶班的实际教学与管理工作仍然主要由泉州木偶剧团负责。当时的泉州木偶剧团仍然延续团带班时期的教学模式，派出了杨度、魏启瑞、陈天恩、洪清帘、吴孙滚、陈荣耀等科班传承出身的老艺人担任学员训练班的老师。他们选择十二岁左右的小学毕业生作为招收对象，通过专业的试声考试录取了近三十名木偶学员。这些老师傅与学员们同吃同住，教习唱念与线功，督促学员刻苦学习。随着改革开放后政治经济环境逐渐宽松，民间迎神赛会渐次复兴，老师傅们开始重新带领年轻的学员返回民间的草台演出。学员们一度活跃在传统庙会最盛行的晋江、南安等侨区，不断在民间草台上演练其在训练班中学习的传统戏。20世纪80年代初，整理保存传统剧目的重新提出，也为老师傅们营造了一个较正面的传承环境。20世纪90年代初，杨度老师傅甚至组织重排了大型传统剧目《目连救母》，并且把原本属于戏班秘密的《大出苏》的全过程也传承给剧团的继承者们。

然而，艺校教育毕竟根基于现代的学校教育制度，它在办学的理念上不仅是要培养传统技艺的继承人，更是要为现代社会再生产出能够适应于民族国家需要的、标准化的合格公民。因此，技艺训练不再是技艺传承中唯一的核心内容，从某种程度上说，基础文化课的学习甚至超越了技艺训练，成为了艺校教育最重要的教学内容。特别是在晋江地区艺术学校创立并具备独立校园之后，艺校教育主导民间传统技艺传承的趋势愈加明显，作为传统技艺传承单位的泉州木偶剧团对其技艺继承者传承过程的影响力则日益减弱。在78班之后，一方面，木偶戏习艺者的招生遴选被纳入了普通中专学校招生的范围，招生对象被统一规定为初中毕业生。木偶戏习艺启蒙的时间被行政化地向后推迟了至少四年，初学者的启蒙时间普遍延迟到了十六七岁，打破了传统上十一二岁启蒙习艺的传统。另一方面，在学员的训练过程中，剧团和传承者不再有权力主导学员的整体训练计划，剧团只能配合艺校的教学安排来选派老师负责专业课程的教学。两名老师必须负责二十余人的教学规模，而且，由于来自剧团的老师只是作为艺校的外聘老师每周四个半天到艺校教戏，师生之间不再有朝夕相处的机

会,技艺训练的时间被大大压缩,学员与剧团的关系也大大弱化,实际演出的机会也大大减少。艺校内三年的技艺训练基本上就是科班传承时代馆内教戏的延长版,过去科班传承时代的长达五年以模塑行当化的演出实习期实际上已经被取消了。加上泉州木偶剧团在20世纪90年代以后基本上很少再参与民间的草台演出,对外交流和剧场演出的环境也不再适合演出传统剧目,目前的遗产环境几乎已经完全排除了传统剧目的演出空间。因此也造成艺校教育中选择教习的内容更偏重于线功技巧和新中国成立后的新编剧目,以适应于当前舞台表演的要求。

20世纪80年代以后,随着传统民俗的复兴,民间剧团得以重新发展。原本因下放或剧团解散等因素流散到民间的加礼戏名家演师和那些偃旗息鼓十余年的中班师傅们重新获得了展示才能的机会。家族传承和师徒传承制度因此在民间复苏,其中最典型的如南安官桥提线木偶剧团主要的成员均是陈来饮师傅和陈来塔师傅的子孙和徒弟,他们是在原晋江县木偶实验剧团解散后回乡再进行传承发展起来的。然而,由于此时大部分经历过科班传承的加礼戏演师都已过世,加上学校教育成为主流的社会流动途径,家族传承与师徒传承制度在80年代昙花一现之后,越来越丧失其存在的根基。

二、传承记忆与代际认同

细究而言,上述从科班传承到团带班传承再到艺校教育的传承制度变迁,其实体现了泉州提线木偶戏遗产传承的价值、信念在政治经济制度转型中的再表述过程。作为一种群体性传承的遗产,不同世代的传承记忆根植于不同的土壤,不仅再现了泉州提线木偶戏遗产的历史,也反映了不同世代成员对遗产的一般态度,表达了他们内在的价值情感。当不同世代的木偶艺人以其各自的方式来回忆其习艺及传艺的历史时,记忆的内容不外乎是师徒关系结构以及围绕这一关系的一系列重大事件,我们可以借此了解泉州提线木偶戏遗产传承的价值意义,体验到这一遗产所有者群体的情感认同。

什么是传承？师徒关系结构的核心内容是什么？不同世代的泉州木偶艺人对此的理解明显存在一个从"情感观念"到"艺能"的转变。在科班传承时代，师徒关系往往被认知为一种拟血缘的父子关系。所谓"一日为师，终身为父"。师徒关系的确定，须行拜师礼，由徒弟的父母叔伯立拜师契。徒弟科班习艺期间，师傅一般在包办膳食之外，每年会给徒弟两套衣服和些许关心费用，绝大部分的演出收入都归师傅所有。徒弟科班期满出师后，不仅要先为师傅无偿演出四个月作为谢师礼，逢年过节还要给师傅送礼问安，甚至为师傅养老送终。[1]在科班出身的师傅的记忆中，自己的科班师傅是非常严格的，"不会打到会"，"连挑担走路也要练功，边走路边打节拍"[2]，但是他们也会强调师傅对自己的疼爱，"会打得比别人少"，"为什么我打你不打他们呢？因为我把你当成自己的学生，我自己是真心疼你的，恨铁不成钢，我是把你当成我自己的孩子，对自己的孩子当然严。别人家孩子我管他？你要学也一样，不学也一样。"[3]"师傅临死前还拼命要把他懂的道白、曲牌写下来，就是为了要把这些留给他最心爱的徒弟。"[4]

在科班出身的老一辈师傅看来，师傅对于徒弟来说，意味着技艺的根本。传承的核心即在于不忘本，不仅要刻苦磨砺继承师傅技艺的衣钵，习艺出师要不辱师门，更要谨守师教，铭记师恩，苟富贵不相忘。一位报告人在描述传承的意义时举了这样一个例子：

> 有一个打铁的师傅，教了一个徒弟，把什么都教给这个徒弟。这个徒弟也会打铁，打得很好，自己去开分店。后来，打铁的顾客都不来找师傅打了，都去找徒弟打。慢慢地，徒弟就变了，自己成一家了，就不再给师傅送礼物了。这个师傅很后悔。当初没有这么教他，这个生意还好，把他教好了，现在反而一场空。后来这个师傅就想着要再赚徒弟一笔钱。他就和

[1] 《闽南戏曲调查资料》，1952年，泉州市档案馆藏卷宗116—1—36。
[2] 摘自2010年10月25日晋江青阳老艺人访谈田野日志。
[3] 摘自2010年10月21日泉州鲤城区老艺人访谈田野日志。
[4] 摘自2010年10月25日晋江青阳老艺人访谈田野日志。

徒弟说,我教好你是要功夫的,但还有一项你学不到的。徒弟就想我打铁这么好,还有什么东西学不到的?师傅就说,好,你要学啊,那我就先讲这个报酬,一万块,这个功夫很厉害的,你要就来学,不要就不教。后来,这徒弟就去学了。结果,师傅说,这个是怎么讲,打铁很热啊,你不能用手去拿,要夹子去夹。烧红的铁不能用手,要用夹子,这个道理谁都知道,根本不用教的。其实,他是想告诉徒弟两件事:一是我后悔把功夫都教给了,你成名了,却忘记我了。二是师傅心疼你,怕你会用手去拿这个铁。后来徒弟明白了:自己能有今天,是师傅教育的,所以一定要记住他,不能忘本。从那以后,徒弟每年都要去拜师傅。①

这个民间故事是科班师徒制时代口口相传的记忆,它包含了两个极重要的母题——"艺"与"德"。"艺"与"德"的传承构成了师徒关系结构的基础,师徒之间的传承并不只在于技艺的传承,更在于师徒之间亲如父子、不可分割的情感。技艺的传承只是构成了师徒之间情感联结的因缘纽带,在"德"与"艺"二者的传承之间,"德"的传承优先于"艺"。换言之,传承的核心内容不是技艺的传承,而是观念价值的传承,是师徒情感的紧密相联。因此,艺德被当时的泉州加礼演师视为最为珍贵的遗产,他们把个人价值深深地嵌入师门、家门、班社的集体声望之中。因此,加礼师傅教徒,先要教会徒弟老老实实、规规矩矩地做人,然后才是尽心尽力教会徒弟演戏;加礼仔科班习艺,务必勤学苦练,只为不给师门丢脸;加礼仔科班出师后,要由师傅介绍到中路戏班演戏,务求兢兢业业不辱师傅;中班师傅要入大班拜专业师,则要经同行公评后方获资格。新中国成立前的加礼名家陈德成的儿子陈清波说,他父亲教戏曾立三原则:第一,要建业,要学好演好加礼,不能卖三代名班的祖先名声;第二,要诚信,到当地演出要讲求信誉,不管刮风下雨,只要这个水不会淹死人,你都要去,更不能加价,之前讲十块五

① 摘自 2010 年 8 月 28 日泉州鲤城老艺人访谈田野日志。

第五章　泉州提线木偶戏遗产认同的延续与保持

块,说到就要做到;第三,要矜持,不准搞非法行动,特别是男女关系,年轻人会演就会有很多女戏迷,但是你不能乱来,不能伤害整个泉州加礼演师的声誉。① 过去的加礼演师极其看重加礼戏遗产所有者的集体情感,即便是同为加礼世家,他们也不是一系单传,而是通过相互介绍学徒、相互拜师来建立彼此的情感联系。他们不仅各守地盘,不为营利相互拆台,缺"角"救戏,不求报酬不论名家,而且,还常常举办对台戏比拼技艺,相互切磋,相互促进。

在科班时代,一个加礼演师个人声望的累积需要依靠家族声望、师承声望和班社声望的集体支撑,他们彼此都深知对方的底细。因此,他们深深地卷入与同行的交往中,小心翼翼地维护着这个遗产所有者群体的情感纽带,讲究不同班社之间的相互尊重与相互支持,强调徒弟对师傅、年轻艺人对老艺人的恭敬与顺从。虽然技艺的表演能力有高低之分,名班中也非尽是名家,并且常常是长江后浪推前浪,但是,科班传承时代大班师傅的声望基础并不在于他个人表演的技艺能力,而在于他所扎根的家族、师承和班社在泉州地方上长期所获得的声望。这种观念价值与情感反应恰恰构成了遗产认同最重要的内涵。科班时代的艺德本质上就是泉州提线木偶戏遗产认同的表述,艺德的养成其实就是认同的传承。而这种遗产认同的传承是建立在师徒之间朝夕相处、相濡以沫的日常情感的基础之上的。师傅把遗产认同的传承视为徒弟甘之若饴地接受师傅的教导、忠心耿耿地坚守师傅的技艺、始终如一地维持师徒情谊。师徒之间的终身关系象征着遗产认同的绵延不绝。

20世纪50年代,社会制度的转型使科班时代所塑造的师徒关系被建构为封建的剥削者与被剥削者的关系,拟血缘的亲子关系记忆被扭曲为相互对立的阶级关系,遭到了猛烈的批判。如杜赞奇所述,革命过程的这种批判与诉苦本质上旨在透过强调与过去的决裂,以重建新的民族国家认同。然而,与此同时,它亦造成了遗产传承记忆的断裂。20世纪50年代中期,为了解决在新的遗产政治环境下的传承问

① 摘自2010年2月5日泉州青龙巷陈清波师傅访谈田野日志。

题,已经国家化的泉州木偶实验剧团的老一辈艺人试图以团带班的形式,来恢复泉州加礼戏科班传承的传统。从团带班传承制度初创的一些材料来看,当时的团带班制度设计确实刻意在重建科班制度的传统,无论是在科班师生比的配置上、在带徒方式的选择上、在师徒关系的形式安排上,都或多或少地保留了科班传承记忆的痕迹。

然而,此时的传承记忆不可能是过去的复制,它只能是现实中的重新建构。毕竟遗产传承所处的环境已经改变,现实中遗产政治强调"地方戏朝向现代剧发展","木偶戏要转向童话剧、神话剧和寓言剧",泉州木偶戏要走向全国乃至世界文化交流的舞台,泉州木偶戏必须浴火重生。20世纪50年代以后,泉州提线木偶戏遗产的传承过程是伴随着这个遗产政治过程的,泉州提线木偶戏遗产在这个遗产政治过程中的记忆重组构成了遗产传承最重要的背景。在这个背景中,以往演绎帝王将相风云际会的传统剧目在实际演出中被边缘化了,以往老艺人引以为傲的地道泉腔傀儡调唱念道白在巡回演出中难获喝彩了,甚至在不断推进的形象制作革新中,老艺人了然于胸的十六根线木偶动作艺术都难及结构变革后新木偶形态之流畅生动。传统师徒关系中的师傅在艺能上的权威性,受到了前所未有的挑战。在整个20世纪50年代和60年代,年轻艺人不尊重老艺人,认为老艺人的那一套过时了,这一直是困扰传承的最大问题。对于老艺人来说,传承首先要坚守传统戏。因为只有传统戏才承载了泉州提线木偶戏世代传承的真正传统,他们对于泉州提线木偶遗产传承的记忆也都来自于传统戏的学习与表演。但是,当时的遗产政治环境却倾向于排除传统戏,特别是60年代以后,馆内教授的传统戏与演出实习中表演传统戏的空间愈趋缩小的矛盾越来越突出。因此也带来了师徒之间对于如何坚守传统的激烈冲突。曾有一位报告人这样描述他与他最心爱的徒弟之间的冲突,"他不想学传统戏。我说他,传统的这个你不学,就想这些东西,真功夫你半样都没有。说得他脸红看到我都怕。他要演出时我就去上台坐着,弄得他都不敢登台。我的师兄和我很好,说你不要总拆他的台。其实我根本不是想为难他,而是想催他去学真功

第五章　泉州提线木偶戏遗产认同的延续与保持

夫,有了这个,他将来才有根本。"①

除了外在表演空间的压力在不断动摇传统师徒情感关系的基石外,在团带班传承时期,由于科班时代的师徒关系记忆被片面解读为师傅剥削压迫学徒的历史,尽管在社会制度转型后师徒制仍然被认可为技艺传承的重要形式,但是,此一情境中的师徒制在行政权力的介入下,被重新定义为一种平等的人与人之间的关系。师傅是老艺人,徒弟是新艺人。师徒不仅是师徒,也是剧团的合作者。更进一步说,这一时期的师徒关系中的徒弟不仅被定义为老艺人技艺的继承者,还被认为应是老艺人技艺的改造者。② 徒弟不再是师傅技艺的忠实继承者和守护者。这在某种程度上也瓦解了对传统师徒关系的认同。并且,当时的拜师习艺不再有神圣的拜师仪式,徒弟拜师多是口头拜,或是组织安排宣布,老艺人对这种师徒关系普遍缺乏信心,因此文化行政部门一再强调要以订立师徒合同来强化老艺人的传承信心。然而,到60年代老艺人座谈时,仍然有老艺人质疑,"徒弟不能打不能骂怎么教?""稍微严格一点就说我态度不好。"③"严师出高徒"的传统传承价值逐渐被"鼓励尊师爱徒"的平等价值所取代。

对传统师徒关系核心价值最致命的打击应该是来自于青壮年艺人的崛起,特别是原本缺乏家系声望以及足够的师承和班社声望的青壮年艺人在实际演出环境中脱颖而出。1952年底,由于泉州木偶实验剧团的主要演师被调往北京拍摄木偶戏电影《潞安州》,留在当地的部分演师召集一批泉州、南安的青年加礼演师成立了泉州木偶艺术剧团。这些年轻的演师既受过传统科班扎实的基本功训练,又尚未完全浸淫于加礼戏传统的历史记忆。他们初出茅庐,敢闯敢试,凭着一腔重生木偶的理想热情,坚持钻研,终于在完全不同的遗产环境中另辟蹊径,走出了一条不同于先辈的技艺表演之路。如前章所述,20世纪

①　摘自2010年2月3日泉州青龙巷老艺人访谈田野日志。
②　泉州市戏剧协会:《1961年戏剧工作回忆与1962年工作计划》,1962年,泉州市档案馆卷宗117—1—14。
③　晋江专区文化局:《专区艺术工作者座谈会简报》,1961年7月6日,泉州市档案馆卷宗117—1—40。

50年代以后,泉州提线木偶戏遗产与地方的关系从神圣的仪式关系逐渐转变为世俗的商业关系,以艺娱人成为它唯一的遗产价值;遗产的商业化更使它必须以艺来博取较多的利益。另一方面,它的展演空间已经越出了传统的表演区域,从地方的家园遗产转变为民族国家的文化遗产,行政权力对泉州木偶戏遗产的控制越来越强,泉州木偶戏遗产必须完成从民间草台表演到剧场艺术的蜕变。随着新编剧目越来越占据主要的舞台空间,新线规技术的使用越来越频繁,遗产展演的地域以及由此卷入的观众越来越复杂,青壮年一代的木偶艺人以其杰出的、更适应于剧场表演的技艺素质获得了更为广泛的观众群体的瞩目。技艺能力开始超越以家系、师承和班社声望为基础的个人素质,成为新情境下木偶演员获得声望的基础。此外,新编剧目以编导中心体制代替了传统的演员中心体制,也强有力地改变了传统建立在行当化基础之上的表演程式,使角色塑造的多样化和生动程度要求代替了传统程式表演所追求的准确性和深刻程度。由此带来的结果是,传统科班时代技艺记忆逐渐退出主流的表演生活。随着老一辈科班传承的木偶艺人逐渐老去或退休或离世,科班时代的技艺记忆已经是千疮百孔。激烈的政治斗争更使传统的家系声望变成新情境下木偶演员个人声望累积的负累。不仅班主世家代表着剥削者,甚至世家子弟在进入团带班后其父子关系也常常被建构为权力争夺的问题。在这样的一个背景下,世家的记忆就这么整体地衰落下去了,科班时代的家系、师承与班社的历史记忆的一部分也随之湮没,不再能够在转型了的泉州木偶戏遗产记忆框架中拥有一席之地。

为了保全仅存的一些泉州加礼戏遗产的历史记忆,团带班师傅们不得不妥协并支持学徒学习更多的新编剧目。然而,新编剧目所采用的创新形象和新线规技术促使学徒更多地与青壮年艺人合作学习,进一步增强了学徒与青壮年艺人之间的实际师徒情感,同时削弱了擅长传统戏表演的师傅在徒弟技艺养成中的权威地位,从而使传统一对一的师徒关系逐渐转变为多对多的集体带徒关系。团带班传承制度从依附于剧团在职带徒转变为名副其实的以团体带训练班,传统师徒关系所形成的一对一紧密互动的拟血缘父子关系形式逐步转型为现代

第五章 泉州提线木偶戏遗产认同的延续与保持

意义上的师生关系。这种师生关系与科班时代的师徒关系的相同之处仅仅是表面的,因为蕴藏在它背后的传承记忆框架已经发生了变化。此时传承记忆的中心内容早已不是之前的观念价值,而是技艺能力。

尽管如此,团带班传承制度仍旧维持了一个师徒之间密集交往的关系结构。当时的师徒仍是朝夕相处,同吃同住,共享一个生活空间。他们在每年至少八个月的外出巡演过程中,不断讨论,相互切磋,共同体验泉州木偶戏的重生记忆。因此,对于团带班出身的木偶演员包括以团带班形式培养的 78 班艺校生来说,他们的传承记忆仍然能够再现出他们与师傅建立关系的环境,并在不断的共同回忆中加深彼此的情感联结。早期团带班的一位报告人述说,他初为学徒时,与师傅同住,师傅每天半夜起床都会喊他练功,然后他就只好夜以继日地练功,结果一个多月后才知道师傅是夜游,师傅连夜游都记得要学徒练功;当年与另一位师傅一起创造角色,师傅不会因为自己说师傅演的这个角色不好而骂这个学生,而是会和他互相切磋,师徒两人经常吵架,但是最后总能达成共识。78 班的报告人回忆他们当时才学两年,80 年底老师傅就带着他们到晋江、南安、惠安、同安四县巡回演出了,80 年在本市,81 年去了广东、湖南,82 年去河北 6 个月,83 年去安徽 3 个月,都是老中青三代同台演出。尽管这些团带班传承的学生回忆习艺过程中浮现出来的老师不一定是确定的某一位,但是,可以确定的是,在团带班一代中,仍然不少见师徒之间一脉相承的价值情感,师徒关系中亲密的情感纽带依然还在维系着认同的传承。他们有人说,从小学木偶有感情了,不做这个也不知道能做什么;也有人说,师傅临死前还念念不忘泉州木偶戏,我的生活也是和木偶戏紧紧联系在一起的,离开了木偶戏,我就可以去火葬场了。[①] 何其生动!

艺校教育,把传统的技艺传承制度纳入了现代学校教育的范畴。如厄内斯特·盖尔纳所言,学校教育是为工业社会再生产普遍高层次文化的体系,其目标是为工业人提供一般性训练,使之具备基本的识

① 摘自 2010 年 10 月 24 日泉州老艺人访谈田野日志。

字、识数及基本的工作习惯和社会技能,以应对不断创新的职业结构的需要。它不同于传统社会群体内部的文化移入,它不是把传承作为总的营生的一部分,而是把教育的权力转移给外部的专门机构。① 因此,它不可能允许传承从孩提时代开始,不可能排除基本的文化和社会技能学习而使学生完全投入某一文化遗产的传承。也正因为如此,比起团带班传承制度,艺校教育制度下的学生更难以与老师建立传统师徒关系的亲密情感。他们不再可能像过去那样,与老师朝夕相处,去积累属于自己一代的师承记忆;他们缺乏足够的演出机会以使自己浸润在技艺传承的过程中。相比前面几代,艺校传承学生对师生间相濡以沫的回忆是非常贫乏的。认同缺失成为艺校教育传承中最大的问题。一方面是师生之间关系的疏离,学生与遗产所有者群体关系的疏离,传统观念价值的磨灭泯没;另一方面是技能的传承难以维系,几乎所有参与艺校传承的剧团演员都认为艺校学生不想学,只是想混文凭、混工作。近年来,泉州提线木偶戏的传承危机越来越迫在眉睫。不仅是艺校招生的生源严重不足、生源素质难以保证,而且,由于泉州只有一个提线木偶剧团、一个木偶班,传承规模太小甚至难以保障必需的演员阵容,造成演员既不需要依托家系、师承及班社之间竞争来支撑个人声望发展,也不需要透过持续不断的技能提升来维持其声望地位,代际传承的动力显著降低。

三、传承背景、记忆场所与传承危机

归根结底,影响泉州提线木偶戏遗产传承的因素究竟是什么?克鲁姆利曾经把日常生活中影响记忆传承的最主要因素归结为新的场所和传承背景,他认为代际之间的记忆传递最重要的是依靠情感和实

① [英]厄内斯特·盖尔纳:《民族与民族主义》(韩红译),北京:中央编译出版社2002年版,第35—45页。

第五章 泉州提线木偶戏遗产认同的延续与保持

践的纽带。① 从上述传承记忆分析来看,确实如此。在经历20世纪五六十年代遗产传承环境的变迁之后,原本地方家园遗产的泉州提线木偶戏越出了传统的表演实践地域,走向全国甚至迈向了世界,并且实现了从神圣的仪式戏剧向世俗的剧场艺术的根本性转变。在这个全球化的实践过程中,泉州提线木偶戏从敷演历史故事的地方说唱艺术逐渐向展示木偶意念的动作表演艺术转变。因此带来了整个泉州提线木偶戏传承记忆框架的转型,其传承记忆的核心价值从"艺德"发展为"艺能",传承记忆所依附的传统师徒关系性质也发生了实质的变化。

然而,我所感兴趣的是,这个传承背景和新的场所究竟是如何影响遗产记忆的传承过程的?习艺者究竟是如何养成对泉州提线木偶戏遗产的情感认同的?换句话说,遗产作为一种历史记忆,它传承的路径到底是如何发生的?泉州提线木偶戏今天面临的传承危机是相当全面而深刻的,它的根源究竟在哪里?

当我们讨论传承问题时,往往关注传承关系建立之后的过程。实际上,传承的发生并不只是在习艺者进入遗产所有者群体之后。报告人告诉我,过去学加礼科班的人主要有三类:首先是加礼世家的子弟,必须启蒙以子承父业;其次是穷人家的孩子,为了生活需要学一技之长;再然后就是个人有兴趣的孩子,因为从小喜欢看加礼戏就想要学。也就是说,为了生活习艺者自古有之,这类习艺动机并不构成认同养成的障碍,传统技艺传承制度并不排斥谋生者习艺。而对于第一类和第三类的习艺者,关键的影响因素就是传承背景。他们在入门前已经把自己浸染在泉州加礼戏遗产展演的过程中了,加礼戏的表演构成了他们家庭记忆和地方生活记忆的一部分。他们的个人生活记忆就包含着加礼戏表演的画面,加礼戏遗产记忆与这些孩子的个人成长记忆紧密地交织在一起。他们或者作为儿孙,或者作为观众,不断地参与

① C. L. Crumley, "Exploring Venues of Social Memory", in M. G. Cattell & J. J. Climo, eds., *Social Memory and History: Anthropological Perspectives*, (Walnut Creek & Oxford: Altamira Press, 2002), pp.39-52.

到加礼戏遗产展演的过程中。报告人说,过去学加礼的人很多都是家传班子弟,这些孩子有先天优势,因为他从出生起就耳濡目染,等于一出生就开始学。俗话说,"弦馆的猪母听多了也会打拍",就是说他们每天都在看名演师的表演,看多了自然就会模仿。由于地方戏演出多在泉州本地一带,民间加礼戏班演出时常常会带着孩子一起跟班演出。过去的加礼演师还会带自己的孩子去看别的加礼戏班演出,和孩子一起评戏。像泉州晋江、南安一些提线木偶班班主的孩子五六岁就会在后台打鼓,他们的家族传承往往都是先学后台乐器再学前台表演。

民间仪式舞台,其实就是习艺者学习泉州提线木偶戏的第一个教室。尽管他们还未正式入门,却在这个舞台上听加礼演师说唱故事,看他们如何与仪式配合演出加礼戏。虽然舞台上的表演者并不了解自己在代际记忆传承中扮演什么样的角色,但是,恰恰就是在这个不以为意却人尽皆知的仪式表演实践中不知不觉地传递着跨代的信息。过去加礼戏基本上都是在迎神赛会、人生礼俗等重大仪式实践中反复操演的,逢年过节在一些村落还会举办加礼对台戏,让不同的班社在同一地点同时演出同一剧目比拼技艺。泉州老一辈当地人从小就是在这样频繁的社区狂欢中看戏听戏,尽管不少经典剧目是年年上演,但是老戏迷们仍然乐此不疲。评戏一直都是社区狂欢中成人茶余饭后的重要谈资。直到电视普及的今天,尽管十几岁的青少年和青壮年成人都不再喜欢看戏了,但是老人和儿童仍是民间仪式舞台前最活跃的那一群人。小孩们在戏台边爬上爬下地游戏和恶作剧,老人们在戏台前边看边评头论足;小孩们好奇地翻动戏台上的戏偶和观看相公爷踏棚,大人紧张地呵斥小心犯冲;戏台后演师们歇戏吃饭,老人带小孩前来讨相公饭——这一切都成为当地人成年后童年记忆的一部分。不少木偶演员都说小时候因为常看木偶戏,觉得有些兴趣就来学了。庙会舞台为当地习艺者步入泉州加礼戏遗产殿堂奠定了"记忆场所"(place of memory)[①]的基础。

① R. R. Archibald,"A Personal History of Memory", C. L. Crumley,"Exploring Venues of Social Memory", in M. G. Cattell & J. J. Climo, eds., *Social Memory and History: Anthropological Perspectives*,(Walnut Creek & Oxford: Altamira Press, 2002), p.74.

第五章　泉州提线木偶戏遗产认同的延续与保持

民间仪式舞台还为泉州加礼戏遗产记忆的传承提供了一个背景性环境。过去的科班馆内只是教"戏",但是,如前章所述,泉州加礼戏的遗产记忆远不止是"戏"。它是一套关于人神关系的文化观念体系,而这一套文化观念体系中相当多的内容都是通过口头传承的。在庙会仪式的场景中,在成人与孩子们的互动中,在那些村落老人之间随意的讨论中,在师傅和徒弟说故事和讲谚语中,习艺者得以认知加礼戏的历史,得以潜移默化地接受相公爷信仰,得以了解仪式的时间节奏、空间布置和各种禁忌,得以习得各种神明与加礼戏象征关系的一整套知识。比如相公爷踏棚,除了唱《大出苏》外,哪些场合要出大相公,哪些场合要出小相公,哪些场合的踏棚表演需要配合祭煞,哪些场合需要请什么样的神明,都不是馆内授业能够完成的,也没有文本的记录。这些知识的传递都是通过不断地参与仪式实践,一代代地与不同的仪式操演者互动、观察和询问完成的。透过民间仪式舞台这个实践的教室,泉州加礼戏一代代的遗产所有者得以聚集和保持对于地方文化生态的理解,并由此获得遗产实践的意义。

同时,民间仪式舞台为泉州加礼戏的习艺者提供了极其频密的舞台实践机会。泉州自古崇拜多神,地方民间信仰的庙宇星罗棋布,大小庙宇达数千座,仅铺境庙宇就有93座,其中祀神多达126个,仪式庆典活动极度频繁。泉州基本上每个月都有神诞庆典活动,在一年365天当中,几乎有一百多天都有神诞庆典活动。① 按照惯例,所有的神诞庆典活动都需要请戏酬神,尤其逢官庙大庆更是必须演加礼以示大礼。加上规模宏大的普度活动、各种因家庭成员遭遇人生重大事件而举行的谢天还愿、驱邪除煞活动,加礼戏的演出机会非常之多。因此过去加礼班社遍布泉州城乡,仅泉州城内抗日战争前就有七个班社,即便是在经济极其萧条的新中国成立前夕,仍有三个班社在经常演出。据陈清波介绍,仅德成班在新中国成立前夕一年演出场户就有一百多个。甚至2006年以来,以佛生日大戏演出为主的泉州南安官

① 陈垂成、林胜利编:《泉州旧铺境稽略》,泉州鲤城区地方志编委会、泉州道教文化研究会印,1990年,第32—52页。

桥提线木偶剧团平均一年演出的场户还有一百多个,而以各种仪式小场户演出为主的晋江声艺木偶剧团则更多,达到131个。在20世纪90年代和21世纪初的那些年,由于民间经常起大厝、祖厝翻新、建祠堂,他们的演出频率经常可以超过平均每天一个场户。正是泉州的民间信仰仪式活动造就了泉州"戏窝子"的土壤,如此活跃的仪式空间为泉州地方戏曲表演者创造了一个不可多得的技艺传承环境。在这样的一个传承背景中,泉州加礼戏的表演者不得不维持较高密度的实际演出锻炼机会,而且,在农村草台的每场演出一般需要连续两三个小时,唯有新编大型剧目和传统戏能够配合这样的演出场景。此外,由于草台缺乏现代声光舞台设施,连续两三小时持续多天的演出,对表演者"声"的要求很高。加上每年定期的对台戏演出,使表演者直接面对观众喝倒彩的强大压力。因此,过去的加礼演师必须下苦功练就各自的拿手好戏,以为自己和班社博取声望。并且,如此频密的演出机会也为习艺者带来了大量"念簿"、观艺的机会,可以借助实际演出反复强记名家师傅的口传戏文与道白,观察名家师傅的操线功夫,倾听同行和观众的技艺点评,体会名家师傅汇聚人生经验与实际场景而发挥的"嘴白"功夫,进而创造出属于自己的唱念和道白风格。

民间仪式舞台,对于传统加礼戏习艺者来说,更重要的意义还在于它创造了一个师徒同台互动、亲密交往、凝结共同记忆的空间。这个情境不只具有实践性、经验性、精神性,还富有情感性。师徒同台是一种亲密的活动,他们一起扛箱、一起搭台、一起表演,分享着演出的劳累和收获。师傅和其他名家演师在台上的精彩表演也激活了习艺者的以往体验,激发了习艺者刻苦磨砺的动机。曾有一位报告人回忆,师傅精彩的"嘴白"功夫令他佩服得五体投地,使他愿意苦练功夫。很多时候,民间仪式舞台的演出都需要配合仪式时间,一般都要在当地连续演出两三天,甚至七天,每天可能演日夜两场或三场。在不同场次之间漫长的歇戏时间中,不仅是师徒与其他演师之间相互沟通、共享娱乐、一起说故事、回忆过去生活的时间,也是创造新的共同记忆的时间。师徒之间的情谊、加礼戏遗产所有者群体的认同传承就在这群人讲故事、反复的回忆共同记忆的过程中逐渐发生。

第五章 泉州提线木偶戏遗产认同的延续与保持

20世纪50年代以后,泉州提线木偶戏的剧场化改革使这一遗产从开放的民间仪式舞台走向了封闭的剧场舞台。票资,成了阻绝孩子与地方戏曲亲密接触的障碍。喜欢"看白戏"的泉州人不愿买票看戏,现在不喜欢看戏的成年人更不会主动地为孩子买票看戏,泉州地方的孩子们不再耳熟能详泉州提线木偶戏。曾经一度,大量的地方宫庙被摧毁,民间仪式舞台被破坏拆除,以往盛极一时的民间普度活动遭到持续的禁止。改革开放以后,普度仍然被视为"封建迷信"未能在"传统复兴"潮流中恢复。大多数重建的宫庙,囿于城市化的限制,只是恢复了建筑而没有恢复戏台,宫庙前后不再有广阔的公共空间。近年来不断加速的城市化,一方面使传统闽南大厝不断被密布的西式楼房所替代,人们不再需要点八卦上梁,也不再有公共空间举办各种人生礼仪活动,不少人生礼俗仪式逐渐衰落;另一方面,许多传统的老街老巷和宫庙建筑被夷为平地,铺境聚落被拆迁四散,社区凝聚力日益消解。因此造成泉州地方民间仪式空间急剧缩小,地方戏曲展演的机会大大减少。特别是大多数以仪式演出为主的民间提线木偶剧团,由于很多已丧失搬演大型剧目的能力,在社区庆典中它无法和梨园、高甲等传统大戏竞争,更影响了提线木偶戏在民间仪式场合出现的机会,逐渐使泉州提线木偶戏成为泉州本地的"陌生"剧种。过去泉州儿童群聚加礼台前嬉闹的盛景早已不再,只有在乡村集镇的仪式舞台上偶尔能看到儿童与木偶戏共乐的现象。

另一方面,自从20世纪50年代中期以后,泉州只剩下泉州和晋江两个国营的提线木偶戏剧团。尤其是泉州木偶实验剧团绝大部分时间都因行政调演在全国各地巡回演出,最多一年曾连续十一个月不在本地。20世纪80年代初,晋江县木偶实验剧团被解散,泉州木偶剧团成为泉州唯一的提线木偶专业剧团。尽管80年代中期,泉州木偶剧团曾短暂返回乡土舞台。但是,90年代以后,泉州木偶剧团转而走上了以对外文化交流为主要演出市场的发展路线,本地的演出多是行政性的会议招待演出。泉州地方民众亲密接触提线木偶戏的机会少之又少,甚至连木偶剧团演员的孩子也难得经常看到父辈的实际演出。尽管泉州木偶剧团的演出水平名声在外,但是,即便木偶演员的

孩子也不再可能像父祖辈那样，能与父亲一起观戏、评戏、同台表演，过去世代相传的加礼世家已经成了历史。由于现在泉州民间仅存的几个提线木偶剧团在表演规模和表演内容上与专业木偶剧团差距很大，过去多个加礼班社在本地对台比拼技艺、相互切磋、相互促进的历史也已经灰飞烟灭。

而在文化交流、会议招待和政府大型庆典仪式的舞台上，一般对演出的时间、演出的质量甚至演员的人数都有严格的控制。习艺者甚至包括初入职的一般演员都不可能有机会登台，更遑论与高水平的演员同台演出，观摩他们的表演，吸取他们的经验。代际之间相互观摩、相互切磋、共同回忆、其乐融融地创造共同记忆的空间大大减少，代际之间的情感联结大为减弱。特别是对演员人数的限制，不仅降低了跨代互动的机会，而且还直接影响了前台表演与后台音乐的配合，造成在相当一些演出场合中使用录音配合演出的现象。录音演出替代真声表演，不但进一步降低了泉州提线木偶戏后台音乐习艺者的实际演出机会，减少了他们成长锻炼的舞台，而且还造成了前台演员"声"的弱化，演员不再需要面临观众对其唱念的考验，加剧了泉州提线木偶戏技艺传承偏重线功技巧的趋势。演出时间的控制，则进一步扩张了小戏的表演空间，限制了演员铺陈大型剧目的表演能力的发展。

此外，由于体制内人力管理制度的限制，许多专业剧团演员在五六十岁就退休不再进行演出，也使泉州提线木偶戏遗产跨代信息总量显著减少。相比其他人戏剧种，木偶戏演师的成熟期很长，表演生命也非常长。新中国成立前，在极其密集的经验传承环境中，一个加礼演师技艺成熟的高峰期一般都在四五十岁，很多演师可以持续演出到七八十岁。泉州现在最老的木偶演师已经92岁，偶尔还能在宫庙演出。以当代的经验传承环境，一个木偶演员的成熟期需要更长时间，高峰期出现的时间可能更晚。然而，以泉州最后的加礼名家传承的专业剧团来看，演员的表演生命反而相当短暂。至今为止，团带班一批演员全部已经离开了剧团，06 班的演员才刚刚入职。目前在专业剧团中，以往三代或四代木偶演员集体传承的历史也不再延续了。在民间剧团中，随着老一代的凋零，表演者基本上都是 80 年代后家族传承的

第五章 泉州提线木偶戏遗产认同的延续与保持

中年演员,以及从专业剧团退休转战民间的老演员。他们家族的年轻一代多因学校教育很少能够参与他们的演出,成人后也都错过了习艺的年龄。加上农村演出的条件相对比较艰苦,许多年轻人都不愿承受风吹日晒、无眠露宿、汗流浃背的辛苦。泉州提线木偶戏后继无人的挑战极其严峻,甚至这种悲观的情绪已经弥漫到至今仍保持着较好的提线木偶戏演出生态的晋江农村。晋江一位主持宫庙开光仪式的主事直截了当地告诉我,再过十年你已经不可能看到泉州的加礼戏了,等十年后这拨人老了,演不动了,泉州的加礼戏也就没了。①

由此可见,泉州提线木偶戏传承危机的真正根源在于地方性传承背景的边缘化,以及遗产传承情境中现代化因素的不断增加,造成了泉州提线木偶戏遗产记忆传承出现了历史的断裂:一方面,现代化的"发展幻象"②和工具理性的意识形态逐渐蚕食和破坏了泉州提线木偶戏作为地方"家园遗产"的传承背景,使遗产的家园性背景被选择性地建构为一种落后的、非理性的、荒诞不经的底层文化,失去了它在遗产传承制度中的合法性。另一方面,尽管经过六十年的国家化和公共资源化过程,以专业剧团为典范的泉州提线木偶戏已经被转化为一种超越地方的、民族国家的戏曲文化遗产,但是,民族国家作为一种现代的、"想象的共同体",却不可能以"想象"来支撑任何一个具体遗产从发生到存续的历史过程。无论如何,它仍旧必须立足于地方为基础的共同体文化,必须在地缘的、世系的单位下保持与发展。意识形态上对地方性家园传承背景的贬斥,造成了作为民族文化遗产的泉州提线木偶戏越来越强调其现代的传承背景。伴随着现代传承背景的加强和新的记忆场所的不断增加,进一步增强了遗产认同的现代性表述,弱化了遗产的地方性属性。这反过来又进一步造成了遗产持有者群体代际关系的疏离和地方性家园遗产记忆的断裂,带来了遗产持有者群体认同的解体趋势。所以,泉州提线木偶戏传承的根本性危机其实

① 2010 年 10 月 10 日晋江锦塘田野日志。
② [美]沃勒斯坦:《发展是指路明灯还是幻象?》(黄觉译、刘健芝校),许宝强、汪晖选编:《发展的幻象》,北京:中央编译出版社 2001 年版。

并不在于作为"物"的泉州提线木偶戏遗产记忆的流失与消亡,而在于这一遗产的所有者群体认同正在不断解体。缺乏了"人"的遗产认同,纵使"物"得以抢救保存,它也不过是那些保存在现代博物馆中来自"'第四世界'的文化遗产"①,丧失了其族群性与地缘性的独特价值。

第二节 记忆的权力与"原生态"遗产保护

如前所述,经历六十年的国家化和公共资源化过程,泉州提线木偶戏遗产所有者群体认同已经逐渐解体。不仅代际之间的关系日益瓦解,身处专业剧团和民间剧团的泉州提线木偶戏遗产所有者之间的界限分隔也越来越鲜明,泉州提线木偶戏遗产表演者群体与地方民众之间的关系也日渐疏离。泉州提线木偶戏陷入了前所未有的、全面的传承危机,其濒危程度甚至已经远远超过了南音、梨园戏、高甲戏等其他地方性的表演艺术遗产。2006年,泉州提线木偶戏与梨园戏、高甲戏等11项泉州地方文化遗产一起成功入选第一批国家级非物质文化遗产保护名录,开启了它作为非物质文化遗产的保护历程。2007年,闽南文化生态保护实验区作为中国第一个国家级文化生态保护实验区,开始了对闽南的非物质文化遗产以及相关的有形物质文化遗产进行整体性活态保护的探索。2007年,在《闽南文化生态保护区规划纲要》②的基础上,泉州市发布了《泉州市闽南文化生态保护区建设规划》,明确提出了保护区建设的首要原则应是:保护文化多样性,促进文化永续发展;尊重文化发展规律,坚持文化遗产保护的真实性和完整性。③"原生态"保护泉州的非物质文化遗产,成为泉州非物质文化

① 彭兆荣:《"第四世界"的文化遗产:一个艺术人类学的视野》,《文艺研究》2006年第4期,第14—22页。

② 福建省文化厅:《闽南文化生态保护区规划纲要》,http://www.fjwh.gov.cn/html/9/247/13545_2009991020.html,2011-01-12。

③ 泉州市政府:《泉州市人民政府关于印发泉州市闽南文化生态保护区建设规划的通知》,http://www.fjqz.gov.cn/6A8DBAD311A4D2208611A1128C5C58AF/2010-05-25/3CA151C4863758683D0537E964616B4A.htm,2011-01-12。

遗产保护的重要目标。

一、遗产的"真实性"与遗产表述的"完整性"

"原生态",这一概念其实包含着对遗产"真实性"或"本真性"(Authenticity)的追求。刘晓春认为,"原生态"概念的背后存在着大众对本真的非物质文化遗产的一种想象,它假设作为历史文化传统的非物质文化遗产都具有独特的地方性,并且每一种非物质文化遗产都有一个真实的本原,而这个真实的、本原的非物质文化遗产往往处于濒危状态,现在遗产保护实践所追求的正是这些真实的、本原的非物质文化遗产。他断言,在现实生活中不可能存在这类原初的真实性,因为文化的传承从来就是动态的、不断变化的。① 杨民康提出应区分"原生态"和"原形态"的概念差异,"原形态"主要强调文化的形态变迁,特指某种文化的本体要素或形态特质的改变,而暂不考虑文化展演环境是否改变;"原生态"则涉及文化生态变迁,这种变迁不仅影响到本体要素或形态特质,而且连其所赖以生存的整体生态环境也遭到变异性改变。他认为遗产实践中的"原生态"概念其实更准确的表达应是指遗产从形态特质到生态环境均呈民间自然面貌,虽然文化变异无可避免,但是,应该承认无论形态或者生态变迁都有其特定的生成背景和文化诱因,都是人类的文化遗产。② 彭兆荣、李春霞则把"原生态"直接表达为"原生形态",强调非物质文化遗产的原生形态应该考虑包括地方的、族群的和历史的三个文化地图的定位,需要将遗产置于特定的社会历史的知识谱系中去考察。③ 尽管学术界对"原生态"概念的认知分歧很大,但是,在遗产实践中"原生态"保护仍然成为非物质文化遗产运动的主流诉求。遗产的"真实性"与"完整性"一道被

① 刘晓春:《谁的原生态?为何本真性?——非物质文化遗产语境下的原生态现象分析》,《学术研究》2008年第2期,第153—158页。

② 杨民康:《"原形态"与"原生态"民间音乐辨析——兼谈为音乐文化遗产的变异过程跟踪立档》,《音乐研究》2006年第1期,第14—15页。

③ 彭兆荣、李春霞:《论遗产的原生形态与文化地图》,《文艺研究》2007年第2期,第86—95页。

联合国教科文组织确定为世界遗产保护的两大核心原则。

倘若我们把泉州提线木偶戏置于地方的、族群的和历史的文化地图来看,我们很容易可以发现,当泉州提线木偶戏作为传统戏剧类别的非物质文化遗产入选国家级非物质文化遗产名录的时候,实际上,与其他民俗类的非物质文化遗产不同,它是开始了一个二次遗产化的过程。在它被确认为非物质文化遗产伊始,它已经被认定为是与梨园戏、高甲戏一样的传统戏剧形式。如前所述,在泉州地方的知识谱系中,泉州提线木偶戏首先是被认知为仪式,然后才是戏剧。它的戏剧表演本质上是仪式过程的一部分,是作为戏神相公爷请神敬神的"供品"在仪式上展演。它的每一场戏剧表演必以请神为开端,必以送神为终止。神明,而不是人,才是泉州提线木偶戏演出最重要的目标对象。在泉州地方民众的认知体系中,他们清楚地区分大戏才是娱人的,大戏是社区庆典的组成内容,是在敬神仪式结束之后才举行的。而泉州提线木偶戏的表演大多数都是在敬神仪式的过程中,它明确的表演指向是神明,只有某些在敬神仪式之后进行的泉州提线木偶戏才被认为是娱人的大戏。在泉州的地方性知识中,泉州提线木偶戏与梨园戏、高甲戏、布袋戏(掌中木偶)是完全不同的分类。当非物质文化遗产名录把泉州提线木偶戏与布袋戏合起来命名为木偶戏,把提线木偶戏与梨园戏、高甲戏归为同一类别的传统戏剧时,实际上,已经排除了"地方"作为泉州提线木偶戏遗产文化地图的一个重要构成依据的合法性。

泉州提线木偶戏之所以会被命名为与布袋戏一类的木偶戏,之所以会被认知为是与梨园戏、高甲戏一样的传统戏剧,不能不说是20世纪50年代以来遗产化的后果。正是因为50年代以后,泉州提线木偶戏进入了一个国家化和公共资源化的过程,才导致泉州提线木偶戏遗产所有者重整其历史记忆,从而"再生"出一个与布袋戏、梨园戏、高甲戏一样的传统戏剧形式。可以说,重生的、剧场化的泉州提线木偶戏遗产记忆,是泉州木偶戏遗产所有者在现代化的压力下所创造的现代性文化。

然而,不可否认,它与20世纪50年代以前的泉州加礼戏一样,具

第五章 泉州提线木偶戏遗产认同的延续与保持

有遗产的真实性。它与泉州地方的加礼戏一脉相承,更重要的是,国家所有的泉州提线木偶戏专业剧团在主观上认同自己是渊源于泉州加礼戏的泉州提线木偶戏。他们不断强调自己是由泉州老一代的加礼戏名家创立的专业剧团,是泉州加礼戏名家技艺的继承者。他们述说自己保存整理了传统泉州加礼戏的古剧本和音乐曲牌,保持并发展了泉州加礼戏的提线表演技术,继承了泉州加礼戏动作艺术与说唱表演相辅相成的叙事风格,守护着泉州加礼戏相公爷信仰与科仪表演的记忆,焦灼心痛于这一遗产记忆传承的危机。从遗产首先是作为族群的谱系性记忆的角度上说,专业剧团所代表的剧场化的泉州提线木偶戏遗产确确实实是真实的泉州加礼戏遗产所有者群体的遗产。剧场化的泉州提线木偶戏具有遗产的真实性,这一点是毋庸置疑的。从遗产的完整性角度来说,剧场化的泉州提线木偶戏是泉州提线木偶戏非物质文化遗产不可或缺的重要组成部分。

若从历史的文化地图来循迹探寻,剧场化的泉州提线木偶戏其实不过是传统泉州加礼戏在新的社会历史情境中的一种集体记忆重构。这个新的社会历史情境发端于 20 世纪初的辛亥革命。在这百年国家现代化的历程当中,民族国家试图构建一种现代化的典范文化,以排斥和替代传统民俗。近代以来,为了追求现代化,中国的知识精英和政治精英采用西方所代表的单向历史进化论的时间标准,以"遗留物"(survivals)①的观念来审视中国民俗,把本是中国人日常生活表现样式的传统民俗转化成为权威公认的落后的"封建迷信",从而在中国人日常生活的记忆框架中制造出了两个价值高低不同的社会文化情境——前者代表着现代的城市文化,后者是落后的农民生活。② 这两个高低不同的社会文化情境不同于雷德菲尔德的《农民社会与文化》中所描述的作为农民社会文化结构一体两面的大传统(a great tradition)和小传统(a little tradition)。它们彼此之间并不共享一套基本的

① [英]爱德华·E.泰勒:《原始文化》(连树声译),上海:上海文艺出版社 1992 年版。
② 高丙中:《作为公共文化的非物质文化遗产》,《文艺研究》2008 年第 2 期,第 77—83 页。

信仰价值与世界观,并不相互依赖与相互适应。① 对于前者来说,后者是属于过去的、是需要被"替代"或重新创造的。这百余年来文武并置的现代化革命,事实上都旨在扫荡"过去"的小传统,以创造新的、更适应于现代的城市的大传统文化的小传统文化,试图改造和改变农民传统的生活方式。

然而,尽管经历了现代化运动暴风骤雨般的猛烈冲击,中国农民文化的传统结构仍然保持着其相当的韧性。特别是在泉州侨乡这块土地上,由于侨汇资源的挹注,使侨乡特别是晋江等主要侨区相比中国其他农村地区来说,其民间拥有更多的可支配的社会资源,使其在相当程度上能够维持一个较稳定的、文化的传统结构(the structure of tradition)。如前所述,改革开放以前,泉州地区平均每年侨汇达五千多万,其中17%(大约600万元)投入在婚丧喜庆和应酬上,这还不算投入在修缮、重建祠堂、祖厝和社区宫庙等方面的费用。实际上,甚至到20世纪80年代初,侨汇都是泉州地区宫庙重建所依赖的主要社会资源。侨眷成为维持泉州地方文化自主结构的一个重要的社会阶层。他们积极参与地方社区的社会组织,联结海外华侨支援家乡、参与家乡各种地方及宗族活动,并以此巩固地方社区与海外华侨之间的联系。因此直到"文革"前夕,聚居大量侨眷的晋江农村仍然保持着相当活跃的民俗活动。甚至在"文革"期间,这类民俗活动仍然没有完全间断,因此使打击黑戏、打击黑剧团成为当时晋江专区文化行政部门一个相当困扰的问题。② 当然,从另一个角度上说,泉州、晋江一带侨乡农村也为传统的地方戏曲遗产记忆表述提供了一个边缘的藏身之地,使这些传统的遗产记忆表述得以在侨乡农民群体中保持与存续。

改革开放以后,随着"传统的复兴",泉州地方大多数的宫庙陆续恢复起来,成为民众生活重要的公共空间,过去被禁止的各种民俗仪

① R. Redfield, *Peasant Society and Culture: An Anthropological Approach to Civilization*, pp.70-88.
② 晋江地区文化组:《关于制止黑剧团活动的会报》,1972年11月5日,泉州市档案馆藏卷宗117-1—78。

第五章　泉州提线木偶戏遗产认同的延续与保持

式庆典活动重新占据了民众的日常生活，各种民间剧团也如雨后春笋般涌现出来。复兴的民间仪式生活为原本隐藏于边缘农村的另一种不同的泉州加礼戏遗产记忆提供了记忆表达的舞台。然而，由于新中国成立后加礼戏传统的传承机制遭到了解体，随后老一辈加礼演师费尽心血保存的落笼簿古戏文和当时记录的落笼簿演出文本被摧毁，改革开放后的整理传统工作仍不重视保存传统，以致到20世纪90年代以后，随着老一辈加礼戏演师先后离世，仅存的老一辈加礼艺人日益老迈也陆续离开了表演舞台，传统的泉州加礼戏遗产记忆变得愈加残破不堪，成了深藏在新中国成立前成长的老一辈泉州加礼师傅和泉州人记忆深处的历史记忆。时至今日，传统的泉州加礼戏遗产记忆已经所剩无多了，基本被绝大多数的泉州木偶戏表演者和泉州地方民众遗忘了。

但是，这并不等于说传统的泉州加礼戏遗产记忆表述已经彻底消失，而是说在民俗"复兴"的新语境中，传统的泉州加礼戏遗产记忆被重新建构，从而产生了另一种适应于现实社会历史情境的遗产记忆表述。换句话说，中国社会现代化的后果造成了地方生活被分割成两个同时存在的、不同的社会历史情境，处于这两种不同的社会历史情境中的泉州提线木偶戏遗产所有者群体分别利用储存在历史记忆"仓库"里的加礼戏传统的某些材料，创造了它们各自与过去的泉州加礼戏传统之间的连续感，从而编织出两种不同的遗产记忆表述。专业剧团所代表的泉州提线木偶戏遗产的剧场化记忆正是泉州加礼戏在主流的城市文化社会政治情境中的记忆重构，而那些民间剧团所代表的泉州提线木偶戏遗产记忆表述则是处于社会边缘的、民俗性的仪式生活的一种表达。

这种民俗性的遗产记忆表达是适应于泉州当下地方文化结构的功能需要的，它与泉州其他的地方文化遗产紧密配合，构成了泉州地方活生生的生活文化。民俗性遗产记忆继承了传统泉州提线木偶戏相公爷作为仪式象征符号的历史记忆，把自己深深地扎根于泉州地方的仪式生活。他们按照仪式周期周旋于各社区宫庙、宗祠的庆典，出没于各家庭人生礼仪的场合，遵守仪式节奏与仪式空间的禁忌，与其

他仪式执行者一起在各类地方仪式中扮演其功能性的角色。他们以泉州独特的民间信仰知识来解释其文化行为,以符合泉州地方知识体系要求的方式来展演泉州提线木偶戏。因此,民俗性遗产记忆保持了传统泉州提线木偶戏大量的信仰知识,较完整地体现了泉州提线木偶戏在泉州地方文化背景中的位置关系,反映了泉州提线木偶戏作为一种地方性知识所具有的独特观念价值。也因为如此,在专业剧团越来越朝向现代剧场动作艺术的今天,民间的泉州提线木偶剧团却保存了大量传统泉州提线木偶戏说唱表演的遗产内容。

历经数百年积淀的泉州提线木偶戏42本落笼簿传统剧目以及大量经典的笼外簿剧目,专业剧团能够独立实际演出的已经寥寥无几。并且,由于专业剧团现在经常演出的行政接待、文化交流和庆典展演之类场合的限制,专业剧团根本很难有机会完整"舞台复活"和经常表演这些表演时长达二至九天的长篇连台本戏。解放初加礼科班出身的第一代专业剧团演员所整理的八百多节的泉州提线木偶戏传统剧目,除了20世纪90年代老一辈名家杨度指导重排了笼外簿《目连救母》外,专业剧团能够演出的最多不过十余节,甚至包括命名的代表性传承人所学习过的落笼簿传统剧目也是相当有限的。解放初由这些功底精湛的名家演员整理、改编和新编的剧目有54个[①],专业剧团现在保留的也不过十之一二。然而,由于落笼簿和笼外簿传统剧目是历代泉州提线木偶师傅在仪式情境中搬演凝结的智慧,已经与民间的其他仪式遗产共同形成了一套规制,所以,长期在民间仪式情境中演出的民间剧团反而保留了较多的落笼簿传统剧目。比如泉州鲤城城区木偶剧团的陈清波师傅是泉州仅存的传统提线木偶戏大班名家,尽管他年逾八旬,但仍然能够记忆三百余节落笼簿传统剧目的表演和解放初专业剧团改编新编的一些剧目,其中包括不少他的名段如《伍员叹》《伍员过昭关》《别虞妃》《大小生》《苗泽弄》《十朋猜》等。晋江梧垵

① 可参见晋江专署文教科:《关于1952年晋江剧团调查》,泉州市档案馆藏卷宗116—1—41;泉州木偶实验剧团:《泉州市木偶剧团剧目登记表》,泉州市鲤城区档案馆藏卷宗39—1—24。

第五章　泉州提线木偶戏遗产认同的延续与保持

声艺提线木偶剧团蔡文梯师傅先后跟随晋江、南安和泉州多位民间老艺人学习传统剧目演出,也保存了落笼簿《临潼斗宝》《父子状元》《子仪拜寿》《桃园结义》《三请》《入吴进赘》《子龙巡江》《五马破曹》《取东西川》等全本的全部戏出,以及其他各部零散戏出二十八节。南安官桥提线木偶剧团不仅是泉州唯一能够完整敷演笼外簿《说岳》全本的剧团,保留了《子仪拜寿》《抢卢俊义》《吕后与戚妃》《斩韩》《拐蒯》《筑台拜将》《陈平归汉》与《诉十大罪》《追鱼》(又叫《收金鲤》)等落笼簿传统剧目的演出,它还是唯一较多演出20世纪50年代到60年代泉州木偶实验剧团和晋江木偶实验剧团整理改编和新编剧目的剧团,如《三姐下凡》《张羽煮海》《群英杰》《雷文良进京》《真假巡按》《宝莲灯》《盗杯娶亲》《女中魁》《白蛇传》《龙女》《方玉青卖身救父》《哪吒闹海》《假女婿》等。上述这些剧目与观念知识都是专业剧团失传或严重缺失的泉州提线木偶戏的遗产内容,体现了泉州提线木偶戏鲜明的地方性特征。事实上,除此之外,还有不少散落民间的、被认为是"土班"的老艺人和家族班仍零零散散保存了不少落笼簿传统剧目。

当然,从另一个角度来说,今天存在于泉州民间的民俗性泉州提线木偶戏遗产记忆与剧场化的泉州提线木偶戏遗产记忆一样,也是一种基于现实社会历史情境的记忆重构。尽管现在提线木偶戏民间剧团与传统加礼戏班一样,活跃于泉州地方的仪式情境,但是,它们并没有"复原"泉州加礼戏传统的历史记忆。一方面,如前章所述,大多数年轻一辈的泉州提线木偶戏民间演师不再像老一辈加礼演师那样虔诚地敬畏着神明的威严,不再严格地遵循仪式的规制,甚至在有意无意间"遗忘"了加礼戏仪式操演过程的某些内容。他们会诠释吕洞宾具有与相公爷同样的神性,可以在某些场合替代相公爷的神圣角色;也常常不确定在不同仪式场合提线木偶戏必须搬演的特定剧目是什么;不确定每个仪式行为之间的关联意义。另一方面,他们现在一些经常表演的剧目、木偶的形象造型以及舞台形式在相当程度上都来自于对专业剧团的模仿与学习。如上所述,南安官桥提线木偶剧团表演的剧目中有相当部分来自于专业剧团早期的改编或新编剧目,他们的舞台也不再完全使用传统的八卦棚,而是采取画屏和阶式平台,也采

用现代的灯光和字幕来改善演出效果。晋江声艺提线木偶剧团也学习专业剧团制作新式木偶,尝试在说唱之外增强观众的动作观赏效果。

那些因各种原因参与民间剧团演出的、出身于专业剧团的泉州提线木偶戏退休或流散的演员们,扮演着一个沟通专业剧团遗产记忆与民间剧团遗产记忆的媒介角色。他们从精神上和情感上认同泉州提线木偶戏的剧场化记忆,认为不必去宣扬泉州提线木偶戏与民间信仰的关系,但是,也强调对于提线木偶戏的表演者来说,必须愿意投身于民俗情境的舞台,因为这是泉州提线木偶戏的传统表演形式,它为表演者创造了一个密集地、直接地面对观众的演出场景,能够激发演员在与观众的互动中不断地磨炼和创造,而且,这个传统的表演场景能够迫使演员学习传统的表演形式,只有扎根于传统才能实现真正具有这个剧种艺术特质的持续发展。目前在地方民俗情境中活跃的一些主要的泉州提线木偶剧团都曾有与这些老一辈专业演员合作、交流和学习的经验。这些老一辈专业演员不仅把原属专业剧团的新编剧目、新的音乐唱腔、新的制作造型、新的线规技术以及新的舞台形式移植到仪式情境的表演当中,成为当下情境中泉州提线木偶戏仪式表演的一部分;而且,他们还把专业剧团运用新制作造型、新线规技术表演的传统剧目《目连救母》教给民间剧团,使这一已经在民间匿迹的仪式剧目表演得以在民间仪式情境中重构出来。

可以说,在经历百余年的现代化历程之后,今天的泉州地方社会实际上存在着两种价值分野截然不同的社会历史情境和两种不同的文化记忆框架:一是以民族国家官方为代表的,以科学、理性、人本为圭臬的现代化生活,与这个现代化生活相联系的是包括现代学校教育、剧场、博物馆、大众媒体等的公共空间;二是以地方民众所依托的民俗,围绕各种各样的民间信仰神明所举办的仪式、社区庆典构成了另类的地方公共空间。专业剧团所代表的泉州提线木偶戏剧场化记忆恰恰就是这个占据主流地位的、现代的、大传统的泉州提线木偶戏遗产记忆的表述。而重构的泉州提线木偶戏遗产民俗记忆其实上反映的是与这一现代的、城市的、大传统的泉州提线木偶戏遗产表述相

第五章　泉州提线木偶戏遗产认同的延续与保持

适应的、新的小传统记忆。它与专业剧团的剧场化记忆一起构成了泉州提线木偶戏遗产当下的传统结构的一体两面,共同诠释了泉州提线木偶戏在当下社会历史情境中的文化意义。那些投身于民间剧团的专业演员则构成了沟通这两种不同遗产记忆的纽带。这两种遗产记忆之间的互动带动了今天泉州提线木偶戏遗产意义的发展与转变。

如果说记忆传承的结构性框架总是在实践中发生策略性重构与转换的,变迁构成了文化传承的常态,那么所谓原初的遗产记忆在缺乏文本记录的口传传统中,基本只能是一种不可求的迷思。与其执着于对本原的真实性的追逐,不如在口传记忆可及的时间范围内去厘清遗产所有者群体所声称的真实性的意义,去认识和理解遗产所处的地方、族群和历史情境与遗产真实性的关系。确如联合国教科文组织的《奈良文件》对真实性解读的那样,"想要多方位地评价文化遗产的真实性,其先决条件是认识和理解遗产产生之初及其随后形成的特征,以及这些特征的意义和信息来源。"① 也正因为本原的真实性不可追寻,完整性原则才弥足珍贵。因为不同情境中重构出来的遗产记忆毕竟分别保存了遗产历史不同的方面,代表了不同人群的遗产认同记忆。缺乏对遗产完整性的认识,在遗产保护实践中对真实性一味强调,只会造成对遗产的真正范例的追求,从而带来更为激烈的遗产记述表述权力的竞争,进而加剧遗产所有者群体认同的内部裂痕。

二、遗产表述权力的争夺与沉默的声音

2006年,中国拉开了非物质文化遗产保护实践的序幕。在缺乏对遗产完整性认识的条件下,开始了申报和评定国家级非物质文化遗产代表作名录的实践,随后各省市跟进开展了省级、市级非物质文化遗产代表作名录的相关工作。实际上,真实性原则成为非物质文化遗产保护实践中唯一的行动准则。随着遗产保护进程的推进,各种相关群体之间的资源利益竞争愈趋激烈,遗产表述权力的争夺也愈趋激烈。

① UNESCO, *The Nara Document on Authenticity*, http://whc.uncsco.org/uploads/events/documents/event-443-1.pdf, 2012/02/01.

不仅不同地方的利益群体之间在争夺遗产表述的权力,同一地方原本相互关联的各类遗产所有者群体之间在争夺遗产表述的权力,而且,这种权力的争夺一直延伸到同一类遗产所有者群体内部,成为威胁遗产所有者群体认同的新风险性因素。

在这一系列的权力争夺中,官方的专业剧团在国家主导的非物质文化遗产保护实践中自然而然地占得了先机。由于非物质文化遗产的命名,在程序上需要先由县市(区)政府文化行政部门或其下属机构文化馆代表遗产所有者完成遗产权利主张,并经过国家非物质文化遗产保护专家委员会的评估以及部级联席会议和国务院的确认,并且需要准备必要的相关文字及音像资料,以帮助确定遗产的真实性。对于民间分散的遗产所有者来说,他们既无足够的经济资本来支持相关文字及音像资料的准备工作,也缺乏必要的话语能力表述其遗产记忆的真实性,更缺少必需的社会资本以与政府部门建立相关的利益联盟。相比之下,专业剧团在长期的文化交流展演中早已累积了大量的文本及音像资料,它们熟悉现代化的话语体系,具备了充分的能力与经验来表述和展示自己的遗产记忆。更重要的是,它们与政府之间本来就是一体的利益相关者,或者说政府本来就是它们的代表者。就泉州提线木偶戏而言,目前有关泉州提线木偶戏全部的著述和音像资料都是由泉州木偶剧团或剧团中的个人编撰和录制的,泉州提线木偶戏遗产申报文本的全部准备资料也都是由泉州木偶剧团提供的,泉州提线木偶戏在非物质文化遗产保护展演平台上的所有展示也都是由泉州木偶剧团完成的。六十年来泉州木偶剧团代表泉州甚至中国在全国乃至全世界参加各种对外交流活动,早已成为泉州城市的文化象征,为泉州地方及中国带来荣誉。因此,在整个遗产命名的过程中,作为民俗的泉州提线木偶戏遗产表述不经意间被隐匿了,丧失了使其遗产真实性被确认的机会。专业木偶剧团成了泉州提线木偶戏遗产唯一的传承单位,成了主要代表性传承人唯一的背景来源;剧场化的泉州提线木偶戏遗产记忆成了在非物质文化遗产保护实践中唯一被国家确认的泉州提线木偶戏遗产记忆表述。

剧场化的木偶戏遗产记忆,作为唯一的遗产记忆表述类型被确认

第五章 泉州提线木偶戏遗产认同的延续与保持

为非物质文化遗产,这成为一个潜在的象征行动。它不仅进一步确认了专业剧团所代表的泉州提线木偶戏遗产表述的正统性,确立了其遗产记忆的典范地位;而且,这个改变成就了一个新的真实——那就是以专业剧团为代表的提线木偶戏遗产剧场化记忆是唯一真实的泉州提线木偶戏遗产记忆。当然,从某种程度上说,这一行动确实反映了社会真实。因为它代表了外在于地方的世界甚至也包括相当部分的泉州当地人所认知的泉州提线木偶戏遗产,并且,这种印象愈来愈呈现出取代民间的泉州提线木偶戏遗产表述的趋势。这个改变的过程并不是在于它被确认为非物质文化遗产的一朝一夕,而是在一个相当长的历史时期中、在日复一日的行动中所形成的习惯性印象。这种习惯性印象慢慢地抹去了差异性的遗产记忆表述。

泉州提线木偶戏遗产的剧场化记忆,也是泉州提线木偶戏再创辉煌的记忆。它以生动无比的木偶动作艺术、充满地方韵味的音乐唱腔,向世界展示了地方性的魅力,满足了西方世界对远方"他者"的想象。从20世纪50年代初泉州提线木偶戏扮演"中苏友好"使者开始,它的足迹已经遍布世界各地,数百次参与各类对外文化交流活动。不仅如此,从50年代开始,泉州提线木偶戏专业剧团还帮助来自陕西、广东、北京、台湾甚至世界各地的木偶剧团训练演员,传承提线木偶戏的表演技艺。在外在于地方的世界中,以专业剧团为代表的泉州提线木偶戏遗产记忆表述早已是唯一的真实。早在非物质文化遗产保护实践启动之前,专业剧团所代表的泉州提线木偶戏已经被确认为民族民间文化保护项目,并入选亚太文化遗产,成为联合国南南合作网木偶艺术项目示范基地。泉州提线木偶戏在申报非物质文化遗产时,总结了泉州提线木偶较之其他傀儡戏种的三大基本遗产特征和三大基本遗产价值,其中一大特征和价值就是"在传播中华文化,增进民族文化认同等方面,最具功能性",是"增进民族文化认同、传播中华优秀文化的独特桥梁。"①

① 泉州市文化局:《泉州提线木偶戏非物质文化遗产申报文本》,泉州市文化局提供,2005年。

而对于泉州地方来说,专业剧团代表的泉州提线木偶戏遗产记忆塑造了一个令外界充满想象的"赋予木偶以生命"①的城市,再现了泉州"城市灵魂的魅力"②,不仅增强了泉州作为历史文化名城的文化自信心,而且,创造了一个充满东方魅力的城市形象。20世纪80年代以后,泉州提线木偶戏作为泉州城市的"文化使者"③参与国内外文化交流的趋势迅速上升,电视、媒体的普及进一步放大了这种文化展演所带来的地方自豪感,也使专业剧团代表的泉州提线木偶戏遗产记忆在泉州当地更加深入人心。

尽管20世纪80年代以后因"传统的复兴",民俗性的泉州提线木偶戏遗产记忆开始重新占据各种仪式和庙会庆典的舞台,试图抵制这种单一表述的扩张过程。然而,由于民俗在政治上的合法性仍未得到公开的认可,社区中各种仪式和庙会庆典所形成的公共空间仍然处在社会结构的边缘。与此同时,作为说唱艺术的泉州提线木偶戏传统遗产记忆进一步边缘化。90年代末以后,随着新中国成立前科班出身的老师傅们逐渐谢世或离开表演舞台,以及50年代后成长起来的人越来越多地占据了宫庙主事的位置,泉州加礼戏传统的表演体裁也越来越成为空山绝响,传统的泉州加礼戏遗产记忆正日益湮没。

非物质文化遗产保护实践的启动,第一次使长期遭遇污名化、被视为历史"遗留物"的民俗重新获得了存在的社会合法性,并被转化为正面的非物质文化遗产。过去被斥为"封建迷信"的各种节日、仪式庆典甚至是民间信仰都陆续成了非物质文化遗产。民俗作为地方文化遗产的记忆表述开始从隐藏的文本逐步回到了民众的日常生活。然而,相当吊诡的是,民俗性泉州提线木偶戏遗产记忆仍旧被排除在实际保护的范围之外,民俗作为非物质文化遗产展示的公共空间也仍旧

① 马昌豹、林甦:《一个赋予木偶以生命的城市》,http://www.qzwb.com/gb/content/2003-01/04/content_716911.htm.2012-02-11。

② 泉州晚报社:《文化魅力,城市灵魂》,http://www.qzwb.com/gb/content/2004-09/23/content_1369670.htm.2012-02-11。

③ 陈智勇:《"小木偶"担当文化大"使者"》,http://www.qzwb.com/mnwhw/content/2009-10/18/content_3725346.htm.2012-02-11。

第五章　泉州提线木偶戏遗产认同的延续与保持

被排除在非物质文化遗产保护的展示范畴之外。

由于泉州提线木偶戏非物质文化遗产保护计划的提出,是建立在对中国民族民间文化保护工程的概念理解的基础之上,一定程度上说,这个保护计划是在落实民族民间文化保护工程的宗旨与目标。因此,这个保护计划基本上是立足于政府领导的专业剧团,强调政府与专家的保护主体作用,重视泉州提线木偶戏作为"物"的遗产内容的发掘与保持。《泉州提线木偶戏非物质文化遗产保护申报文本》明确提出,泉州提线木偶戏非物质文化遗产保护的内容与目标包括两个方面:一是,"在充分利用原有保护成果的基础上,进一步挖掘、抢救、整理泉州傀儡戏在传承中国悬丝傀儡艺术、传承泉州及闽南语系地区方言、民俗及民间文化过程中的相关资料。"二是,"组织、培养本地人才进行研究和传承,同时邀集国内、国际热心专家对其进行深入研究。以使泉州傀儡戏这一民族民间文化的珍贵遗产,更加充分地发挥其独特价值,为中华民族优秀文化的传承与传播做出更加长久而巨大的贡献。"①申报文本的阐述很清晰地说明了泉州提线木偶戏保护的重点是资料的挖掘、抢救与整理,其保护策略所依靠的遗产保护主体只有政府与专家。围绕这个保护重点和保护主体展开的保护计划自然而然就把工作焦点定位在对泉州提线木偶戏相关的文字(专家论文、访谈记录、表册、档案材料)、音像(录音磁带、摄影光盘、照片和底片)、实物(剧本、乐谱、乐器、舞台、傀儡形象、服饰盔帽、砌末道具、班社契约)资料的搜集记录、整理归档与陈列展示,包括建立新的现代化展示空间如举办国际木偶节、建设木偶剧院等。相应地,政府就成为最主要的保护主体,承担了保护遗产的全部责任——政府要建立"泉州国际木偶中心"、政府要招收培养木偶人才、政府要组织专家研究出版、政府要对已抢救复排的传统剧目进行舞台复活与展演。也因为如此,作为保护对象之一的专业剧团最终成了泉州提线木偶戏的主要传承单位,成为政府赖以履行遗产保护责任的主要政策执行者,也成为了

① 泉州市文化局:《泉州提线木偶戏非物质文化遗产申报文本》,泉州市文化局提供,2005年。

政府主导的非物质文化遗产保护政策唯一的受益者。与此同时,其他民间的泉州提线木偶剧团由于缺乏为政府承担这些保护任务的能力,被排除在保护政策受益范围之外也就成了一个自然的过程。

2009 年,泉州木偶剧团与上海戏剧学院协议联合培养泉州提线木偶戏遗产传承人才。2010 年,泉州市政府投入 500 万元新建泉州木偶剧院。2012 年,泉州木偶剧团改名为泉州木偶传承中心,并获得 100 万元经费用于《目连救母》的重排和舞台复活。但是,对于众多散落在民间的泉州提线木偶艺人来说,泉州提线木偶戏成为国家级非物质文化遗产并没有对泉州提线木偶戏传承的现状有任何改变,非遗保护与他们的生活毫无关系,最多只不过多了一块牌子而已。他们每一个人都在焦虑、都在痛心:老一辈的泉州提线木偶戏艺人正在一个个地逝去,他们已经是最后一代民间提线木偶戏的遗产守护者,什么时候才有真正意义上的泉州提线木偶戏保护?因为以目前的遗产状况来看,绝大多数的泉州提线木偶戏传统剧目仅靠任何一个班社都不可能真正实现抢救和保存的目标。由于泉州提线木偶戏独特的剧本保存特点,现在抢救出版的泉州提线木偶戏传统剧目剧本实际上根本不能用于演出。而且,各剧团内部都缺乏能够基于一出传统剧目配合演出的演员,其中也包括泉州木偶剧团。除了《目连救母》和少数几出在 20 世纪 80 年代和 90 年代由老艺人带领年轻的 78 班演员排练出来的传统剧目外,泉州木偶剧团基本上也很难找出能够配合个别主要代表性传承人来演出落笼簿或笼外簿传统剧目的演员。即便是那些个别代表性传承人会演的传统剧目,在重演中也面临孤木难支的处境。

由于非物质文化遗产所强调的"活态文化"保护的概念并没有深入人心,民俗更多的只是被当作"物"来加以保护,在实际的遗产保护中,现代博物馆式的搜集整理陈列展示活动成了主流,现代化的公共文化空间成了非物质文化遗产保护的主要依托。甚至 2007 年发布的《闽南文化生态保护区规划纲要》虽然开宗明义提出要恢复原生态的民俗活动,但是,在具体涉及文化传承机制建设和多元文化展示的策略上,却明确规定:建立文化传承机制的主要办法是依托学校体系进行普及性教育;高校与地方联合培养遗产研究与管理人才;图书馆、艺

第五章 泉州提线木偶戏遗产认同的延续与保持

术馆(文化馆)、博物馆、美术馆、科技馆等公共文化机构采集、收藏、整理展示闽南文化的艺术品、文献手稿以及与群众生活密切相关的服饰、器具等可移动文化遗产,以展示、传播方式教育群体认识本土文化;鼓励和支持各类媒体对文化遗产和保护区建设等方面进行宣传教育。① 闽南多元文化中心的展示主要利用各种博物馆、艺术馆、展览馆、纪念馆、历史古迹、古建筑等有利条件,并以之为载体,配合举行各种民俗、文化艺术活动,展示闽南多元文化汇合交融的风貌。② 所有这些规定完全忽略了非物质文化遗产作为族群的、地方的"活态文化"的本质,忽略了地方社区本身在传承这些非物质文化遗产的历史过程中所形成的文化结构与动力机制。也正因为如此,专家、学校而不是艺人群体和地方社区,成了非物质文化遗产传承的主要依靠力量;博物馆、艺术馆、展览馆、纪念馆以及旅游街区、景点等现代文化公共空间取代了非物质文化遗产日常发生的地方民俗空间,成了非物质文化遗产保护实践的基本展示平台,也使这些公共空间成了差异性遗产记忆表述争夺的竞技场。

而在泉州各大博物馆、展览馆、纪念馆以及旅游点等公共文化空间中,泉州提线木偶戏基本上都是以"物"的形态进入遗产展示平台的。其中最频繁出现的展示是泉州提线木偶的形象,包括各种偶头、偶身以及服装刺绣。并且,在木偶形象的展示中还包括了江加走木偶头制作的介绍和布袋戏的偶头形象。这种展示的逻辑以无声的话语说明了江加走雕刻对泉州木偶发展的意义,强调了形象制作在泉州提线木偶戏遗产记忆中的特殊位置,强化了提线与掌中木偶系出同源的遗产记忆。

如前所述,20世纪50年代以前,无论是江加走雕刻还是服装刺绣都是泉州特殊的地方手工艺遗产,都是根源于闽南兴盛的民间信仰活动而产生发展的地方文化遗产。江加走雕刻作坊在木偶头雕刻之外

① 福建省文化厅:《闽南文化生态保护区规划纲要》,http://www.fjwh.gov.cn/html/9/247/13545_2009991020.html,2011-01-12。

② 同上。

的主业,其实是神像雕刻。并且,泉州提线木偶戏艺人群体从来就没有把江加走等雕刻艺人视为其群体成员的组成部分,木偶形象制作也是直到20世纪50年代以后新编剧目取代传统戏、编导中心体制取代传统的演员中心制、泉州提线木偶戏从仪式空间进入剧场表演之后,才逐渐成为泉州提线木偶戏遗产记忆中最为重要的一项内容。所有被认同为泉州提线木偶戏艺人的木偶雕刻制作者都是50年代以后在专业剧团成长起来的新一代木偶雕刻演员。他们与江加走等艺人最大的不同,就在于他们不是纯粹以雕刻为业,而是以提线木偶戏表演为业。在泉州提线木偶戏遗产记忆中,真正应该被记住的木偶制作者应该是黄景春、黄奕缺这样为了泉州提线木偶戏遗产的传承与发展呕心沥血去从事制作创新的提线木偶艺人。

除了偶头展示外,图片展示和文本等其他实物的展示也是这些展示平台重要的展示内容。所有这些展示物基本上都围绕泉州专业剧团的实践来编排,曾有民间剧团在这些展示物中辨识出一张他们的表演图片,然而,这张表演图片却没有关于它的历史的任何记述。唯一的活态展示则是以光电技术播放的黄奕缺大师人偶同台的《驯猴》。动作艺术代替了传统的说唱表演成为展示的泉州提线木偶戏遗产最鲜明的特征,并且,在这个特定的遗产展示情境中,这一特征实际上被建构为具有历史深度的遗产记忆,从而隐藏了遗产传承过程中存在的多样真实形态的事实。

平心而论,从遗产展示设计者的角度看,作为泉州当地人,他们并不是一开始就摒弃了民俗性的遗产记忆。比如泉州市博物馆就曾尝试与民间剧团合作在博物馆内建立剧场化的活态展示平台,来展演泉州提线木偶戏。然而,由于民间剧团的表演体裁并不适合于剧场化的展示形式,最终造成民俗性的遗产记忆表述被展馆性质的现代公共空间遗产展示平台彻底"遗忘"。

当我们从记忆再现的角度来阅读现代公共空间所展示的遗产内容时,所有这些媒体报道、研究著述、图片、影像以及展览等等都可以视为文化的"创造性表达"(creative expression),通过"创造性表达"这个工具,包含着个人偏好的思想、记忆、构想、信念和情感的表述得以

第五章 泉州提线木偶戏遗产认同的延续与保持

客体化,使之能够被观察、行动化、重建、修正、争论或传递给下一代。① 所有这些现代文化公共空间的展示,从社会心理上改变了它们的受众对作为泉州地方文化传统的泉州提线木偶戏的遗产观念。通过选择过去的遗产"物件"来编辑遗产历史,他们所选择的物或技艺、他们进行编排的逻辑方式,编织了一个关于这个地方性文化遗产是什么以及将往哪里发展的和谐故事。所有在这些被限定了的公共空间中的展示共同描绘了一个改变了的遗产记忆表述,从而创造了一个新的社会事实。

纳茨默曾说,"历史不仅被讲述的故事塑造,也被那些沉默或遗忘的故事塑造。"② 当传统的泉州提线木偶戏遗产记忆不再被泉州人甚至后辈的泉州提线木偶戏艺人叙述时,当作为民俗的泉州提线木偶戏遗产记忆表述彻底地从现代文化的公共空间消失以后,当成为非物质文化遗产的民俗不再与民俗公共空间的"记忆场所"相联结之后,我们的"记忆地图"(memory map)③ 也必将因此发生改变,这些非物质文化遗产作为"过去"的文化,也就失去了它的意义。记忆是复杂的,也是流变的。记忆的权力斗争总是伴随着记忆的传承过程,并在传承的过程中不断形塑新的认同。遗产作为一种谱系性记忆,当它赖以传承的社会历史情境愈加复杂化时,它的记忆重构过程也会愈加复杂,遗产记忆的表述也就愈容易成为一个权力斗争的问题。遗产认同的改变恰恰就隐含在这个记忆表述的权力斗争过程中。非物质文化遗产保护的过程同时也是一个文化自觉的过程,随着越来越多人对自己文化价值的觉醒,遗产记忆表述的权力斗争将会愈加激烈。由此带来了一个在非物质文化遗产保护实践中必须回答的问题:我们今天的非物质文化遗产保护究竟是为了寻找和保存最后的真实,还是应该尝试去建

① C. Natzmer, "Remembering and Forgetting: Creative Expression and Reconciliation in Post-Pinocher Chile", in M. G. Cattell & J. J. Climo, eds., *Social Memory and History: Anthropological Perspectives*, (Walnut Creek & Oxford: Altamira Press, 2002), p.165.

② Ibid., p.163.

③ J. Fentress & C. Wickham, *Social Memory*, (Oxford & Cambridge: Blackwell Publishers, 1992), p.17.

立一种能够包容多种遗产记忆的表述来重建遗产所有者群体的认同？

三、多种的"真实性"样态与遗产的"原生态"保护

大量的民族志研究已经表明，由于社会历史的变迁，以及由此所引入的新的社会关系和结构因素，使现实中必然呈现出纷繁复杂的"真实性"样态。① 遗产作为一种关于"过去"的集体记忆，它一定会涉及不同人的生命经验、文化价值和利益诉求，因而形成不同人群对遗产记忆不同方面或品质的强调、弱化甚至遗忘，新的遗产记忆也在这个过程中不断地被制造和增添出来。不同的历史时期会因不同的现实需要赋予遗产不同的含义，产生不同的遗产"真实性"。即便是在共时的现代社会中，人们也常常对"真实性"具有不同的看法。从泉州地方主位的观点来看，泉州木偶戏文化遗产记忆显然存在多个不同的版本，不论是传统的加礼戏遗产记忆、当下剧场化的木偶戏遗产记忆还是现在民俗性的木偶戏遗产记忆，它们彼此的确各不相同。甚至包括剧场化的木偶戏遗产记忆本身，也在这半个多世纪中呈现出多种不同的样态。然而，这些差异性的记忆版本同样都具有遗产的"真实性"，它们与泉州提线木偶戏表演者群体都存在强烈的历史关联性，它们都是泉州地方提线木偶戏表演者群体创造的历史记忆，它们共同构成了完整的泉州提线木偶戏遗产记忆。

彭兆荣认为，现代社会中"真实性"之所以会出现多种差异性的样态，很大程度上是由于对同一概念的不同边界的建筑和理解，不同社会角色间的关系差异，又把同一问题引导到不同的方向。② 就泉州提线木偶戏遗产而言，20世纪50年代启动的泉州地方木偶戏国家遗产化和公共资源化过程，使泉州木偶戏遗产的表述主体变得复杂，国家权力超越了原本的遗产主体，操控了遗产记忆的选择。泉州木偶戏以"重生"宣告了与加礼戏民俗传统的"断裂"，从此确立了以现代性的

① 彭兆荣：《民族志视野中"真实性"的多种样态》，《中国社会科学》2006年第2期，第125—208页。

② 同上。

艺术价值来重构的泉州木偶戏遗产记忆。现代性的科学理性与民俗的神话理性在泉州提线木偶戏遗产解释上的持续斗争与协商,使这一遗产在不同的时期不同的情境中绽放出多种不同的"真实性"样态。

如前所述,20世纪50年代泉州加礼戏被国家遗产化为泉州木偶戏,并排除了地方民间对这一遗产的分享权利。尽管如此,由于晋江侨区特殊的文化传统结构,政府并不能完全垄断民间的社会资源,传统的、民俗性的泉州木偶戏遗产记忆仍然能够作为一种边缘性的遗产记忆隐藏于边缘社会的农民生活中,地方民间也以这种非法的方式继续保持着这一遗产的表述权利。而对于被纳入行政体制内的泉州木偶戏遗产主体来说,国家化只是其在新的社会政治情境中谋求遗产主体认同延续的一种策略。从主观上,他们仍然认同泉州木偶戏是泉州地方的家园遗产。因此,纵观20世纪50年代以后半个世纪的泉州提线木偶戏遗产历史,能够很明显地发现:尽管"现代化"始终被确定为这一遗产重构的主要目标,但是,在专业剧团内部始终存在"旧艺人"与"新文艺工作者"之间的权力争夺;并且,伴随着社会政治环境的变化,专业剧团与地方民俗活动的联结也时断时续,传统的、民俗性的泉州加礼戏遗产记忆总是若隐若现地隐匿于剧场化遗产记忆的身后。在不同的历史时期,专业剧团代表的现代剧场化的泉州木偶戏遗产记忆呈现出复杂多变的"真实性"样态。最明显的是在1956—1961年间和1980—1990年间,当遗产政治环境倾向宽松开放,强调尊重传统、注重继承,行政权力较少直接干预遗产表达时,泉州提线木偶戏剧场化遗产记忆的地方维度就显著增强,其遗产"真实性"则表达出更多的地方性元素。

20世纪80年代改革开放带来社会空间的扩大,使原本隐藏于乡间农村的泉州加礼戏民俗传统得以在"传统的复兴"的浪潮中被"重新发明"(reinvented)。之所以说它是一种"传统的发明",是因为此后的木偶戏民俗表演已经或多或少地吸收了剧场表演的遗产记忆,不再能够重展加礼戏大班民俗表演的传统风采;也因为此后在民俗场合重新出现的加礼戏表演者已经认同自己为提线木偶戏艺人,他们往往都以提线木偶剧团来命名自己的戏班;更因为此后重新活跃于民俗场合

的木偶戏艺人不再奉地方民间信仰为其生活中最重要的"宪章"（charter）。① 20世纪八九十年代以来泉州地方资源利益的激烈竞争进一步制造了"土班"与"专业剧团"之间的边界排斥，强化了"专业剧团"与"土班"二者之间"文"与"野"、"雅"与"俗"、"精"与"差"、"完整"与"零碎"的差异性想象。代际认同、地方认同和遗产原生主体内部认同的解体，加剧了泉州提线木偶戏遗产"真实性"表述样态的复杂化。国家、外地（国际）观众与外来（国际）参访者等超越泉州加礼戏原生主体的次生主体的不断参与，使相关的利益主体更多地从艺术审美、地方乃至国家形象表述等方面来看待泉州木偶戏遗产的"真实性"价值；泉州地方民众与民间的木偶艺人则倾向于把这一遗产的"真实性"置于民俗仪式表演的情境来解释；老一辈的泉州加礼艺人在经历多年遗产权力争夺的风雨之后反而更多地强调泉州木偶戏遗产"真实性"在不同的遗产政治情境下总是不断地被重新表述的，只要泉州木偶人不忘本的精神在，"总是灭绝了再让它重生"，他们更多地把"真实性"放在泉州木偶戏作为家园遗产的所有者群体结构中去理解。

事实上，随着非物质文化遗产保护实践的启动，越来越多的主体卷入遗产保护进程中，泉州提线木偶戏遗产的"真实性"样态还在不断被创造出来。无论是之前的非物质文化遗产的命名行动，还是刚刚拉开序幕的闽南文化生态区的保护建设，都在实践着未来新的遗产"真实性"的建构行动。特别是对于遗产历史的描述与展演，更是构成了遗产"真实性"变异的基本动力。因为遗产本身就是一种历史记忆，是一种有关"过去"的事物、事件与事理。② 遗产的"历史"，不仅意味着过去，也意味着现在为人所知的关于过去的故事；"历史"，不仅是再现的对象，也是再现本身。正因为如此，安唐·布洛克（A. Blok）把对历

① ［英］马林诺夫斯基：《巫术科学宗教与神话》（李安宅编译），上海：上海文艺出版社1987年版，第123页。
② 彭兆荣：《遗产体系与遗产学的一些问题》，《徐州工程学院学报》2012年第1期，第2—8页。

第五章　泉州提线木偶戏遗产认同的延续与保持

史的描述称作"制作历史"(making history)。① 我们今天如何"制作历史",影响的将是未来的遗产继承者如何去创造他们的遗产"真实性"。也恰恰是基于这个原因,世界各国的遗产研究都极其重视遗产历史的叙述与表达。而在众多的遗产历史叙述与表达形式中,最重要的当属遗产历史的研究与展示。前述《奈良文件》对遗产"真实性"表达的态度,实际上就是在强调遗产历史研究对于遗产"真实性"保护的意义。因此,从这个意义上说,黄少龙、陈瑞统②、叶明生甚至也包括我在内的诸多学者此刻对泉州提线木偶戏遗产历史所做的研究,都在尝试把握和描述这一遗产的"真实性",但是,实际上我们每一个人都只能部分地呈现遗产历史的"真实"。尽管如此,我们所参与"制作"的遗产历史叙事却实实在在地成了一种动态的实践去塑造未来新的遗产"真实性"。因为我们所做的关于泉州提线木偶戏遗产历史的研究必将构成"提供人们做出影响未来之决定的资讯的一部分"。③

同样道理,今天所有与泉州提线木偶戏遗产历史展示相关的遗产展示平台,也在用其动态的展演实践来再生产出遗产明天的"真实性"。从某种程度上说,遗产本身就是一种文化表达与展演。遗产之所以成为遗产,总是有一个为人所认知和选择的过程,遗产就是那部分为人们所承认并接受的历史记忆。可是,如果遗产的"真实性"并不只是单一的样态,那么,当我们从事遗产展示时就必须格外小心。我们必须明确,在现有的遗产展示平台上展示的遗产"真实性"是谁建构的? 这种"真实性"展示背后可能存在什么样的遗产政治关系? 正如马略厄夫(D. Maleuvre)研究博物馆历史所指出的那样,博物馆从其建立之初,就不是被当作一个艺术与历史的保存者,而是通过创造一个与过去互动的仪式性空间,透过运用文化遗物来管理传统的呈现方式,以达到塑造、展现和发明历史的目的。博物馆一开始就是作为一

① [荷]安唐·布洛克:《"制作历史"的反思》,[丹麦]克斯汀·海斯翠普编:《他者的历史:社会人类学与历史制作》(贾士蘅译),台北:麦田出版公司1998年版,第202—209页。
② 陈瑞统编:《泉州木偶艺术》,厦门:鹭江出版社1986年版。
③ [英]约翰·戴维斯:《历史与欧洲以外的民族》,[丹麦]克斯汀·海斯翠普编:《他者的历史:社会人类学与历史制作》(贾士蘅译),台北:麦田出版公司1998年版,第52页。

种社会革新的形式出现的,它是作为一种打破过去而不是联结过去的方式出现的,旨在对公众提供权威的、主流社会意识形态的教育。因此,关于博物馆展示的遗产历史缺乏"真实性"的批评,几百年来不绝于耳。① 然而,即便是虚构的"真实性",其本身也已经创造了一种事实的真实性。萨林斯对波利尼西亚神话隐喻的"文化结构"研究已经为这类历史"真实性"的呈现提供了生动的事例。②

因此,"原生态"概念的本质应该是对遗产原生主体多元文化表达的尊重,尊重来自于原生主体的自我创造。斯图尔德把文化解释为对人类所处环境的一种生态适应,环境的变迁早已是人类发展的必然结果,文化作为人类生态适应的方式也必然不断变化而呈现出发展的多样形态。③ 文化形态与文化生态的变迁是不可阻挡的自然趋势,遗产保护实践本身实际上也在为变迁注入新的因素。真正的"原生态"遗产保护不应是"活化石"式的保护,也不应是"博物馆式"的保护,而应把遗产当作其原生主体活生生的日常生活表达,在尊重遗产多种"真实性"样态的基础上,以遗产原生主体为焦点,透过一个遗产研究、保护、展示的实践过程,去培育被忽略的遗产原生主体的尊严与认知,去弥合遗产原生主体记忆社区的裂痕,并建构一个适合于多元"真实性"表述的遗产认同,使遗产的保护实践真正成为一个遗产原生所有者群体共同操作的行动,以缓解并消融遗产所有者群体内部的差异与疏离。

"原生态"遗产保护应该不仅仅在于保护过去,更在于建构一个具有生命力的遗产"真实性"的未来。遗产作为一种谱系性的历史记忆,永远不可能存在恒定的、原初的"真实性"。遗产"真实性"的追寻,最终不过是多种"真实性"样态在当下特定资源环境背景下相互竞争与

① D. Maleuvre, *Museum Memories: History, Technology, Art*, (Stanford University Press, 1999), pp.1-21.

② M. Sahlins, *Historical Metaphor and Mythical Realities*, (Michigan: The University of Michigan Press, 1995).

③ [美]斯图尔德著:《文化变迁的理论》(张恭启译),台北:允晨文化出版公司1984年版。

协商的暂时性权力关系。真正的"原生态"保护应该为沉默的"真实性"发出声音,尊重多元的遗产"真实性"展演空间,促进多元的遗产所有者代表直接参与遗产的研究、保护与展示实践,促进遗产原生主体的意识提升,促进"物化"的非物质文化遗产真正回归活生生的生活实践,使多元的遗产"真实性"记忆真正成为遗产原生主体持续自我创造的源泉。归根结底,"原生态"保护应该是一个国家主导的文化赋权行动,透过一个国家与民间一起保护遗产的行动过程,去唤起遗产原生主体的文化自觉,创造一个不同遗产"真实性"表述平等竞争、对话、修正和创造的遗产保护环境,以支持遗产原生主体在未来发展出一个能够整合当下多种"真实性"样态的、包容性的遗产认同表述。

结　论

在不断升温的中国遗产保护热潮中,很少有人关注到我们现在操作的遗产概念究竟蕴含着怎样的意义与内涵,也很少有人注意到为什么某些文化事项会被选择认定为遗产,而另一些却不被认定为遗产,更不了解这一认定过程究竟会对我们的文化本身造成什么样的影响。国际遗产研究的大量成果已经表明,现代遗产运动所操作的"遗产"并不仅仅是一个"父辈传下的财富"的概念,更是一个"国家遗产"的概念。在这一概念基础上所形成的国际遗产保护实践中,国家不仅是一个遗产保护主体的角色,更成了最重要的遗产所有者;与此同时,原属私人财富的祖先"遗留物"被转化为一种具有现实价值的、特殊的公共资源。只有成为公共资源的"遗产"才被认可为现代遗产保护的对象。尽管从表面上看,似乎是1972年联合国教科文组织通过了《保护世界文化和自然遗产公约》,才开创了轰轰烈烈的世界遗产保护运动,进而使"国家遗产"的概念深入到世界各地的国家、社区及个人。然而,不容忽视的是,正是东西方各国的"国家遗产"概念实践孕育了当前的国际遗产保护概念体系,国际遗产运动所形成的这一套遗产保护概念体系恰恰成了东西方各国在"国家遗产"概念实践中文化权力较量过程的见证。正因为如此,在近二十年国际遗产研究学界对遗产运动的反思热潮中,"遗产政治"成了一个核心的议题。

一、遗产政治与国家遗产的实践

这里的遗产政治,并不是一般的与主权国家权力或政策权力行使相关的概念,而是一个广义的概念,或者说是一种隐喻,它泛指围绕遗产表述所展开的各种权力关系之间的争夺与斗争。它强调遗产本质上是一种表述,它的价值在于现在,而不是过去。遗产不仅仅是过去历史的遗存,也是一个承载了时代的、政治的、权力的多重价值的社会再生产的产品,更是特定族群的历史记忆与身份认同来源。准确地说,遗产政治指的就是遗产表述的权力政治。在遗产政治的视阈下,遗产之所以成为遗产,并不是一个自动的过程,而是一个遗产主体自觉选择和表述的过程。如果说遗产是遗产主体对其历史记忆的一种选择性表述,那么,我们就有必要去细究到底是谁在表述,为何表述,这种记忆表述的意义是什么。换言之,遗产作为一种发展文化认同的基础性资源,它的历史和表述究竟代表了谁的、怎样的文化认同?这种文化认同是在什么样的社会历史情境中发展出来的?所有这些问题对于我们今天的遗产保护和解释具有根本性意义。只有厘清这些根本性问题,遗产保护的真实性和完整性原则才可能得以真正实现。

毋庸置疑,泉州提线木偶戏,首先是泉州地方族群的文化遗产。在泉州地方的知识谱系中,它首先被认知为"仪式",或者说是泉州地方族群仪式生活中的一种"象征符号",而被广泛运用于节日庆典、宫庙祭祀、人生礼仪、驱邪除煞、中元普度、谢天祈福等民间仪式场合。其次,它是"戏剧",擅长敷演故事、唱段说白,讲求"声""色""艺"融合的表演效果,是泉州地方家族或社区促进社会整合的一种方式。在泉州地方的历史记忆中,泉州提线木偶戏是"加礼戏""天公戏""目连戏",也是"线戏""傀儡戏""木头戏"。它是"加礼戏""天公戏""目连戏",是因为它本质上代表了泉州地方象征符号体系中能够沟通人神的灵媒象征——"相公爷",它是相公爷在人世间的神圣化身。泉州提线木偶戏相公爷的历史记忆,赋予了这一文化遗产在泉州地方象征符号系统中的意义,建构了它在泉州地方象征符号系统中的位置与关

系。从某种意义上说,相公爷记忆是提线木偶戏作为泉州地方族群文化遗产的根基性纽带,它汇聚了泉州地方族群对提线木偶戏这一文化遗产的原生情感,反映了泉州地方族群理解外在世界的秩序观念。另一方面,泉州提线木偶戏也是"线戏""傀儡戏"和"木头戏",因为它是戏神"相公爷"的第一子弟,在形式上具备了中国传统戏曲艺术的诸多特征。它台前幕后界限分明,唱念做打一应俱全,故事铺陈起伏跌宕,其戏曲表演无异于人戏之为世俗祀神供品,甚至与人戏相比,它牵丝弄偶,尽展精巧技艺,其娱人之能更令人叹为观止。"神圣"与"世俗"这一组看似对立的概念在泉州提线木偶戏中融为了一体,构成了泉州提线木偶戏遗产本质的一体两面。相公爷的历史记忆,作为泉州提线木偶戏遗产最根本的内核,联结着泉州地方族群神圣的符号世界与世俗的日常生活,也界定了泉州提线木偶戏与泉州其他地方戏曲之间的谱系关系。

泉州提线木偶戏第一次成为"国家遗产"是在20世纪50年代初。50年代,国家以"保护民族文化遗产"的名义开始了中国新的"国家遗产"体系的建构过程。在这个遗产体系的建构过程中,戏曲艺术、工艺美术等"活态文化"(living culture)开始第一次与文物、古迹一样被纳入"国家遗产"的保护范畴。也正是从这一刻开始,泉州地方性的加礼戏从地方族群的家园遗产转变为国家的民族文化遗产,并因而从地方族群文化的一种象征符号转变成为民族国家的文化资本与认同象征。

作为地方家园遗产的泉州提线木偶戏,之所以会被选择和认定为国家遗产,并不仅仅由于其悠远的历史、丰富的艺术形式或广泛的群众基础,更不是一种偶然的结果。泉州提线木偶戏成为一种国家遗产,是发生在中国新政权建构新的国家遗产体系的背景下的。事实上,正是新中国建构国家遗产体系的社会历史情境创造了泉州提线木偶戏成为国家遗产的契机。没有对中国国家遗产体系建构过程中的社会历史情境的了解与分析,我们就无法理解作为地方家园遗产的泉州提线木偶戏为什么会被选择和认定为国家遗产,为什么早在20世纪50年代我国的国家遗产体系就已经包括了戏曲艺术、工艺美术等今天被认为是"非物质文化遗产"的"活态文化"。

结 论

杜赞奇把中国20世纪初以来的现代化过程视为中国民族主义者创造民族国家的过程。尽管在这一百年中中国经历了从晚清政府、民国政府到新中国的政权更替,但是,改造积贫积弱、愚昧专制的旧中国,建立科学、民主、富强的新中国这一现代化理想,却始终主导着中国民族国家历史的叙述结构。在全球性民族主义浪潮的推动下,从20世纪一开始,中国现代的民族主义者就致力于以启蒙的历史观来创造一个不断向现代演进的民族国家的历史叙述结构。在这套民族进化的叙述结构下,中国民族国家的建立被描述成为一种"历史的终结",中华民族从此跳出其在世界资本主义体系中被压迫、被欺凌的地位,得以融入世界与西方民族平等竞争。中国几千年来的习俗与制度传统因此被认为是唤醒国民建立现代化新中国的根本障碍,中国的民族国家需要在"历史终结"的解放话语中获得其存在的合法性。于是,以西方之民主政体取代中国之封建专制,以西方之科学技术和学校制度创造与西方类似的文明,以西方之科学主义反对中国传统的民间文化,成了中国民族国家创造新形象的现代化目标。

辛亥革命推翻了清王朝,以五族共和终结了中国两千多年的帝制时代,建立了"中华民国"政府。以五四运动为开端,中国的民族主义者开始了与历史决裂和重铸国民意识的历程,使现代科学主义不断渗透到中国的民间生活中去。在这个过程中,地方政府自治制度、现代警察、西式教育制度逐渐建立起来,与此同时,中国的整个民间宗教领域都变成了"迷信",变成了原始的、愚昧的、与科学绝对对立的东西,成了新的民族国家政府试图摧毁的对象。从20世纪20年代开始,风俗改革一直是此后中国政府追求现代化的重要目标,接二连三的是一系列的反迷信运动、反民间宗教运动和新生活运动。尽管如此,当时的政府并未能够完全实现以科学主义取代"迷信"的民间文化,从而建立富强新中国的现代化目标。

中华人民共和国的成立,再次宣告了中华民族要以科学民主富强的新形象屹立于世界民族之林的现代化目标。不同于民国政府以结束帝制、建立共和塑造了一个新社会秩序开端的历史记忆,并以此构建民族国家的身份认同和确认其政权的合法性,新中国政府所面临的

问题不仅是要延续其民族国家现代化的理想,还需要建立其与旧政权之间的明确区分,以获得其合法性并创造一个具有连续感的历史记忆。杜赞奇认为,新中国采取了一种赋予与过去决裂以神奇再生力量的方式,来再造国民并为国家提供了合法性力量。新中国政府把根源于民间宗教信仰的戏曲艺术、工艺美术等传统文化内容认定为国家遗产,实际上就是以一种历史重构的形式来构建现在与过去的决裂记忆。伴随着戏曲艺术成为国家遗产的,是与"翻身解放""重获新生"等国民意识塑造话语相适应的"破除迷信""去芜存精""推陈出新"等戏曲改革的现代化目标。从这个意义上说,民间的戏曲艺术成为国家遗产,实际上是国家以民族文化遗产的形式来实现对戏曲艺术作为民间宗教信仰文化遗产的历史终结,是国家以民族国家的叙述结构来重构传统文化资源和构建现代公共文化的行动策略。正是在这样的意识形态背景下,本质上作为一种"神圣象征"的泉州"加礼戏"才会被刻意地认知为一种"技术遗产",并跨越了"仪式"与"戏剧"的界限,转变成为"传统戏剧""木偶戏",最后成为与"掌中木偶""杖头木偶""铁枝木偶"同一类别的"提线木偶戏"。也正是由于这样的意识形态背景,重生的泉州提线木偶戏才必须不断褪去其"神圣"的色彩,不断朝向西方化的、以"人"为中心的、商业化的"剧场表演艺术",并成为民族国家展示文明新形象的文化资本与认同象征。

正如遗产动机论对西方国家遗产体系研究所阐明的那样,通过展示国家的文明与文化,塑造国家新形象,以建构政权合法性和整合国民认同,也是新中国建构国家遗产体系的重要动机。但是,相比西方发达国家来说,中国国家遗产体系的建立,并不仅仅是一个有限主权国家内部权力实践的问题。新中国国家遗产体系的实践,被深深地烙上了"追求现代化"的历史印迹,它是中国民族主义者在全球性体系中塑造中国民族国家的实践的组成部分。全球化的现代性意识形态控制了中国国家遗产体系的话语实践,使中国国家遗产的实践变成了以现代性的意识形态来取代中国文化传统的过程,造成了中国文化遗产传统历史记忆的大量丧失,遗产的文化意义在这一实践过程中不断发生转移和转换。

众所周知,世界遗产体系的建构过程充满了东西方的权力斗争,特别是非物质文化遗产概念的诞生,更集中体现了东西方在遗产概念实践上的冲突与妥协。然而,在大量针对"世界遗产"体系概念表述所蕴含的西方文化霸权的深刻反思之外,是否有人注意到即便是东方所表述的"非物质文化遗产"概念,在经历了全球化与地方化相结合的过程之后,所谓东方文化遗产的理念早已是研究者的一种东方主义想象?今天的遗产运动实践在把东方的"非物质文化遗产"概念接纳为"世界遗产"理念的一部分之后,是否应该进一步思考我们遗产实践所操作的东方"非物质文化遗产"到底是什么?东方的"非物质文化遗产"保护实践过程在全球性体系的背景下是否反而扩张了西方文化的意识形态霸权?

当然,对于中国的国家遗产实践来说,世界"非物质文化遗产"实践恰恰提供了一个反思和重构中国国家遗产体系的机会。2006年,中国加入了《保护非物质文化遗产公约》,并公布了中国第一批国家级非物质文化遗产代表作名录。泉州提线木偶戏得以跻身第一批国家级非物质文化遗产代表作名录,这是它第二次被认定为国家遗产。与之前成为国家遗产不同的是,这一次泉州提线木偶戏被命名为"非物质文化遗产"而不是"戏曲艺术遗产"。国际遗产运动关于"民俗"与"非物质文化遗产"的概念反思,同样影响着中国国家的非物质文化遗产实践。学术界对于非物质文化遗产保护主体性、真实性的反思日益深入,越来越多的学者开始重视遗产实践背后的政治蕴涵。

然而,值得注意的是,尽管在遗产实践中的"原生态"保护已经成为我国非物质文化遗产运动的主流诉求,但是,什么是原生态?如何在遗产实践中操作"原生态"的保护?这些问题却缺乏一致的认识。因此,在实际的遗产实践过程中,"原生态"保护变成了多元主体代表的差异性遗产记忆之间更加激烈的权力竞争与博弈,进而加剧了遗产所有者群体认同的内部裂痕。另一方面,中国百年民族国家发展的历程已经使现代性意识形态成了政府治理实践的哲学,在缺乏对中国既有国家遗产体系概念反思的前提下所开展的国家非物质文化遗产保护实践,依然充斥着现代性追求的惯性冲动。在新的保护实践过程

中,民俗性的遗产记忆存在进一步边缘化、萎缩化的趋势,剧场化的遗产记忆以非物质文化遗产典范记忆的形式进一步确认了其在特定文化遗产中作为主导叙述的地位。非物质文化遗产保护陷入了一个左右为难的尴尬境地:不保护就无力阻止遗产丧失,保护却往往成了加剧遗产消失的另一个风险因素。

二、遗产政治过程中的历史记忆与认同表述

乔纳森·弗里德曼曾指出,全球性体系是文化实践在其中发生的舞台结构和舞台过程,我们对文化再生产机制的理解离不开全球—地方结合的情境过程。① 中国的国家遗产实践是在全球性民族主义发展的情境下发生的。民间的戏曲艺术之所以会被选择和认定为国家遗产,根本上是由于民族国家以启蒙的、现代化叙述结构来重构中国传统的历史,以创造民族国家的现代国民。因此,20世纪50年代伊始,代表民族国家的文化行政部门替代了泉州提线木偶戏文化遗产的原生主体,成了泉州提线木偶戏文化遗产表述最重要的主体。

伴随着民族国家建构历史与认同的过程,"无神论"和"启蒙"思想成了意识形态,泉州加礼戏的神圣性和地方性逐渐被排斥。作为地方灵媒象征的加礼戏相公爷被重新表述为德艺双馨、坚贞不屈的民族艺术家雷海青,加礼戏与其他地方戏曲之间的神圣主从关系转化为平等的伙伴关系,泉州地方民众从作为加礼戏民俗仪式的表述者和参与者转变为木偶艺术表演的审美者和消费者。国家化后的泉州提线木偶戏遗产不再是泉州地方宇宙观念和集体精神的文化展演与文化表达,而成为泉州地方及民族国家的文化象征。

在这个民族国家重构遗产历史的过程中,泉州提线木偶戏遗产持有者的群体认同变得愈加复杂。一方面是由于传统科班传承制度的解体和戏班组织的行政化,精英表演者与普通表演者之间的界限凝固化,并排除了普通表演者作为遗产持有者的合法性;另一方面由于行

① [美]乔纳森·弗里德曼:《文化认同与全球性过程》(郭建如译,高丙中校),北京:商务印书馆2004年版,第223页。

政权力对于"推陈出新"的片面追求,造成了"新文艺工作者"与"老艺人"之间的隔阂与区分。随着艺校教育制度逐步取代团带班传承制度,传统的师徒传承制度彻底湮没,进一步瓦解了泉州提线木偶戏遗产持有者的代际认同。20世纪80年代改革开放带来的"传统复兴",使民间的泉州提线木偶戏遗产持有者的表述权利重新获得了承认,然而这一时期形成的专业剧团与民间剧团之间的激烈资源竞争,也加剧了专业剧团通过重构遗产历史以排除民间竞争者的趋势,进一步强化了体制内泉州提线木偶戏遗产持有者与其他体制内的地方戏曲遗产持有者之间的利益联盟,形成了专业剧团与民间剧团的认同对立,产生了不同的遗产认同表述。

霍华德曾把遗产化的过程分解为发现、发明、命名、保护、修复或重演、解释或商品化,他认为遗产最后的归宿总是过时、损失或破坏。① 国内一些研究者也认为国家遗产化的结果往往导致多样性文化的"格式化"。② 然而,追踪泉州提线木偶戏半个世纪以来的国家遗产化过程,我们发现地方的泉州加礼戏转变为国家遗产的结果,虽然在某种程度上确实造成了泉州地方戏曲之间出现"格式化"的趋势,但是,就个别遗产的"真实性"而言,成为国家遗产的过程反而激活了遗产持有者群体持续的文化创造,促使泉州提线木偶戏遗产呈现出显著多元的遗产"真实性"样态,显示出遗产原生主体充满生机的集体创造动能。

泉州提线木偶戏的国家遗产化过程被专业剧团的遗产持有者记忆为"重生"的历史。从历时的角度上看,在这半个世纪的国家遗产化过程中,专业剧团的泉州提线木偶戏遗产记忆随着民族国家政治环境的变化,呈现出明显的多种变化形态。民族国家的"现代化"话语愈占主导地位,行政压力愈大,则其民俗性表述愈弱,其现代性表述愈强;民族国家倾向于反思极端"现代化"话语时,则其民俗性表述显著

① P. Howard, ed., *Heritage: Management, Interpretation, Identity*, pp.186-187.
② 可参见萧梅:《谁在保护、为谁保护、保护什么、怎样保护》,《音乐研究》2006年第2期,第11—12页。

回归。

而从共时的方面考察的话,泉州提线木偶戏遗产至今仍并存三种不同的遗产"真实性"记忆表述,这三种差异的"真实性"记忆表述构成了完整的泉州提线木偶戏遗产记忆表述。首先是传统的加礼戏遗产记忆,时至今日,随着大多数泉州加礼戏老艺人的陆续凋零,仅有少数老一辈民间加礼艺人仍然保存着加礼戏仪式信仰的地方性知识和传统剧目表演的唱腔与道白。其次,是以专业剧团为代表的剧场化的泉州提线木偶戏遗产记忆。虽然剧场化的泉州提线木偶戏遗产记忆从时空结构上已经排除了泉州地方民间仪式情境,已经从地方草台说唱表演逐渐演化为剧场舞台动作艺术,从地方神圣仪式转变为民族国家文化象征,然而,它仍然强调自己与加礼戏遗产历史的连续性。事实上,剧场化的泉州提线木偶戏遗产记忆是泉州加礼戏的精英表演者为了能够在民族国家追求现代性的情境中延续群体认同,而进行的一种策略性记忆重构。尽管从本质上说,现在的剧场化泉州提线木偶戏遗产记忆是泉州加礼戏遗产持有者群体在新历史情境中创造的现代性文化,但是,它仍旧是泉州加礼戏遗产持有者群体基于遗产历史的自我创造与表达,凝结着遗产持有者群体对泉州加礼戏的深刻情感。最后,是以目前仍然活跃的民间剧团为代表的泉州提线木偶戏地方民俗性的遗产记忆。20世纪80年代民俗的复兴,使作为民俗仪式的泉州提线木偶戏遗产记忆得以在新的仪式情境中重构。然而,重构的泉州提线木偶戏民俗性遗产记忆也并不是加礼戏遗产记忆的复原,泉州加礼戏传统剧目的唱腔与道白表演的记忆已经严重流失,仪式的规整性也大不如前,甚至它还直接采借了剧场化的表演方式,呈现出与剧场化遗产记忆交融的特点。尽管如此,重构的泉州提线木偶戏民俗性遗产记忆仍旧强调了加礼戏作为泉州地方象征符号的历史记忆,延续着加礼戏在宫庙庆典、人生礼仪、谢天祈福、驱邪除煞等民间仪式中表演的传统。同时,也因为它与地方仪式情境的紧密结合,使它仍旧保持了相当数量的落笼簿传统剧目以及解放初新编的经典神话剧目。

从持有者群体认同的角度来看,在经历了半个多世纪的全球化与地方化的结合之后,今天的泉州提线木偶戏遗产记忆已经发生了结构

性的裂变。由于国家权力在实施遗产保护行动的过程中,强烈介入了遗产原生主体的历史记忆表述,破坏了遗产原生主体既有的群体结构,人为地制造了新的利益竞争,从而造成了遗产持有者群体界限的变动和群体认同的解体。遗产持有者群体原本紧密一致的意义与情感出现了多元化和疏离化的趋向,泉州提线木偶戏的遗产记忆开始明显地呈现出三种相互区隔的不同表述,遗产持有者群体内部的竞争与区分日益严重,遗产认同的危机迫在眉睫。

然而,当我们跳脱持有者的眼光,将泉州提线木偶戏纳入地方的视野来看时,遗产认同的断裂感似乎一下子变得模糊起来。就在现代化历史情境中重生的泉州提线木偶戏遗产记忆而言,尽管剧场化、技术化的商业性表演已经成为其最重要的表征,其与地方仪式草台之间的联系呈现出日趋疏离的趋势,但是,在国家权力收缩、地方经济蓬勃发展的20世纪80年代和90年代,剧场化的泉州提线木偶戏遗产记忆仍旧呈现出明显的民俗性特征。当时的泉州提线木偶戏专业剧团带着现代剧场的表演元素进入到民俗性的仪式场合,按照泉州地方仪式的规定,表演来自剧场的泉州提线木偶戏遗产内容。与此同时,泉州地方的仪式场合也成为专业剧团磨炼团带班学员和传承提线木偶戏遗产记忆的重要地点,使不同世代的泉州提线木偶艺人之间、公家或民间的泉州提线木偶艺人之间得以在这个舞台上相互切磋、亲密交往,凝结出共同的历史记忆。甚至说,直到今天,仍有个别来自专业剧团的演员时而穿梭于民间的宫庙祭祀、迎神赛会或驱邪除煞的仪式,仍有一些专业剧团的演员坚持民间仪式舞台是泉州提线木偶戏遗产代际传承的重要媒介。此外,在断裂近半个世纪后,泉州专业剧团也在试图以重构记忆的方式包容根基性的相公爷记忆,也在以调查、整理传统的方式努力去追寻日益消逝的泉州提线木偶戏传统的遗产记忆。

另一方面,我们也看到,活跃于民间仪式草台的民俗性泉州提线木偶戏遗产记忆在努力延续传统遗产记忆的同时,也在整合来自剧场的泉州提线木偶戏遗产记忆。民间的泉州提线木偶剧团仍旧把仪式舞台作为其表演的最主要场合,他们严格地遵守加礼戏表演的神圣规

制,小心地维护着"相公爷"的神圣性,努力地去保存泉州提线木偶戏敷演历史故事、说唱表演的历史记忆,但是,民间剧团或多或少也都有模仿专业剧团提线木偶的制作造型、线规技术和舞台形式,也学习在现代剧场、博物馆和文化展演仪式上表演泉州提线木偶戏,甚至他们还保存了今天专业剧团早已遗忘的一些新中国成立后专业剧团新编的古装剧目。

从这个意义上说,今天存在于泉州持有者群体中的三种泉州提线木偶戏遗产记忆并不是完全相互排斥的,反过来说,它们也呈现出彼此交融的特征,展现了泉州提线木偶戏持有者群体遗产记忆的连续性。更值得注意的是,对于泉州提线木偶戏遗产所根植的泉州地方族群来说,无论泉州提线木偶戏遗产呈现出怎样的文化内容,它终究首先是应在地方仪式场合中展演的内容,地方族群与它的首要关系总是神圣仪式的共同参与者而不是商业利益的相关者,它的展演始终要遵循地方仪式生活的周期与规制。泉州地方族群并不强调三种泉州提线木偶戏遗产记忆之间的差异性,并不因为民俗性提线木偶戏遗产记忆仪式规整性不如传统性提线木偶戏遗产记忆而不认可其具有神圣性,并不因为泉州提线木偶戏的现代化而接受它是一种现代性的遗产表述,并不因为它成为剧场艺术而愿意到剧场欣赏泉州提线木偶戏,并不因为剧场化泉州提线木偶戏遗产记忆神圣的弱化而视之为与人戏同类的娱神供品,更不会因此视之为纯粹世俗的艺术。他们仍然在民俗情境中解释泉州提线木偶戏的文化意义,仍然在仪式场合中搬演现代的戏剧艺术,仍然会严格按照仪式的时间周期和空间结构来安排泉州提线木偶戏的文化展演,仍然遵循着由请戏东家来支付戏金、与社区群体共享仪式盛筵的传统,泉州提线木偶戏表演者的角色仍然不仅是戏剧表演者更是仪式的执行者。如果说泉州提线木偶戏遗产持有者群体认同的连续性只是隐含于裂变的基础之下,那么,作为遗产所有者的地方则是以不变的结构来维持一个整合的泉州提线木偶戏遗产记忆,并以此来确定泉州提线木偶戏在泉州地方文化系统中的位置与意义的。

但是,当我们超越地方主位的观点去分析泉州提线木偶戏的遗产

认同时,又会发现今天的泉州地方实际上也不再是一个紧密结合的整体。在经历百余年民族国家追求现代化,把中国传统民俗转化为权威公认的、落后的"封建迷信"之后,在泉州人的日常生活记忆框架中已经出现了两个价值高低不同的社会文化情境——前者代表着现代的城市文化,后者是落后的农民生活。尽管大多数的泉州人仍旧遵循着仪式周期,参与社区的仪式狂欢,执着于各种"封建迷信",但是,那些受过更多学校教育的、在现代企业或政府单位工作的年轻人越来越远离仪式生活。他们更愿意把泉州提线木偶戏当作剧场的动作艺术而非仪式的说唱表演来欣赏,更愿意视泉州提线木偶戏为地方文化资本与象征而不仅仅是泉州地方的神圣象征符号。他们热衷于影视网络等现代媒体,崇尚现代化的西式生活,对传统戏曲艺术兴趣寥寥,淡漠于地方文化。甚至包括年轻的泉州提线木偶戏艺人也逐渐退出了仪式表演的舞台,无心于了解泉州提线木偶戏在地方文化中的意义。从这个角度上说,今天的泉州提线木偶戏遗产正在面临代际疏离、遗产所有者认同日益消解的危机。

众所周知,遗产的本质属性是某个特定族群的历史记忆与集体表述,任何遗产都可以看作是一种确定的族群认同与传袭关系。① 从泉州提线木偶戏成为国家遗产的过程来看,泉州提线木偶戏遗产持有者群体认同明显受到了现实社会历史情境的影响。20世纪50年代初社会变革的危机极大地强化了泉州提线木偶戏遗产持有者群体的认同,激发了他们重构遗产记忆的动力,创造了多种样态的遗产"真实性"表述。80年代各类戏曲艺术专业剧团与民间剧团之间的资源竞争又促使泉州提线木偶戏专业剧团重构了泉州提线木偶戏与其他地方戏曲之间的谱系记忆,以强调名班传承的源流记忆来建构形成一个新的"专业剧团"或"正班"的遗产持有者群体认同,从而导致原本紧密一致的泉州提线木偶戏遗产持有者群体认同发生了根本的裂变。尽管如此,从地方的层面来看,无论是专业剧团还是民间剧团都没有彻底遗忘其根基性的相公爷记忆;无论是专业剧团代表的剧场化泉州提线

① 彭兆荣:《遗产反思与阐释》,第68页。

木偶戏遗产记忆，还是民间剧团代表的民俗性泉州提线木偶戏遗产记忆，它们在地方的文化表达中仍旧包含于泉州地方的意义网络，仍旧以泉州地方的文化形式来展示其遗产的独特性；更进一步说，泉州提线木偶戏遗产持有者群体认同的裂变恰恰反映了这一群体认同强烈的情感根基与顽强的生命力。

由此说明，泉州提线木偶戏遗产认同不是一个完全由原生性情感纽带或文化特征维系的结果，也不是纯粹外在情境决定的记忆重构过程。虽然特定的社会历史情境的实际利益关系直接影响了泉州提线木偶戏遗产记忆的选择与表述，但是，更值得我们重视的是，在不同遗产主体参与的背景下，遗产认同所展示出来的断裂或连续并不是一个稳定的状态，而是体现出位置结构的显著变化。聚焦于持有者群体层面、地方族群层面和超地方层面，泉州提线木偶戏遗产记忆所展现出来的断裂性或连续性特征各不相同。

从某种意义上说，泉州提线木偶戏遗产认同的表述类似于基因裂变的结构变化过程。地方族群文化体系代表了一种相对稳定的文化基因组合结构，特定遗产持有者的传承就是一种文化基因复制的过程；然而，正如现代生命科学发现的那样，基因复制过程并不是一个孤立封闭的自我复制过程，基因与外在环境之间的相互影响决定了基因的表达结果。遗产持有者认同的表述就是遗产作为地方文化体系的一部分，是在与外在环境因素互动中所展现出来的文化基因表达结果，而这个刺激地方文化基因表达的外在环境因素就是遗产的超地方主体。不论基因在外在环境刺激下展现出如何多样的表达结果，最终决定生命状态的是基因组合结构与外在环境因素的互动过程。换句话说，遗产持有者层面认同的裂变是一种文化生命力的常态表达，最终决定持有者展现出什么样的认同表述的，却是作为遗产所有者的地方族群与超地方遗产主体之间遗产表述权力的互动关系。总之，遗产认同本质上就是一组相对位置性的暂时性关系，从来没有一个所谓本原的、一成不变的遗产"真实性"，遗产的"真实性"表述就是一个在当下社会历史情境下，地方族群与超地方遗产主体之间相互竞争与协商各自遗产记忆的动态过程。

三、非物质文化遗产的保护策略:"原生态"抑或原"生态"

如果我们明确遗产的"真实性"就是遗产主体在当下社会历史情境下相互竞争与协商的暂时性结果,那么,我们今天对遗产"原生态"保护的争论就不会再囿于遗产表述真假之辨的囚徒困境。事实上,今天我们在遗产保护实践中所遭遇的任何一种遗产记忆表述都有其真实性,都是遗产主体真实的认同表达,都反映了遗产主体真实的价值与情感。现代遗产运动根本上就是国家主体承担遗产保护责任的实践。倘若以国家主体来主导遗产真实性的甄别过程,实际上就是在遗产原生主体之外建构一套权威的知识体系来重新确认遗产的价值与意义,其结果必然强化了超地方主体在遗产表述竞争中的权力,随之而来的必然是作为原生主体的地方和持有者群体在遗产表述权力竞争中进一步的边缘化。

由于遗产在现代社会中的资源性价值越来越被突显出来,在巨大的利益驱使之下,各式各样的人群、集团、阶层乃至国家政府都参与到争夺遗产所有权的过程中。因此,现代遗产的保护实践过程必然包含着遗产主体多元化和复杂化的趋势,在遗产持有者、地方族群和超地方群体这三类遗产主体的势力消长中,超地方遗产主体的影响将越来越显著地增强。并且,由于当代遗产运动实践体系本来就是建立在"国家遗产"概念的基础之上,国家主体参与主导遗产保护实践不仅反映了超地方主体影响增强的事实,也说明了在民族国家已经成为人类共同体中最普遍的表述单位的今天,地方族群和持有者群体在缺乏民族国家支持的前提下很难孤立地对抗世界商业资本主义体系的扩张,地方族群和遗产持有者群体唯有依靠民族国家的力量才可能参与到国际遗产政治的对话与协商中,并捍卫自身的遗产表述权利。

在这样一个背景下,我们必须认识到,现代遗产的实践过程其实是一个超地方遗产主体不断增强其对地方族群和遗产持有者等遗产原生主体的影响的过程,保护的过程其实就是包括遗产持有者和地方族群在内的遗产原生主体与包括国家在内的各种超地方主体争夺和

协商遗产表述权力的过程。因此,现代遗产的保护实践必然是一个多元保护主体相互竞争、对话和妥协的行动过程,无论是遗产持有者或地方族群等原生主体,还是国家、企业或其他超地方主体,都在遗产实践的过程中扮演着保护主体的角色。当然,由于参与遗产实践的各超地方保护主体所强调的价值并不相同,也使遗产保护中多元主体之间的竞争协商行动呈现出相当纷乱复杂的景象。

从世界遗产概念体系的建构过程可以看出,尽管它清楚地意识到在民族国家已经成为国际公认的文化和政治表述单位的现代社会历史情境中,唯有承认国家作为遗产保护最重要主体的地位,才可能在全球化过程中真正实现地方族群文化的表达权利;但是另一方面,它却没能在一开始就对多元的族群文化遗产提出一个国家主体如何扮演其遗产保护主体角色问题的有效解决方案。李春霞在反思世界遗产概念体系时指出,由于遗产运动的概念体系是在西方遗产保护经验基础上建立起来的,造成了那些政治上和经济上处于边缘地位的地区和国家整体性地在世界遗产实践中处于失语状态,她把1989年联合国教科文组织提出的《保护传统文化和民俗的建议》称作是对民间的重新发现。① 1989年建议案第一次明确提出国家应该在保护民俗中发挥决定性的角色,但是,由于这个建议案移植了一个西方博物馆式的保护框架,结果却造成了活生生的文化被分解为碎片化的民俗记录标本,使非西方的文化成了西方"原始艺术"生产者的产物。在这套概念体系的影响下,非西方国家的遗产保护实践意外地沦为了以来自西方的知识和学科体系来阉割本民族文化传统的工具,变成了自己所定义的"他者"。

"非物质文化遗产"(intangible culture heritage)概念的提出,恰恰是国际遗产运动反思现代遗产概念体系的结果,反映了东方国家对自身传统文化价值的意识觉醒,代表国际遗产运动对东方文化的重新发现与认同。因此,在《保护非物质文化遗产公约》诞生之际,首先强调了保护文化多样性的世界共识,其次它前所未有地强调了地方社区与

① 李春霞:《遗产的源起与规则》,昆明:云南教育出版社2008年版,第64—87页。

遗产的创造者或实践者在遗产保护中的关键作用,明确了非物质文化遗产的保护方式不应仅限于学者记录、存档,而是要在民间的场合,通过民间普通人的生活实践来达成遗产保护的行动目标。至此,非物质文化遗产保护确立了它与之前文化遗产保护、传统文化与民俗保护之间最根本的价值区分——非物质文化遗产是地方社区(或地方共同体)活生生的生活实践,是地方社区在应对它们的环境,在它们与自然的互动,以及它们的历史变迁过程中不断创造和再创造的;非物质文化遗产保护的目的是确保非物质文化遗产的生命力。因此,我们可以明确地说,非物质文化遗产保护概念实践的"遗产"是包括遗产持有者群体在内的地方社区共享的文化,是他们世代相传的日常生活方式,是他们赖以建立与祖先的连续感和认同感的历史记忆。非物质文化遗产概念实践的精髓在于,它象征了国际遗产运动敢于不断超越自身的、开放的反思精神,正是这种精神赋予国际遗产运动强大的活力,吸引了越来越多的国家和地区投入努力。

然而,如果我们从"非物质文化遗产"这一概念内涵来反思我们今天的非物质文化遗产保护实践,很容易就发现,尽管在国际上反思现代性的意识形态已经成为潮流,并且,这一潮流深刻地改变了国际遗产运动的主流价值,非物质文化遗产的概念因此得以张扬。但是,我国实际的遗产保护行动却仍旧没有完全跳脱传统文化与民俗保护的概念框架,非物质文化遗产实践所蕴含的深刻反思精神需要在我国的遗产实践中进一步地倡导与传播。

回归到我国非物质文化遗产保护中"原生态"议题的探讨,什么是"原生态"？现在非物质文化遗产实践中主张的"原生态"保护实际上包含了三重想象:一是假设每一种非物质文化遗产都有一个真实的、濒危的本原,这个本原是过去的"遗留物",遗产的真实性取决于它包含了多大程度的历史事实;二是假设"原生态"的非物质文化遗产就是只流传于民间的文化,这个民间文化是与官方或现代公共文化相对立的,是被官方或正式的文化机构所遗忘或排斥的文化表达形式,并且,它的发展也是孤立于现代公共文化意识形态的,它能够以一种自在的形式相对完整地保存传统的遗产记忆;三是假设非物质文化遗产就是

与西方文化不同的文化表达事项,重视非物质文化遗产所展现出来的独特性与差异性,把非物质文化遗产当作完全隔绝于全球体系的、充满东方情怀的文化形态。因此,在非物质文化遗产保护的操作层面上,挖掘、抢救和展示成了重要的保护方式,推广、评鉴、申报世界遗产成了重要的保护目标,政府、学者以及具有政府背景的机构成了遗产保护的主要依靠力量。

由于"原生态"的非物质文化遗产被认为是过去的"遗留物",其真实性取决于它包含了多少过去的内容。因此,非物质文化遗产保护行动的首要策略是在那些老艺人行将就木之前尽可能地抢救属于他们那个时代的遗产记忆,使之能够被记录、整理和保存,以免出现人亡艺绝的遗憾。但是,因为"原生态"的非物质文化遗产保护理念要追寻的这个"遗留物"是与现实情境不兼容的、人们过去生活的残余记忆,所以,非物质文化遗产实践的产出只能是记录的文本、录音、录像和搜集到的文物、实物这些承载过去历史记忆的"物"。"物"的本质是没有生命的,要让死的"物""复活",唯一的方式只能是"展示"——通过建立博物馆、展览馆、艺术馆、纪念馆以归档、陈列等形式来展示"物"的文化价值与意义;通过"舞台复活"来重构过去的历史记忆。因此,大规模的博物馆、展览馆建设,大手笔的经典剧目重排与展演,成了新时期非物质文化遗产保护的重要实践内容。

然而,所有这些行动恰恰忽视了世界遗产运动在非物质文化遗产概念上最根本的价值创新——承认非物质文化遗产是地方社区活生生的日常生活实践,强调不能把非物质文化遗产从其实践的语境中拿出来"民俗化"。当我们把"物"的展示作为遗产保护的主要方式时,事实上是在承认我们保护的非物质文化遗产已经丧失了生命力,试想倘若非物质文化遗产已经丧失了生命力,我们的保护如何能够达成"确保其生命力"的目标?即便通过"舞台复活""民俗表演"重现了遗产的真实,它们也是脱离了其真实的实践语境的、在现代化的语境中重构的非物质文化遗产记忆,它是否还能够算是"原生态"遗产保护所一再追求的遗产"真实的本原"?

"原生态"遗产保护常常把非物质文化遗产当作孤悬于主流意识

形态之外的文化形态，想当然地认为非物质文化遗产可以不受外在社会历史情境影响而维持稳定的原生本质。因此，任何遗产只有一种真实性表述形态，其他的遗产记忆表述都是这唯一的真实的退化或变异。也因为只有一种真实性表述，政府与专家学者最重要的责任就必然是发现、识别和认定谁是真实性的代表，然后去推广这唯一的真实，以使更多的人了解和接受这一真实性。所以，政府、专家学者不得不承担主要的保护责任，通过普查、研究来确定什么是遗产真实性，来识别和评估遗产持有者的真实性代表能力，并通过现代教育制度和传播方式来推广被专家权威认定的遗产真实形态。结果，政府和专家学者就成了遗产持有者保护资格的认定者和地方社区的代言人。那些丧失保护资格的遗产持有者和地方社区沉默的大多数也就被实际排除出保护主体的行列。

而"原生态"遗产保护追求文化独特性和差异性的本能，也造成我国现有的非物质文化遗产保护过于重视个别性的文化表达形式，强调对个别特殊文化事象的保护，而忽视对整个文化系统的整体性保护。我国现有的非物质文化遗产名录基本上是以单个的文化事项来列序的，偏重于以现代学科体系来对非物质文化遗产分门归类，忽视了不同遗产在地方或族群层面所具有的联系以及在这些联系背后所蕴含的地方知识系统，造成了作为整体的地方或族群文化被人为地切割成文化的碎片，地方族群的文化遗产成了散落的细枝末叶。殊不知，片面追求独特文化表达形式的结果，不过是落后的东方为了向发展的西方宣告东方文化的价值，却再一次落入了西方文化霸权的牢笼，保护演绎为轰轰烈烈的申报遗产运动也就成了自然而然的事。

真正的非物质文化遗产保护，应该用原"生态"替代"原生态"作为保护的焦点。所谓原"生态"保护，就是强调对遗产所实践的文化"生态"的整体保护，而不是对个别的"原生态"之"物"的保护。它包含了三个方面的含义：

首先，非物质文化遗产是一个包含了多种真实性样态的整体。任何一种非物质文化遗产都可能包含多种的遗产记忆，任何一个非物质文化遗产持有者群体都不一定具有紧密的情感认同。但是，这些遗产

记忆相互影响、彼此关联,形成了一组暂时性的、相对稳定的群体关系,构成了遗产真实性变迁的基础。其次,非物质文化遗产与其所处的地方文化系统的其他文化事项共同构成了作为一个整体的地方族群文化系统。任何一个非物质文化遗产的持有者同时都是某个地方族群的成员,地方族群的文化是非物质文化遗产持有者群体解释和保持其遗产记忆的原生语境,也是非物质文化遗产持有者群体不断创造的源泉。地方族群文化体系是决定非物质文化遗产表达形态的文化基因组合结构,这一结构维持了非物质文化遗产在地方文化系统中的意义的稳定性。同时,更大的超地方或全球性系统构成了影响非物质文化遗产记忆表述的激发性因素,作为地方族群成员的遗产持有者在一个地方与全球性系统不断交流的背景下持续创造和保持遗产的生命力。再次,非物质文化遗产是一个充满生机的生态,它是活生生的族群实践。我们保护的目标是要激发遗产持有者不断创造族群实践的生命力。因此,保护的基础是尊重遗产持有者群体在历史变迁过程中创造的多元遗产记忆,尊重遗产持有者群体创造遗产记忆的能力。我们要在遗产持有者表述其遗产记忆的族群日常生活实践中,激发他们持续创造和认同他们的遗产。

基于原"生态"的保护理念,政府和专家学者作为非原生的、超地方的保护主体,不应是保护非物质文化遗产的主要责任人,它们应与作为原生主体的遗产持有者群体和地方社区形成协同伙伴关系,一起为保护非物质文化遗产而行动。政府和专家学者透过细致的普查、研究、抢救,目的不只是为了记录和保存,而是为了深刻认知非物质文化遗产的"生态"关系,充分把握非物质文化遗产的"真实性"与"完整性",为后续的非物质文化遗产持有者群体和地方社区参与非物质文化遗产保护行动奠定基础。更准确地说,非物质文化遗产的普查与抢救,既是研究非物质文化遗产"生态"的重要手段,也是促进非物质文化遗产持有者群体和地方社区文化意识觉醒的重要方式。非物质文化遗产的普查和抢救过程,不仅是为了建立遗产信息库,更是一个政府宣传非物质文化遗产保护价值,激发持有者群体和地方社区自觉行动之动机的过程,是政府建立遗产保护协作平台促进分裂的遗产持有

者群体重新整合的过程。政府应尽可能借助于普查和抢救过程,广泛动员差异性的遗产记忆表述者和地方社区的相关者,通过对话、协商完成自我组织的过程,从而建立一个有助于不同遗产记忆和解与合作的对话平台。政府作为非物质文化遗产保护的最重要主体,应该扮演非物质文化遗产持有者群体和地方社区的文化赋权者和促进者的角色,支持遗产持有者群体和地方社区自己去传承自己的文化。

从这个意义上说,国家主导的非物质文化遗产保护应特别重视对非物质文化遗产项目持有者群体的整体性保护,关注特定非物质文化遗产项目在地方文化体系中的原生位置以及它与其他相关地方文化遗产事项之间的原生关系,特别是它们在当下文化处境中的活态表达。换言之,特定非物质文化遗产项目在地方活态文化体系中的原生位置以及它与其他相关地方文化遗产事项之间的原生关系,反映的就是地方文化的基因组合结构,唯有维持这一基因组合排列结构的稳定,遗产的意义功能才可能在世代传承中不断复制与转录。尽管由于社会历史情境的变迁也许会造成地方文化基因在与超地方主体的互动中形成多元的遗产记忆表述样态,但是,只要这种表达没有在结构上突破其原有的位置与关系,那么,遗产在其原生"生态"(文化)中的意义就不会发生根本的改变。

当然,不可否认,随着时间的流逝,新的遗产记忆可能借助形式上复制原有的文化位置与关系,再生产出新的地方文化基因组合结构。或许这正是霍华德所谓遗产的结果最终走向过时的意义所在,任何一种非物质文化遗产作为活态的文化都不可能如"化石"一般稳定不变,文化的变迁总是不可阻挡的。非物质文化遗产的保护至多只是延缓了这种改变的过程,使当今的人们可以在这放缓的变迁步伐中细细品味和反思祖辈遗留财富的价值与意义。

四、记忆社区:作为非物质文化遗产保护的操作概念

近年来,随着国家、省、市、县四级非物质文化遗产名录体系的逐步建立与完善,越来越多的学者认识到非物质文化遗产真正的传承主

体不是政府、商界、学界和新闻媒体,而是那些深深地扎根于民间社会的文化遗产传承人,他们才是非物质文化遗产的真正主人。① 因此,传承人保护制度日益成为非物质文化遗产保护主要的操作概念。

与此同时,大量的田野调查资料也揭示了传承人保护实践过程中存在的大量困境。具体来说,主要包括了两个方面的问题:一方面是非遗传承人的传承困境,比如非遗传承人后继乏人、缺乏传承场所、运作困难等②;另一方面是非遗传承人保护制度本身存在的问题,比如在传承人遴选上社区参与不足,传承人的认定只限于"个体"自然人,忽视"团体"和"群体"③。以政府主导的传承人认定申请采取自行申请或他人推荐,以及表格式申报、学院式评审的方式,没有田野进入的深度,也没有细致地观察到传承人的丰富性和复杂性,不利于将真正的传承人纳入保护④;由于官方认定传承人与该非物质文化遗产流行典型区域的非对称性、官方认定传承人制度对传统授徒方式的影响,使传承人群体内部形成新的相互竞争,改变了传承人之间的人际关系生态⑤;传承人资金扶持中忽略了不同类型传承模式的差异,把资源集中到个别代表性传承人身上,造成了传承群体内部的利益矛盾⑥等等。因此,众多专家学者分别提出应扩大民众参与遴选的民主程度,强化综合认定的形式⑦;扩大非遗传承人认定范围,削减当前的认定

① 苑利:《非物质文化遗产传承人保护之忧》,《探索与争鸣》2007年第7期。
② 李华成:《论非物质文化遗产传承人制度之完善》,《贵州师范大学学报》2011年第4期。
③ 刘秀峰、刘朝晖:《非物质文化遗产与代表性传承人制度:来自田野的调查与思考》,《浙江师范大学学报》2012年第5期。
④ 李华成:《论非物质文化遗产传承人的认定与支持——兼评〈中华人民共和国非物质文化遗产法〉第29至31条》,《河南教育学院学报》2011年第3期。
⑤ 刘晓春:《非物质文化遗产传承人的若干理论与实践问题》,《思想战线》2012年第6期。
⑥ 苑利:《非物质文化遗产传承人研究》,《厦门理工学院学报》2012年第3期。
⑦ 刘秀峰、刘朝晖:《非物质文化遗产与代表性传承人制度:来自田野的调查与思考》,《浙江师范大学学报》2012年第5期。

条件,设定代表性和非代表性传承人两类不同的主体①;应民间事民间办,减少行政干预②;应对传承人提供经济保护、社会福利保障,提升他们的社会声望与社会地位,增加精神关怀与鼓励③。

 总的来说,目前有关传承人保护的研究都未能跳脱个别性保护原则的羁绊。无论是在传承人认定或扶持制度的反思上,还是在传承人的传承困境分析中,遗产的传承都被当作是个体之间的记忆传递过程。传承个体因此被认为是非物质文化遗产传承的关键,代表性传承人制度本质上就是国家主体以制度性形式,来保护那些被认定为较完整地继承了特定非物质文化遗产代表性项目的优秀个体。通过对个体的保护来实现对作为群体性文化的非物质文化遗产的保护。当然,目前一些研究也开始提出要重视团体认定,但是,囿于经验的限制,他们所强调的团体认定仍只是强调对个别团体的传承资格认定。个别性保护,构成了当下传承人制度实践的基本内涵。

 然而,如前所述,遗产本质上是特定群体的集体记忆,遗产传承根本上就是遗产所有者群体历史记忆的代际传递。尽管遗产记忆的传承离不开个人记忆的传承,但是,个体传承的历史记忆首先应该是他作为集体成员的个体记忆。个体需要借助于特定群体的情境才可能再现和维持过去的记忆。哈布瓦赫曾明确指出,尽管群体的记忆是通过个体记忆来实现的,并且是在个体记忆之中体现自身的,但是,个体必须通过把自己置于群体的位置来才能够得以回忆。④ 个体的记忆依赖于我们的同伴,需要借助于社会互动来相互激发回忆。缺少了集体记忆社会框架的支撑与滋养,随着时间的流逝,个体记忆很快就在时间的迷雾中逐渐消散。

 正因为如此,在社会文化转型和同代艺人接连逝去之后,即便20

 ① 李华成:《论非物质文化遗产传承人的认定与支持——兼评〈中华人民共和国非物质文化遗产法〉第29至31条》,《河南教育学院学报》2011年第3期。

 ② 苑利:《非物质文化遗产传承人保护之忧》,《探索与争鸣》2007年第7期。

 ③ 萧放:《关于非物质文化遗产传承人的认定与保护方式的几点思考》,《文化遗产》2008年第1期。

 ④ [法]莫里斯·哈布瓦赫:《集体记忆》(毕然、郭金华译),第71页。

世纪 80 年代重新提出"整理传统",当时留存在世的老艺人也不可能完整再现泉州提线木偶戏 42 本落笼簿经典传统剧目了,也无法要求他们的学徒在实际的表演场合不断学习和演练传统剧目,来保证他们仍保留在记忆中的传统剧目尽可能地流传下来。也正因为如此,当年曾跟随老一辈名家艺人学习过落笼簿传统剧目的不少剧团演员们直言,由于很少演出这些剧目,过去学过的东西已经逐渐遗忘了。

代际之间的传承依赖于情感与实践的纽带,认同的传承在代际传承中扮演了关键的角色。个人是在社会和文化框架中定位他们的个人认同的,在这个框架中,集体记忆跨越了时空,在代际之间连接了个人,并跨越代际,把个人认同与群体认同连接起来。① 上述非物质文化遗产传承危机中所呈现出来的种种困境,并不是通过非物质文化遗产传承人个别的传承努力就能够解决的,它不是依靠传承人个人能力所能够控制的问题,因为它根本上是一个集体记忆断裂的问题。传承人个体记忆的传承若缺乏了集体记忆框架的支撑,他们个体的思想行为是很难被后辈的习艺者所正确理解的,那些后辈的习艺者也很难从他们师父的思想中去体会每一段个人记忆所包含的情感与意义。这就是 20 世纪 50 年代和 60 年代泉州提线木偶戏遗产传承中年轻艺人与老艺人认同冲突的根本原因,也是今天无论年轻或年老的非物质文化遗产传承人普遍对传承存在无力感的原因。因此,我认为,在非物质文化遗产传承人制度的建设中,我们应该重点关注作为集体记忆的非物质文化遗产是如何传承的,以及如何去修复和弥合已经存在的集体记忆断裂问题,而不是把个体记忆的传承作为我们遗产保护的核心。

如前所述,集体记忆的维持与再现首先必须依靠一个群体内部的关系网络。通过这个关系网络来启发我们回溯群体生活中的标志性事件和人物,重新合成并重演这个群体生活的某个场景,从而反思和重构出集体记忆,并在此基础上进一步强化群体的认同。这个群体内

① M. G. Cattell & J. J. Climo, "Introduction: Meaning in Social Memory and History: Anthropological Perspectives", p. 35.

部的关系网络构成了集体记忆传承的前提。卡特尔和克利莫把这个汇聚了丰富互动记忆的群体关系网络称作"记忆社区"。他们认为,记忆可以拆散一个社区,也能够创造一个"记忆社区"或弥合一个破碎的社区。① 在卡特尔和克利莫看来,"记忆社区"不仅仅是一个客观的群体存在,更是一个充满深刻情感认同体验的人群互动网络。群体成员共享的集体记忆和共同经验的生活实践构成了"记忆社区"情感认同的强大纽带。透过"共同的实践"与"共同的记忆",群体成员得以与彼此、与群体的过去建立联系,从而使他们的个人认同在不断建构集体记忆的过程中转化为群体认同。但是,如果这些共同的历史记忆被这个群体的成员认为不再重要了,或者他们不再致力于共同的生活实践,也不再能够通过不断的交流互动来创造新的属于这个群体的共同记忆,那么,这个"记忆社区"就有可能因为集体记忆的断裂而发生解体。

 从泉州提线木偶戏作为国家遗产六十年的发展历程来看,当那些进入国家体制内的泉州提线木偶戏艺人不再强调他们与体制外的泉州提线木偶戏艺人之间的同门关系,不再与体制外的民间艺人共享一套遗产记忆的传承制度,不再能够经常在泉州地方仪式场合、共同的表演舞台上相互合作、互动交流,甚至不再经常有师徒同台、相濡以沫的共同生活记忆后,这个遗产持有者群体的内部关系网络也就日益松弛了。特别是由于体制内外的身份隔离,使泉州提线木偶戏遗产持有者群体内部原本柔性的界限逐渐凝固,改变了这一群体内部不断交流的本质。与此同时,在统一的文化行政管理体制的影响下,那些被同样置于国家遗产管理体制下的专业剧团开始逐渐打破泉州提线木偶戏、布袋戏、梨园戏、高甲戏等传统区分的界限,建立了新的互动交流体系,通过不断的互动交流,共同累积新的集体记忆。20 世纪 80 年代改革开放后带来的专业剧团与民间剧团在泉州地方表演区域中的激烈竞争,进一步强化了专业剧团之间的利益联盟,使它们开始强调专

 ① M. G. Cattell & J. J. Climo, "Introduction: Meaning in Social Memory and History: Anthropology Perspective", p. 5.

业剧团与民间剧团之间的差异性历史记忆,从而形成"土班"与"正班"的认同区分。随着90年代后专业剧团中老一辈艺人逐渐离世,以及传承制度被逐步纳入现代学校教育制度的范畴,年轻一辈的木偶剧团演员与体制外民间木偶艺人之间的情感联系日渐淡漠,代际之间的认同愈加松弛。种种迹象表明,传统的泉州提线木偶戏遗产的"记忆社区"正在日益解体。

然而,有趣的是,这种"记忆社区"的解体并不是泉州提线木偶戏遗产持有者群体趋于碎片化,而是以一种历史记忆再生产和认同重构的形式呈现出来的。在传统的泉州提线木偶戏遗产记忆的基础上,面对中国百年现代化历程所形成的现代化城市与"落后"农村两个断裂的社会文化情境,泉州提线木偶戏遗产持有者群体再生产出两个差异性的遗产记忆表述——剧场化的泉州提线木偶戏遗产记忆与民俗性的泉州提线木偶戏遗产记忆。正如芬特雷斯和威克姆所指出的那样,当历史记忆从一种情境传承到另一种情境中时,需要对最初的记忆进行再解释和再安排,恰恰是在这样的再概念化的过程中,正在改变的社会视角自然地被组织进新的情境类型中,从而带动了历史记忆本身的一系列改变。因此,从这个角度上说,今天泉州提线木偶戏遗产记忆所呈现出来的裂变态势并不是传统的退化,甚至可以说,它恰恰体现了泉州提线木偶戏遗产"记忆社区"在新的社会文化情境中实现记忆传承的文化动力。

但是,从另一个方面来说,当与历史决裂的现代化叙事仍旧占据中国意识形态的主流位置,当下的社会视角仍旧视城市与农村为价值高低不同的两个断裂的社会文化情境,当传统的泉州提线木偶戏遗产记忆伴随新中国成立前那一代的泉州提线木偶戏艺人、老一辈宫庙主事和戏迷的离世而彻底消失,那些曾经与民间艺人在地方仪式舞台比肩演出、相互支援的老一辈专业剧团的团带班演员完全离开表演舞台之后,泉州提线木偶戏遗产记忆中的差异性表述必将进一步凸显出来,"记忆社区"的认同断裂将成为不可避免的趋势。对于一个遗产持有者群体来说,最大的传承危机并不是技艺的流失,而是认同的断裂。因为泉州提线木偶戏六十年的遗产化历史已经表明,只要"记忆社区"

的认同仍在延续,即便在一个完全不同的社会情境中,作为集体记忆的非物质文化遗产仍旧能够展现出其顽强的生命力,创造出新的灿烂的技艺。泉州提线木偶戏遗产的表演记忆在丧失的同时也实现了"重生",保持了其历史感的延续。而认同的断裂,却意味着"记忆社区"文化动力的消退。正因为如此,我认为"记忆社区"应该成为中国非物质文化遗产保护的操作概念,特别是对于那些经历过国家遗产化的非物质文化遗产项目,当务之急是要从历史记忆层面上去修复和弥合"记忆社区"的认同断裂,重建遗产持有者群体的互动网络。

不同于以往非物质文化遗产实践关注对特殊个人、特殊技艺的保护,"记忆社区"强调的是一个整体性的视角。这种整体性不仅体现在"记忆社区"重视共时结构中遗产认同多元表述之间的关系,也体现在"记忆社区"关注文化变迁的历史脉络,把非物质文化遗产的传承视为特定群体在其所处社会历史情境中实现集体记忆再生产的过程。从本质上说,"记忆社区"的概念把非物质文化遗产保护置于一个共时保护与历时保护交织的脉络中,提出今天的非物质文化遗产保护实践应该特别注意以下三组关系对遗产传承的影响。

一是遗产的今天与过去的关系。如前所述,遗产的传承本质上是历史记忆的传承,是过去在当下情境中的重构。而在记忆传承的过程中,影响最大的因素是其中累积的情感,而不是那些具体的认知知识。① 换言之,我们今天对遗产过去的情感直接影响了我们现在对遗产记忆的传承,影响了后辈怎样理解前辈传承记忆的意义与价值。如果我们今天非物质文化遗产保护所处的社会文化情境仍旧保持着现代与传统价值高低的意识形态判断,如果我们今天的非物质文化遗产保护仍旧把遗产视为"过去"的遗留物,那么,今天的后辈将不知道为何需要继承这些"落后"的、属于"过去"的遗产记忆,不知道为何需要把前辈视为技艺的根本。他们在记忆传承的过程中,必将倾向于忽略那些对于现在没有意义或与现实价值相抵触的传统遗产记忆,反过来

① [德]哈拉尔德·韦尔策主编:《社会记忆:历史、回忆、传承》(季斌、王立君、白锡堃译),北京:北京大学出版社2007年版,第118—119页。

插入或替换为那些看起来更合适的或更能够保存他们现代世界观的遗产记忆。① 历史记忆随着社会情境的变迁发生内容和意义的部分改变,这本来就是文化再生产的基本趋势。因此,非物质文化遗产保护的根本,在于中国今天的这一代人尤其是从事非物质文化遗产保护管理的人是否能够真正从文化多元性价值的角度,重新审视自己的现在与祖辈过去生活之间的关系。我们今天对历史的态度决定了我们对遗产"真实性"的理解,也决定了我们选择保护谁和保护什么。

二是遗产的今天与未来的关系。尽管在今天的非物质文化遗产保护实践中,几乎所有的行动者都在声称保护非物质文化遗产就是在保护中华民族的文化基因,但是很少有人注意到基因就是一组关系网络,文化的基因就是集体记忆的社会框架。生物的基因在不断复制的过程中呈现出多彩的生物世界,集体记忆则在持续的传承过程中展现出文化再生产的生命力。因此,我们今天如何传承遗产记忆将影响后辈如何理解其所继承遗产的价值与意义,影响到遗产未来呈现出来的真实性样态以及后辈遗产持有者"记忆社区"的认同。

三是遗产持有者群体内部的关系。遗产作为一种集体记忆,它的传承必须立足于群体的关系网络。不仅是传承人需要把自己放在群体结构的位置上才能够对自己的个人记忆进行定位、识别和回忆,必须在群体成员不断的沟通交流中实现记忆的传承;更重要的是,遗产持有者群体内部的关系影响着遗产记忆的选择与表述,反过来差异性的遗产记忆表述又进一步形塑着遗产持有者群体内部的区分与竞争,造成了遗产认同的变迁与危机。因此,在非物质文化遗产保护实践中,必须慎重处理遗产持有者群体的内部关系,谨慎引起新的利益竞争;需要完整认识遗产可能包含的多元真实性样态以及多元遗产记忆形成的历史脉络,努力去创造促使差异性遗产记忆和解对话的社会情境。

具体来说,"记忆社区"作为非物质文化遗产的操作概念,它强调把保护的焦点放在遗产持有者群体认同的弥合上,以遗产持有者群体

① J. Fentress & C. Wickam, *Social Memory*, pp. 4-81.

整体性网络建设取代个别性的传承人保护,以保护作为现在生活方式的遗产概念来取代保护作为过去遗留物的遗产概念,以为未来重建"记忆社区"来取代为现在抢救过去技艺。在操作层面上,非物质文化遗产保护实践必须重视以下七个方面:

一是充分利用非物质文化遗产的普查过程,加强对非物质文化遗产持有者群体内部遗产认同表述样态的把握。时至今天,我国的非物质文化遗产已经经历了一个大规模的普查过程,这次普查的具体成果就是建设完成了国家、省、市、县四级的非物质文化遗产名录。但是,这次普查主要是依靠文化行政管理体系,现代化行政管理的话语系统严重影响了遗产持有者群体内部权力竞争的格局,特定非物质文化遗产整体的认同结构并没有得到充分的展现。因此,非物质文化遗产保护有必要针对特定遗产项目持有者群体结构开展进一步的普查,摸清地方遗产持有者群体的规模、类型、构成与内容。通过这种普查的过程,促使更多的遗产持有者在现实情境中重新认识自己所持有遗产的价值,认识到自己保护自己祖先遗产的责任与能力,从而唤醒他们自觉参与遗产保护的意识。

二是充分利用非物质文化遗产的抢救过程,建构遗产持有者协作平台,并承诺保护遗产持有者个人的知识产权,鼓励民间世家传承人与国家遗产代表性传承人合作抢救濒危遗产项目。文化行政部门应在非物质文化遗产保护办公室的基础上建立非物质文化遗产保护传承中心,专门负责各项非物质文化遗产的普查、组织专家研究、提供咨询报告和具体执行非遗保护政策。这个传承中心的构成应不涉及具体的传承单位,其本身要超越保护利益,代表政府来协助专家的遗产研究、组织遗产持有者的协作平台。

在普查的基础上,文化行政部门应建立遗产传承谱系资料与遗产内容档案,根据建档的濒危遗产内容来建立遗产重现传承项目的招投标制度,促进遗产持有者合作传承濒危遗产内容,并在项目实施中强调保护遗产持有者个人的知识产权。比如泉州提线木偶戏,虽然抢救出版了一批传统剧目的剧本,但是由于古剧本的记录方式包含了大量以"自意""亥"隐略的内容,实际上这些出版的剧本大多根本不能用

于实际演出。而作为泉州提线木偶戏唯一传承保护单位的泉州木偶剧团经过半个世纪的国家遗产化过程,除了20世纪90年代抢救的《目连救母》之外,其他的落笼簿传统剧目基本都没有演出,甚至包括解放初整理改编的传统剧目和新编神话剧经典剧目,也由于缺乏剧目档案建设等原因,现在几乎都被遗忘了。即便是这些被提名为代表性遗产传承人的提线木偶演员,包括老一辈的代表性传承人,所了解的传统剧目最多也就三十余出,而且,由于在剧团内缺乏同样足够了解这些传统剧目的合作演员,这些剧目大多也根本无法重演出来。但是,那些长期在地方仪式情境中表演的民间剧团却保存了相当数量的落笼簿传统剧目以及专业剧团初建时期从落笼簿改编或新编的经典剧目,甚至还隐没着泉州提线木偶戏传统剧目表演的一代名家。尽管不少世家传承的民间剧团已经只遗留一个或几个传承人,并且,这些传承人没有获得国家遗产体系的任何命名,但是,他们是真正把泉州提线木偶戏视为其祖先遗产的人,也是唯一能够与专业剧团代表性传承人一起实现抢救濒危剧目的人。作为最重要的保护主体的政府,应该打破传承单位的限制,在摸清泉州提线木偶戏各剧团保存剧目遗产的基础上,建立濒危遗产档案目录,充分运用抢救濒危遗产的保护经费,通过支持遗产持有者个人知识产权保护的方式,建立濒危剧目重演传承项目招投标制度,鼓励民间提线木偶世家传承人与专业剧团的代表性传承人一起重演传统剧目,并实现跨代传承。

三是平等对待差异性的遗产记忆表述,承认文化再生产过程所形成的多元遗产的真实性价值。既然遗产传承根本上就是遗产所有者群体历史记忆的代际传递,我们就不能忽视历史记忆是这个群体文化再生产的动态产物。尽管任何时代的传承制度都会包含传承人、传承内容和传承方式等结构要素,但是,每个时代遗产传承中所突显的名家记忆、遗产内容和传承方式都必然镌刻了那个时代的特殊印迹。在泉州提线木偶戏成为国家遗产之前的那个时代,名家地位的基础来自于他们个人说唱表演及其家族和师承世系在遗产持有者群体和其他共享遗产记忆的地方群体中所累积起来的声望;名家传承总是与加礼戏特定的名段、名唱以及名白联系在一起的,体现了加礼戏鲜明的说

唱表演的特点;浸染于民间仪式舞台的科班传承制度和亲密的师徒传承关系构成了那个时代遗产代际传承的基本特征。在20世纪50年代到80年代泉州提线木偶戏转变为民族文化遗产的过程中,成分背景、家庭出身和创新性综合表演的个人能力声望取代了传统家族世系、师承声望和说唱表演的价值,成为新时代下"名家""模范"的基本条件;泉州提线木偶戏的遗产内容从以说唱表演为主重构为以剧场动作艺术的表演为主;团带班传承制度与亲密的师生情感成为新社会情境下重构的科班传承记忆。20世纪80年代改革开放以后,民间仪式舞台的复兴,使泉州提线木偶戏遗产内容展现出更加多元的记忆表述;传统的"名家"价值重新回归,与国家遗产时代产生的新"名家"价值共存;然而,传统的科班传承制度却没有因势再生,艺校传承取代团带班传承成了国家遗产传承的正式制度,家族传承则成了体制外民间剧团代际传承的主要方式,科班传承被彻底湮没在过去的记忆中。我们无法否认,每一个时代的名家记忆、遗产内容和传承方式都包含了丰富的社会文化意义,体现了遗产发展脉络独特的历史价值。

值得注意的是,我国现有的传承人制度研究极少关注非物质文化遗产传承制度的再生产过程。21世纪非物质文化遗产保护运动中诞生的传承人制度,虽然明确了传承人要完整掌握该项目或其特殊技能,具有该项目公认的代表性、权威性与影响力,并且能够积极开展传承活动,但是,对于一项自上而下推行的制度来说,如何确保国家命名的传承人具有公认的代表性、权威性与影响力,却是相当困难的。特别是在面对已经历半个多世纪国家遗产化进程且遗产认同呈现出多元并存状态的非物质文化遗产类型的时候,如果缺乏对传承制度社会文化再生产过程的认识,国家行政部门主导的传承人制度的建设很容易就演变成为超地方遗产主体进一步排斥边缘性遗产主体记忆表述权利的过程,造成遗产持有者群体内部更加激烈的权力竞争。本已脆弱的遗产持有者群体认同可能因此进一步瓦解,从而带来更为严重的遗产认同危机。

四是打破僵化的体制身份界限,促进遗产持有者群体内部关系的开放、流动与交叉。集体记忆的传承需要依靠群体成员之间的不断交

流与沟通,特别是透过共同实践和共同对话的过程,来支持这些人一起保存回忆、激活以往的体验,并逐渐累积起新的情感性共享记忆,从而构建出群体认同的情感基础。

虽然新中国成立前的泉州加礼戏表演者群体内部也存在大班、中班、小班的区分,但是,很明显这个群体却能够保持着相当强烈的群体认同。究其原因,就在于大班、中班、小班之间不存在刚性的界限隔离,它们之间的界限是可跨越的,甚至说它们之间的这个界限常常被各种纽带穿透。加礼艺人不论出身都必须经历小班的磨炼,对于所有的艺人来说,小班就是他们技艺的根本,首要的艺德就是不能忘本。小班毕业之后,有人上大班继续习艺,有人进中班开始谋生,也有人在中班表演多年后又进入大班习艺,还有的大班师傅也到中班救戏串角。尽管加礼师傅与特定的加礼班社有雇佣契约,但是这种契约关系却只建立在表演"场户"的基础上,在这些场户表演的时间之外,加礼师傅们是可以自由"走穴"表演的。这些穿梭于不同戏班的加礼师傅就成了连接许多相互竞争的加礼班社之间关系网络的千丝万缕。另一方面,他们彼此之间相互交错的同门关系、结拜关系也构成了贯穿大班、中班和小班区分的另一条纽带。这种紧密交织的关系,创造了丰富的共同实践场景,使这些处于不同背景中的群体成员得以在不断的互动交流中,把自己定义为一个具有共同记忆的社区的成员。

专业剧团的建立,代表了国家权力对泉州提线木偶戏遗产持有者群体结构的重组。通过建立刚性的体制身份界限,重新确定了遗产利益的权利主体。这在客观上阻断了泉州提线木偶戏遗产持有者群体原本活跃的内部交流,减少了"记忆社区"成员对话沟通、一起回忆的集体实践,造成了"记忆社区"规模的缩减与活力的衰退。20世纪80年代改革开放带来民间经济的繁荣发展,为边缘化了的遗产持有者创造了传统复兴的社会空间。民间仪式舞台的复兴为泉州提线木偶戏"记忆社区"的复苏带来了新的契机,尽管伴随着专业剧团与民间剧团之间的利益竞争以及禁止走穴、禁止参与封建迷信等种种话语禁忌,"记忆社区"的复苏步伐非常缓慢,但是,它毕竟创造了泉州提线木偶戏遗产"记忆社区"成员们重新建立彼此联系、重新激活过去记忆的生

活空间。正是在这样的背景下,90年代末专业剧团改革,那些从剧团提前退休的、在新中国成立后新传承制度下成长起来的第一代专业剧团学徒为延续艺术生命最终选择重新投入民间仪式舞台。事实证明,这一行动历史性地打破了近半个世纪来存在于泉州提线木偶戏"记忆社区"的身份界限,促进了差异性认同表述之间的对话与合作,创造了差异性遗产记忆相互学习与整合的氛围,客观上带来了"记忆社区"重建的新契机。

因此,我认为,体制身份界限的打破有利于增进遗产持有者群体的内部沟通与交流,能够为"记忆社区"的重建奠定厚实的基础。应该赋予专业剧团与民间剧团同等的市场主体地位,支持优秀艺人拥有独立的专业身份,鼓励优秀艺人参与不同剧团的表演实践,促进剧团为共同的群体利益相互支持彼此合作。在"传承人"制度建设上,应该支持和肯定那些超越体制身份界限的交流合作行动,提供更多的激励资源,鼓励更多的"传承人"投入地方传统舞台;应打破体制界限,赋予体制内外传承人同等的地位与支持,鼓励体制内外传承人合作组织表演,合作开展传承行动;应为体制内外的习艺者提供认知学习遗产多元记忆表述的机会,破除身份限制与身份特权,创造平等的竞争环境。

五是建立活态遗产的概念认知,尊重多元遗产记忆展示所依附的社会空间,充分发挥地方传统的遗产实践空间的作用。非物质文化遗产保护的概念与之前所有遗产概念最大的不同就在于,它第一次明确了非物质文化遗产是活态文化的本质,提出非物质文化遗产保护过程要注意不将本性是不断演化的遗产"凝固化",不将其从语境中拿出来"民俗化"。① 因此,正在实践活态文化的地方社区与遗产持有者群体被认定为非物质文化遗产保护最重要的力量,这些活态文化发生、创造、传播和传承的空间和表达方式被确定为非物质文化遗产保护的主要内容。"记忆社区"正是实践了非物质文化遗产核心的概念认知,强调了尊重遗产的多元表述形态,充分利用了遗产原本的实践展示空间,创造了开放的遗产传承保护机制。

① 李春霞:《遗产的源起与规则》,昆明:云南教育出版社2008年版,第159页。

就泉州提线木偶戏的个案来说，它目前的实践展示空间包括两类，一类是当地传统大厝和庙宇、祠堂的街头草台，这些场所至今仍然是泉州提线木偶戏在地方社区展演的主要空间；另一类是木偶专业剧团的剧场舞台。近几年来，泉州地方政府投入了大量资金为专业剧团设计建设了专门的木偶剧场，作为泉州提线木偶戏非物质文化遗产保护的主要展示场所，使剧场化的泉州提线木偶戏遗产记忆获得了自己独立的遗产实践空间。然而，囿于意识形态的限制，那些传统的遗产实践空间的遗产展示传承作用并没有得到充分的发挥。

众所周知，遗产展示是增进遗产认同的一种重要途径。在不同背景的参观者参与遗产展示的过程中，能够激发和培养他们在家庭、群体、地方甚至民族国家层面的认同。但是，值得关注的是，不同的遗产展示空间所吸引来参与的人群是不同的，不同遗产展示空间所包含的遗产记忆、遗产展示方式也是不同的。现代化展示空间的参与对象一般是受过较多现代教育的阶层以及外来的游客群体，在这类空间开展的非物质文化遗产展示并不能吸引当地社区的普通民众，甚至由于地方文化观念的影响使他们不愿参与。泉州地方民众不愿买票看戏的心理就反映了泉州地方民众和戏曲类非物质文化遗产的文化关系是与现代剧场的审美文化存在冲突的。

非物质文化遗产生命力的延续不在于政府、学者抢救和记录了多少遗产记忆，而在于遗产持有者群体及地方社区在多大程度上能够保持对遗产的认同感与延续感，能否在他们的日常生活中继续珍视和实践他们祖先的遗产。所以，非物质文化遗产实践的直接保护主体不应是政府或专家学者，而应该是遗产持有者群体及地方社区；非物质文化遗产展示的首要目标应该是激发遗产持有者群体和地方社区对他们祖先遗产的自豪感和自觉性，促进遗产持有者群体和地方社区对遗产的认同感和延续感。

因此，那些在之前非物质文化遗产保护实践中长期被忽视的传统的遗产实践空间应该受到特别重视，政府应充分利用这些泉州人日常生活实践所熟悉的地方文化空间，运用这些文化空间日常的节庆周期

来展示泉州人创造的非物质文化遗产。这不仅具体践行了非物质文化遗产保护所强调的尊重文化多元表现形式的原则。而且,泉州星罗棋布的祠堂庙宇本就具有社区公共社会空间的功能,充分利用这数量巨大的社区空间将极大地扩展非物质文化遗产的展示空间。更有意义的是,这些街头草台的开放性特征将创造出任何展示方式都无法比拟的地方社区亲密接触非物质文化遗产的机会,大大增进非物质文化遗产持有者群体与地方社区年轻一代的遗产认同,提高非物质文化遗产在地方社区生活中的影响。此外,在非物质文化遗产保护中赋予多元社会空间同等的展示地位,也有益于增强地方民俗活动主事者和参与者的自豪感,激发他们参与非物质文化遗产保护的积极性,为差异性遗产认同表述之间的对话沟通创造更多的机会。

六是增加地方传统表演场景的资源投入,强化地方传承背景性环境建设,促进共同场所的互动实践。如前所述,共同的传承背景与"记忆场所"是影响记忆在日常生活中传承的最主要因素。传承的发生并不只是在习艺者建立师徒传承关系之后,事实上,习艺者日常生活中的非物质文化遗产实践才是他们学习的第一个课堂。习艺者童年时代日常生活中反复进行的遗产展演在不知不觉中传递了跨代的信息,使他们在入门前就已经把自己与诸如泉州提线木偶戏之类的地方家园遗产持有者群体联系在一起。这些地方家园遗产的展演构成了他们家庭生活和地方社区生活记忆不可或缺的一部分,与他们个人成长记忆紧密地交织在一起,为其未来习艺并养成遗产认同奠定了记忆基础。习艺者日常生活中非物质文化遗产实践的"记忆场所"构成了遗产记忆传承最重要的背景性环境,使他们在耳濡目染中习得地方特定的文化观念、行为习惯,得以学会按照地方生活周期和文化节奏来展演遗产,能够在师徒亲密互动、言传身教中激发其磨砺之心,累积师徒情谊。遗产认同的传承正是在这样的反复共同实践与互动沟通中逐渐实现的。

20世纪50年代泉州提线木偶戏成为国家遗产后的剧场化改革,使这一遗产展演形式从开放性的街头草台转变为封闭性的剧场舞台,

带来了泉州提线木偶戏表演性质和表演关系的重大转变。泉州提线木偶戏不再以地方社区"神明"为焦点,不再为神演出,地方社区不再能够以神的名义在戏曲表演中扮演积极的角色,不再能够自由分享神明的戏曲盛筵。泉州提线木偶戏的表演被转化为一种纯粹的商业演出形式,泉州提线木偶戏遗产持有者群体与地方社区的关系从神圣仪式的共同参与者转变为商业利益的相关者。封闭性的商业表演结构替代了开放性的社区仪式结构,现代商业演出周期替代了传统的仪式周期,人的审美替代了神的信仰,这一系列转变客观上消解了泉州提线木偶戏遗产传承所依赖的背景性环境,阻断了地方社区与遗产持有者群体的日常沟通,使泉州提线木偶戏在逐渐成为适应世界市场的一种文化商品的同时,越来越脱离于地方,削弱了以地方为基础的遗产"记忆社区"传承的文化动力。

我们不能否认,任何非物质文化遗产都包含着地方的、族群的和历史的属性,一个历史的遗产也应该是一个族群的遗产和一个地方的遗产。因此,强化地方的背景性传承环境建设,增进非物质文化遗产展示结构的开放度,促进遗产持有者群体在地方社区生活共同场所中的互动实践,增强他们与地方社区之间的情感纽带,应该成为非物质文化遗产保护的新认识。然而,随着现代旅游的发展和世界文化市场的拓展,商业演出的利润愈来愈超越地方仪式演出市场的利益,使现代商业市场开始显露出其对非物质文化遗产传承的影响力量。与此同时,行政主导的超地方评价体系也吸引了地方表演组织更愿意投入各种全国性、世界性的展演或比赛,来获取更高的社会声望。

非物质文化遗产若要维系其作为地方遗产的本质属性,就必须努力扼制日益增长的市场冲动,增加对地方背景性传承环境的资源投入,运用各种激励方式鼓励优秀的遗产传承人和表演组织参与地方的遗产展示实践,增强地方背景性传承环境对遗产持有者群体的吸引力。与此同时,保护部门需要提升剧场舞台表演的开放程度,充分利用地方开放性的遗产展示空间,努力去创造遗产持有者群体与地方社区开放互动的机会,促进他们在地方日常社区生活中不断凝聚共同实

践的集体记忆。

七是重视那些有助于凝固遗产持有者群体历史记忆的媒介或象征的保留与建设。非物质文化遗产传承的关键在于遗产持有者群体,这一表述的内涵不仅指的是非物质文化遗产需要依靠遗产持有者群体传承,也说明了遗产持有者群体应该是非物质文化遗产保护的第一主体,更强调了我们今天国家主导的非物质文化遗产保护应该首先为遗产持有者群体保护遗产。为遗产持有者群体保护遗产,意味着我们的非物质文化遗产保护行动虽然是国家主导的,但是,遗产持有者群体应该成为保护实践最重要的受益人;意味着我们所有非物质文化遗产保护行动的目标都必须建立在遗产持有者群体传承其历史记忆的需要的基础之上。因此,非物质文化遗产保护在行动策略上应该重视那些有助于凝固遗产持有者群体历史记忆的媒介或象征的保留与建设。

大量学者的研究已经表明,集体记忆的维持需要某些可以让记忆凝固的媒介或象征。这些记忆媒介包括群体互动实践所发生的空间、文字传承的文本、图片、口头故事,以及其他一些能够唤起记忆的标志,如属于这个群体的某些特殊日期和节日、名字、文件、象征物和纪念性的雕塑、建筑甚至是日常物品。① 此外,村落的景致也能够凝固许多跨代之间、社区群体之间的情感互动记忆,并汇聚许多关于地方社区生活智慧、群体观念、生命意义乃至宇宙观念等的文化知识。②

因此,在非物质文化遗产保护中,需要重视保护现有的、经常进行非物质文化遗产展演活动的场所,保护那些仍然保持着非物质文化遗产展演实践的村落景致,尤其应该尽力保护地方庙宇、祠堂、祖厝以及传统闽南大厝的建筑形制,维护这些记忆场所具有的公共空间功能,使社区成员能够继续借助这些记忆场所来激发、追寻和重建泉州提线

① [德]哈拉尔德·韦尔策主编:《社会记忆:历史、回忆、传承》(季斌、王立君、白锡堃译),第87—119页。
② M. G. Cattell & J. J. Climo, eds., *Social Memory and History: Anthropological Perspectives*, pp. 21-52.

木偶戏遗产记忆。

其次,在抢救搜集遗产持有者群体所保存的剧本、剧照、木偶、道具、服装之外,应重视搜集遗产持有者群体保存的各种其他类型的生活图片、手稿、书信、账簿等文字记录、档案文件、照片、报道甚至是日常物品,搜集流传在遗产所有者群体内部的口头故事、传说。

再次,应在此基础上致力于建立泉州提线木偶戏非物质文化遗产专题博物馆,这个专题博物馆应能够从整体上展现泉州提线木偶戏发展的历史脉络,能够包含所有差异性遗产记忆,能够帮助那些散落在体制内外的泉州提线木偶戏艺人从这里找到共同的历史连续感。

再其次,应为那些历史上曾经对泉州提线木偶戏的传承发展做出卓越贡献的泉州提线木偶戏艺人建立纪念馆,这个纪念馆不仅要包括历代的泉州提线木偶戏表演名家如民国初年的那些名班高功、早期的连天章、林承池、吕天从、何锭、陈德成以及新中国成立后的黄奕缺,还要包括那些对泉州提线木偶戏的传承发展产生重要影响的人物,比如泉州提线木偶戏历史上三个专业剧团建团的那些开创者、那些曾经为团带班和艺校传承呕心沥血的艺人老师,特别是那些为泉州、晋江各专业剧团组建奉献出祖辈遗产的泉州德成班、时新班、华洲班、官桥班、安海班以及那些为援助晋江团和其他地方提线木偶剧团建设做出贡献的老一辈泉州提线木偶戏艺人,应该予以浓墨重彩地宣传展示。

最后,应重视泉州提线木偶戏相公爷象征仪式的意义。从某种意义上说,泉州提线木偶戏相公爷不仅是艺人的象征,更代表着泉州提线木偶戏作为泉州地方文化体系组成部分的根基性纽带。相公爷象征解释着泉州提线木偶戏的源流、意义,更规定了它与泉州地方文化的关系,体现了泉州提线木偶戏的地方性遗产属性。因此,泉州提线木偶戏非物质文化遗产的保护应该把相公爷象征的保护放在一个重要的位置上,重视从泉州地方文化象征符号的角度来保护提线木偶戏相公爷的信仰仪式,强化相公爷信仰在凝聚泉州提线木偶戏遗产持有者群体上的作用。

总而言之,"记忆社区"作为非物质文化遗产的操作概念,把遗产

持有者群体的认同构建置于中心的地位,主张非物质文化遗产保护的核心是遗产持有者群体的历史记忆与遗产认同,强调群体网络的建设优于个别传承人的保护、背景性传承环境的保护优于现代展示空间的建设、地方生活的日常实践优于抢救记录与重演、平等开放的社区互动优于专业封闭的剧场展示,非物质文化遗产保护应注重遗产持有者群体历史记忆媒介或象征的保持与建设,通过那些连接记忆的标志,人们能够穿越时间去重建"记忆社区"。

当然,由于本研究是建立在对一个经历过两次不同背景的国家遗产实践进程的遗产个案研究的基础之上,本研究对"记忆社区"作为非物质文化遗产保护策略的探讨并不具有普遍的意义。事实上,今天中国非物质文化遗产保护所涉及的大量遗产案例并没有经历过两次不同背景的国家遗产实践进程,这类首次进入国家遗产管理实践的遗产案例在公共资源化过程中可能存在与上述探讨案例不同的状况。本研究的价值在于,指出了在我们今天的非物质文化遗产保护中存在一种特殊的类型。它们和泉州提线木偶戏非物质文化遗产一样,在20世纪50年代就已经被纳入国家遗产体系。我们今天对这类非物质文化遗产的保护实践实际上是早前国家遗产实践基础上的再实践。众所周知,国家遗产作为一种公共资源的"象征财产"①,是一个承载了时代、政治和权力多重价值的社会再生产的产品②。那么,我们是否有必要反思,对于类似于泉州提线木偶戏的经历过一次国家遗产化的非物质文化遗产,我们今天的非物质文化遗产保护实践是要延续第一次国家遗产化的保护路径呢?还是要借助这个二次国家遗产化的机会启动对前一次国家遗产化过程的现代化反思,重新审视我们保护的遗产是什么?为什么加以保护?在全球性与地方性相结合的文化认同表达的天平上,今天政府主导的中国非物质文化遗产保护策略实践

① N. H. Graburn,"Learning to Consume: What is Heritage and When is it Traditional?" in N. ALSayyad, ed., *Consuming tradition*, *Manufacturing Heritage*,(New York: Routledge, 2001), pp. 68-89.

② 彭兆荣:《遗产反思与阐释》,第 12—24 页。

究竟偏向了哪一方？倘若我们抛弃以整合进西方现代化叙事作为建构中国文化认同的策略，那么，我们应该如何去选择表述中国特色的遗产策略？如何解释和管理这些非物质文化遗产所包含的、内在的、属于东方族群特有的宗教情感、仪式价值与社会意义？如何超越西方传统的视觉中心主义和书写中心主义，去创造符合中国东方文化观念的遗产保护模式？面对方兴未艾的中国非物质文化遗产保护运动，遗产的研究任重而道远。

参考文献

中文文献

(一) 著作

[1] [美]班纳迪克·安德森:《想象的共同体:民族主义的起源与散布》(吴叡人译),台北:时报文化出版公司1999年版。

[2] 陈耕:《闽台民间戏曲的传承与变迁》,福州:福建人民出版社2003年版。

[3] 陈世雄、曾永义主编:《闽南戏剧》,福州:福建人民出版社2008年版。

[4] [丹麦]克斯汀·海斯翠普编:《他者的历史:社会人类学与历史制作》(贾士蘅译),台北:麦田出版公司1998年版。

[5] [德]哈拉尔德·韦尔策编:《社会记忆:历史、回忆、传承》(季斌、王立君、白锡堃译),北京:北京大学出版社2007年版。

[6] 邓绍基:《中国古代戏曲文学辞典》,北京:人民文学出版社2004年版。

[7] 丁言昭:《中国木偶史》,上海:学林出版社1991年版。

[8] 东汉·袁康:《越绝书》(乐祖汉点校),上海:上海古籍出版社1985年版。

[9] [法]爱弥尔·涂尔干、马塞尔·莫斯:《原始分类》(汲喆译,渠东校),上海:上海人民出版社2000年版。

[10] [法]莫里斯·哈布瓦赫:《论集体记忆》(毕然、郭金华译),上海:上海人民出版社2002年版。

[11] [法]皮埃尔·布迪厄、华康德:《实践与反思:反思社会学导引》(李猛、李康译,邓正来校),北京:中央编译出版社1998年版。

[12] 方李莉:《遗产实践与经验》,昆明:云南教育出版社2008年版。

[13] 傅谨:《草根的力量——台州戏班的田野调查与研究》,南宁:广西人民出版

社2001年版。

[14] 傅起凤：《傀儡艺术》，北京：中国文联出版社2011年版。

[15] 顾军、苑利：《文化遗产报告》，北京：社会科学文献出版社2005年版。

[16] 郭志超、林瑶棋编：《闽南宗族社会》，福州：福建人民出版社2008年版。

[17] [捷克]杨·马列克：《捷克斯洛伐克木偶戏》（杜友良、刘幼兰译），北京：艺术出版社1955年版。

[18] 李春霞：《遗产源起与规则》，昆明：云南教育出版社2008年版。

[19] 李国梁、林金枝、蔡仁龙：《华侨华人与中国革命和建设》，福州：福建人民出版社1993年版。

[20] [美]保罗·康纳顿：《社会如何记忆》（纳日碧力戈译），上海：上海人民出版社，2000年版。

[21] [美]爱德华·W.萨义德：《东方学》（王宇根译），北京：生活·读书·新知三联书店1999年版。

[22] [美]大卫·费特曼：《民族志：步步深入》（龚建华译），重庆：重庆大学出版社2007年版。

[23] [美]杜赞奇：《从民族国家拯救历史：民族主义话语与中国现代史研究》（王宪明译），北京：社会科学文献出版社2003年版。

[24] [美]黄树民：《林村的故事——1949年后的中国农村变革》（素兰、纳日碧力戈译），北京：生活·读书·新知三联书店2002年版。

[25] [美]克利福德·格尔兹：《文化的解释》（纳日碧力戈等译，王铭铭校），上海：上海人民出版社1999年版。

[26] [美]克利福德·格尔兹：《尼加拉：十九世纪巴厘剧场国家》（赵丙祥译，王铭铭校）上海：上海人民出版社1999年版。

[27] [美]克利福德·格尔兹：《地方性知识——阐释人类学论文集》（王海龙、张家瑄译），上海：上海人民出版社2000年版。

[28] [美]马歇尔·萨林斯：《文化与实践理性》（赵丙祥译，张宏明校），上海：上海人民出版社2002年版。

[29] [美]马歇尔·萨林斯：《历史之岛》（蓝达居、张宏明、黄向春、刘永华译，刘永华、赵丙祥校），上海：上海人民出版社2003年版。

[30] [美]马歇尔·萨林斯：《"土著"如何思考：以库克船长为例》（张宏明译，赵丙祥校），上海：上海人民出版社2003年版。

[31] [美]乔纳森·弗里德曼：《文化认同与全球性过程》（郭建如译，高丙中校），

北京:商务印书馆2004年版。

[32] [美]乔治·E.马尔库斯、米开尔·M.J.费彻尔:《作为文化批评的人类学:一个人文学科的实验时代》(王铭铭、蓝达居译),北京:生活·读书·新知三联书店1998年版。

[33] [美]史徒华:《文化变迁的理论》(张恭启译),台北:允晨文化出版公司1984年版。

[34] 南朝宋·范晔:《后汉书》,book://46.185.138.163/26/diskEWT/EWT1/1309/07/000081.pdg.2011-04-12。

[35] 彭兆荣:《人类学仪式的理论与实践》,北京:民族出版社2007年版。

[36] 彭兆荣:《遗产反思与阐释》,昆明:云南教育出版社2008年版。

[37] 宋锦秀:《傀儡·除煞与象征》,台北:稻乡出版社1994年版。

[38] 宋·孟元老等:《东京梦华录》(外四种)(周峰点校),北京:文化艺术出版社1998年版。

[39] 孙楷弟:《傀儡戏考原》,北京:上杂出版社1952年版。

[40] [苏]谢·奥布拉兹卓夫等:《苏联木偶戏》(李士钊、吴君燮译),上海:上海人民美术出版社1957年版。

[41] [苏]阿·费道托夫:《木偶戏技术》(金乃学译),北京:中国戏剧出版社1961年版。

[42] 陶立璠、樱井龙彦编:《非物质文化遗产学论集》,北京:学苑出版社2006年版。

[43] 唐·杜佑:《杜氏通典》,book://46.185.138.163/04/diskEWT/EWT1/1794/03/000113.pdg.2011-04-12。

[44] 清·曹寅:《钦定全唐诗》,book://46.185.138.163/04/diskEWT/EWT1/2467/01/000026.pdg 2011-04-12。

[45] 王明珂:《华夏边缘:历史记忆与族群认同》,台北:允晨文化实业股份有限公司1997年版。

[46] 王明珂:《羌在汉藏之间:一个华夏历史边缘的历史人类学研究》,台北:联经出版社事业股份有限公司2003年版。

[47] 王铭铭:《社会人类学与中国研究》,北京:生活·读书·新知三联书店1997年版。

[48] 王铭铭:《村落视野中的文化与权力:闽台三村五论》,北京:生活·读书·新知三联书店1997年版。

[49] 王铭铭、潘忠党编:《象征与社会》,天津:天津人民出版社1997年版。

[50] 王铭铭:《想象的异邦:社会与文化人类学散论》,上海:上海人民出版社1998年版。

[51] 王铭铭:《逝去的繁荣:一座老城的历史人类学考察》,杭州:浙江人民出版社1999年版。

[52] 王嵩山:《扮仙与作戏——台湾民间戏曲人类学研究论集》,台北:稻乡出版社1988年版。

[53] 王文章:《非物质文化遗产概论》,北京:教育科学出版社2008年版。

[54] 王永钦:《幼儿园木偶戏剧本》,福州:福建人民出版社1959年版。

[55] 吴凤斌:《东南亚华侨通史》,福州:福建人民出版社1993年版。

[56] 五代·谭峭:《化书》(丁桢彦、李似珍点校),北京:中华书局1996年版。

[57] 许宝强、汪晖编:《发展的幻象》,北京:中央编译出版社2001年版。

[58] 许少峰编:《近代汉语大词典》(下册),北京:中华书局2008年版。

[59] 叶明生:《福建傀儡戏史论》(上),北京:中国戏剧出版社2004年版。

[60] 叶明生:《福建傀儡戏史论》(下),北京:中国戏剧出版社2004年版。

[61] 叶明生:《古愿傀儡——悠远神奇傀儡戏》,福州:海潮摄影艺术出版社2005年版。

[62] 叶明生、梁伦拥:《上杭木偶戏与白砂田公会研究文集》,福州:海潮摄影艺术出版社2010年版。

[63] [英]爱德华·泰勒:《原始文化》(连树声译),桂林:广西师范大学出版社2005年版。

[64] [英]安·格雷:《文化研究:民族志方法与生活文化》(许梦云译,高丙中校),重庆:重庆大学出版社2009年版。

[65] [英]厄内斯特·盖尔纳:《民族与民族主义》(韩红译),北京:中央编译出版社2002年版,

[66] [英]E.霍布斯鲍姆、T.兰格:《传统的发明》(顾杭、庞冠群译),南京:译林出版社2004年版。

[67] [英]罗伯特·莱顿:《艺术人类学》(李东晔、王红译),桂林:广西师范大学出版社2009年版。

[68] [英]马林诺夫斯基:《巫术科学宗教与神话》(李安宅编译),上海:上海文艺出版社1987年版。

[69] [英]维克多·特纳:《象征之林》(赵玉燕、欧阳敏、徐洪峰译),北京:商务印

书馆 2006 年版。

[70] 虞哲光:《木偶戏艺术》,上海:上海文艺出版社 1957 年版。

[71] 中国戏剧家协会上海分会、上海艺术研究所编:《中国戏曲曲艺词典》,上海:上海辞书出版社 1981 年版。

(二) 论文

[1] 安祥馥:《韩中傀儡戏比较研究》,《戏曲研究》2006 年第 1 期。

[2] 巴莫曲布嫫:《非物质文化遗产:从概念到实践》,《民族艺术》2008 年第 1 期。

[3] 陈世明:《从泉州提线木偶谈中国木偶艺术的民族性》,《文艺理论与批评》2008 年第 3 期。

[4] 陈炎森:《在偶人世界中追求——浅析布袋木偶戏表演及人物塑造》,《中国戏剧》2004 年第 6 期。

[5] 陈友峰:《从"模仿性"表达到"叙述"性渗入——人类学视野下的中国戏曲艺术生成》,《民族艺术》2010 年第 2 期。

[6] 陈友峰:《从神圣祭坛到世俗歌场——人类学视野下宗教仪式在戏曲生成中的作用》,《戏曲研究》2010 年第 2 期。

[7] 陈志勤:《非物质文化遗产的创造和民族国家认同——以大禹祭典为例》,《文化遗产》2010 年第 2 期。

[8] 丁言昭:《陶晶孙与中国现代木偶戏》,《新文学史料》1992 年第 4 期。

[9] 丁世博:《壮族民间木偶戏现状及其发展》,《民族艺术》1996 年第 1 期。

[10] 丁世博:《从木偶戏与壮剧关系看民族戏曲的创建与发展》,《民族艺术》1990 年第 2 期。

[11] 方李莉:《全球化背景中的非物质文化遗产保护:贵州梭嘎生态博物馆考察引起的思考》,《民族艺术》2006 年第 3 期。

[12] 方李莉:《走向田野的艺术人类学研究——艺术人类学的方法与视角》,《民间文化论坛》2006 年第 5 期。

[13] 方李莉:《艺术人类学的沿革与本土价值》,《广西民族学院学报》2009 年第 1 期。

[14] 方李莉:《艺术人类学研究的当代价值》,《民族艺术》2005 年第 1 期。

[15] 封保义:《木偶艺术创新的思考——扬州木偶艺术发展的三部曲解析》,《中国戏剧》2003 年第 5 期。

[16] 傅谨:《"百花齐放"与"推陈出新"——20 世纪 50 年代戏剧政策的重新评估》,《中国京剧》2002 年第 2 期。

[17] 高丙中:《作为公共文化的非物质文化遗产》,《文艺研究》2008年第2期。

[18] 何明孝:《木偶音乐现状初探》,《四川戏剧》1991年第6期。

[19] 洪颖:《论作为艺术人类学对象的"艺术"》,《民族艺术》2010年第1期。

[20] 侯莉:《中国古代木偶戏史考述》,中国艺术研究院硕士学位论文,2005年。

[21] 黄连金:《泉州木偶头雕刻的艺术特色和传承创新》,《中国戏剧》2005年第1期。

[22] 黄强:《木偶戏之起源研究》,《民族艺术》1991年第2期。

[23] 江玉祥:《中国木偶戏论稿》,《四川文物》2007年第2期。

[24] 康保成:《佛教与中国傀儡戏发展的关系》,《民族艺术》2003年第3期。

[25] 康海玲:《华语木偶戏在马来西亚》,《中国戏剧》2006年第12期。

[26] 黎国韬:《傀儡戏四说》,《西域研究》2003年第4期。

[27] 李春霞、彭兆荣:《无形文化遗产遭遇的三种"政治"》,《民族艺术》2008年第3期。

[28] 李军:《文化遗产与政治》,《美术馆》2009年第1期。

[29] 李银兵,甘代军:《试论戏曲艺术研究的人类学转向》,《戏曲艺术》2008年第4期。

[30] 廖奔:《傀儡戏略史》,《民族艺术》1996年第4期。

[31] 林瑞武、张帆、王小梅:《福建省沿海地区民间职业剧团生存状况调查报告》,http://www.fjysyjy.cn/content.asp2012-02-11。

[32] 刘琳琳:《宋代傀儡戏研究》,首都师范大学博士学位论文,2007年。

[33] 刘晓春:《谁的原生态?为何本真性?——非物质文化遗产语境下的原生态现象分析》,《学术研究》2008年第2期。

[34] 吕俊彪:《非物质文化遗产的去主体化倾向及其原因探析》,《民族艺术》2009年第2期。

[35] [美]艾伦·P.梅里亚姆:《人类学与艺术》(郑元者译),《民族艺术》1999年第3期。

[36] 蒙秀峰:《南路壮剧与靖西提线木偶戏的亲缘关系》,《民族艺术》1991年第2期。

[37] 彭兆荣:《论戏剧与仪式的缘生形态》,《民族艺术》2002年第2期。

[38] 彭兆荣:《人类遗产与家园生态》,《思想战线》2005年第6期。

[39] 彭兆荣:《民族志视野中"真实性"的多种样态》,《中国社会科学》2006年第2期。

[40] 彭兆荣:《"第四世界"的文化遗产:一个艺术人类学的视野》,《文艺研究》2006年第4期。

[41] 彭兆荣:《家园重建与乡土纽带》,《广西民族大学学报》2006年第5期。

[42] 彭兆荣,李春霞:《论遗产的原生形态与文化地图》,《文艺研究》2007年第2期。

[43] 彭兆荣:《"遗产旅游"与"家园遗产":一种后现代的讨论》,《中南民族大学学报》2007年第5期。

[44] 彭兆荣:《遗产政治学:现代语境中的表述与被表述关系》,《云南民族大学学报》2008年第2期。

[45] 彭兆荣:《遗产学与遗产运动:表述与制造》,《文艺研究》2008年第2期。

[46] 彭兆荣:《以民族国家的名义:国家遗产的属性与限度》,《贵州社会科学》2008年第2期。

[47] 彭兆荣:《物的民族志述评》,《世界民族》2010年第1期。

[48] 彭兆荣:《遗产体系与遗产学的一些问题》,《徐州工程学院学报》2012年第1期。

[49] 沈松侨:《我以我血荐轩辕》,《台湾社会研究季刊》1997年第28期。

[50] 孙世文:《傀儡戏起源于"俑"考——兼及"傩"与傀儡戏起源之关系》,《东北师大学报》1980年第1期。

[51] 汪晓云:《侏儒与傀儡关系探源》,《中国戏曲学院学报》2004年第5期。

[52] 汪晓云:《傀儡戏史中的"郭郎"与"鲍老"》,《山东艺术学院学报》2008年第2期。

[53] 汪晓云:《从木偶戏演变看木偶与戏曲的原生关系》,《四川戏剧》2004年第3期。

[54] 王建民:《艺术人类学理论范式的转换》,《民族艺术》2007年第1期。

[55] 王明珂:《历史事实、历史记忆与历史心性》,《历史研究》2001年第5期。

[56] 王立芳:《艺人再造——吴桥杂技学童群体研究》,厦门大学博士学位论文,2009年。

[57] 文瑾:《四川木偶古今谈》,《四川戏剧》1994年第1期。

[58] 萧梅:《谁在保护、为谁保护、保护什么、怎样保护》,《音乐研究》2006年第2期。

[59] 熊国安:《木偶戏舞台表演空间探微》,《艺海》1997年第2期。

[60] 徐大军:《中国戏剧起源——傀儡戏说再思考》,《社会科学战线》2008年第

8期。

[61] 徐新建:《"乡土中国"的文化困境——关于"乡土传统"的百年论说》,《中南民族大学学报》2006年第4期。

[62] 徐新建:《当代中国的遗产问题——从"革命"到"守成"的转变》,《贵州社会科学》2011年第5期。

[63] 徐兆格:《田公元帅与平阳木偶戏》,《戏文》2002年第6期。

[64] 杨民康:《"原形态"与"原生态"民间音乐辨析——兼谈为音乐文化遗产的变异过程跟踪立档》,《音乐研究》2006期第1期。

[65] 叶林:《刻木提线为小观众服务——从木偶戏"大闹天宫"看木偶艺术的发展》,《中国戏剧》1978年第6期。

[66] 叶明生:《闽东傀儡艺术的一枝奇葩——写在〈福建寿宁四平傀儡戏奶娘传校注〉出版的日子里》,《福建艺术》1999年第1期。

[67] 叶明生:《梨园教,一个揭示古代傀儡与宗教关系的典型例证》,《中华戏曲》2002年第2期。

[68] 叶明生:《傀儡戏的宗教文化生活与非物质文化遗产保护》,《文化遗产》2009年第1期。

[69] 叶明生:《福建民间傀儡戏的祭仪文化特质》,《福建艺术》2010年第3期。

[70] 叶明生:《傀儡戏与地方戏曲关系考探——以福建傀儡戏为例》,《戏曲研究》2004年第3期。

[71] 易云:《广东的木偶戏与皮影戏》,《广东艺术》1997年第2期。

[72] 喻帮林:《石阡木偶戏浅谈》,《贵州文史丛刊》1992年第4期。

[73] 虞哲光:《泉州木偶剧团的提线艺术》,《上海戏剧》1960年第1期。

[74] 袁峥嵘、常丽霞、贾小龙:《非物质文化遗产语源考》,《西北民族大学学报》2009年第1期。

[75] 张长虹:《移民族群艺术及其身份:泰国潮剧研究》,厦门大学博士学位论文,2009年。

[76] 张一鸿:《日本木偶戏——文乐》,《世界文化》2010年第9期。

[77] 张应华:《石阡民间木偶戏的常用唱腔音乐探析》,《贵州大学学报》2006年第3期。

[78] 张应华:《石阡木偶戏的戏班组织与传承》,《贵州大学学报》2006年第9期。

[79] 郑黎:《神凡共生——泉州木偶造型文化特性解析》,《郑州轻工业学院学报》2009年第6期。

[80] 钟信仲:《论现代木偶艺术的创新与发展》,《戏文》2000年第6期。

[81] 周恩来:《中央人民政府政务院关于戏曲改革工作的指示》,《山西政报》1951年第6期。

[82] 周星:《从政治宣传画到旅游商品——户县农民画:一种艺术"传统"的创造与再生产》,《民俗研究》2011年第4期。

[83] 朱凌飞、胡仕海:《文化认同与主体间性——文化人类学视野下的普米族非物质文化遗产》,《学术探索》2009年第6期。

(三) 地方文献

[1] 陈垂成、林胜利编:《泉州旧铺境稽略》,泉州鲤城区地方志编委会、泉州道教文化研究会印,1990年。

[2] 陈桂炳,《泉州民间风俗》,北京:中国文联出版社2001年版。

[3] 陈日升:《忆提线木偶戏著名艺人谢祯祥》,《泉州文史资料》第十三辑,1982年。

[4] 陈瑞统编:《泉州木偶艺术》,厦门:鹭江出版社1986年版。

[5] 陈智勇:《"小木偶"担当文化大"使者"》,http://www.qzwb.com/mnwhw/content/2009-10/18/content_3725346.htm. 2012-02-11。

[6] 第二届中国泉州国际木偶节组织委员会办公室:《第二届中国国际木偶节第一次会议纪要》,1990年,泉州市档案馆,卷宗117—1—168。

[7] 第二届中国泉州国际木偶节组织委员会办公室:《第二届中国国际木偶节几点意见》,1990年,泉州市档案馆,卷宗117—1—168。

[8] 第二届中国泉州国际木偶节组织委员会办公室:《第二届中国国际木偶节总结报告》,1990年,泉州市档案馆,卷宗117—1—168。

[9] 第二届中国泉州国际木偶节组织委员会办公室:《第二届中国国际木偶节简报》,1990年,泉州市档案馆,卷宗117—1—168。

[10] 福建省文化局:《福建省戏改工作指示》,1952年,福建省档案馆,卷宗154—1—18。

[11] 福建省文化局:《关于印发全省木偶剧团工作会议纪要的通知》,1981年,泉州市鲤城区档案馆,卷宗39—1—59。

[12] 福建省文化厅:《闽南文化生态保护区规划纲要》,http://www.fjwh.gov.cn/html/9/247/13545_2009991020.html,2011-01-12。

[13] 福建省泉州市民族民间文化保护工程领导小组办公室编:《泉州市非物质文化遗产保护工作简报合订本》,2006年。

［14］福建省泉州市非物质文化遗产保护工程领导小组办公室编:《泉州市非物质文化遗产保护工作简报合订本》,2007年。

［15］福建省泉州市非物质文化遗产保护工程领导小组办公室编:《泉州市非物质文化遗产保护工作简报合订本》,2008年。

［16］福建省泉州市非物质文化遗产保护工程领导小组办公室编:《泉州市非物质文化遗产保护工作简报合订本》,2009年。

［17］福建省泉州市非物质文化遗产保护工程领导小组办公室编:《泉州市非物质文化遗产保护工作简报》第1—10期,2010年。

［18］黄梅雨:《泉州戏曲改革的最早尝试——解放初泉州地区"戏改会"工作漫忆》,《泉州文史资料》新十七辑,1999年12月。

［19］黄少龙:《实现"综合演出形式"的艺术实践——记傀儡戏〈火焰山〉创演经过》,《泉州文史资料》新十七辑,1999年12月。

［20］黄少龙:《泉州傀儡艺术概述》,北京:中国戏剧出版社1996年版。

［21］黄少龙、王景贤:《泉州提线木偶戏》,杭州:浙江人民出版社2007年版。

［22］晋江专区莆田县文化馆:《1951年5月5日莆田县文化馆对中央人民政府政务院公布关于戏曲改革工作指示及执行情况》,1952年,泉州市档案馆,卷宗116—2—117。

［23］晋江专区文化馆:《晋江专区文化馆工作总结报告》,1952年,泉州市档案馆,卷宗116—2—46。

［24］晋江专区文化馆:《1952年晋江专区文化馆工作总结报告》,1952年,泉州市档案馆,卷宗116—2—46。

［25］晋江专区文化馆:《1953年晋江专区春季文化工作小结》,1953年,泉州市档案馆卷宗116—2—118。

［26］晋江专区戏剧协会:《晋江专区六零年戏剧工作总结》,1960年8月8日,泉州市档案馆卷宗117—1—14。

［27］晋江专署文教科:《晋江专区文化工作情况报告》,1952年8月20日,泉州市档案馆,卷宗116—1—36。

［28］晋江专署文教科:《晋江专区戏曲剧团班社情况调查表》,1952年11月17日,泉州市档案馆,卷宗116—1—41。

［29］晋江专署文教科:《为中央文化部索要木偶戏脚本及木偶运动材料》,1952年6月23日,泉州市档案馆,卷宗116—1—38。

［30］晋江专署文教科:《福建省第一期戏曲研究班教育计划》,1952年11月,泉

州市档案馆,卷宗116—2—58。

[31] 晋江专署文教科:《龙溪、厦门、晋江专区戏曲艺人训练班工作计划草案》,1952年,泉州市档案馆,卷宗116—2—58。

[32] 晋江专署文教科:《1953年春季文化工作调查概况》,1953年,泉州档案馆,卷宗116—1—68。

[33] 晋江专署文教科:《晋江专区职业剧团概况调查》,1953年4月11日,泉州市档案馆,卷宗116—2—118。

[34] 晋江专署文教科:《关于晋江县剧团活动情况调查材料的专题报告》,1953年4月15日,泉州市档案馆,卷宗116—2—118。

[35] 晋江县文化馆、文教科:《春耕生产期间剧团活动情况简报》,1953年4月20日,泉州市档案馆卷宗116—2—118。

[36] 晋江专署文教科:《晋江专区首届地方戏曲会演观摩团总结》,1953年,泉州市档案馆,卷宗116—2—114。

[37] 晋江专署文教科:《一九五三年晋江专区专业剧团代表会议总结报告》,1953年6月29日,泉州市档案馆,卷宗116—2—118。

[38] 晋江专署文教科:《晋江专区第一次专业剧团代表会议登记表》,1953年,泉州市档案馆,卷宗116—2—118。

[39] 晋江专署文教科:《1953年上晋江专区文化工作总结》,1953年,泉州市档案馆,卷宗116—2—118。

[40] 晋江专署文教科:《一九五四年晋江专区第二届地方戏曲观摩会演工作总结》,1954年3月11日,泉州市档案馆,卷宗116—2—215。

[41] 晋江专署文教科:《晋江专区第三次编导会议报告》,1954年,泉州市档案馆,卷宗116—2—215。

[42] 晋江专署文教科:《晋江专区五年来戏改工作总结》,1954年7月29日,泉州市档案馆,卷宗116—2—215。

[43] 晋江专署文教科:《民间职业剧团1955年7月—12月半年报表》,1956年3月,泉州市档案馆,卷宗117—2—11。

[44] 晋江专署文教科:《晋江专区戏剧编导会议初步总结》,1956年,泉州市档案馆,卷宗117—1—4。

[45] 晋江专署文教科:《1956年戏曲工作小结》,1957年,泉州市档案馆,卷宗117—1—4。

[46] 晋江专署文教科:《关于整理传统剧目的几点通知》,1956年,泉州市档案

馆,卷宗117—1—4。

[47] 晋江专署文教科:《关于传统剧目的发掘整理情况》,1956年,泉州市档案馆,卷宗117—1—6。

[48] 晋江专署文教科:《泉州木偶实验剧团及晋江木偶实验剧团演出剧目分类统计表与名老艺人登记表》,1956年,泉州市档案馆,卷宗117—2—24。

[49] 晋江专署文教科:《1957年戏曲工作总结报告》,1958年,泉州市档案馆,卷宗117—1—30。

[50] 晋江专署文教科:《晋江专区发掘整理传统剧目总结》,1957年,泉州市档案馆,卷宗117—1—16。

[51] 晋江专署文教科:《关于当前戏剧工作应抓紧的几个问题》,1959年,泉州市档案馆,卷宗117—1—38。

[52] 晋江专署文教科:《关于地方戏曲用普通话演出的问题》,1959年,泉州市档案馆,卷宗117—1—38。

[53] 晋江专署文化局:《关于职业剧团招收在职带徒新生通知》,1959年7月29日,泉州市档案馆,卷宗117—1—38。

[54] 晋江专署文化局:《专区艺术工作者座谈会简报》,1961年7月6日,泉州市档案馆,卷宗117—1—40。

[55] 晋江专署文化局:《晋江专区艺术工作者座谈会总结》,1961年7月15日,泉州市档案馆,卷宗117—1—14。

[56] 晋江专署文化局文教科:《1962年戏剧工作总结》,1963年,泉州市档案馆,卷宗117—1—43。

[57] 晋江专署文化局文教科:《关于继承戏曲艺术传统、提高艺术质量的意见》,1962年,泉州市档案馆,卷宗117—1—43。

[58] 晋江专署文化局:《关于我区专业剧团社会主义教育工作的几点意见》,1964年11月23日,泉州市档案馆,卷宗117—1—58。

[59] 晋江专署文化局:《关于当前戏剧工作的几点意见》,1966年4月21日,泉州市档案馆,卷宗117—1—70。

[60] 晋江地区文化组:《关于制止黑剧团活动的会报》,1972年11月5日,泉州市档案馆,卷宗117—1—78。

[61] 晋江地区文化组:《老艺人座谈会纪要》,1973年11月28日,泉州市档案馆,卷宗117—1—79。

[62] 晋江地区文化局文教科:《一九七九年全区专业剧团情况统计表(1—12

月)》,1980年,泉州市档案馆,卷宗117—1—99。

[63] 晋江地区文化局:《关于在晋江地区建立福建省木偶学校的请示报告》,1980年10月29日,泉州市档案馆,卷宗117—1—104。

[64] 晋江地区文化局:《晋江地区文化艺术工作基本状况和主要问题》,1984年,泉州市档案馆,卷宗117—1—124。

[65] 晋江地区文化局:《晋江地区一年来文化工作情况和'七五'文化事业发展规划》,1985年,泉州市档案馆,卷宗117—1—129。

[66] 晋江县木偶实验剧团音乐资料组:《相公簿》,1962年4月25日,南安市官桥提线木偶剧团提供。

[67] 晋江县革命委员会:《关于把晋江县木偶剧团分成提线和掌中二个剧团的报告》,1979年,泉州市档案馆,卷宗117—2—125。

[68] 马昌豹、林甦:《一个赋予木偶以生命的城市》,http://www.qzwb.com/gb/content/2003-01/04/content_716911.htm2012-02-11。

[69] 《闽南戏曲调查资料》,1952年,泉州市档案馆,卷宗116—1—36。

[70] 明·何乔远编撰:《闽书》,福州:福建人民出版社1994年版。

[71] 明·赵珤修纂:《南外天源赵氏族谱·南外赵氏家范》,泉州赵宋南外宗正司研究会编《南外天源赵氏族谱》整理重排版,1994年。

[72] 清·周学曾等纂修:《晋江县志》,晋江县地方志编纂委员会据道光十年志稿整理,福州:福建人民出版社1990年版。

[73] 泉州地方戏曲研究社编:《泉州传统戏曲丛书》第十一卷(黄少龙等校订),北京:中国戏剧出版社1999年版。

[74] 泉州地方戏曲研究社编:《泉州传统戏曲丛书》第十二卷(黄少龙等校订),北京:中国戏剧出版社1999年版。

[75] 泉州地方戏曲研究社编:《泉州传统戏曲丛书》第十三卷(黄少龙等校订),北京:中国戏剧出版社1999年版。

[76] 泉州地方戏曲研究社编:《泉州传统戏曲丛书》第十四卷(黄少龙整理),北京:中国戏剧出版社2000年版。

[77] 泉州地方戏曲研究社编:《泉州传统戏曲丛书》第十五卷(蔡俊抄录),北京:中国戏剧出版社2000年版。

[78] 泉州市地方志编纂委员会编:《泉州市建置志》,福州:海峡文艺出版社1993年版。

[79] 泉州市地方志编纂委员会编:《泉州市志》,北京:中国社会科学出版社2000

年版。

[80] 泉州市革命委员会文化局、劳动局:《关于增招市木偶班学员的通知》,1978年3月20日,泉州市鲤城区档案馆,卷宗39—1—37。

[81] 泉州市木偶实验剧团:《泉州木偶实验剧团一九五五年工作总结》,1956年,泉州市鲤城区档案馆,卷宗39—1—1。

[82] 泉州市木偶实验剧团:《福建省泉州市木偶实验剧团一九五六年工作总结》,1957年,泉州市鲤城区档案馆,卷宗39—1—1。

[83] 泉州市木偶实验剧团资料室:《闽南傀儡戏介绍》,1956年,泉州市鲤城区档案馆,卷宗39—1—24。

[84] 泉州市木偶实验剧团:《福建省泉州木偶实验剧团一九五七年工作计划》,1957年,泉州市鲤城区档案馆,卷宗39—1—5。

[85] 泉州市木偶实验剧团:《福建省泉州市木偶实验剧团一九五七年工作总结》,1958年,泉州市鲤城区档案馆,卷宗39—1—5。

[86] 泉州市木偶实验剧团:《泉州市木偶实验剧团第一队一九五七年度工作总结》,1958年,泉州市鲤城区档案馆,卷宗39—1—5。

[87] 泉州市木偶实验剧团:《泉州市木偶实验剧团一九五八年上半年度工作总结》,1958年,泉州市鲤城区档案馆,卷宗39—1—9。

[88] 泉州市木偶实验剧团:《福建省泉州木偶实验剧团参加全国木偶戏皮影戏观摩演出工作总结》,1960年,泉州市档案馆,卷宗117—2—60。

[89] 泉州市木偶实验剧团:《福建省泉州木偶实验剧团1956—1960年四年来参加全国戏曲大巡回工作总结》,1961年,泉州市档案馆,卷宗117—2—60。

[90] 泉州市木偶剧院:《福建省泉州木偶剧院1962年工作总结》,1963年,泉州市鲤城区档案馆,卷宗39—1—18。

[91] 泉州市木偶剧院:《泉州木偶剧院一九六三上半年工作小结》,1963年,泉州鲤城区档案馆,卷宗39—1—18。

[92] 泉州市木偶剧院:《泉州木偶剧院1964年工作总结》,1965年,泉州市鲤城区档案馆,卷宗39—1—15。

[93] 泉州市木偶剧院:《泉州木偶剧院剧目登记表》,1966年5月,泉州市鲤城区档案馆,卷宗39—1—24。

[94] 泉州市木偶剧团:《泉州木偶剧团支部一九七九年工作总结》,1980年,泉州市鲤城区档案馆,卷宗39—1—45。

[95] 泉州市木偶剧团:《泉州木偶剧团1983年度工作总结》,1984年,泉州市鲤

城区档案馆,卷宗39—1—76。

[96] 泉州市木偶剧团:《福建省泉州木偶剧团一九八五年工作意见》,1986年,泉州市鲤城区档案馆,卷宗39—1—95。

[97] 泉州市木偶剧团:《泉州市木偶剧团2008年度工作总结》,2009年,泉州市木偶剧团提供。

[98] 泉州市木偶剧团:《泉州市木偶剧团2009年度工作总结及2010年工作思路》,2010年,泉州市木偶剧团提供。

[99] 泉州市人民文化馆:《泉州的木偶戏》,1952年(或1953年),泉州市鲤城区档案馆,卷宗39—1—24。

[100] 泉州市人民委员会文化科:《泉州市各剧团目前情况及今后工作意见》,1956年,泉州市鲤城区档案馆,卷宗39—1—3。

[101] 泉州市人民委员会文化科:《泉州市1956年戏改工作总结》,1956年,泉州市鲤城区档案馆,卷宗39—1—3。

[102] 泉州市人民委员会文化科:《禁止专业剧团在土台演出》,1957年,泉州市鲤城区档案馆,卷宗39—1—7。

[103] 泉州市人民委员会文化科:《关于宣传生产节约、反对封建迷信、不支持普度活动的几点意见》,1963年8月8日,泉州市鲤城区档案馆,卷宗39—1—15。

[104] 泉州市人民政府:《泉州市人民政府关于印发泉州市闽南文化生态保护区建设规划的通知》,http://www.fjqz.gov.cn/6A8DBAD311A4D2208611A1128C5C58AF/2010-05-25/3CA151C4863758683D0537E964616B4A.htm,2011-01-12。

[105] 泉州市文化局:《为使泉州提线木偶剧团后继有人的报告》,1983年,泉州市鲤城区档案馆,卷宗39—1—65。

[106] 泉州市文化局:《关于举办1986年元宵福建省泉州第一届国际木偶节的报告》,1986年,泉州市档案馆,卷宗117—2—163。

[107] 泉州市文化局:《中国泉州国际木偶节总结报告》,1986年,泉州市档案馆,卷宗117—2—176。

[108] 泉州市文化局:《关于举办木偶剧〈火焰山〉上演两千场庆祝活动的批复》,1988年,泉州市档案馆,卷宗117—2—186。

[109] 泉州市文化局:《关于抢救文化遗产〈目连戏〉的意见》,1988年,泉州市档案馆,卷宗117—2—186。

[110] 泉州市文化局:《八五期间文化建设构想》,1990年,泉州市档案馆,卷宗117—1—175。

[111] 泉州市文化局:《关于举办木偶艺术大师黄奕缺同志从艺五十周年庆贺活动的报告》,1990年,泉州市档案馆,卷宗117—1—172。

[112] 泉州市文化局:《关于加快发展泉州文化事业构想》,1992年,泉州市档案馆,卷宗117—1—209。

[113] 泉州市文化局文教科:《海峡飞彩虹,悬丝传情谊——泉州木偶赴台演出成功》,1993年,泉州市档案馆,卷宗117—1—215。

[114] 泉州市文化局:《泉州提线木偶戏非物质文化遗产申报文本》,泉州市文化局提供,2005年。

[115] 泉州市文化局编:《泉州非物质文化遗产保护60年》,北京:华艺出版社2009年版。

[116] 泉州市文化局编:《闽南文化生态保护区知识读本》,2010年。

[117] 泉州市戏剧协会:《1961年戏剧工作回忆与1962年工作计划》,1962年,泉州市档案馆,卷宗117—1—14。

[118] 泉州晚报社:《文化魅力,城市灵魂》,http://www.qzwb.com/gb/content/2004-09/23/content_1369670.htm.2012-02-11。

[119] 日本"目连傀儡"研究会:《泉州目连傀儡相关情况调查研究会文集》,1997年。

[120] 陈瑞统编:《泉州木偶艺术》,厦门:鹭江出版社1986年版。

[121] 王洪涛:《百年来泉州提线木偶戏班组织的初探》,泉州市鲤城区地方志编纂委员会、政协泉州市鲤城区委员会文史资料组编:《泉州文史资料》第1—10辑汇编,1994年。

[122] 王建设、张甘荔:《泉州方言与文化》(上),厦门:鹭江出版社1994年版。

[123] 王景贤、白勇华:《指掌乾坤:精彩绝伦木偶戏》,福州:海潮摄影艺术出版社2006年版。

[124] 尤连江:《漫谈"傀儡簿"及傀儡演师》,《泉州鲤城文史资料》(第21辑),2003年第12期。

[125] 中华人民共和国中央人民政府国务院办公厅:《国务院办公厅关于加强我国非物质文化遗产保护工作的意见》,http://www.gov.cn/zwgk/2005-08/15/content_21681.htm.2012-02-11。

[126] 庄长江:《泉州戏班》,福州:福建人民出版社2006年版。

英文文献

[1] Adams K. M., "Commentary Locating Global Legacies in Tana Toraja, Indonesia". in Harrison D. and Hitchcock M. (eds.), *The Politics of World Heritage: Negotiating Tourism and Conservation*. Clevedon & Buffalo: Channel View Publication, 2005, pp. 153-155.

[2] Archibald R. R., "A Personal History of Memory, Crumley C. L., Exploring Venues of Social Memory". in Cattell M. G. & Climo J. J. (eds.), *Social Memory and History: Anthropological Perspectives*. Walnut Creek & Oxford: Altamira Press, 2002, pp. 65-80.

[3] Bath F. (ed.), *Ethnic Groups and Boundaries: The Social Organization of Culture Difference*. Bosto: Little, Brown and Company, 1969.

[4] Cattell M. G. and Climo J. J., "Introduction: Meaning in Social Memory and History: Anthropology Perspective", in Cattell M. G. and Climo J. J. (eds.), *Social Memory and History: Anthropological Perspectives*. Walnut Creek & Oxford: Altamira Press, 2002, pp. 1-38

[5] Cattell M. G., "Remembering the Past, Re-Membering the Present: Elder's Constructions of Place and Self in a Philadelphia Neighborhood", in Cattell M. G. & Climo J. J. (eds.), *Social Memory and History: Anthropological Perspectives*. Walnut Creek & Oxford: Altamira Press, 2002, pp. 81-94.

[6] Clifford J. & Marcus G. (eds.), *Writing Culture: The Poetics and Politics of Ethnography*. Berkeley and Los Angeles & London: University of California Press, 1986.

[7] Cohen M., "'It Wasn't a Woman's World': Memory Construction and the Culture of Control in a North of Ireland Parish", in Cattell M. G. & Climo J. J. (eds.), *Social Memory and History: Anthropological Perspectives*. Walnut Creek & Oxford: Altamira Press, 2002, pp. 53-64.

[8] Crumley C. L., "Exploring Venues of Social Memory", in Cattell M. G. & Climo J. J. (eds.), *Social Memory and History: Anthropological Perspectives*. Walnut Creek & Oxford: Altamira Press, 2002, pp. 39-52.

[9] Fentress J. & Wickham C., *Social Memory*. Oxford & Cambridge: Blackwell Publishers, 1992.

[10] Graburn N. H., "Learning to Consume: What is Heritage and When is it Traditional?" in N. ALSayyad (ed.), *Consuming tradition, Manufacturing Heritage*.

New York: Routledge, 2001, pp. 68-89.

[11] Harrison D., "Introduction Contested Narratives in the Domain of World Heritage". in Harrison D. and Hitchcock M. (eds.), *The Politics of World Heritage: Negotiating Tourism and Conservation*. Clevedon & Buffalo: Channel View Publication, 2005, pp. 1-10.

[12] Halbwachs M., *The Collective Memory*. translated by Ditter F. J., Jr. & Ditter V. Y. New York: Harper & Row Publishers, 1980.

[13] Harrison D. and Hitchcock M. (eds.), *The Politics of World Heritage: Negotiating Tourism and Conservation*. Clevedon & Buffalo: Channel View Publication, 2005.

[14] Hewison R., "Heritage: An Interpretation", in Uzzell D. L. (ed.), *Heritage Interpretation Introduction: The Natural and Built Environment*. London and New York: Belhaven Press, 1989, pp. 16-23.

[15] Howard P., ed., *Heritage: Management, Interpretation, Identity*. New York: Continuum International Publishing Group, 2002.

[16] Lask T. and Herold S., "'An Observation Station' for Culture and Tourism in Vietnam: A Forum for World Heritage and Public Participation", in Harrison D. and Hitchcock M. (eds.), *The Politics of World Heritage: Negotiating Tourism and Conservation*. Clevedon & Buffalo:Channel View Publication, 2005, pp. 119-131.

[17] Kirshenblatt-Gimblett B., *Destination culture: tourism, museum and heritage*. California & London: University of California Press, 1998.

[18] Maleuvre D., *Museum Memories: History, Technology, Art*. Stanford: Stanford University Press, 1999.

[19] Laenen M., "Looking for the Future Through the Past", in Uzzell D. L. (ed.), *Heritage Interpretation. Introduction: The Natural and Built Environment*. London and New York: Belhaven Press, 1989, pp. 88-95.

[20] Moerman M., "Ethnic identification in a complex civilization: Who are the Lue?" *American Anthropologist*, New Series, Vol. 67, 1965, pp. 1215-1230.

[21] Natzmer C., "Remembering and Forgetting:Creative Expression and Reconciliation in Post-Pinocher Chile", in Cattell M. G. & Climo J. J. (eds.), *Social Memory and History: Anthropological Perspectives*. Walnut Creek & Oxford: Altamira Press, 2002, p. 165.

[22] Redfield R., *Peasant Society and Culture: An Anthropological Approach to Civili-*

zation. Chicago: The University of Chicago Press, 1956.

[23] Sahlins M. , *Historical Metaphor and Mythical Realities*. Michigan: The University of Michigan Press, 1995.

[24] Sanjek R. , "Anthropology's Hidden Colonialism: Assistants and Their Ethnographers", *Anthropology Today*, Vol. 9, 1993, pp. 13-18.

[25] Thompson K. , "Post-colonial Politics and Resurgent Heritage: The Development of Kyrgyzstan's Heritage Tourism Product", in Harrison D. and Hitchcock M. (eds.), *The Politics of World Heritage: Negotiating Tourism and Conservation*. Clevedon & Buffalo: Channel View Publication, 2005, pp. 66-89.

[26] UNESCO, *The Nara Document on Authenticity*, http://whc.unesco.org/uploads/events/documents/event-443-1.pdf, 2012/02/01.

[27] Uzzell D. L. "Introduction: The Natural and Built Environment". in Uzzell D. L. (ed.), *Heritage Interpretation. Introduction: The Natural and Built Environment*. London and New York: Belhaven Press, 1989, pp. 1-4.

[28] Van der Aa B. J. M. , Groote P. D. and Huigen P. P. , "World Heritage as NIMBY? The Case of the Dutch Part of the Wadden Sea", in Harrison D. and Hitchcock M. (eds.), *The Politics of World Heritage: Negotiating Tourism and Conservation*. Channel View Publication, 2005, pp. 11-22.

[29] Wall G. & Black H. , "Global Heritage and Local Problems:Some Examples form Indonesia". in Harrison D. and Hitchcock M. (eds.), *The Politics of World Heritage: Negotiating Tourism and Conservation*. Channel View Publication, 2005, pp. 156-159.

[30] Winter J. , *Sites of Memory, Sites of Mourning: The Great War in European Cultural history*. Cambridge & New York: Cambridge University Press, 1995.

[31] Winter T. , "Landscape, Memory and Heritage: New Year Celebrations at Angkor, Cambodia", in Harrison D. and Hitchcock M. (eds.), *The Politics of World Heritage: Negotiating Tourism and Conservation*. Clevedon & Buffalo: Channel View Publication, 2005, pp. 50-65.

[32] Zimmer H. D. , Cohen R. L. , Guynn M. J. , Engelkamp J. , Kormi-Nouri & Foley M. A. , *Memory for Action*. New York: Oxford University Press, 2001.

附　录

附录一：泉州部分世家传承的民间提线木偶剧团简介、谱系与剧目传承

泉州城区木偶剧团简介及泉州加礼名班德成班传承谱系

泉州城区木偶剧团，位于泉州市鲤城区南门的青龙巷。这个由泉州木偶剧团创团师傅陈清波、陈清才兄弟注册于1983年的民间木偶剧团，由于艺人年迈无法承受长时间连续演出的体力消耗，近年来只能在这沉寂的深巷中觅得它记忆的踪迹。泉州城区木偶剧团的前身，是新中国成立前泉州著名的加礼大班德成班。由于缺乏族谱等文字资料，现在已经无法确知陈德成家族祖辈是否一直以搬加礼为业。据陈清波口述，以提线木偶生行表演著称的陈德成，是泉州本地人，可能原本居住在镇抚巷，镇抚巷的海甸堂（陈氏大祠堂）就是陈德成从台南返泉曾经居住的地方。陈德成在很小的时候就随父兄前往台湾谋生，长大成人后又独自返回泉州，拜泉州城区的一位著名的大班师傅为专业师。学成之后，陈德成加入"庆元班"，随"庆元班"远赴东南亚的吕宋等地演出，并逐渐崭露头角成为泉州地区极享盛誉的高功演师。

陈德成的三个儿子陈清彩、陈清波、陈清才均子承父业，学习加礼戏。并且，他们一家四人各有所长，各有名段，号称"陈家班"。陈德成最擅生行、北行，特别是他的生行表演当年在泉州首屈一指，《哭太庙》

《大小生》《太子执剑》《临潼斗宝》《收金鲤》《真假包拯》等都是陈德成的名段。陈德成的北行表演亦感情细腻，神态逼真，惟妙惟肖，在泉州民间有"傻婆成"的美誉。陈德成不仅演技高超，还有较高的文学素养。据1952年泉州地方戏曲调查的资料，陈德成还能自己编排剧目，其中《临水平妖》《吴越交兵》《孙淑娥斩两头蛇》《悔亲》《收六耳猿》《大闹天宫》《唐明王游王宫》《安禄山造反》《九伐中原》《打吉平》《斩于吉》等，都是当时泉州经常演出的剧目。

陈清彩10岁习艺，小班拜瓶司（具体姓名不详）为师，出师后随父陈德成演出，16岁成为大班师傅。陈清彩生旦均精，尤其擅演旦行，陈清彩的名段包括《泼流萤》《仁贵叹》等。陈清波9岁开始习艺，小班拜蔡金猪为师，大班拜王金坡为专业师，后又随父陈德成演出。陈清波同样以旦行著名，亦擅演武生，如赵云、岳云、薛仁贵等，陈清波的名段包括《伍员过昭关》《伍员叹》《苗泽弄》《大小生》《十朋猜》《皇都市》等；陈清才7岁开始习艺，与陈清波同拜蔡金猪为师，后随同兄陈清彩演出，擅演杂行，尤其是丑角的表演。在陈氏三兄弟中，以陈清彩最为出色，在泉州民间一向有"小彩"的美称（泉州加礼有"大小彩"之称，"大彩"指的是天章班传人连焕彩），是当时最负盛名的年轻一代加礼演师。德成班最盛时期曾置办三套加礼道具，分三个班进行表演，分别由陈德成、陈清彩和陈清波组班。

陈德成于1945年因演出汽灯爆炸意外身亡，享年69岁。随后1947年，其子陈清彩因染上肺结核病逝。陈清波继承父兄的衣钵，成为德成班的班主。他依靠德成班原本的班底和父兄两代人建立的木偶艺人互助网络，聚集了陈清才、郭玉秀、郭桂林、王金坡、庄国恩和蔡金闽等一批加礼大班师傅，使德成班继续维持其在泉州加礼戏班中的主导地位。

1952年，德成班班主陈清波与时新班班主谢祯祥、华洲班班主徐元亨一起作为开明艺人参加戏曲训练班，之后他们邀请德成班、时新班、和平班和华洲班为主的泉州加礼大班师傅陈清才、郭玉秀、王金坡、连焕彩、郭桂林、吴孙滚、张启明、庄国恩、陈荣耀、陈天恩、张炳钦、黄和示、洪清帘、蔡金闽、黄景春共18人，一起成立泉州木偶工作组。

德成班贡献了其家传的三套加礼笼道具,作为泉州木偶工作组发展的基础。1952年10月,泉州木偶实验剧团在泉州木偶工作组的基础上正式成立。1952年底,泉州木偶艺术剧团在进一步招揽泉州优秀年轻演师的基础上成立,陈清波任第一任团长。此后十余年,陈清波组织编导了《三姐下凡》《张羽煮海》《八仙过海》等神话剧,并积极参与泉州提线木偶制作和傀儡调的改革。1969年,泉州木偶剧团解散,陈清波被下放安置在泉州蔬菜公司,直到退休也没有再回到泉州木偶剧团。陈清才在1952年底与庄国恩、陈天送、陈天保等人一起到晋江县筹建晋江木偶实验剧团,后也离开了专业剧团。

改革开放后,陈清波与陈清才兄弟联合其他一些流散演员和民间老艺人一起参与民间仪式演出。其联合的演员包括谢秀鸾、陈淑珍、李辉辉、苏统谋、陈丽娟等。1983年,陈清波与陈清才兄弟正式登记成立民间的泉州城区木偶剧团。20世纪80年代至90年代,平均一年演出一百五十余天,演出三百场以上。90年代以后,随着兄弟二人年岁的增长,不堪长期风餐露宿,泉州城区木偶剧团的演出日渐减少。兄弟二人更多地选择参与其他民间剧团的演出,他们与南安官桥提线木偶剧团、晋江梧埯声艺木偶剧团都有过合作演出的历史。

泉州德成班传承谱系图

近年来,陈清波、陈清才都已经很少出现在泉州民间仪式的舞台上了。2012年,陈清才去世。陈清波成为老一代泉州提线木偶硕果仅存的大班师傅。尽管他年逾八旬,行动已经有些迟缓,但是,他仍然表达流利,至今仍能清晰记忆三百多个传统剧目的表演,是目前公认的

泉州提线木偶戏保存传统剧目和技艺知识最多的老艺人。陈德成的孙辈一代已经全部不再习艺,德成班的辉煌不再有人延续。

南安官桥提线木偶剧团简介及陈氏家族传承谱系、保存剧目

南安官桥提线木偶剧团,位于泉州南安市官桥镇成竹村下寮自然村。1997年,该剧团被南安市文化体育局命名为"民间木偶之乡"。2008年,该剧团被泉州南安市列为市级非物质文化遗产传承单位。现任团长陈建平。南安官桥陈氏家族搬演提线木偶戏已有上百年历史,可溯源提线木偶戏传承谱系达五代。第二代传人陈献信有"加礼信"的美誉,其子陈来塔、陈来饮所组加礼班新中国成立前在晋江、南安一带颇有名气。1951年晋江县文化馆委派陈朝鹏在晋江安海木偶艺术组的基础上,召集原安海龙山寺加礼班的颜昌华、颜昌琼、颜成祖、岸师和南安官桥班的陈来塔、陈来饮、张克江,以及泉州的部分大班加礼师傅陈天送、陈天保、庄国恩、陈清才等成立晋江木偶实验剧团,由陈来饮任团长,陈天送、庄国恩任副团长。1980年晋江县木偶实验剧团解散提线木偶队,陈来饮、陈来塔退休返乡后重组南安官桥提线木偶剧团,并广招附近村落子弟与其孙辈同习提线木偶戏,人数达三十余人。这些弟子除部分与张克江之后另组晋江阳春木偶剧团外,不少已经不再从事提线木偶戏演出了。

目前南安官桥提线木偶剧团主要活动区域以晋江、南安为主,兼及惠安、石狮、泉州、安溪、永春、德化、同安,最远曾到菲律宾。演出类型以神诞庆典的大场户为主,兼及谢天、谢土、进木主等小场户演出。剧团固定演职人员有15人:陈其凤、陈加习、陈其仁、陈爱华、陈幼华、林清辉、陈建平、陈宝玉、陈佩玉、林时评、陈安庆、陈土改、张克添、曾焕晋、陈乌惜,其中前十人为陈氏家族成员,后五人系外人。其中林时评、陈土改、陈乌惜与陈建平、陈宝玉、陈佩玉兄妹都是饮师、塔师所传同门师兄弟。陈安庆是原泉州木偶剧团的退休演员。他们属于官桥提线木偶剧团的固定班底,在剧团空档期也常常会与其他剧团合作,但是若遭遇各剧团演出档期冲突,则优先为官桥提线木偶剧团演出。

这些演职人员分工如下:

姓名	性别	年龄	艺龄	角色/分工	文化程度	兼职
陈建平★	男	43	27	北、杂行	初中	锣仔
陈安庆★	男	66	50	生、北、杂行	中专	三弦、锣仔
陈幼华★	女	51	35	生、旦、杂行	中专	锣仔
陈宝玉★	女	42	26	生、旦行	初中	锣仔
陈佩玉★	女	39	23	生、旦行	初中	锣仔
陈乌惜★	女	42	26	生、旦行	初中	锣仔
林时评★	男	42	26	北、杂行	初中	南鼓
陈土改☆	男	55	39	南鼓	初中	锣仔
曾焕晋☆	男	57	20	嗳仔	初中	无
张克添☆	男	68	17	三弦、品箫	初中	嗳仔
陈其风☆	男	58	42	钲锣、拍	初中	锣仔
陈其仁☆	男	62	不详	道具制作	初中	字幕、锣仔
陈加习☆	男	56	不详	灯光、音响	初中	锣仔
陈清辉	男	51	不详	字幕	中专	无
陈爱华	女	59	不详	炊事	文盲	无

注:★:代表前台演员;☆:代表后台演员;没有标星的为杂务。此表系郭琼娥制作。

南安官桥提线木偶剧团保存了一批由陈来饮整理的泉州提线木偶戏落笼簿传统剧目及解放初由泉州木偶实验剧团和晋江木偶实验剧团新编剧目的演出剧本共五十多本,其中大部分剧目都能独立完整演出。特别是《说岳》,南安官桥提线木偶剧团是泉州唯一能够完整敷演这一笼外簿大型连台本戏的剧团。南安官桥提线木偶剧团的保存剧目具体情况如下:

剧目名称	剧目类型	保存状态
《说岳》全本计十一节四十六出	笼外簿	经常演出
《水浒·李逵替嫁》	笼外簿	经常演出
《楚汉争锋·筑台拜将》 《楚汉争锋·陈平归汉》 《楚汉争锋·诉十大罪》	落笼簿	经常演出

续表

剧目名称	剧目类型	保存状态
《吕后斩韩·吕后与戚妃》 《吕后斩韩·斩韩》 《吕后斩韩·拐剐》	落笼簿	经常演出
《光武中兴·训岑彭》	落笼簿	未演出但保存演出本
《三国·入吴进赘》 《三国·五马破曹》 《三国·入吴进赘》 《三国·收姜维》	落笼簿	经常演出
《三国·七擒孟获》 《三国·结义·斩华雄》 《三国·结义·战吕布》	落笼簿	能够演出
《三国·结义·收黄巾》 《三国·五关·青梅会》 《三国·五关·困土山》 《三国·取东西川·落凤坡》 《三国·取东西川·释严颜》 《三国·取东西川·擒张任》 《三国·取东西川·取巴西》 《三国·失空斩》 《三国·献空城》	落笼簿	未演出但保存演出本
《四将归唐》	落笼簿	能够演出
《郭子仪·子仪拜寿》 《郭子仪·打金枝》	落笼簿	经常演出
《抢卢俊义》	落笼簿	经常演出
《相公簿》	散簿	经常演出
《包公铡美》	不确定是否落笼簿《包拯断案》戏出或是改编	经常演出
《追鱼》	不确定是否落笼簿《包拯断案》戏出或是改编	能演出部分戏出
《真假巡按》	不确定是否落笼簿《包拯断案》戏出或是改编	经常演出

续表

剧目名称	剧目类型	保存状态
《李世民游地府》	笼外簿《目连救母》	能够演出
《三姐下凡》	20世纪50年代新编剧目	经常演出
《张羽煮海》	20世纪50年代新编剧目	经常演出
《龙女》	20世纪50年代新编剧目	经常演出
《盗杯悔亲》（亦称《玉杯记》）	不确定是否陈德成编《悔亲》或是20世纪50年代新编剧目	经常演出
《女中魁》	20世纪50年代新编剧目	经常演出
《羚羊锁》	20世纪50年代新编剧目	经常演出
《雷文良进京》	20世纪50年代新编剧目	经常演出
《哪吒闹海》	20世纪50年代新编剧目	经常演出
《宝莲灯》	20世纪50年代新编剧目	经常演出
《白蛇传》	20世纪50年代新编剧目	经常演出
《方玉青葬身救父》	20世纪50年代新编剧目	经常演出
《群英杰》	陈来饮自编剧目	经常演出

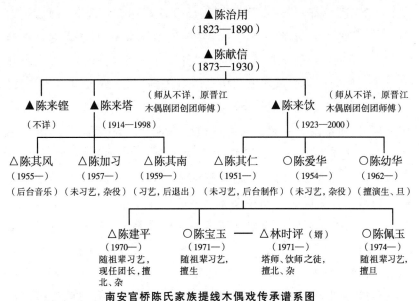

南安官桥陈氏家族提线木偶戏传承谱系图

注：此图系郭琼娥绘制。

晋江梧垵声艺提线木偶剧团简介及蔡氏家族传承谱系

晋江罗山镇梧垵声艺提线木偶剧团,又名梧垵加礼。现任团长蔡文梯。据传梧垵加礼的由来与梧垵蔡氏风水祖墓有关,这座风水墓位于晋江罗山镇郭厝自然村农田保护区内,经历几百年风雨,至今仍完整无损。虽然梧垵蔡氏族谱已毁,但据蔡氏宗族老人传说,其先辈历代子弟出仕,被朝廷任用为官员。因为梧垵蔡氏的风水祖墓是一"螃蟹穴",即由鹅卵石天然形成的一个螃蟹造型,且泉水正好从螃蟹口的位置冒出来,蔡氏祖先选中此地筑风水墓,意为保代代子孙出仕为官。然而,不详在哪一代,梧垵先祖为翻盖加固而重修风水墓,因此,请了风水先生与土工、木工一起来做,工程差不多做了一百天。按照当地风俗,主人家要优待风水先生,每天必须杀一只鸡给他吃。这个风水先生发现,他每天的伙食只有鸡肉,却吃不到他最爱的鸡胗,怀疑主人小气,心生愤懑。于是,在风水墓封顶时,偷偷伸手把墓穴中的螃蟹形搅了一下,使螃蟹变形,蔡氏风水从此被破坏。当时的主人家与其他土工、木工师傅都不知道,主人家仍旧设筵答谢众位先生、师傅。这时,主人家的女人提了一袋晒干的鸡胗递给风水先生,告诉他之前担心他天天吃鸡会腻,就把鸡胗晒干准备让他带回,这整整一百只鸡胗晒干了正好装一袋。风水先生听后极其羞惭,却不敢说出真相,只说梧垵风水是"螃蟹跟水流,纱帽九十九"。直到今天尚有童谣如此传唱。但是,梧垵蔡氏从此为官之路被断,即以搬加礼戏为生。因为加礼戏基本上都是敷演历史故事,在加礼戏舞台上,加礼师傅的一场戏可以演尽王侯将相。这就是风水先生所谓梧垵子孙仍会做官的意思。

梧垵加礼从现任团长蔡文梯上溯口传可考姓名的传承谱系有五代人。传说蔡氏清朝祖先蔡廷轿和蔡廷椅兄弟是泉州有名的加礼师傅,兄弟俩传承了梧垵三个加礼班。但是因为家族人丁凋零、天灾频繁、出国谋生等因素,梧垵三个加礼班现在只剩下一个,蔡廷椅一系传下的两个加礼班到解放初只遗蔡孝水一个传人,之后也就失传湮没了。今天的梧垵加礼乃蔡廷轿一系传承,蔡廷轿之子蔡世棍兄弟四人

组成一班,是清朝末年泉州一带有名的班社。梧垵声艺提线木偶剧团至今仍保存着祖辈当年流传下来的清代加礼头、道具以及古剧本。因家族人丁稀少,蔡世棍之子蔡尚颂培养了本村人蔡文琪、蔡孝排、蔡木惜、蔡文江、蔡攀贵、福埔人、陈文诚、蔡天益等作为自己的班底,但因民国年间抓壮丁、出国谋生等原因,大多数人逃离乡井,仅余蔡孝排与蔡天益。1994年,蔡孝排与子蔡文梯等重整梧垵加礼戏,购置偶头、道具,自己制作木偶,开始在泉州、晋江一带民间舞台演出。

晋江梧垵声艺提线木偶剧团目前活动区域以晋江、石狮为主,兼及泉州、南安、同安等地。家族习艺者包括团长蔡文梯、其父蔡孝排、叔父蔡天益、妻子何月珠、儿子蔡秋得、弟弟蔡文炳、蔡文革、外甥蔡庆文、蔡辉生。但是,因为其父亲、叔父均年过八旬,弟弟、儿子、外甥纷纷转谋他业,近年来主要依靠外援开展业务。晋江梧垵声艺提线木偶剧团目前主要合作师傅如下:前台演员包括蔡孝排(82岁)、蔡文梯(51岁)父子、泉州的谢秀鸾(75岁,原泉州木偶剧团解散下放的流散演员)、陈安庆(66岁,原泉州木偶剧团退休演员)、文梯妻何月珠、晋江的蔡庆文、蔡友转、南安的薛素花、惠安的柳淑恋和德化的文华;后台乐员包括司鼓师——蔡用笔(71岁,原晋江木偶剧团流散演员)、刘文头,嗳啊——蔡锡安、王永来、张子午、田松,乐队——蔡天益、蔡辉生、蔡文炳、林宝石、黄民权、黄海态、王海庭、金波、陈文歪、丁子管、丁雅辉、林建忠。不过,由于缺乏稳定的班底成员,晋江声艺提线木偶剧团日常演出规模一般就四到七人,所以,大多数时候只接小场户演出。

晋江梧垵声艺提线木偶剧团保存了数量不少的落笼簿传统剧目,但由于过去合作演出的演员年老体弱无法登台或离世,仅蔡文梯一人已难以将这些剧目展演出来,其中甚至包括其家传最拿手的《仁贵征东》中的《举金狮》《献宝》以及《入吴进赘》《东西川》等剧目也因为父亲年迈而其他合作演员不会,多无法实际演出了。目前经常演出剧目包括《父子状元》(又名《窦滔》)部、《子仪拜寿》部、《祯祥》部以及《三国》的一些剧目。

晋江梧垵声艺提线木偶剧团保存剧目均为落笼簿或散簿的传统剧目,具体情况如下:

剧目名称	剧目来源
《临潼关斗宝》(又名《十八国》)	家传剧本,晋江东石许西坑村许文篇师傅传授
《楚昭五复国》(又名《楚昭》):《观形图》《宣后妃》《汉江寨》《求和》《攻楚城》《鞭尸》《追擒楚子》《复国》	家传剧本,晋江东石许西坑村许文篇师傅传授
《孙庞斗智》(又名《七国》)	泉州木偶剧团王建生(国家级代表性传承人)与原泉州木偶剧团流散演员李辉辉传授
《楚汉争锋》:《韩信胯下辱》《筑台拜将》《别虞妃》	晋江东石许西坑村许文篇师傅、泉州木偶剧团杨度(已逝)、王建生传授
《吕后斩韩》:《斩韩》	泉州木偶剧团杨度、王建生传授
《吕后斩韩》:《哭人彘》	原泉州木偶剧团流散演员李辉辉传授
《光武中兴》:《马武射箭》《马武叹》(又名《训彭》)	晋江东石许西坑村许文篇师傅传授
《三国·结义》:《结义》《投军》《收黄巾》《斩华雄》《战吕布》	家传剧本,晋江东石许西坑村许文篇师傅与南安康美沉桥村苏文橱师傅传授
《三国·五关》:《青梅会》《困土山》《过五关斩六将》	家传剧本,南安康美沉桥村苏文橱师傅传授
《三国·三请》:《三请》《逆令》《私奔》《张飞吼桥》	家传剧本,晋江东石许西坑村许文篇师傅传授
《三国·赤壁》全簿	家传剧本,南安康美沉桥村苏文橱师傅传授
《三国·入吴进赘》全簿	家传剧本,文梯父蔡孝排传授
《三国·子龙巡江》全簿	家传剧本,南安康美沉桥村苏文橱师傅传授
《三国·五马破曹》全簿	家传剧本,晋江东石许西坑村许文篇师傅传授

续表

剧目名称	剧目来源
《三国·东川》:《赐酒赚张郃》《双建功》《定军山》	家传剧本,南安康美沉桥村苏文橱师傅传授
《三国·西川》:《观天象》《收庞统》《落凤坡》《哭庞统》《释严颜》《擒张任》《战马超》《说马超》《攻成都》	家传剧本,南安溪美莲塘村陈水鸭师傅与南安溪美辉煌村王德财师傅传授
《三国·三出祁山》	家传剧本,南安溪美莲塘村陈水鸭师傅与南安溪美辉煌村王德财师傅传授
《三国·六出祁山》	家传剧本,已不能演出
《祯祥》:《兄弟和顺》《歇庙教刀》《投军》《收羌奴》	晋江东石许西坑村许文篇师傅传授
《仁贵征东》:《举金狮》《董达献宝》《赏兵》《仁贵叹》《封官》	家传剧本,文梯父蔡孝排传授
《郭子仪拜寿》	文梯父蔡孝排与晋江东石许西坑村许文篇师傅传授
《窦滔》(又名《父子状元》)	文梯父蔡孝排与晋江东石许西坑村许文篇师傅传授
《五代》(又名《残唐五代李克用》)	家传剧本,已不能演出
《五台进香》	晋江东石许西坑村许文篇师傅传授
《杨家将》:《杨六使埋名》《扯弓退番》《擒孟良、收焦赞》	晋江东石许西坑村许文篇师傅传授
《包拯》:《包拯审鲤鱼》(又名《追鱼》)	泉州木偶剧团王建生与原泉州木偶剧团流散演员李辉辉传授
《相公簿》	文梯父蔡孝排与晋江东石许西坑村许文篇师傅传授
《皇都市》	南安玉叶村傅限师传授
《贺寿》	文梯父蔡孝排传授

晋江梧埭蔡氏家族提线木偶戏传承谱系

附录二：泉州南安官桥提线木偶剧团 2001—2010 年演出记录统计

表 1 南安官桥提线木偶剧团 2001—2010 年演出场户统计（1—7 月份）

时间	一月份 日场小戏	一月份 午夜小戏	一月份 小戏加大戏	一月份 大戏	二月份 日场小戏	二月份 午夜小戏	二月份 小戏加大戏	二月份 大戏	三月份 日场小戏	三月份 午夜小戏	三月份 小戏加大戏	三月份 大戏	四月份 日场小戏	四月份 午夜小戏	四月份 小戏加大戏	四月份 大戏	五月份 日场小戏	五月份 午夜小戏	五月份 小戏加大戏	五月份 大戏	六月份 日场小戏	六月份 午夜小戏	六月份 小戏加大戏	六月份 大戏	七月份 日场小戏	七月份 午夜小戏	七月份 小戏加大戏	七月份 大戏
2001 年			2									4	1											2				2
2002 年	3	4	3					1				7	8				4											
2003 年	3		1					3				8					2							3				
2004 年	2		3									4					4	1						4				4
2005 年	5	2	6					2				3					12							5				
2006 年	2	3	3					2	1			5					4				7	1						1
2007 年	1	2	8		1						2	3	5	3						8	7							
2008 年		1	5		1	2	6		1			11			6	2			13	2	1			2				
2009 年	1	2	2	1	1	1						7		2		14	1			5				14				1
2010 年		7	1	5				1				2				12				6				7				2

注：该统计表为郭琼娥制作。

表 2 南安官桥提线木偶剧团 2001—2010 年演出场户统计（8—12 月份）

时间	八月份 日场小戏	八月份 午夜小戏	八月份 小戏加大戏	八月份 大戏	九月份 日场小戏	九月份 午夜小戏	九月份 小戏加大戏	九月份 大戏	十月份 日场小戏	十月份 午夜小戏	十月份 小戏加大戏	十月份 大戏	十一月份 日场小戏	十一月份 午夜小戏	十一月份 小戏加大戏	十一月份 大戏	十二月份 日场小戏	十二月份 午夜小戏	十二月份 小戏加大戏	十二月份 大戏	全年合计 日场小戏	全年合计 午夜小戏	全年合计 小戏加大戏	全年合计 大戏	2001—2010 年总计 日场小戏	2001—2010 年总计 午夜小戏	2001—2010 年总计 小戏加大戏	2001—2010 年总计 大戏	
2001 年		1	1					7				10				1				1	5	0	0	2	34				
2002 年	1	1	2	1	2	1	1	1				2	4							1	1	6	2	10	31				
2003 年								1				7								1	2	3	0	1	27				
2004 年			1	2								8									2	1	0	31					
2005 年				5				3	4	2		7	3	3				1	6	3		13	11	6	44	51	112	44	489
2006 年		2						9		5	2	16		2		2				2	17	3	58						
2007 年		2			5	1		12	2	2		14		4	1			2		4	22	4	66						
2008 年			7					8		4	2	11	1	3		2				5	22	6	73						
2009 年	3	2		5				11	4	3		5	4	5		3				1	15	23	9	66					
2010 年		2	1	7			1	8				8		3						1	14	3	59						

注：该统计表为郭琼娥制作。

表3 南安官桥提线木偶剧团2001—2010年各类型演出场户占有比率图

表4 南安官桥提线木偶剧团2001—2010年各类型演出场户频率比较图

注：

1. 大戏一般指神诞庆典中用于娱神的戏曲，提线木偶戏在这类场合的表演功能与梨园戏、高甲戏、布袋戏和歌仔戏类似，参与演出人员规模一般在9—15人，演出时间单场持续2—3个小时，常常会连续演出多日，是提线木偶戏传统连台本戏演出的主要场景；小戏一般指在提线木偶戏相公爷传统必要表演仪式情境中的表演，这类情境中的提线木偶戏功能一般是不能被其他戏曲取代的，但是，相对来说，这类情境中的表演以折戏为主，演出时间一般持续2—3小时，演出节奏需要配合情境中其他仪式的时间节奏。小戏演出类型可以进一步分为小戏加大戏、午夜小戏和日场小戏三类。小戏加大戏较多用于宫庙开光、大庆典、祠堂落成进主等需要谢土、谢天、答谢神明的场合；午夜小戏一般是上梁、谢土、进主的仪式场合，有的是宫庙祠堂上梁谢土请提线木偶相公爷演八卦戏、谢天，但是第二天娱神的大戏则请其他戏曲演出，也有的是个人翻建传统大厝上梁仪式请戏；日场小戏一般是由个人家户延请，主要用于结婚、生子、周岁、十六岁、寿诞及其他需要谢天的场合。

2. 纵览剧团 2001 年至 2010 年的戏金收入,小戏每场从 750 元—1000 元(2001 年—2005 年)升至 1000 元—1500 元(2006 年至今);大戏每场从 1100 元—2000 元(2001 年—2005 年)升至 1600 元—3500 元(2006 年以后)。戏金的高低与演出时间、演出地点、雇主经济宽裕程度相关。一般大戏的戏金高于日场小戏、午夜小戏;演出地近的戏金可略低,若演出地远,剧团交通费等支出增加,戏金便较高;雇主经济富裕的所给戏金较丰厚,若雇主经济条件一般,团长就会将戏金压低一些,但戏金不会低于剧团基本支出。

3. 2000 年前后,南安官桥提线木偶剧团的创办老师傅塔师和饮师相继逝世,饮师的孙子陈建平继任团长,剧团不再能够依靠老师傅的网络来获得演出机会。加上此一阶段泉州仪式演出市场出现类型调整,地方经济状况不佳,剧团的演出场所锐减。2005 年后,随着地方经济的好转,以及老一辈的表演者逐渐老迈而退出地方演出市场,剧团在各类场合表演的频率显著增加。2008—2010 年,由于金融危机的影响,地方经济下滑也使提线木偶剧团演出略微减少。2011 年地方经济的恢复,又进一步带来了提线木偶剧团演出场次的增加。2011—2012 年,平均每年演出都在 100 场以上。

附录三：泉州晋江声艺提线木偶剧团 2006—2012 年演出记录统计

表1 2006—2012年晋江声艺提线木偶剧团演出场户统计

（单位：个）

时间	正月	二月	三月	四月	五月	六月	七月	八月	九月	十月	十一月	十二月	闰月	总计
2006年	17	8	0	4	1	6	0	6	11	16	18	21		108
2007年	15	7	9	3	5	6	0	9	16	17	19	19		119
2008年	22	4	11	0	13	4	0	3	12	18	15	20		129
2009年	14	5	3	19	7	9	2	25	15	25	28	19	3	174
2010年	17	2	5	5	14	8					9			95
2011年	13	10	6	11	8	7		8	8	17	22	25		135
2012年	19	14	4	8	10			7	28	20	29		5	159
总计	117	50	38	57	56	50	2	62	82	134	142	142	8	919

表2 2006—2012年晋江声艺提线木偶剧团演出天数统计

（单位：天）

时间	正月	二月	三月	四月	五月	六月	七月	八月	九月	十月	十一月	十二月	闰月	总计
2006年	20	10	0	4	1	7	0	10	15	23	21	25		136
2007年	16	8	13	5	7	6	0	11	18	23	24	23		154
2008年	30	6	13	10	13	4	0	4	13	25	18	25		161
2009年	17	8	3	23	10	12	2	25	15	25	28	19	4	226
2010年	19	2	6	6	16	10		4	15	9	36	11		145
2011年	20	14	9	14	8	11		13	23	32	38			188
2012年	22	16	4	9	11	10		12	9	37	38	36	9	214
总计	144	64	48	73	66	57	2	75	98	173	197	177	13	1224

注：以小场户演出为主的晋江声艺提线木偶剧团平均每年演出场户达131个，平均每年演出天数达175天，演出旺季一般集中在下半年，特别是每年农历的十月到第二年正月，平均每月至少演出17个场户，21天以上。

表3 晋江声艺提线木偶剧团不同类型演出场户统计表

演出类型	合计	演出场景	合计
宫庙谢土	75	宫庙	244
宫庙谢天	117		
敬佛或谢神（神诞）	37		
收兵	11		
谢戏台	2		
接驾	2		
祖厝或祠堂谢土	455	祠堂或祖厝	504
祠堂谢天	26		
祭祖或修谱	18		
进禄（进主）或拆禄（拆主）	5		
结婚谢天	39	私人	69
周岁谢天	10		
16岁谢天	20		

注：由于相当部分的原始记录只有时间、地点，缺失完整的演出类型记录，上述统计只是基于有明确记录演出类型的部分资料的不完全统计。另外，据蔡文梯师傅说明，实际上，在那些未明确记录的演出场户中，仍旧是以谢天和谢土为主要类型。除了这部分无演出类型记录的资料未纳入统计外，为了方便统计，原始资料记录为祖厝重建的部分资料暂时全部归入祖厝谢土类，宫庙重建的部分资料暂时全部归入宫庙谢土类。实际上，不少重建祖厝请加礼，可能在谢土的同时包含谢天与进禄等环节，或者也可能是个别环节分开进行。同样，宫庙重建或新建请加礼，可能谢土同时包含谢天与开光等环节，或者也可能是个别环节分开进行。

表4 晋江声艺提线木偶剧团2006—2012年不同场景演出趋势图

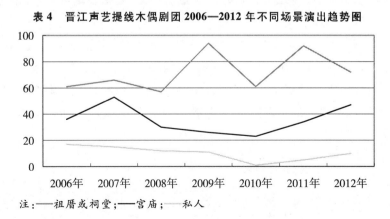

注：——祖厝或祠堂；——宫庙；——私人

附录四：1952年《闽南戏曲调查资料》之《傀儡戏（线戏）》

（一）历史沿革

1. 列国晏师进木偶于穆王，穆王视木偶形像，以真人进爱妃。妃视木偶五官灵活，惧。穆王怒，令将木偶眼挖掉，断手足，弃郭丘。

2. 陈平造傀儡——刘邦受冒顿困于白登城，力不敌，挂免战牌。陈平知冒顿妻妒怀，选傀儡美人舞于城上。冒顿妻忌其夫破城纳宠，终弃城不攻。刘念陈平造傀儡有功，收于御库。至文帝朝，太后病，经月为之祷天。病愈，设大醮谢天。陈平奏表演傀儡，谓之加礼谢天。当时操在少数文人手（不收费），道具归官府保管，后变为私有。清康熙间，安溪李光地路逢戏台须下马（因戏台有汉圣旨牌）。李不满，奏朝廷，废龙首扁挑，改官有归私有。时称为"内帘四美"，后成"五名家"（四人演，加一助手）。

3. 傀儡为八姓入闽传入，只有加礼，没有目连，惠安先有。

4. （郭）桂林：吾师何锭说，我辈学唱有音乐配合，吾师辈学艺，拜师（乌腹江）只有单唱。距今百年，傀儡戏只有唱曲没有配音乐。

5. 泉州的傀儡戏规格严，照章一字不减（傀儡有四十二本落笼簿）。五十多年来，后人不耐太呆，便渐将重复（音乐及尾声，即后台帮腔）。何锭主张删改。

6. 四十二本落笼簿，由于保守思想，后失传，不能重演。六十年来，由林池司、杨秀眉（绅士）首先编《水浒传》《说岳》，继之有陈德司编《临水平妖》《吕越交兵》《孙淑娥斩两头蛇》《悔亲》《收六耳猿》《大闹天宫》《唐明王游王宫》《安禄山造反》《九伐中原》《打吉平》《斩于吉》。

（二）曾受其他剧种影响

查四十二本落笼簿，尚有少数节目还用了旧的国语，如《单刀赴

会》《鸿门会》,其中有几句效仿国语,受京剧影响。

(三) 对群众发生影响

目莲(连)的孝、说岳的忠,在旧社会群众中影响很大。如敬天谢神、清醮佛事又运用。如群众看到目莲母瞒天咒誓、背子开荤、毁折斋僧馆、烧了化缘桥,死后受十八层地狱苦,是宣扬恐怖迷信、封建奴隶道德。

(四) 制度

傀儡称文戏(绅士戏),其制度为徒弟制。先由亲朋介绍不满十岁之男孩,择其声色俱佳、五官清秀。经常择五十余人(四个包括生旦净丑)合格后,由父母叔伯立拜师契一纸,订五年四个月。另四个月谢师。建立"一日为师,终身为父"之待老送终制度,此为"加礼仔"。每年只有二套衣服,五年四个月满为之加礼仔。再视抽生或旦或丑,后经师入中路(班),视其功夫或三年或五年不等(技术为同艺公评认可)。中路技艺认为可以,则可入大班,拜名师,限期不定,或三年,或五年不一,这才会为一个可以自主的傀儡师傅。

在工作中只有些许关心费,余则全部受师傅剥削。虽膳食衣服较为相等(每年二套),但制度很严格,如逢年过节送礼问安。

(五) 制作

分头、脚、手、身等部,头脚手,用水樟木加工雕塑(刻与塑分工)。身用竹篾编制,分胸、臀二部,空腹(只用回缝以资关节灵活)。无上脚,脚趾到膝盖,使木雕。手臂用藤条包纸,只在腋下和关节处用绳索接结,以便上下左右转动。

寸尺根据鲁班尺为准,肩至臀八寸,腿六寸(用绳索辫),头至肩四雨,膝往四寸,故由头至趾共二尺二寸,手一尺一寸,胸用一尺二寸,衣用布缝,衣外装苎线及钩牌以便抽演。

（六）设线

设刺篓木钩牌一，上有弯钩子，下安牌有空十九，便以高挂及装线。照木偶脚色大小分别线数，一股线路。头线：设头钉（用竹削钉在二耳上），二头线结钉上。肚背线各一，手统线一，手臂线一，肱扑线一，举头线一，手尾线一（手分左右各一），鞠躬线一，角带线一，脚线一（分左右），共十九条。小脚色加臀线减角带线，加肚脐线减角带线，另设开口或眼瞬线一。

（七）抽法

出台前先在布屏后，左手持钩牌，右手分线，将木偶之手臂手脚等四条线挟手左小指、无名指，中指另一边（木偶另一手）挟拇指上，这样举牌之手如稍为一动或摇，手指灵活，则走路□手就自如移动。另右手牵动脚线，以中指及食指分二路，举之则为行路之态。由此抽线的基础，经过近十年的苦练，则功成，人所欣为之事（表演）的木偶亦能。

（八）服装

做法除了通，即朝衣类，经由绣锦匠绣制外，其余乃傀儡艺人自为（裁缝无法制）。通：长一尺八寸（用布三尺六寸）；甲：长二尺（用布三尺四寸□□□）；素衣□通，衣裤（一套用布二尺），马褂袍（用布三尺六寸）。

（九）雕塑（粉饰）

学习雕塑傀儡头的艺术，据云：先练刻半面起，原因是恐刻时形像、眼鼻高低大小。至半面的工夫成就，再学习刻全面，是其艺也不易。刻工最善者为泉州市北门外三里地花园头老艺人江加走司，现年七十余，从艺五十多年。其经验创造产品冠绝专区。

制成过程：由晒木雕刻（分粗刻与磨光）、粉饰过光，共经五天。现加走司单粉饰来不及，故大部都采旧东西去加工。目前工钱每颗头须二万元（只有粉饰），在保护爱惜下用期可有一年多。

(十)面谱

本来只有红、白、深棕三色(关云长枣红色,包括红色)。至近百年来,在京剧影响下才有花面谱出现。

花——五色大花,五色中花,五色小花(红黄青白黑),关公面是红净。

生——圆目文武生、文武老生、小生、红面生、乌面生。

旦——悲旦、花旦、家□旦、老旦。

丑——笑面、奴才、赤面、黑面、猴面。

奸——没？须奸、短须奸、背目奸、白须奸。

(十一)头□——硬

弄帽、王帽、下灵帽、相帽、尖纱帽、四角纱帽、缨盔、莲叶盔、虎内盔、二郎盔、旦潮、金黑潮、耳不闻、□琉、大帽、土错帽、平帽、识帽、珠□、□女蝶盔、太子冠、束发冠。

软巾:□蝶巾、软帝巾、七星巾、文旦巾、武生巾、公巾、畅舍巾、柱珠帽、转仔、歪边巾、似中、红缨帽、红缨盔、鬼头巾、明角帽、相巾、北战巾、英雄巾、蓬莱会瓢仔帽、螺盔。

(十二)动作

台步——颠、跌、掉、冲、撞、砍、游泳。

生——生行、官行、文武行、文武跑、苦生行、步行、步走/紧中慢、惊步、怒步、舞□、马战步、马上舞双剑步、举剑戟不步。

旦——苦旦行、小姐步、老旦行、家嫁行、□步、舞剑、惊颠步、花旦步。

丑——丑行(四□线)、提扇行、□官行、笑生行、小丑行、游线步、舞牌、寄□步、摇船步。

净——大通行、打八步、舞刀、跑马、砍□、举笔写字步、双□进步、自□自饮步。

（十三）节目

三国志——结义、辕门、五门、□演、三请、赤壁、南郡、巡江、进赘、三气、五马、东川、西川、五路、七擒、三六、归晋。

东西汉——楚汉、斩韩。

南北宋——河东、五台、廿四将天阵。

窦滔、祯祥、子仪、楚昭、光武、仁贵、洪武、黄巢、包拯、湘子、什朋、七国、十八国、四将征金、大辽收行、俊义、武王、水淹、说岳七本、目连七本、水浒七本。

流行 320 出以上节目。

（十四）乐器（现有）

三弦、二弦、琵琶、胡弦、瓢弦。

洞箫、品箫、北嗳、笛仔、大嗳、南嗳。

锣仔、南锣、钟锣、大锣、小调、三音。

两盏、生□、大钹、小锣、小钹。

（原有）三弦、二弦、品箫、北嗳、南嗳、大鼓、北鼓、木鱼、拍板、锣仔、南锣、钟锣、大锣、小调、三音、两盏、生□、大鼓、小锣、小钹。

（十五）配置

喜——南嗳、品箫、三弦、二弦、大鼓、锣仔、南锣、钟锣、拍板。

怒——大嗳（双）、大锣、大鼓、大钹、锣仔、鼓、拍板。

哀——品箫、二弦、三弦、三音、两盏、锣仔、鼓、拍板。

乐——北鼓、小锣、小钹、三音、两盏、小调、拍板、北嗳、品箫（双）、北大嗳（双）、钟锣、大锣、南锣、锣仔、大鼓。

（十六）曲调分数

喜——好孩儿、滴流子、水半歌、黄莺儿、北锦板、沽美酒、大红娘、笑老秦、锦衣香、倒拖船、五方旗、双归剔、福马郎、宫花、千秋岁、北云□、北梨花、三仙桥、金乌操、宵金帐。

怒——西地锦、西坠子、大迓古、碧服丁、叠字玉交枝、北流、太师引、带花回、芍药、林久落、寡北、好姐姐、慌险才、地锦、坠子、青纳袄、地锦当、四边静、包子令、侥心令、红绣鞋、四犯头、桂枝香、走马歌、剔银丁、将水令、祖明、北猿悲、大坐红纳袄、正江儿水、大山万叠、圣葫芦、川拨掉、鸟猿悲、满江红、胞肚、红纳袄、北猿□、番古令、北江儿水、北望吾乡、供养、小青青、拨帽、叠字碧银丁、多多娇叠字、地锦当。

哀——玉交枝、大琉□、死地狱、渔家傲、丁俄犯、误佳期、阵子万、美人万、五更子、香柳娘、普天乐、两休休、生地狱、北云□、三波里、四朝元、下山虎、越高儿、越曲犯、集贤滨、珠马听、摧拍怨万、赚万、梧桐树、望高儿、南北交、风云会、莲莲子、北胜令、鹰过滩、哭断肠、泣颜回、皂罗婆、越林好、青牌歌、北封书、八仙甘州歌、锦田道、牌、令、泥金书、石榴花、书中□、婆婆子、黄龙滚、吟诗、万相思引、小桃红、北上小楼、流水、下滩、北四朝元、叫山泉、三波里阳。

乐——南梨花、十八春、□仙子、河螃蟹、入孔门、狮子序、鱼儿□、鹰影、沙陶金、遭云□、金钱经、正万带儿、大真言、冠冠子、森森树、卖粉郎、啄木儿、望吾乡、步步娇、□孩儿、华秋儿、甘州歌、一封书、节节高、一盆花、鱼春令、眉衮、小□双□、风入松、鱼儿犯、青青草、仙歌、得胜令、大圣经、一江风、楚南枝、孝顺歌、扑丁蛾、正江儿水、梨花□、碧银丁、四季花、拖船锦、渔夫第一、连答序、渔家藤、叠字珠马听、和尚。

(十七) 唱型唱例

生——

(1) 小生：文生(唱慢)正万　武生(唱连)地锦、坠子、纳纳袄。

(2) 老生：文生(唱沉)雁影　武生(唱中速)青纳袄、宫花。

(3) 哀生：文生(唱悲苦)香娘娘、三□星　武生(唱悲壮)锦田道　文生　狮子序　文老生(唱悲)塞北、五更子　武老生(唱悲壮)满江红、相思引。

(4) 喜生：文生　水车歌　武生　好孩儿　文老生　碧银灯　武老生　一江风。

旦——

（1）小旦、花旦（□花）倒拖船、福马郎　武旦（壮）鸟猿悲　苦旦（悲）生地狱、死地狱。

（2）老旦、苦老旦（悲沉）阵子万、八仙甘州歌　武旦（叠字）圣葫芦。

丑——

（1）男丑、老丑（唱滑稽）地锦、饶饶令。

（2）少丑　将水令、小叠。

（3）女丑、老丑（唱泼）梨花、四季花。

（4）少女（□）金钱花。

净——

（1）白净　大寨红纳袄、鸟猿悲。

（2）副净　北江儿水、大山万。

附原始调/田都元帅时的固定唱词

相公本姓苏，厝住杭州铁板桥头，离城只有三里路。唐王见我么风骚，赐我游遍天下，为人解冤释吉，为人赛愿冲天曹。忽听见彩屏内有只好大鼓，又听见彩屏内有只好小鼓。大鼓邀小鼓，小鼓邀大鼓，打的叮咚叮咚，我平生未爱摩，摩出雁字摩，再来踏，踏出好脚步，唱出平安歌。的，连哩唠，连呵哩唠连，唠连连哩唠，连哩唠连，比唠连哩连，唠连哩连，唠连哩唠，哩连唠哩唠，哩唠连唠唠，哩连唠哩唠，唠唠连。

资料来源：《1952年闽南戏曲调查资料》，馆藏于泉州市档案馆，卷宗116—1—36。

附录五：泉州市人民文化馆编《泉州的木偶戏》
（时间可能在 1952—1953 年间）

甲，木偶戏的历史

泉州市的木偶戏有两种：即傀儡戏、掌中剧。它们都有长久的历史，但要追溯它们的历史来源，却有些困难。因为当地对这戏种的历史材料很难找到。因此只能从传说中找了一些不像历史，而像神话的东西来。

（1）偃师造木偶的人。传说在周穆王西狩时，有一手艺匠偃师，在途中向周穆王献木偶人，能歌能舞，宛如活人。穆王喜之，将木偶人与偃师留作宫中，作为玩物。

（2）陈平用木偶类人退冒顿兵。刘邦（汉）被冒顿困在平城，城的一面为冒顿妻所攻。陈平悉阏氏好妒，乃令艺匠制木偶美人（女）吊在城下，作交锋状。阏氏疑为活人，恐冒顿纳为妃，乃迫冒顿退兵。刘邦认为木偶有功于国，即将该木偶收存御库，当作宝贝。

（3）刘宏昌始傀儡戏。汉刘宏（即文帝）因太后病，祈天酬愿。纳群臣计，将御库木偶搬出作为戏具。编写剧本演敬玉皇，作为大礼，后由刘宏通令全国令人欲敬奉玉皇，必须演唱傀儡戏。泉州一带民俗敬天公，定要演傀儡戏，因此叫傀儡为加礼。加礼两字是傀儡的谐音，或即叫加礼，尚难决定。至解放前仍有这种风俗。

（4）另有传说：为傀儡戏，系印度传来的。傀儡两字是外国来音调，这种材料少。

根据以上的传说：中国傀儡戏是带有不少封建性的传说，从这种的传说中，也可以看出木偶这东西也是劳动人民（偃师）创造的，后来统治阶级掠夺了劳动人民的结晶品，占为己有。并且通过这形式作为戏子，来作为麻醉毒害人民的工具。如果说陈平创造木偶美人，是有疑问的。

泉州的木偶戏,是由中原流传下的成分比较多。因为它们尚遗留不少封建传说。同时因为在全国剧种来看,除京剧外,流行较普遍的就是傀儡戏。不同点就是艺术基础的高低而已。至于流传到泉州来,尚得不到一个比较可靠的材料。如根据其他文化的流传来研究,可能有两种原因:

(1)华族南迁。中原对福建移民是在东吴开始,继后南宋,傀儡戏是种较轻便的戏具。同时艺人都是读书识字的人多,因此跟着南迁是可能的。

(2)地方官僚带来的。在泉州木偶戏,有案可稽的是明万历时,泉州人在李九吾当过朝中的右相。但曾常跟傀儡戏艺人外出邀游,并曾为傀儡戏作出一对联"顷刻驱驰千里外,古今事业一宵中"来形容傀儡戏的艺术性,是否由他自中原带来的,倒觉得可以研究。(当时傀儡戏尚是业余的组织。)

乙,泉州傀儡戏的特点

(1)剧本丰富严密。泉州傀儡戏最早是演什剧,到开始演"目莲救母"这戏后,才接连编水浒、三国、说岳、西游记等全部剧目达二百三十多个(每个剧目都会演二小时以上),都是历史演义的、"公子落难中状元"之类的,千篇一律。它们演出在对话上特别生动,且都有固定的剧本。除笑白外,不得增减。目前本市尚存有各剧目整部剧本。(他们在演出时都把剧本挂在□上,一面演唱,一面可看。)

(2)词调丰富。泉州傀儡戏是傀儡戏中保存曲调最多的剧种,接近于昆曲。对宋元以来的古词调尚保存不少,目前尚有三百多个曲调子。

(3)演技熟练。艺人都在十五年以上的戏龄(最多五十年)。他们在十二三岁即开始学艺,且需通过五年以上的学徒,因此目前他们能够演出许多细致的动作,如喝酒、织布、抽剑、扛轿、写字……,每个傀儡戏(偶)至少有十五条线,最多达廿一条线,倘加上跑马达廿七条,比起福州、温州、建阳等地的傀儡戏相差很多。在表演细致动作外,尚(有)有利条(件),如演神话、童话中的飞天、奔跑等特殊技术。

（4）形象精巧。在傀儡形象目前有五十六种不同的面谱、蟒袍、战甲、素衣等与人一样。每个长约三尺，每台将近木偶一百个。在木偶头的眼睛、嘴巴都能转动，部分木偶的手、脚都能伸缩。在角色方面也分生、旦、净（红净、黑净）四个演员，叫作四美班。添上一副旦，叫作"五名家"。目前泉州木偶实验剧团有八个演员。

丙，泉州市傀儡戏改革情况

泉州市的傀儡戏最盛在清末、民初，有达三十班之多，艺人将近三百人。至一九二七年以后，不断的受军阀、土匪的摧残、迫害逐渐减少。至解放前只存四班。解放后曾一度停演。一九五一年底，艺人参加晋江专区艺人学习班后，要求恢复组织，非常迫切，仍由市文化馆协助他们把原有班底名演员组织起来，为"木偶戏工作组"。通过逐步改革，艺人思想提高，至一九五二年九月改为"泉州市木偶实验剧团"，一九五二年十月参加福建省戏曲观摩会演大会。

其主要改革如下：

（1）改编旧剧目，翻译新剧目，创造新型剧目。①改编了水浒、说岳旧剧本十九个。②翻编新剧目：木兰从军、销夏湾……等十五个。③创造新型剧："除五毒"结合爱国防疫卫生宣传，"小二黑结婚"结合贯彻新婚姻法宣传。

（2）改革旧制度，建立新制度。通过了短时间（一星期）的整顿组织学习，废除了无原则的师徒制度，订立正规的学艺制度。对当面不说、背后乱讲的旧习惯加以纠正，并订立批评检讨制度。另外，如明确分工、互助合作、作息时间、集体学习、请假制度等，都逐步地建立起来。

（3）加强政治领导，纠正艺人落后思想，提高艺人的政治认识。傀儡戏艺人存在着自私保守、封建迷信的思想和雇用的观点，对戏改工作没有信心。通过个别动员、批评检讨、活的事实给予教育，提高他们对戏改的信心，发挥了他们的创造性与积极性。

（4）创造新型剧，初步向现代剧发展，作为演童话、神话剧的准备。在本年六月间，创作"除五害"、新型剧"写吉剧"，得到群众的欢迎与领导的重视。在三个月中该剧团即演出了三十一次，观众达一万

九千多人,演出区域遍及泉州、晋江、南安三县,扭转了群众对旧戏的看(法),给了艺人对戏改工作有了初步的信心。至八月又创造了"小二黑结婚"做形象的服装……都由艺人亲身搞出来的。

丁,组织内容及人数

(1)政治指导员:总务组、演出组

团长、副团长:编导组、学习组

团务委员会:生活组、经济委员会

(2)艺人的戏龄:五年以上3人,十年以上1人,廿年以上5人,卅年以上6人,四十年以上3人,五十年以上1人,总合计19人。

(3)艺人生活状况:可分为三个时期。

① 在刚组织前五个月中,演出收入多少,除杂费、伙食费外,大家平分。没有演出,大家回家去。

② 整顿组织后,才集中在一起生活。每日由团体供给伙食外,每日每人学习时补助一千五百元,演出时每日二千五百元,只供维持个人生活(六月间)。

③ 参加省会演后,加上演出情况转好,仍进行评前基本数。每人每月最高七十七工资分(包括伙食费在内),最低五十一工资分。在演出时,以演出次数多寡发给奖励金,来提高他们工作积极性,发挥他们的创造性。但在基本上也只能供给他个人的生活,维持家庭目前尚谈不到。因此,一些艺人对工作不会专心,常有请假回家帮忙农业生产的现象。

掌中剧的组织时间比较迟。在泉州只组织一个工作组,其历史沿革、组织情况与木偶实验剧团差不多。在生活方面,比傀儡戏更苦。只有演出才有生活,没有演出都回家去。因地方政府力量不够,只能先以傀儡戏为重点来搞。掌中剧即布袋戏,暂作辅导而已。排演过的新剧目有"退婚""结婚"两个剧,前员演员四人(包括主演一人),后台音乐六人,职工五人。

资料来源:泉州市人民文化馆编:《泉州的木偶戏》,馆藏泉州市鲤城区档案馆,卷宗39—1—24。

附录六：1956年泉州木偶实验剧团资料室编 《闽南傀儡戏介绍》

闽南傀儡戏简介

闽南木偶戏，有提线与手弄两种，手弄的叫布袋戏，也叫指花戏，是由提线戏改变的。提线的叫作"傀儡戏"，又名"线戏""四美班"，是闽南地方戏曲中主要的剧种之一。目前，保留这些遗产，较为完整的、丰富的就是"泉州傀儡戏"。

泉州傀儡戏流行地区很广，除晋江、龙溪专区、厦门市外曾经到过菲律宾、台湾地区等地演出，凡是闽南语系的地区都有它的足迹。同时它有悠久的历史，从其保存下来的剧目、音乐等各方面来看，证明是个古老的剧种。但它何时注入闽南，至今尚未得到完整的考证。根据目前有证可考的材料，已有400余年了。（现在泉州还保留乾隆八年手抄下来的剧本。）它的剧目，大小有4百余出，大部分今生于历史戏，有全部的三国、水浒、说岳和一部可演7天的宗教戏——目连救母，这些剧目，都具有完整的剧本。其中有：韩湘子、刘祯祥、窦滔、临潼关斗宝、张飞弄貂蝉……最为名贵，为其他剧种所少见。另一方面，说白文雅，能够讽刺与暴露旧社会的黑暗。因此，为闽南一般人民群众所欢迎。

由于它有悠久的历史传统，而且生长在较为安定而富庶的闽南，有条件地使它得到充分的发展。它有下列的特点：

一、制作方面：木偶头从头胚的雕刻与粉彩，要经过十来种不同的工作过程。它的脸型与唐代绘画中所见的相似，青年男女两颊丰臾、龙眉凤眼、高发贴鬓，脸谱的描绘也很精致。傀儡头绝大部分为已故名老艺人江加走手制的，最为名贵。戏服的刺绣很精细，颜色的调配也很和谐华丽。

二、表演技术：以一个没有知觉的木偶，操纵在艺人手里，做出有

声有色、有血有肉、栩栩如生的动作,并不是简单的,如拔剑插剑、挥肩、拭泪、理髯、捧杯吃酒、写字……的表演,非经长年的苦练是困难做到的。而且还能够借动作而表达感情,如愤怒时的顿足捶胸、惊慌时之战慄颠危,以弥补木偶面部不能表情的不足。还会演出人戏所不能表演的动作如驾云、骑马、划船……苏联木偶专家奥布拉兹卓在1953年10月份火星杂志上发表了一篇观感,对泉州傀儡戏中木偶的手能够活动自如的拿着东西,非常钦佩,说这种创造是欧洲任何国家所没有的。

泉州傀儡戏能够做出细致复杂的动作,是它具有比别地傀儡戏更多的线条。通常一般的傀儡戏的提线8、9根,最多11、12根,但是泉州傀儡戏的线条,最少就要16条,最多达22条。如果配合动物(骑马)就要27或28根。因此,在演一出大戏时,主要演员都要有10年以上的表演经验,才能胜任。

三、音乐方面:音乐也有它独特的网络,它的旋律和南曲接近,但节奏比较明快。人们通常把急快的南曲称之为"傀儡调"。傀儡戏的曲牌也极为繁多,单一种叫"慢奏"就有十八种的形式,其中有一首类似序曲的叫"罗哩连",是一首有音无字的诗歌。

四、学习方面:泉州傀儡戏有这么优秀的技术,是经过一段长期的苦学苦练的过程。首先艺人们要有高小程度的文化,才能阅读剧本(傀儡戏的剧目繁多,演出时将剧本挂在前面,边演边看。)过去一般在11岁左右就要进科班,5年4个月满师,可以当小班的演员,演二三年,可当中班演员。这样之后,还要跟一个专业师3年的学习,才有条件进入大班的艺术殿堂。所以,泉州傀儡戏艺人表演技术的突出,是由于他们均经过长期苦学苦练而成功的。

解放后,在人民政府贯彻"百花齐放"的方针下,泉州傀儡戏才得到了新生。在泉州市文化部门的领导下,集结了泉州原有三个傀儡戏班优秀艺人,组织泉州木偶实验剧团,几年来,在党、政的领导培养下,泉州傀儡戏已经走上了木偶戏今后发展新方向的光辉灿烂的前途了。

资料来源:福建省泉州木偶实验剧团资料室编:《闽南傀儡戏介绍》,馆藏泉州市鲤城区档案馆,卷宗39—1—24。

附录七：原晋江提线木偶剧团《相公簿》

相公爷簿

1962年4月25日

福建省晋江木偶实验剧团音乐数据组录　南安官桥提线木偶剧团藏

相公爷的历史

昔唐明王的时代，浙江省杭州铁板桥头，有一位苏小姐，乃苏相国之女，她一贯爱吃粟乳，有一日欲前往尝春。路从某垎田经过，吃了一粒谷子，忽然肚子奇异，即刻受胎。至数月，肚子速长大，她父亲疑是与何人私通，强迫她实说，但苏小姐乃玉洁冰清，实无此情，向父亲说道，女儿无此情，实是在某垎田，吃了一粒粟乳，忽然肚子怪志，那时候就受胎，并非与外人私情外志。苏相国不信，每与她计较，至胎期满日，剩下男儿，彼时苏小姐认为是在某垎田吃了粟乳受胎，就把孩子抱到那原垎田放下，表示那垎田生的，孩子所以原交给那垎田，至三天，差[奴]婢再到田一视，孩子还是活着，甚然活泼，倒在田中，此时正在不晓其志，想说孩子已三天不吃乳，为何能活呢，再详细一观，乃螃蟹在孩子口中吐垂涎给孩子吃，以此方能得活，那时不忍其心。想说动物尚能如此爱护孩子，何况在我腹中所生乎，再抱回家抚养，表名"雷海青"，至十八岁还是哑口不能言，但是文化水平甚高，又能精通乐理，善能舞蹈，曾中探花，传说云，他乃是读前世书，所以才有此才学，至中探花后，天天早上都跟文武百官入朝召君。有一天，唐明王拾了一张工口谱，不晓其志，误认为昔日盖皇宫的工帐丢失，便口算一唸，工四五工元，工六四工，此帐如此混乱，任算不明，要如何算清楚，便寅诸文武共同观阅，诸朝臣也不晓其志，面面相觑，最后唐明王出旨，若有人能晓其志，就封他为元帅，并赐他御酒三杯，那时候雷海青正站在旁边，开口笑道，我能晓。雷海青此时正在十八岁，又是哑口从此能言，

所以相公爷的神位图左畔联对上的联文写是"十八年前开口笑",表示他至十八岁才能笑能言,那时雷海青奏说:启陛下,臣能晓此事,此乃是乐音的工□谱。开口便念给唐明王听,便是唐明王还是不信。雷海青奏说,君王若不信,就传诏召乐匠来朝,走给君王亲耳听验。许时唐明王准奏,就传诏天下,选好乐匠来朝演奏,不久的时间,乐匠来朝演奏。在演奏时唐明王越听越趣味,虽然是听趣味,但是心内还是不信,说乐员是眼睛相观,才奏得齐整。就将管乐各召一方,眼睛不能相观之处,只有耳朵能听得到,将十音云锣留在中央,因十音云锣是为首之主乐,所以留在中央。那时十音云锣起空,再合演奏,另[仍]然走得很好,很整齐。唐明王大喜,就封南音为御前清曲,才相信雷海青所奏是真,就封雷海青为元帅,并赐御酒三杯,雷海青吃酒完,醉倒在金堵下,唐明王即令宫娥女婢扶他在龙床安睡,所以相公爷的神位图右畔联对的联文写是"醉倒金堵玉女扶"。木偶戏的相公爷神位图的横联写是"探花府",因他是曾中过探花,又是入翰林,所以梨园戏的横联写是"翰林院",因相公爷善能舞蹈,而皇帝娘喜爱看他舞蹈,所以相公爷天天都要舞蹈给皇帝娘看。相公爷有二位亲随,一是鸡精,一是狗精,善能变化,亦能变人,亦能变原形,就向相公爷要求道,"相公爷呀,你天天都看过皇帝娘,我们不知皇帝娘有多么漂亮,望相公爷带我们跟你前往一看好吗?"相公爷答应说,"好,明早你俩变成原形,藏在我手袖内,跟我一同前往,待我舞蹈给皇帝娘看之时,把手一动,你们就能看得到。"鸡精狗精便答应道,"好,我俩明早就变成原形,藏在相公爷手袖里,跟相公爷一同前往。"明早相公爷就带了金鸡玉犬入朝舞蹈给皇帝娘看。在舞蹈之时,把左手一举,欲举右手,忘记金鸡玉犬藏在手袖里,左手放下,忽然一只金鸡落在地上,右手慌忙急欲拿鸡,连玉犬也落于地下。皇帝娘看见这两只鸡犬甚然美丽,就拿二个金环将它罩住。这金鸡玉犬被金环罩后,就永远不能变化了,只是永远原形。回府之后,向相公爷说道,相公爷呀,我俩今被娘娘用金环罩住,不能变化,望相公爷给我们一条生活道路。相公爷乃艺术高强之人,便拿了五块鼓板给它俩去自找生活道路。(鼓板即拍子也。)鸡精拿了二块往梨园戏去搞音乐和唱念,所以梨园戏的相公爷那边装有一只鸡为记,

表示音乐唱念都是金鸡传授的,他所唱的曲调音韵,都有些赓[似]于鸡啼声音。在请神时候,用二块板子点酒和烧开眼纸在板内,然后把它拿起打三下,最后将板子连为人字形,才从口中唱出唠哩连。玉犬把三块板子拿到京戏去掌握音乐唱工,所以,京戏的鼓手,一手拿北鼓箸,一手拿三块连在一起的二块绑紧,一块跟它相随,以为拍子作用。以此京戏的相公爷旁边,也装有一只狗,表示音乐唱工都是玉犬传授的。因为相公爷将这金鸡玉犬分作两个剧种去传授音乐唱工,所以相公爷在木偶戏没有此鸡犬随边。

为何有人叫田都元帅,有的叫苏相公,有的叫雷海青呢?田都元帅是苏小姐昔在某垞田吃了粟乳受胎的,以此以田为姓,并敕封为元帅,所以称为田都元帅。苏相公,是苏小姐订婚尚未娶过门,吃苏小姐的姓。雷海青是苏小姐的未婚[夫婿]姓雷,吃雷家的姓。所以,他才有三个姓之称。

相公爷的神位图,中央写的是"九天风丫院,田都元帅府",火字写吊转,是相公爷在皇宫救火,表示灭火之用,左畔写大舍(即金鸡也),右畔也二舍(即玉犬也),再下一层的两边,左畔写是吹箫童子,引调判官,右畔写舞灿将军,来副舍人,都是相公爷的随身将。

戏剧中奉侍相公爷是何因呢?

因为相公爷是在戏剧中创作音乐唱工的发起人,又是在十八岁的时候,在皇宫救火,最后得病身亡。唐明王敕封他游遍天下,为民改[解]冤则吉,为民赛愿天曹。所以,戏剧中艺人们才奉侍相公爷。未开演之时,要先出相公爷踏枰,是表示为民缴愿三界神明。在唐、宋、元、明、清的时代,至民国初,梨园戏及京戏,若与木偶戏同地点演出者,要一生一旦,先探主人,后探厨房,然后上木偶台拜相公爷。演出时还要让木偶先起鼓,他才敢起鼓演出。这是表示金鸡玉犬对相公爷的礼貌,上台拜恩主。至民国中的时候,梨园戏及京戏的艺人兄弟,有些与木偶戏的艺人,有建立友谊的好感情,见他要上台拜相公爷,就和他客客气气,叫他不用拜,最后逐暂改除[逐渐解除],消灭拜相公的礼貌。

要学习相公爷,必须用红纸先写一张告白帖在门首,巩诸弟子学

习咒语及歌曲音乐,三界神明悟[误]听事诸弟子请他到坛赴宴,所以为先写告白通知,以免三界神明悟废[误会],诸弟子冒犯神明。

```
┌─────────────────────┐
│ 教傳弟子日夜學習咒語及 │
│ 歌曲音樂,伏望諸神勿聽。│
│         告白          │
└─────────────────────┘
```

```
                    ┌──────┐
                    │ 府花探 │
                    └──────┘
┌────┬──────┬──────┬────┬────┐
│醉倒│ 二舍 │九天風Y│大舍 │十八│
│金階│      │院田都│    │年前│
│玉女│來副舍│元帥府│吹簫│開口│
│扶  │人    │引調判│童子│笑  │
│    │      │官  位│  神│    │
│    │      │      │舞燦│    │
│    │      │      │將軍│    │
└────┴──────┴──────┴────┴────┘
```

<div align="center">**相公爷的神位图**</div>

演唱相公爷请神的暗咒语(略)

　　白:喝彩呀!(再斟酒)

　　唱:相公请饮酒,列位请饮酒

　　(给全体人员点酒)(全体喝彩呀)动作略

　　念:(略)

　　家弟子高声大唱,(喝彩呀)动作略

　　D调2/4　唱"大难旦"(略)……唠哩连

　　(动作略,止乐,白:说普通话)

相公:喝彩呀

内众:喝彩呀

相公:一请二请三请礼

内众:三请礼

相公:天生面貌好清彩

内众:好清彩

相公:十八宰相笑哈哈

内众:笑哈哈

相公:问道傀儡那[哪]人作

内众:那[哪]人作

相公:陈平先生作出来

内众:作出来

相公:听事

内众:在

相公:相公今天到这里主人家安排什么在上

内众:三十六花家,四十八华筵在上

相公:好,相公应当舞唱

内众:舞唱好

(相公爷唱"万连翻"曲,难旦棚内众齐声)

G调散板转2/4 唱"万连翻"(略)……唠哩连(唱普通话)

动作略,分两仪然后出场分金、木、水、火、土,踏八卦等动作。……此节连翻至分金、木、水、火、土,及踏八卦完,最后用土字,下去的难旦与枰内分句,头句相公爷先唱。

(三跪九叩完,然后念暗咒)念:(略)(读疏)(续念)

(光明的白)(说普通话)请了!

相公:参观了当请神明明白

内众:明白好

相公:你知道相公家住那里

内众:不知道相公家住那里

相公：听我道。

D调散板转8/4　唱"北队子"（略）……唠哩连

（念暗咒语）（略）

（高声白）请了！

G调3/4唱"北地锦当"（略……唠哩连）（唱闽南方言）

D调2/4唱"北地锦当"（略……唠哩连）（唱闽南方言）

如要出大相公者，必须排香、灯、菓，"北队子"及"北地锦当"无唱，唱下段"眉滚"调的香花灯烛，及下段的北地锦当，曲白均用闽南语。

相公：众弟子

内众：有

相公：相公请神明白，要唱香花灯菓，敬奉三界神明好口梅

内众：好

相公：相公唱卜好，弟子会卜好

内众：相公唱得好，弟子会卜好

相公：论香有故事

内众：香是乜故事

相公：弟子听说

D调4/4唱"眉滚"（闽南方言）

（士头）（唱略）……唠哩连

相公：看过了是花的故事

内众：花是乜故事

相公：弟子听道

D调4/4唱"眉滚"（闽南方言）

（士头）（唱略）……唠哩连

相公：花过了是灯的故事

内众：灯是乜故事

相公:听我道

D调 4/4 唱"眉滚"(闽南方言)
(士头)(唱略)……唠哩连
相公:灯过了是灼(烛)的故事
内众:灼是乜故事
相公:弟子听说

D调 4/4 唱"眉滚"(闽南方言)
(士头)(唱略)……唠哩连
念:(暗咒语)(略)
(高声白)请了!

G调 3/4 唱"北地锦当"(闽南方言)
(士头)(唱略)……唠哩连

G调 2/4 唱辞神的"难旦"
(士头)唠连……
G调 3/4 唱"北地锦当"
念:辞神的暗咒(略)
(白)请了!

G调 2/4 唱辞神的收尾"难旦"(略)……唠哩连

G调 3/4 唱献枰的"倒拖船""难旦"(无出相公爷,未演出时要先唱此三札)①

① 《相公簿》内容因涉及戏班秘密,在征得戏班同意的情况下,只公开完整的神话部分以及表演者相互配合的基本步骤,其他内容均以略的形式呈现。

附录八：部分泉州提线木偶戏图片

泉州市木偶剧团联合国南南
合作网示范基地牌

泉州市木偶剧团闽南文化生态
保护实验区示范点牌

泉州市木偶剧团福建省
非物质文化遗产牌

泉州市木偶剧团国家级
非物质文化遗产牌

南安官桥提线木偶剧团
非物质文化遗产牌

南安官桥提线木偶剧团藏村落
宗族所赠感谢牌

泉州提线木偶戏1999年荣获克罗地亚第32届国际木偶节比赛"集体特别奖"（泉州市木偶剧团提供）

泉州提线木偶戏持有者群体演出生活图片

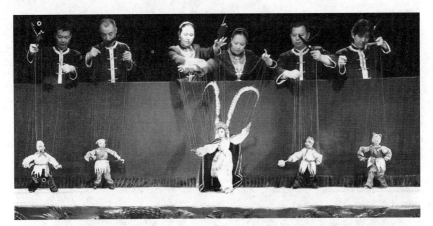

78班提线木偶戏演员在一字舞台上表演《三打白骨精》（泉州市木偶剧团提供）

黄奕缺老师傅表演人偶同台小戏《驯猴》（泉州市木偶剧团提供）

上演超过二千场的泉州提线木偶戏《火焰山》剧照（泉州市木偶剧团提供）

78班提线木偶戏演员在联合国舞台上表演人偶同台节目
《四将开台》(泉州市木偶剧团提供)

泉州提线木偶戏在2008年北京奥运会上表演
《四将开台》(泉州市木偶剧团提供)

村落神诞庆典演出中趴在提线木偶戏台前的孩子们

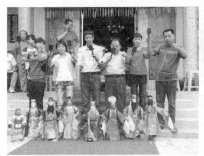

南安官桥提线木偶剧团艺人们在村落神诞庆典中扮八仙为神明祝寿

南安提线木偶剧团保存的祖传的八卦棚上悬挂的"大眉"

演出前同心协力搭台,前高后低的木偶台

民间剧团仪式情境中使用的八卦棚

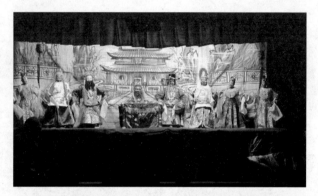
民间剧团社区庆典戏文表演中使用的木偶戏舞台

晋江声艺提线木偶剧团演出中的相公爷

南安官桥木偶剧团相公爷出戏笼后的奉祀

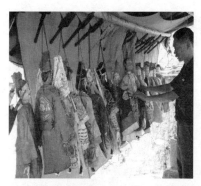
晋江声艺提线木偶剧团蔡文梯师傅在戏偶出笼后整理相公爷戏偶

南安官桥提线木偶剧团陈建平师傅后台请神

提线木偶戏演出前祭供台前土地公

上梁仪式谢土戏前用公鸡祭煞安台

安台驱煞时系于台柱点上鸡血的剑

安台驱煞时系于台柱点上鸡血的刀

上梁仪式谢土戏中的八卦棚和相公爷踏棚的表演

谢天公仪式中相公爷行跪拜礼

谢天公仪式中提线木偶戏的戏文演出和上梁仪式中完成请神的村神及神轿

泉州市木偶剧团创团师傅、原泉州市木偶艺术剧团团长陈清波师傅
与原晋江提线木偶剧团团长苏统谋师傅以及他们的徒弟
原晋江提线木偶戏演员陈丽娟合影

博物馆情境中的泉州提线木偶戏非物质文化遗产图片

泉州木偶剧团加礼馆展示提线木偶戏,其焦点也是在于木偶以及偶头、
道具等实物的展示,缺乏对泉州提线木偶戏发展历程与提线木偶戏
在泉州地方生活中的文化意义的展示

加礼的记忆：泉州提线木偶戏的遗产认同研究

泉州后城文化艺术街的锦绣庄木偶艺术馆

泉州博物馆专门设置了南音和戏曲艺术陈列馆展示非物质文化遗产，图为泉州提线木偶戏的展示，重点是物，而不是活态遗产

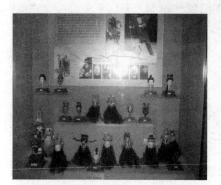

泉州博物馆展示黄奕缺大师的制作贡献，重点在偶头的制作，实际上黄奕缺大师制作上最大的贡献在于改变了木偶的构造和装线的位置，它奠定了现代泉州提线木偶戏发展的基础

泉州博物馆展示提线木偶相公爷，后面红布上书"九天风火院田都元帅，十八年前开口笑，醉倒金阶玉女扶"

附 录

泉州闽台缘博物馆的提线木偶戏展示突破了重古薄今的展示逻辑，展现了泉州提线木偶线活的文化特点，但是重点也是在偶头的展示，并没有呈现泉州提线木偶戏在泉州地方文化中的意义以及今天存在于泉州以及台湾民间生活中的多元遗产展演方式

泉州海交馆展示的泉州提线木偶戏，主要包括木偶与剧本，也缺乏提线木偶戏在泉州海外交通生活中意义的展示

加礼的记忆：泉州提线木偶戏的遗产认同研究

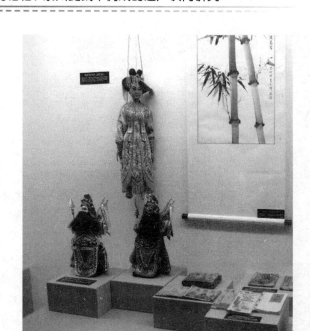

泉州华侨博物馆中的提线木偶戏展示，仍然是以木偶形象展示为主，并没有呈现海外华侨生活与泉州提线木偶戏之间的关系，以及海外泉州提线木偶在造型和表演等方面的特点

后　记

多年以来,我一直对遗产议题饶有兴趣。特别是对于遗产管理过程如何影响遗产认同变迁的研究,我认为它对于今天我们开展的非物质文化遗产实践极具理论与现实意义。感谢国家社科基金资助我完成这项研究,使我得以借助长期多点、兼具情境与文献的田野调查资料来徜徉于泉州提线木偶戏遗产实践的历史长河,用心去感受泉州提线木偶艺人半个世纪遗产实践的生命情感。

这项研究从初期设计、前期文献准备到田野调查、完成报告,实际上经历了整整 4 年的时间。停笔之际,首先我想感谢田野研究中所有帮助过我、与我促膝而谈的三代泉州提线木偶艺人。他们不仅帮助我完成了这项研究,更用他们如歌的生命、赤诚的情感教会了我如何去面对认同的困境。他们给了我追寻学术梦想的勇气,唤醒了我内心的责任与情感。感谢我的导师——厦门大学人类学与民族学系的彭兆荣教授,我对这个议题的思考其实得益于导师多年来对遗产领域的关注,彭老师在我做课题设计和结题报告的撰写过程中也给了我非常多建设性的意见。

其次,我想感谢厦门大学人类学与民族学系的郭志超教授,他不仅细致阅读了我的研究报告,给我提出了不少修改意见,还帮我点出了"记忆社区"对于遗产民族志研究的价值。感谢厦门大学人类学与民族学系的石奕龙教授、张先清教授、余光弘教授、葛荣玲老师以及福建艺术研究院的叶明生教授、四川大学的徐新建教授、广西民族大学

的徐杰舜教授和云南大学的杨慧教授。他们或者在我田野研究期间给了我许多针对遗产民族志研究难点的具体指导意见,为我提供了台湾地区傀儡戏的研究资料,或者在我撰写研究报告期间为我提出了不少有益的修改意见。感谢国家社科基金结项匿名评审的老师们,因为他们中肯细致的评审意见,使我对自己的研究有了更深入的思考,更清楚地意识到了作为学者的研究责任与价值。

在这个研究的过程中,我想首先感谢泉州鲤城区城区木偶剧团的陈清波老师傅。作为仅存的泉州市木偶剧团创团名家、加礼名班"德成"班的继承者,他为我完整描绘了泉州加礼遗产化过程记忆转变的历史图景,他对泉州加礼那份刻骨铭心的情感,令我不得不重新思考我们每一个人对于遗产传承的责任。同样感谢厦门大学人类学与民族学系2009级硕士研究生郭琼娥同学。她在2010年暑假后与我一起做了半年的田野调查,她和我一起查阅地方档案文献、一起参与观察泉州提线木偶戏的民间仪式表演,她是我田野中最亲密的伙伴。

与此同时,我必须感谢泉州市文化局的林育毅副局长、谢万智科长,特别是泉州非遗保护办许进中先生和孙秀锦女士,他们不仅为我提供了大量的地方文献资料,还帮助我进入了田野现场。我要感谢泉州地方戏曲研究社的黄少龙、郑国权等老先生。他们与我分享研究成果,还为我提供了很多的田野线索。我要感谢泉州市木偶剧团,特别是王景贤团长、夏荣锋副团长和林建裕副团长。他们以极其开放和支持的态度来帮助我进行田野研究,不仅提供给我剧团保存的各种资料,让我有机会看演员们排练、演出,与演员泡茶聊天,结成朋友,并且为我提供了剧团所有退休演员的信息。泉州市木偶剧团的朋友们是我完成这项研究最重要的合作伙伴,感谢我在泉州木偶剧团认识的陈应鸿、张弓、吴伟宏、许少伟、魏少聪、留姐、小惠、晓晖、晓军、文铁、小曾等各位朋友。在此我还要特别感谢泉州市木偶剧团王建生、林文荣以及其他那些退休的老演员们,虽然他们曾向我表示希望以匿名的形式出现在我的研究中,但是,我必须把我最诚挚的感谢献给他们。正是他们的坦诚与信任,使我对那个特殊的时代和泉州提线木偶戏遗产原生主体的群体认同有了更为深刻的理解。也是他们让我真正体会

到，无论是专业演员还是民间艺人，他们的根同样属于泉州提线木偶戏遗产的"记忆社区"。

我必须感谢南安官桥提线木偶剧团的朋友们特别是陈建平师傅，感谢晋江声艺提线木偶剧团的朋友们特别是蔡文梯师傅，他们照顾着我，带着我参与了各种民间仪式，耐心地为我叙说泉州加礼的故事，真诚地与我分享他们的戏班秘密，热心地帮我牵线搭桥。我必须感谢原晋江提线木偶剧团团长苏统谋老先生以及原晋江提线木偶剧团演员陈丽娟女士，感谢他们与我分享了早已被"遗忘"了的晋江提线木偶的故事，让我了解了泉州木偶音乐唱腔实际的遗产状况。我要感谢泉州东岳庙的蔡师与我分享他的木偶故事，使我对四大庙泉州木偶班有更多的了解。

另外，我也必须感谢泉州市档案馆和鲤城区档案馆以及福建省档案馆的领导和工作人员，感谢他们不辞辛苦地帮助我搜寻档案和联系帮忙。我要感谢泉州师范学院泉州学研究所的陈桂炳教授，感谢他在泉州民俗上的指导与帮助。

最后，我想感谢我的家人，特别是我的婆婆、妈妈，还有我的丈夫和父亲，他们为我承担了几乎全部的家庭责任，悉心地照料我。他们是我完成这项研究最有力的支持。